인간, 물질, 변형
−10 000년의 디자인

국립중앙박물관
핀란드국립박물관

플로렌시아 콜롬보
빌레 코코넨

인간, 물질, 변형

인간, 물질, 변형은 인간—생태계 상호작용의 원초적이고 지속적인 부분이다. 변수들 간의 경계는 유동적이다. 이 세 요소 사이의 방정식에서 도출된 유물의 세계는 사회를 구성하는 요소가 된다.

10 000년

현재 핀란드를 이루고 있는 땅은 약 10 000년 전부터 대서양에서 융기(隆起)하기 시작하였다. 발트해(Baltic Sea)도 처음에는 만(灣)에 불과하였다. 빙하가 후퇴하면서 지금의 지형 윤곽과 특징이 그 모습을 드러냈다.

보편적인 것들

전 세계에 걸쳐 보편적 문제해결 방식들이 확인된다. 동일한 형태 및 기술 모델의 존재는 모든 인간이 문제를 해결하는 데 공통된 인지 기반을 공유하고 있음을 보여준다. 전시 〈10 000년의 디자인—인간, 물질, 변형〉은 이러한 문제해결 방식을 지역적, 세계적 단위에서 모두 바라본다.

이 책 『인간, 물질, 변형—10 000년의 디자인』은 핀란드국립박물관의 유례 없는 컬렉션 전시를 담고 있다. 이 전시는 하나의 원초적 기원에서 비롯된 빙하기의 종말, 인간의 정착 그리고 고대의 인간과 물질 사이의 상호작용 등 다양한 이야기에 주목하고 있다. 핀란드국립박물관의 고고유물 및 민속자료 컬렉션은 이러한 주제를 나타내기 위한 가장 뛰어난 소재를 제공한다. 10 000년의 시간을 아우르는 자료를 선별하여 사회와 생태계, 사회와 에너지 자원, 사회와 물질 사이의 독특한 관계 맺음의 방식을 아래와 같은 구성으로 살펴본다. 시대를 초월하는 이와 같은 관점을 통해 어떠한 가치들이 계승되어 핀란드만의 독특한 디자인에 어떻게 기여하였는지 확인할 수 있다.

다음과 같은 구성을 통하여 핀란드 물질 문화의 발달에 관해 다각도로 검토하고자 한다. 내용 전개는 비선형(非線形)적이다. 또한 전형적인 분류의 기준을 따르지도 않는다. 이 전시의 목적에는 새로운 접근방식의 소개도 포함되어 있다.

일러두기
1 각 도판의 상세 정보는 명칭(한글, 영어), 재료, 크기, 시대, 소장처 순서로 기재하였으며, 특정 고유명사는 영어 대신 핀란드어를 병기하였다.
2 인명, 지명 등 외래어 고유명사는 문화체육관광부에서 고시한 「외래어표기법」에 따라 표기하였다.
3 단행본은 『 』, 전시·작품·제품·행사는 〈 〉, 제품 시리즈·신문과 잡지는 《 》로 묶었다.

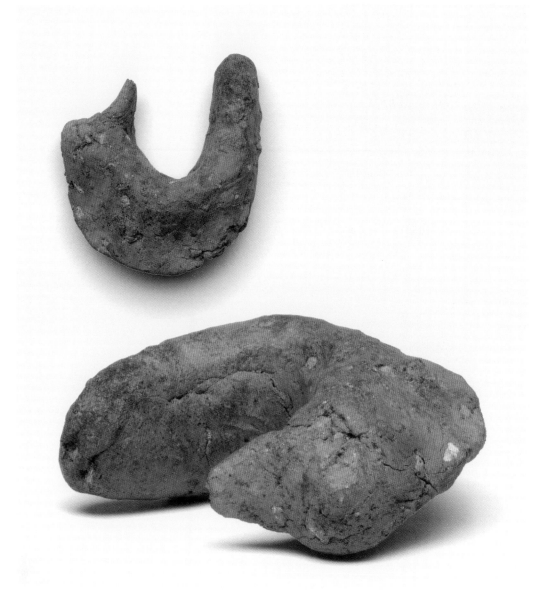

아이돌(idol), 점토, 오토쿰푸(Outokumpu), 석기시대 빗살무늬토기 문화
item: 핀란드문화재청 고고유물컬렉션, code KM17283:82

1

점토는 물질적 속성의 변형이 이루어진 최초 물질이다. 이후 기능적, 상징적 의미를 확보하게 되었다. 점토의 성형(成形) 과정은 인간의 정신과 몸, 물질 사이에 진행된 역동적인 상호작용의 결과였다. 제작자의 손바닥 안에서 형태가 만들어졌던 이 소상(小像)에는 아직도 그의 손자국이 남아 있다.

인간은 사물을 만들고 사물은 인간을 만든다

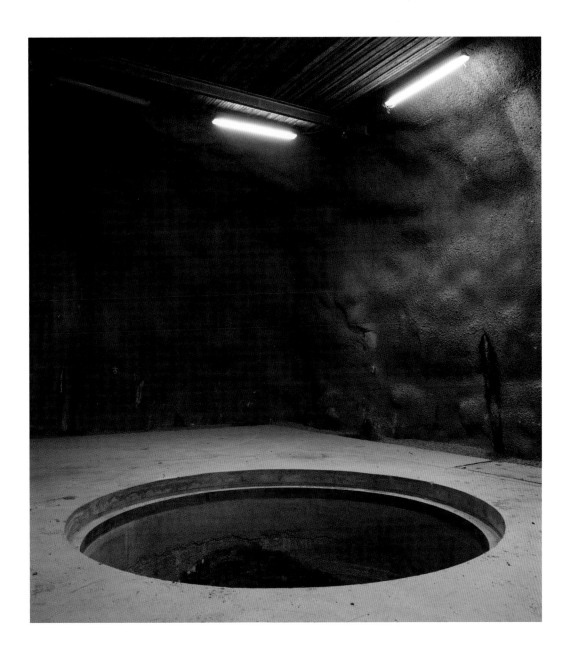

온칼로(Onkalo), 사용후핵연료 처분장, 2014, 포시바(Posiva) 사
image: 피터 귄첼(Peter Guenzel)

인간이 자연계에 개입한 행위 중 그 결과가 가장 영구적인 것이 바로 사용후핵연료의 처분이다. 온칼로라고 불리는 이 수혈은 최소한 10만 년 동안 유지되도록 설계된 사용후핵연료의 최종 처분장이다. 처분장으로 처음 만든 이곳은 우라늄이 담긴 총 3,250개의 구리제 폐기물 용기를 70㎞에 달하는 터널에 매납할 예정이다. 안정된 암반층에 위치해 있으며, 완성 후 모든 접근로는 영구적으로 차단될 예정이다.

인간은 사물을 만들고 사물은 인간을 만든다

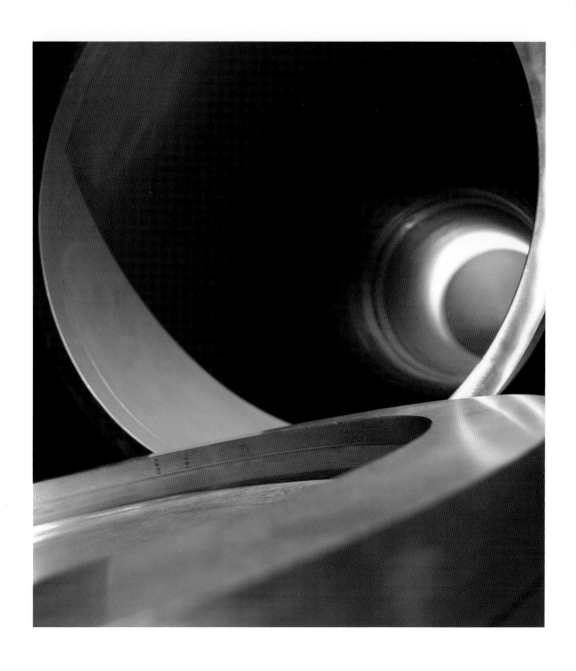

사용후핵연료 폐기물 용기의 충전제(nuclear waste canister overpack), 5cm 두께의 구리, 0.98x4.44m, 2014, 포시바(Posiva) 사

image: 포시바 사

3

사용후핵연료 폐기물 용기는 내벽과 외벽 사이를 충전제로 채웠는데 그 안쪽은 구상흑연주철(nodular graphite cast iron), 바깥쪽 면은 구리로 만들어졌다. 원석 상태의 구리는 오랫동안 암반 속에 있어도 부식되지 않는다. 이 용기는 사용후핵연료 폐기물이 암반 깊숙이 보관되는 동안 지진이나 빙하와 같은 극한 조건 속에서도 내부 물질이 새어 나오지 않는 물리적, 화학적 내구성이 확보되도록 설계되었다.

인간은 사물을 만들고 사물은 인간을 만든다

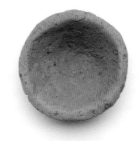

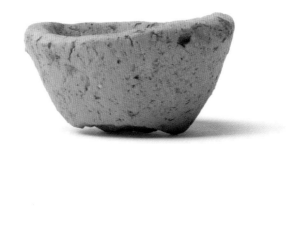

그릇(bowl), 점토, 아베난마(Ahvenanmaa), 신석기시대
item: 핀란드문화재청 고고유물컬렉션, code KM4784:320

사람들은 점토의 가소성을 이용하여 원하는 모양이나 크기를 구현할
수 있었다. 또한 그것은 자연에서 쉽게 구할 수 있는 것이어서 사물의
생산, 의미, 사용 및 폐기 과정에 새롭게 접근할 수 있게 하였다. 점토를
반복적으로 사용하게 되면서 그 속성 및 적용 가능성에 대한 심도 있는
지식을 갖게 되었다. 이를 통해 숙련(skill)의 개념도 생겼다.

4

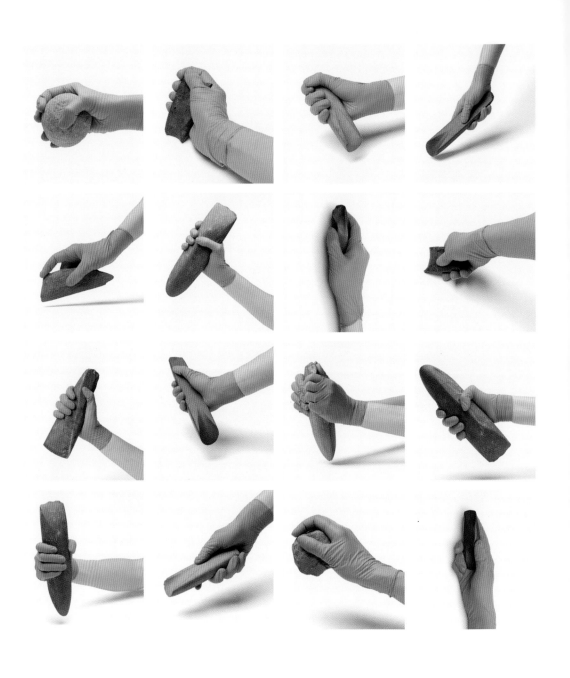

손에 쥔 석기(hand-held tools), 연구용

5

도구는 우리 신체의 연장이다. 인간은 이러한 보충적 사물을 신체 범위에 포함할 수 있는 인지능력을 가지고 있다. 도구를 반복적으로 사용하다 보면 동작이 자연스럽게 습득된다. 석기시대 유물을 직접 사용하면서 그것의 물리적 특징을 밝히고, 어떻게 사용되었는지 단서를 얻을 수 있다. 형태의 세부속성에서 도구의 기능적 의도와 인체공학적으로 고려되었던 사항이 무엇이었는지 직접적인 정보를 얻을 수 있다.

인간은 사물을 만들고 사물은 인간을 만든다

끌(gouge), 돌, 106x32x23mm, 훔필라(Humppila), 석기시대
item: 핀란드문화재청 고고유물컬렉션, code KM12178:1

이 끌은 양면을 모두 사용할 수 있다. 특이하게 조각된 한쪽 면은 얼핏
우연히 만들어진 흥미로운 결과물처럼 인식된다. 하지만 도구를 손에
쥐면 그 부분들이 손바닥과 손가락의 위치와 정확히 일치한다는 것을
알게 된다. 이처럼 인간이 도구를 정확히 잡을 수 있게 되면서 도구의
유용성은 증대되었다. 이 도구를 통해 효율성의 개념을 엿볼 수 있다.

인간은 사물을 만들고 사물은 인간을 만든다

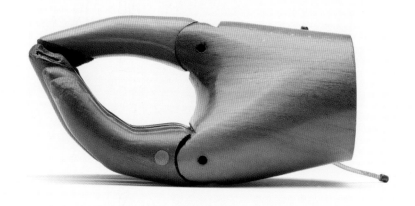

기계적 의수(mechanical prosthetic hand), 나무, 1950년대
item: 레스펙타(Respecta) 사

7

소설은 물론 현실에서도 인간은 오랜 역사 동안 신체적, 인지적 능력을 개선하거나 대체 또는 향상하기 위한 기술을 발명해왔다. 오늘날은 향상된 인간의 시대이다. 그 시작은 1차적 연장의 수단인 도구의 발명으로 거슬러 올라간다. 인공기관에서 보형물로, 보형물에서 착용형 로봇에 이르기까지 물질과 기술의 발달로 오늘날 인간은 자연적으로 정해졌던 활동의 범위를 뛰어넘게 되었다.

인간은 사물을 만들고 사물은 인간을 만든다

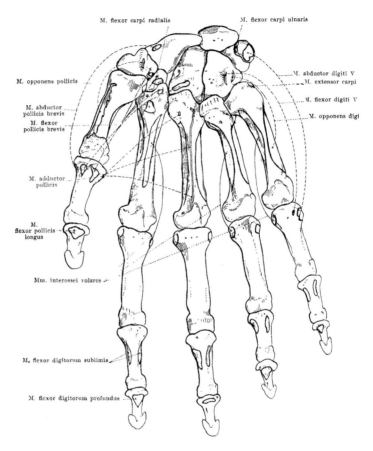

150. Bones of the right hand, *ossa manus,*
from the volar surface, with the muscular attachments.

삽화(illustration), 베르너 스팔테홀츠(Werner Spalteholz), 『손 해부학 도감(Hand Atlas of Human Anatomy)』, 1900

19세기 산업화의 발달로 인체해부학을 바라보는 새로운 관점이 전 세
계적으로 발생하여 신체는 생산을 위한 하나의 구조로 인식되기에 이
르렀다. 이를 통해 새로운 분석 및 해석의 방법들이 발달하였다. 손의
신체역학은 움직임과 작동으로 분류되었다.

8

인간은 사물을 만들고 사물은 인간을 만든다

유엽형 화살촉(willow leaf-shaped arrowhead), 플린트, 34x12x5mm, 팔카네(Pälkäne), 석기시대
item: 핀란드문화재청 고고유물컬렉션, code KM17374:205

망치돌(hammer-stone), 돌, 75x70x37mm, 팔카네(Pälkäne), 석기시대
item: 핀란드문화재청 고고유물컬렉션, code KM17374:91

'뗀석기 기법(knapping)'은 돌로 원석을 타격하여 순차적으로 격지(剝片)를 떼어내 석기를 제작하는 방식이다. 화살촉을 관찰하면 최종 형태를 만들기 위해 격지를 하나씩 떼어낸 양상을 확인할 수 있다.

인간은 사물을 만들고 사물은 인간을 만든다

바퀴날 도끼(ball mallet), 돌, 라우카(Laukaa), 중석기시대
item: 핀란드문화재청 고고유물컬렉션, code KM6306:2

도구의 구성은 '기술단위(techno-unit)'의 개수로도 설명된다. 최초의
도구들은 손에 직접 쥔 하나의 기술단위로 이루어져 있었으며, 간단한
신체동작으로 사용할 수 있었다. 복합도구가 발달하면서 기술단위의
개수가 늘어났고, 서로 다른 물질 사이의 상호보완성이 증대되었다. 이
러한 도구의 사용은 단순한 반복 행위에 머무르지 않는 더욱 복잡한 운
동제어 능력을 발달시켰다.

10

인간은 사물을 만들고 사물은 인간을 만든다

끌(gouge), 돌, 230x43x32mm, 루오베시(Ruovesi), 석기시대
item: 핀란드문화재청 고고유물컬렉션, code KM7685:1

선사시대 도구 중에는 사람들이 어떤 손을 더 선호했는지 알 수 있는 것
도 있다. 이 도구가 조각된 양상을 보면 오른손잡이에 맞는 인체공학이
엿보인다. 이를 통해 효율적인 사용이 가장 중요하게 고려되었음을 알
수 있다. 그러나 다른 종류의 도구에는 인체공학을 무시한 대칭성이 관
찰된다. 복합도구와 세련된 도구 모음이 등장하면서 엄격한 형태가 더
욱 명확해졌다.

인간은 사물을 만들고 사물은 인간을 만든다

톱니날 석기(saw), 돌, 156x53x14mm, 야나칼라(Janakkala), 석기시대 빗살무늬토기 문화
item: 핀란드문화재청 고고유물컬렉션, code KM11062:153

칼/긁개(knife/scraper), 플린트, 52x25x8mm, 탐멜라(Tammela), 석기시대
item: 핀란드문화재청 고고유물컬렉션, code KM36247:2

인간이 자신에게 주어진 물질의 종류를 탐구하면서 이해하게 된 물질
적, 미학적 속성은 다양한 기능적 투영으로 이어졌다. 그것은 실용적이
거나 상징적이거나 혹은 둘 다일 수도 있었다. 또한 실제적일 수도 상상
의 것일 수도 있었다. 물질에 가치가 부여되기 시작하였다.

인간은 사물을 만들고 사물은 인간을 만든다

석기 실측 도면(1:1 scale drawings of tools)
images: 핀란드문화재청

13

이 실측 도면에는 개별 석기의 크기와 특징이 매우 세밀하게 묘사되어
있다. 이 기록을 통해 석기가 어떻게 다른 형태 및 기능을 부여받았는지
알 수 있다. 여기에 제시된 석기 컬렉션을 보면 물질에 투영할 수 있는
깊은 사고와 다양성에 대해 알 수 있다.

인간은 사물을 만들고 사물은 인간을 만든다

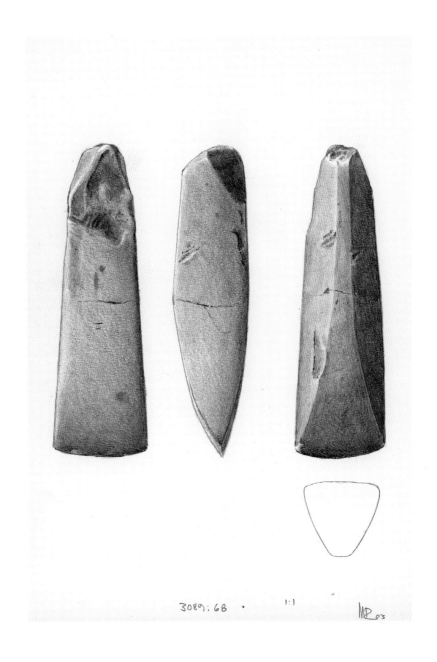

KM 3089:68 유물의 실측 도면(1:1 scale drawing of item KM 3089:68)
image: 핀란드문화재청

고대 그리스 신화에서는 인간이 도구를 사용하기 시작하면서 문명이
시작되었다고 말한다. 그리스 신화의 헤파이스토스(Hephaestus)는
장인이자 예술가, 대장장이, 목수 그리고 조각가의 신이다.

14

물지게(bucket yoke), 나무-끈, 89x70cm, 퓌헤마(Pyhämaa)
item: 핀란드문화재청 민족학자료컬렉션, code 7144:313

15

물지게는 양동이를 매달아 운반하는 기능 때문에 무게를 최소화해야
했다. 이는 위의 사례에서도 확인할 수 있다. 아주 간단하고 가벼운 이
도구가 보여주듯 목과 어깨에 닿는 부분이 조각된 형태나, 양동이를 고
정할 때 사용하는 양 끈의 위치는 사용자의 신체를 형태적으로 철저하
게 고민해나온 결과이다.

인간은 사물을 만들고 사물은 인간을 만든다

〈LJK12〉 백팩 틀(LJK12 back-pack support structure), 구부린 알루미늄 관, 코스키넨(Harri Koskinen)이 사보타(Savotta) 사를 위해 디자인함, 2012

사보타 사가 제작했던 기존의 낙하산부대원용 백팩 틀은 여러 개의 이음새가 있는 철제 관으로 된 구조물이었다. 더 발전된 이 백팩 틀은 구부린 알루미늄 관을 이용하여 기존 구조물을 재해석한 제품이다. 알루미늄 관을 구부려 사용하는 방식은 가구 제작에서 가져온 기법으로, 제품의 단순화와 구조적 안정성의 증가, 더 뛰어난 인체공학적 제품의 생산 그리고 생산 시간 및 비용의 축소를 가져왔다.

인간은 사물을 만들고 사물은 인간을 만든다

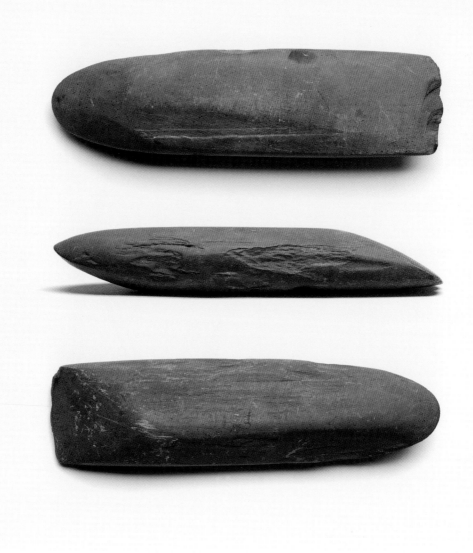

양날 도끼(double-bladed ice pick), 돌, 266x71x40mm, 루오베시(Ruovesi), 석기시대
item: 핀란드문화재청 민족학자료컬렉션, code 7144:313

17

초기 사회는 유목적 성격이 짙었던 까닭에 들고 다닐 수 있는 물건이 한
정되어 있었다. 따라서 다용도 도구는 필수적이었다. 처음에는 하나의
단순한 유물이 여러 가지 기능을 수행했다. 복합도구에는 손잡이나 다
른 잡기 방식을 위한 홈이나 구멍이 만들어졌다. 더 효율적인 아이디어
가 등장하면서 형태적으로 더 복잡해졌고, 새로운 발명이 생겨났다.

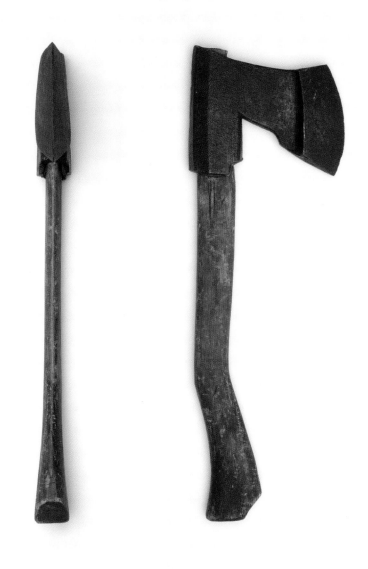

필루 형식 도끼(piilu-type axe), 나무-철, 475×15×40mm, 케미예르비(Kemijärvi)
item: 핀란드국립박물관 민족학자료컬렉션, code 7661:4

특정 유물은 생존 도구로서의 중요성 때문에 특별한 문화적 의의를 지
닌다. 사물의 본질적 가치는 생태 시스템과 신앙 체계로 결정된다. 핀란
드에서 도끼는 종류와 상관 없이 생존을 위한 태초의 자산이었다.

인간은 사물을 만들고 사물은 인간을 만든다

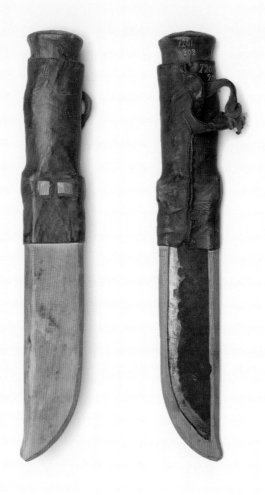

레우쿠 형식 칼(leuku-type knife), 나무-가죽-강철, 40cm, 에논테키외(Enontekiö), 사미 문화
item: 핀란드국립박물관 민족학자료컬렉션, code 7201:202

19

도끼와 더불어 핀란드의 푸코(puukko) 칼과 레우쿠 형식의 칼은 최근까지도 시골 남성들의 전형적 소유물 가운데 하나였다. 도끼와 마찬가지로 칼은 사용자에 맞추어 제작되었고 늘 몸에 지니고 다녔다. 칼에 표시된 날짜와 이름의 머리글자는 그것이 개인적으로 중요한 물건임을 알 수 있게 한다. 푸코 칼을 제작했던 유명한 장인들은 역사책에도 그 이름이 기록되어 있다.

인간은 사물을 만들고 사물은 인간을 만든다

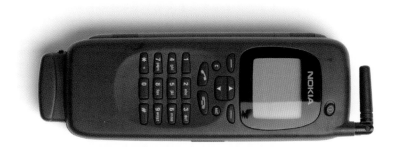

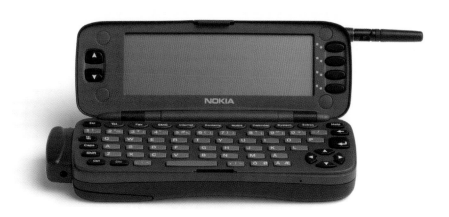

〈노키아 커뮤니케이터 9000i(Nokia Communicator 9000i)〉, 모바일폰, 1996
item: 헬싱키디자인박물관 컬렉션

문자를 보내는 기능이 탑재된 최초의 모바일폰은 1994년에 출시된
〈노키아 2010〉 모델이었다. 또한 스마트폰 개념을 처음으로 소개했던
것은 〈노키아 커뮤니케이터〉 모델이었다. 내장형 전면 스크린과 쿼티
(QWERTY) 배열의 키보드가 장착된 이 모델은 비즈니스용 제품으로
홍보되었다. 그 이후로 사회적, 전문적 커뮤니케이션의 속도와 논리는
본질적으로 달라졌다. 스마트폰이 새로운 생존을 위한 도구가 되었다.

인간은 사물을 만들고 사물은 인간을 만든다

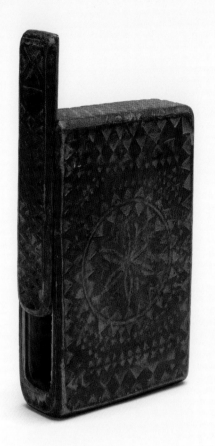

책 커버(book cover), 나무, 21x13.5x4.7cm, 이티(litti)
item: 핀란드국립박물관 민족학자료컬렉션, code F1462

21

새로운 기술은 새로운 형태의 의사소통을 가져온다. 그것이 언어에 끼치는 장기적 영향은 무엇인가? 핸드폰의 일부를 밀어내서 키보드를 노출하려면 사용자의 양 엄지가 빠르게 움직여야 했다. 이때 생체역학과 두뇌 사이에는 경쟁이 일어났다. 정보 전달을 위한 탐색으로 인간을 구성하는 조건이 변하였다.

인간은 사물을 만들고 사물은 인간을 만든다

Weds 12:22
Cn u txtspk?

Weds 12:26
No! My passion is to write correct language (Finnish), using all 160 characters.

Weds 12:28
What do you think of people who do? Do you hate it?

Weds 12:33
No, I don't hate them. Actually SMS can also be seen as a way for language to develop. More symbols, less characters.

Thurs 10:38
It was 8 years between your idea of SMS and the first text being sent. Were you surprised it took so long?

Thurs 14:26
No. Actually I felt myself as a customer, who had noticed a need. I was happy to see that the development was going on in a gsm working team. The real launch of the service, as I see it, was when Nokia introduced the first phone that enabled easy writing of messages (Nokia 2010 in 1994).

Thurs 14:41
Do you have any other big idea for the future!?!

Thurs 15:06
Not my idea but integration of mobile content display to me eyeglasses would be nice. Maybe someone is working with it?

마티 마코넨과 문자메시지로 진행한 인터뷰의 일부(fragment from sms interview with Matti Makkonen), BBC, 2012.12.3

SMS 문자 서비스가 시작되면서 언어에 대한 새로운 접근 방법이 탄생하였다. 문법 규칙은 의사소통의 공간과 속도에 따라 대체되었다. 모음은 더 이상 사용하지 않았고, 축약 표현은 세계적으로 통용되는 표현방법이 되었다. 그리고 결국에는 상형문자로 회귀하였다. 기호형 이모티콘은 우리의 감정을 나타내는 데 사용하며, 이제는 가상의 비서가 받아쓰기를 해준다. 언어는 이제 알고리즘의 형태를 취하게 되었다.

인간은 사물을 만들고 사물은 인간을 만든다

유리 공예가들에 대한 기록물(documentation of glass blowers), 카이 프랑크(Kaj Franck)
image: 디자인박물관 이미지아카이브

23

고대 세계에서 장인의 기술력은 이 세상의 것이 아닌 능력으로 여겨졌
다. 고대 이집트에서는 대장장이의 공간이 파라오의 숙소 옆에 자리 잡
았고 고대 그리스에서는 우주의 창조신이라는 데미우르고스(Demi-
urge) 개념이 존재하였다. 오늘날 일본에서는 기술이 뛰어난 장인을
'인간문화재(人間国宝)'로 지정한다. 인간과 물질 사이의 상호작용으로
발생하는 기술은 영원한 가치를 지닌다.

물질은 살아 움직인다

〈삼포의 제작(The Forging of the Sampo)〉, 악셀리 갈렌칼렐라(Akseli Gallen-Kallela), 습작, 수채화와 마커, 32x36.6cm, 1891
item: 아테네움미술관/핀란드국립미술관, 아스펠린하프퀼레(Aspelin-Haapkylä)컬렉션
image: 핀란드국립미술관, 한누 알토넨 (Hannu Aaltonen)

24

새로운 물질의 발견은 늘 광범위한 놀라움과 사회 변화를 동반해왔다.
물리적 상태와 물질의 속성을 변화시키는 능력은 처음에는 초자연적인
힘으로 여겼다. 물질의 변화와 활용에 관한 발명은 지속적으로 이루어
지고 있다. 과거의 연금술사가 수행했던 역할을 오늘날에는 과학자가
담당하고 있다.

물질은 살아 움직인다

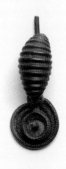

청동도끼(axe head), 청동, 파이미오(Paimio), 청동기시대
item: 핀란드문화재청 고고유물컬렉션, code KM10454

25

피불라(crossbow fibula), 청동, 청동기시대
item: 핀란드문화재청 고고유물컬렉션, code KM22813

희소성이 있는 물질을 사용하면서 자원의 가치에 대한 개념이 발생하
였고 재활용의 개념도 등장하였다. 청동기시대에는 청동에 대한 강한
수요 때문에 무기뿐 아니라 개인 장식품에도 사용하였다.

물질은 살아 움직인다

빗살무늬 토기(pot), 점토, 비라트(Virrat), 석기시대 빗살무늬토기 문화
item: 핀란드문화재청 고고유물컬렉션, code KM2634:480

과거 사회에서는 물질을 다루는 기술이 곧잘 중복되었다. 새로운 재료
로 사물을 제작할 때 기존 재료의 미적 요소가 적용되기도 했다. 어떤 문
화에서는 '새로움'보다는 '지속성'을 더 중시했다. 토기는 이전부터 사용
하던 바구니와 같은 모습으로 만든 것인지도 모른다. 그리스 신전은 이
전 시기 목재 건축물의 형태를 돌과 대리석으로 모방한 것이었다. 수십
년 전만 하더라도 나무 느낌이 나도록 자동차의 외관을 씌우기도 했다.

물질은 살아 움직인다

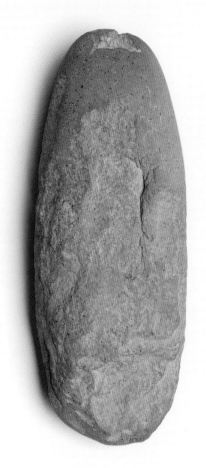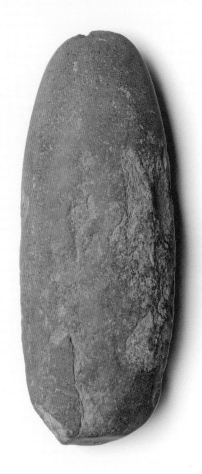

오스트로보스니아 둥근 날 도끼(round-edged Ostrobothnian axe), 점판암, 222x85x41mm, 포시오(Posio), 중석기시대
item: 핀란드문화재청 고고유물컬렉션, code KM19931

27

핀란드 선(先)토기시대는 아스콜라(Askola)와 수오무스야르비(Suomusjärvi) 단계로 나누어진다. 아스콜라 후기에 돌도끼가 처음 사용되었으며, 이 유물은 수오무스야르비의 대표적인 돌도끼이다. 녹색 점판암의 원산지는 올로네츠(Olonets)의 오네가(Onega) 호수 지역이다. 이 점판암이 내구성이 좋다고 알려지면서 기존의 석재를 대체하게 되었다. 물질 교역으로 외래 자원을 활용하며 새로운 지식도 전달되었다.

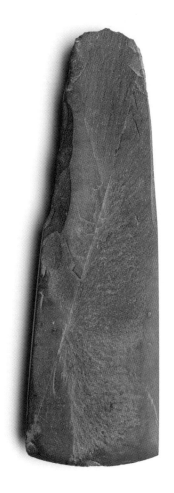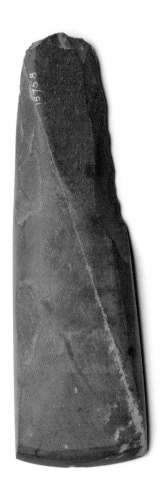

오스트로보스니아 수직·수평날 도끼(cross-edged Ostrobothnian axe), 점판암, 233x73x21mm, 반타(Vantaa), 신석기시대
item: 핀란드문화재청 고고유물컬렉션, code KM15758:1

석기시대의 집단은 유목적 삶의 방식을 유지하며 식량을 얻을 수 있는
곳으로 돌아다녔다. 도구나 그 외의 유물에서 포착되는 재료의 다양성
은 자주 이동해야 하는 삶의 방식과 광범위한 의사소통 네트워크에서
비롯되었다.

28

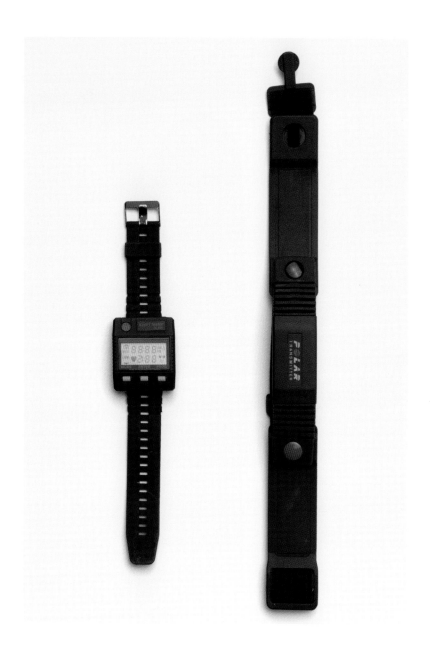

〈스포츠 테스터 PR300(Sport Tester PR300)〉, 심장박동 모니터링 기계(heart-rate monitor), 폴라르(Polar) 사를 위해 ED Design이 디자인함, 1984
item: 폴라르 사

29

물질은 살아 움직인다

1977년에 폴라르 사는 건강에 도움이 되는 신체운동을 모니터링하는 기계로서 손가락 끝에 장착하는 심장박동 모니터를 특허 출원했다. 세계 최초의 무선 착용 심장박동 모니터인 〈스포츠 테스터 PR300〉은 1982년에 공개되었다. 그 뒤를 이어 생산된 모델에는 컴퓨터 인터페이스가 결합되어 착용자의 운동 데이터를 컴퓨터로 추적하고 분석하는 것이 가능해졌다.

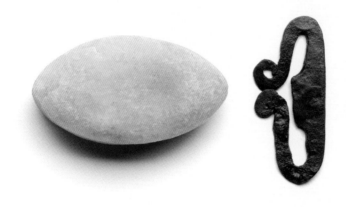

부싯돌(fire-making utensil), 플린트, 케미왼사리(Kemiönsaari), 후기 철기시대
item: 핀란드문화재청 고고유물컬렉션, code KM23042

부시(fire-striker), 고탄소 강철, 헤멘린나(Hämeenlinna), 후기 철기시대
item: 핀란드문화재청 고고유물컬렉션, code KM9726:13

불씨를 얻은 최초의 방법은 20만 년 전 무렵 고안되었다. 탄소 함량이
높은 강철은 자연발화성이 있었다. 그러한 강철을 기공성(氣孔性)이 낮
은 돌로 쳤을 때 철가루가 떨어졌고, 그 철가루는 공기 중에서 산화했다.

물질은 살아 움직인다

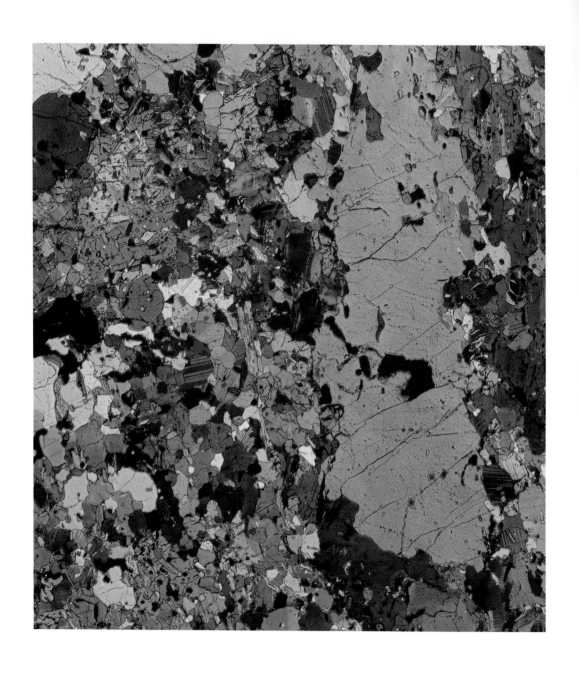

편마암의 현미경 사진(microscopic image of gneiss), 리에토(Lieto)
image: 핀란드지질연구센터(GTK)의 야리 베테이넨(Jari Väätäinen)

인간이 필수 미네랄로 구성되어 있다는 사실은 현대 이론을 통하여 알
려졌다. 우리 몸은 주기율표에 등장하는 스물다섯 개의 원소로 이루어
져 있다. 미국에서 1964년 발간된 만화에도 나와 있는 것처럼 우리는
동물-식물-미네랄 인간(Animal-Vegetable-Mineral Man)의 모습을
하고 있다.

물질은 살아 움직인다

〈라이티넨 SS2010(Laitinen SS2010)〉, 남성 수트, 디지털 프린팅한 면, 크리스 비달 테노마(Chris Vidal Tenomaa)와의
협업으로 고안한 투오마스 라이티넨(Tuomas Laitinen)의 '테크 그리드(Tech Grid)' 문양, 2009

패션 디자이너 투오마스 라이티넨은 이 컬렉션이 배틀스타 갈락티카
(Battlestar Galatica)나 사파이어 앤드 스틸(Sapphire & Steel)과 같
은 공상과학 시리즈의 영감을 받았다고 한다. 그것은 '청년 문화 및 공
상과학 장르와 연관성을 가진, 미래의 감상적인 버전'이다. 이 컬렉션은
2009년 6월 밀라노패션위크에서 선보였다.

물질은 살아 움직인다

〈브라이트 화이트(Bright White)〉, 치료용 탁자 조명, 비행기 합판-PMMA 디퓨저
빌레 코코넨(Ville Kokkonen)이 아르텍 스튜디오(Artek Studio)를 위해 디자인함, 2010
image: 투오마스 우세이모(Tuomas Uusheimo)

33

빛의 근원으로부터 75cm 떨어진 지점에서는 조도가 2,500lux이다.
이 치료용 조명은 계절성 우울증(SAD)과 그와 관련된 가벼운 증상을
치료하기 위한 것이다. 겨울에 자연 햇빛이 줄어들면서 이러한 증상들
이 흔히 나타난다. 인간의 신체는 새로 변화된 조건에 맞추어 호르몬 분
비와 생체활동을 조절한다.

물질은 살아 움직인다

마흘라 추출(mahla extraction), 숲 속에 설치
image: 노르딕 코이부(Nordic Koivu) 사

자작나무 수액인 마흘라는 비타민과 미네랄이 풍부한 음료이다. 과당,
포도당, 칼륨, 칼슘, 인, 마그네슘, 망간, 아연, 소금, 철, 과일산, 아미노
산, 비타민 C 등을 포함하고 있다. 마흘라를 추출하는 과정은 옛날부터
전해 내려오는 식생활 전통의 일부이다. 오늘날에도 개인적, 상업적 소
비를 목적으로 사용하고 있다.

34

물질은 살아 움직인다

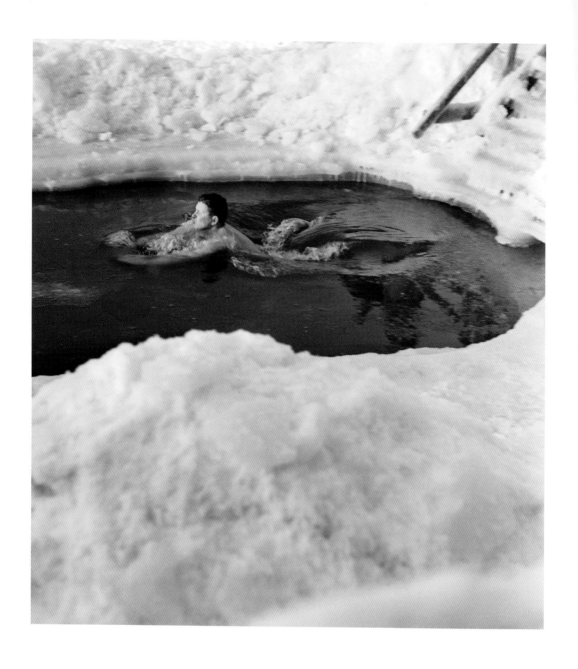

기록물(documentation), U. A. 사리넨(U. A. Saarinen), 1954
image: 핀란드문화재청 사진컬렉션

35

한랭요법(寒冷療法), 즉 체온을 극도로 낮추는 행위는 염증 완화와 회복 증진 그리고 순환을 장려하기 위한 것이다. 또한 연구결과에 따르면 교감신경계를 자극하고 심장의 작용에 영향을 끼치는 노드아드레날린과 베타엔돌핀의 분비를 촉진하여 기분장애의 치료에도 활용할 수 있다. 조상 대대로 전해 내려오는 한랭요법은 핀란드 생리학 문화의 중요한 요소를 이룬다.

물질은 살아 움직인다

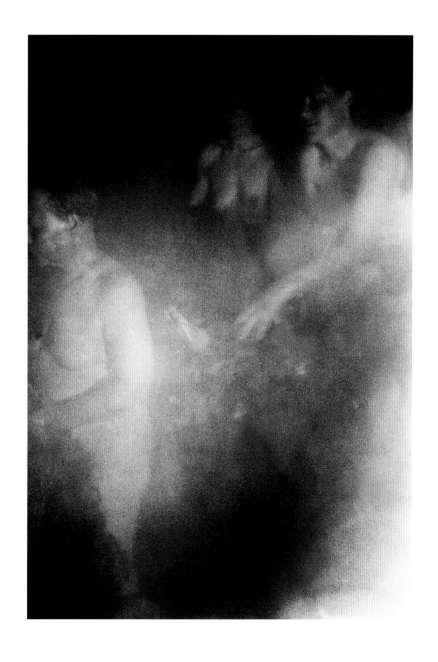

민족지 기록물(ethnological documentation), 일마리 만닌넨(Ilmari Manninen), 1929
image: 핀란드문화재청 사진컬렉션

신체는 직감적인 인식능력을 가지고 있다. 사우나의 환경은 생화학적 작용을 하며 '웰빙(well-being)'의 느낌을 가져왔다. 맥박이 30%가량 증가하여 순환과 혈관 확장을 촉진한다. 역사적으로 사우나는 원래 위생, 출산 그리고 건강과 관련하여 사용되었다. 현재 핀란드에는 대략 200만 개의 사우나가 있는 것으로 추산된다.

물질은 살아 움직인다

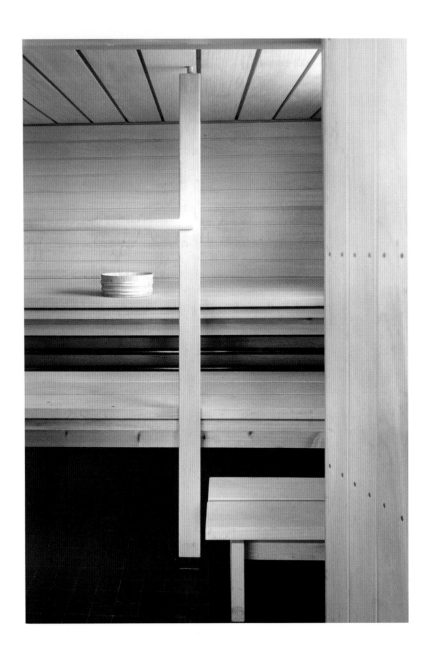

사우나(sauna), 안티 누르메스니에미(Antti Nurmesniemi)

37

물질은 살아 움직인다

이 사우나 디자인은 인체와 밀접하게 관련되어 있다. 사우나의 기능은 본질적으로 '공기'와 관련 있다. 공간 구성이나 재료 사용은 사우나 내부의 환경 조건에 직접적 영향을 끼친다. 목재는 촉감과 후각과 관련된 환경에 영향을 주며 사람의 감각에 자극을 준다. 영혼이라는 뜻의 '레울레(lewle)'에서 파생된 단어 '뢰윌뤼(löyly)'는 다량의 습기를 뜻한다. 이 단어 하나가 사우나에서 일어나는 다양한 경험을 내포하고 있다.

⟨마리사우나(Marisauna)⟩, 조립식 사우나, 아르노 루수부오리(Aarno Ruusuvuori), 1966
image: 핀란드건축박물관-시모 리스타(Simo Rista)

마리메코(Maremekko) 사의 창립자인 아르미 라티아(Armi Ratia)는
1960년대에 유토피아 마을 건설을 위한 실험적인 주택 개발 프로젝트
를 진행했다. 마리 마을(Mari Village)의 목적은 마리메코가 추구하는
개념을 인테리어와 주택 구조물을 통해 소비자에게 알리는 것이었다.
하나의 주택 프로토타입만이 제작되었으며, 2.4x2.4m 단위의 모듈 세
개로 구성된 사우나는 열다섯 단계로 조립할 수 있었다.

물질은 살아 움직인다

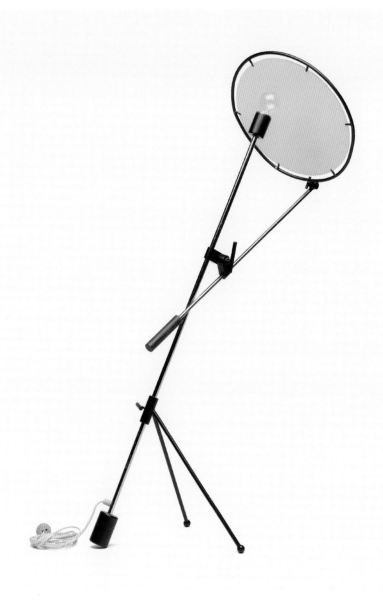

조명기구(floor lamp), 불빛 실험(light experiment), 안티 누르메스니에미(Antti Nurmesniemi), 1952
item: 에스콜린누르메스니에미컬렉션

이 바닥 스탠드의 특징은 스탠드 몸체의 길이 조정 부분과 반사판 조정 손잡이다. 당시 사용하던 할로겐 등의 강렬한 불빛은 지향각(指向角)이 넓었다. 이러한 불빛의 근원을 전등갓으로 가리지 않는 대신 원형 반사판을 이용해 빛의 정도를 조절했고 빛이 정확히 퍼지도록 했다.

물질은 살아 움직인다

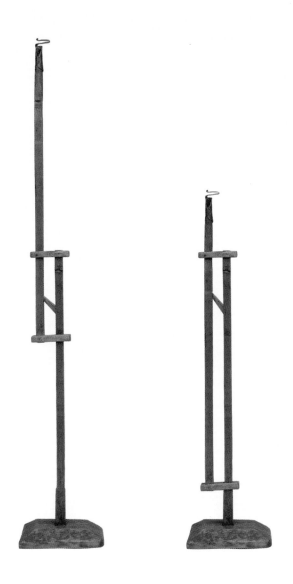

파레피티 형식 나무심지 받침대(pärepihti-type floor stand), 나무, 높이 127-180cm, 사비타이팔레(Savitaipale)
item: 핀란드국립박물관 민족학자료컬렉션, code B1079

높이를 조절할 수 있는 너와 판걸이 스탠드는 탁자 위나 바닥에 놓고 사
용했다. 흑야 기간에는 매년 1,300시간 이상 추가 조명이 필요했다. 전
통적으로는 9월 21일부터 다음해 2월 24일까지를 흑야의 계절로 보았
다. 일반 시골 가정에서는 연간 2만 개 이상의 소나무 너와 판을 태웠다
고 한다. 하나의 너와 판이 완전히 불타는 데는 15분이 걸렸다.

물질은 살아 움직인다

민족지 기록물 (왼쪽 위에서 시계방향으로)

41

에이노 메키넨(Eino Mäkinen), 1936
에이노 니킬레(Eino Nikkilä), 1935
사칼리 펠시(Sakali Pälsi), 1923
토이보 부오렐라(Toivo Vuorela), 1947

물질은 살아 움직인다

민족지 기록물, 일마리 만닌넨(Ilmari Manninen), 1934
all images: 핀란드문화재청 사진컬렉션

나무는 생존을 가능하게 하는 주된 원자재였다. 숲 생태계 자원을 절대적으로 활용해야 하는 삶의 방식에서 목재는 가정에서 사용하는 물건, 에너지, 건축, 옷 심지어 영양 보충제의 기본 원료로 쓰였다. 목재를 구성하는 모든 요소와 특성이 활용되었다. 또한 나무의 크기는 사물의 규격을 결정하였다.

물질은 살아 움직인다

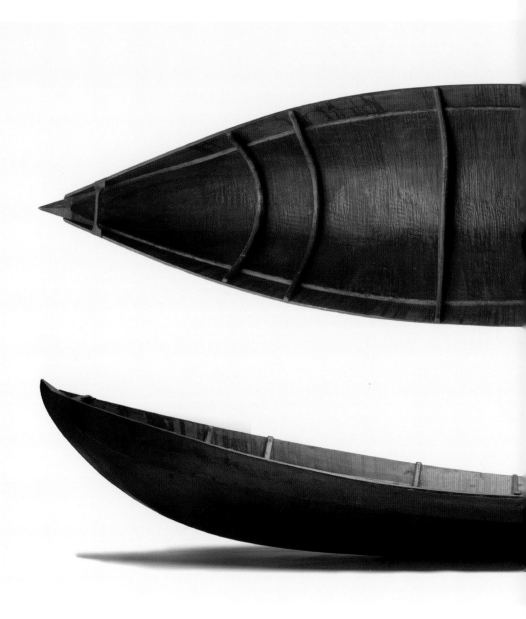

43

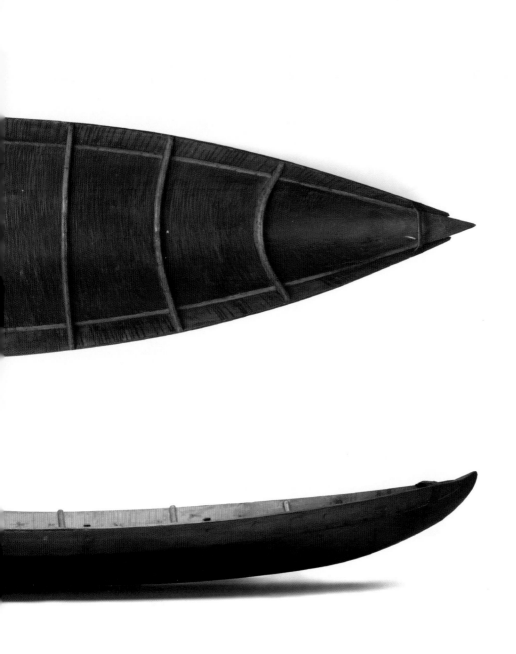

하피오 형식 배(haapio-type boat), 통나무, 4.8x1.3m, 아흘라이넨(Ahlainen)
item: 핀란드국립박물관 민족학자료컬렉션, code 7803:1

사시나무의 통나무 속을 파내서 제작한 노 젓는 배이다. 사타쿤타(Satakunta) 남동부 지역에서는 이 전통 기술이 1930년대까지 유지되었다. 사냥꾼들은 하피오 형식의 통나무 배를 타고 얕은 호수나 강으로 이동할 수 있었다. 배가 가벼웠기 때문에 이동 거리가 짧다면 들고 다닐 수도 있었다. 1935년 사진가 에이노 니킬레(Eino Nikkliä)가 제작한 민족지 영화에는 배의 제작 기술과 그 과정이 기록되어 있다.

물질은 살아 움직인다

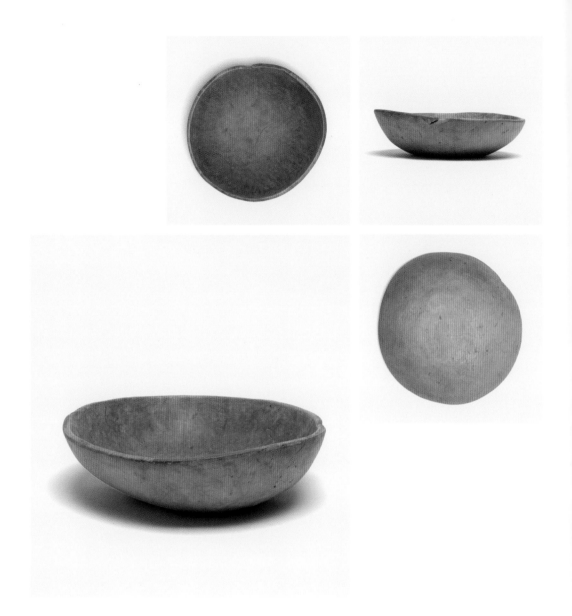

그릇(bowl), 자작나무 옹이, 58x16cm, 이칼리넨(Ikaalinen)
item: 핀란드국립박물관 민족학자료컬렉션, code B641

45

옹이는 단단한 나무의 목부가 생장하며 만들어진다. 옹이의 기능적, 미학적 속성과 함께 쉽게 구할 수 있다는 이점 덕분에 일반적인 가정용 도구 생산의 재료로 사용되었다. 옹이의 원래 크기가 만들 수 있는 도구의 크기를 규정하였다. 옹이로 만든 도구로는 컵과 그릇이 있는데, 이들은 가장 오래된 목제 용기이다.

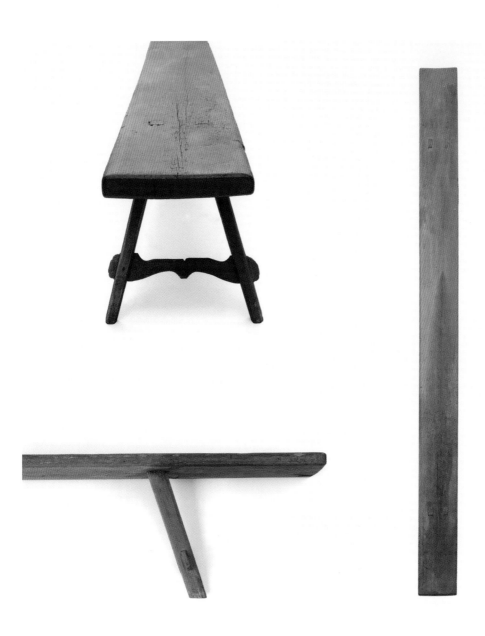

벤치(bench), 하나의 긴 목재로 제작, 415x33cm, 로이마(Loimaa)
item: 핀란드국립박물관 민족학자료컬렉션, code B641

농업과 정착생활이 본격화되면서 가정용 물건은 해당 지역의 상황에
맞추어 발전하였다. 주택의 형식은 주변에 자라는 나무 크기의 영향을
받았고, 그러한 주택의 내부에 맞게 가구 등이 제작되었다. 집은 여러
용도를 가진 메커니즘이었으며 그 자체도 역동적인 사물이었다. 인테
리어 요소가 모든 공간에 걸쳐 적용되었다. 천장에 매달리거나 겹치고
교차하면서 공간에 각 요소를 맞춰나갔다.

46

물질은 살아 움직인다

사다리(steps), 통나무 조각, 265x40cm, 비라트(Virrat)
item: 핀란드국립박물관 민족학자료컬렉션, code 7200:2

47

어떤 사물은 그것이 사용되었던 맥락에서만 그 기능을 이해할 수 있다.
사용자가 그 사물을 인식했던 방향은 그에 대한 우리의 해석에 영향을
끼칠 수 있다.

물질은 살아 움직인다

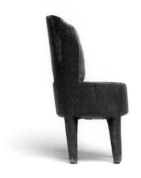

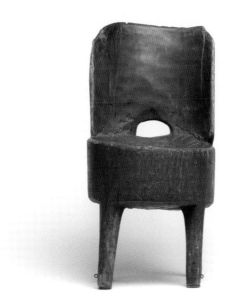

의자(chair), 통나무 조각, 38x75cm, 살로이넨(Saloinen)
item: 핀란드국립박물관 민족학자료컬렉션, code 4713:44

재료를 하나만 사용하면 기념비적 느낌을 표현할 수 있다. 이 의자는 크기는 작아도 숭고한 느낌으로 사람들의 시선을 사로잡는다. 의자의 비율은 존경심을 불러 일으키고 강한 개성을 드러낸다. 의자는 붉은 색이며 곧게 서 있다. 앉는 부분은 편안함을 위해 살짝 패여 한 덩어리를 이룬다. 등받이는 사용자를 감싸듯 휘어져 있다. 의자의 원형 돌출부는 하나의 지점을 표시하고 그 공간을 차지한다. 나는 여기에 존재한다.

물질은 살아 움직인다

49

물질은 살아 움직인다

⟨UPM 바이오베르노(BioVerno)⟩, 고급 저공해 바이오 연료, 생산 부산물 수지-재생가능 나프타, 2015
images: UPM바이오퓨얼스(UPM Biofuels)

나무 원료에서 비롯된 ⟨UPM 바이오베르노⟩ 연료는 핀란드 발명품으로, 라펜란타(Lappeenranta)의 바이오정제개발센터(Biorefi-nery Development Centre)에서 개발했다. UPM은 섬유소 생산 과정에서 발생하는 침엽수 수지 부산물 톨 원유(crude tall oil)에서 고급 바이오 연료를 생산한다. 기존 생산 과정에서 최대한 많은 물질을 얻어내려는 노력은 사회가 필요로 하는 지속가능한 대안 제품을 이끌어낼 수 있다.

50

물질은 살아 움직인다

나무껍질을 벗긴 흔적이 있는 스코틀랜드 소나무(Scots pine with characteristic bark-peeling scar), 사미 문화
image: 스웨덴농업과학대학교 라르스 오스틀룬드 교수(Prof. Lars Östlund), 「식용나무: 아(亞)북극 지역 식물 이용에 대한
3,000년의 기록(Trees for food—a 3000 year record of subarctic plant use)」,《Antiquity》, volume 78

51

숲을 하나의 유적으로 보는 관점은 문화적으로 변형된 나무에 대한 연
구에서 비롯되었다. 사미 집단은 스코틀랜드 소나무(Scots pine)의 내
피를 채취하여 식량으로 활용하였다. 나무의 성장을 방해하지 않기 위
해 껍질은 일부만 벗겨냈다. 이러한 행위는 인간이 생태계에 흔적을 남
긴 역사적 과정의 사례이다. 인간 사회와 자연 사이에 이루어지는 대화
의 유기물적 기록이다.

물질은 살아 움직인다

소나무 껍질과 이끼로 만든 빵에 대한 민족지 기록물(ethnological documentation of pine bark and lichen moss breads), 1868
image: 핀란드문화재청 사진컬렉션

핀란드는 아(亞)북극 지역에 위치해 작물 재배 기간이 짧고 불규칙하다.
서리 등을 동반한 기후 변화는 흉작으로 이어졌고 이때에는 구황식량
에 생존이 달려 있었다. 국가는 자연에서 구할 수 있는 자원을 활용하여
구황식량을 만드는 방법에 대한 안내서도 배포하였다. 소나무 껍질 혹
은 이끼에서 얻은 가루는 대체 재료로서 기존의 식량을 대신하였다. 이
후 감자가 도입되어 흉작에 대비한 구황작물로 재배되었다.

물질은 살아 움직인다

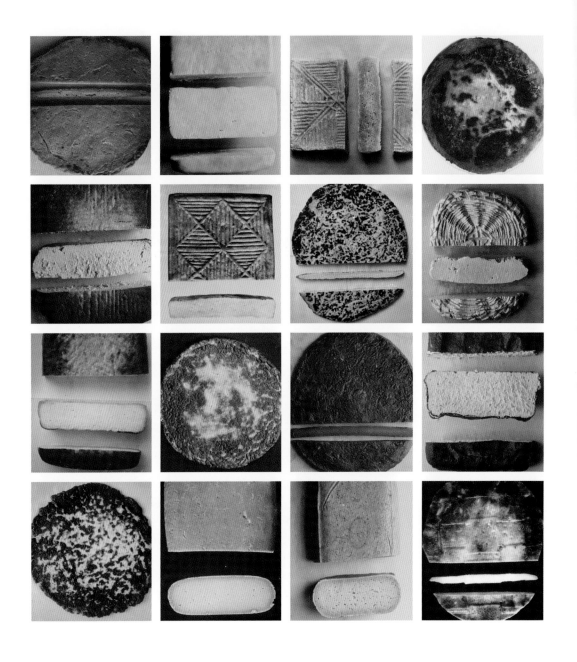

치즈에 관한 민족지 기록물(ethnological documentation of cheese), 괴스타 그로텐펠트(Gösta Grotenfelt), 1916
image: 핀란드문화재청 사진컬렉션

괴스타 그로텐펠트는 농촌에서의 유제품 생산에 대한 연구로 잘 알려진 미생물학자이다. 핀란드를 여행하면서 유제품 생산 과정과 관련 도구에 대해 과학적이고 자세하게 기록하였다. 이를 통해 위생 과정에 대한 관찰이 이루어졌고, 일반 가정의 배치 양상에 대한 분석이 진행되었다. 치즈 분류법은 어쩌면 그의 가장 놀라운 작업일 것이다. 사진을 도형 기하학적으로 찍었으며, 치즈를 형태와 지역에 따라 분류하였다.

물질은 살아 움직인다

버터 통(butter container), 자작나무 껍질-나무, 15x9cm, 푸다스예르비(Pudasjärvi)
item: 핀란드국립박물관 민족학자료컬렉션, code 7223:1

역사적으로 자작나무 껍질은 북유럽 국가들과 러시아에 이르는 지역에
서 물건을 제작하는 데 사용하였다. 이 용기는 버터를 담는 데 쓰였고
햇빛 속에서도 버터가 녹는 것을 막아주었다. 용기의 높이는 채취된 자
작나무 껍질의 크기에 따라 규정되었다. 재료는 제품 표면의 색과 표면
의 질감도 결정하였다. 기능적 속성과 비율, 미학적 느낌은 모두 단순한
자연 재료에서 기인한 것이다.

물질은 살아 움직인다

보존처리 과정(conservation processes)

유물을 관찰하는 과정에서는 재질 및 구조적 특징과 유물의 상태, 예를 들어 훼손의 정도를 파악할 수 있다. 현미경 렌즈 아래에서 시각적 관찰과 더불어 여러 가지 보존처리가 진행된다. 이 기술은 구체적이고 정확한 작업은 물론 기록을 위해서도 반드시 필요하다.

물질은 살아 움직인다

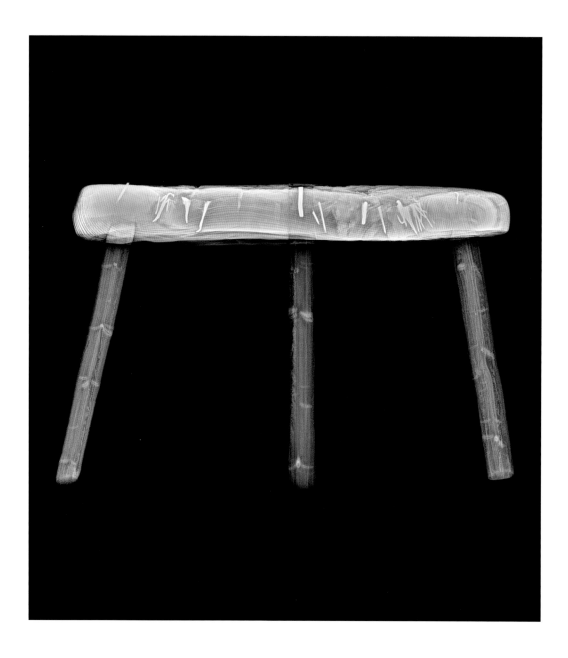

〈SU5161:12〉 스툴의 플래시 필터 엑스선 사진(flash filter X-ray image of stool SU5161:12), 스웨덴 베름란드(Värmland), 산악 핀족(Forest Finns) 문화
image: 핀란드국립박물관 보존센터

방사선 촬영 기술은 사물의 구조와 재료, 관련 제작 기술에 관한 연구를 가능하게 한다. 디지털 엑스선 촬영 기법으로 가구와 같은 대형 물건의 이미지를 얻어낼 수 있다. 이 엑스선 사진은 스툴을 구성하는 요소들 예를 들어 다리의 결합 양상을 보여준다. 못과 같은 금속성 요소들은 흰색으로 표시된다. 또한 목재의 결과 옹이가 있는 자리도 희미하게나마 확인된다.

지게(shoulder yoke), 나무, 베헤퀴뢰(Vähäkyrö)
item: 핀란드국립박물관 민족학자료컬렉션, code 7303:18

57

이 지게는 명확히 드러나 있는 중심 축을 따라 그 형태가 대칭으로 전개된다. 이때 고려할 점은 인체역학과 힘의 분산이다. 지게의 형태는 목재의 탄력성을 표현한다. 양쪽 끝의 너비는 같고, 어깨 쪽으로 갈수록 넓어진다. 지게의 곡률은 어깨에 걸치기 가장 좋은 위치로 결정되었고 직각으로 구부러진 고리에 물건을 매달았다. 유물의 세부 속성에서 이를 제작한 장인의 정신과 그 도구를 향한 고마움이 엿보인다.

물질은 살아 움직인다

⟨02D 294⟩, 부조, 알바 알토(Alvar Aalto), 자작나무 베니어판, 75x68cm, 1947
item: 이위베스퀼레(Jyväskylä) 알바알토박물관

건축가 알바 알토는 자신의 부조를 만들기 위해 호우오네칼루테다스
코르호넨(Houonekalutehdas Korhonen) 사 공장에서 장식장을 제작
하는 장인의 손을 빌렸다. ⟨02D 294⟩는 가구 다리를 L자 형태로 적절
히 구부리기 위해 진행한 일련의 실험 결과물로 이루어져 있다. 알토는
가구 제작에서 90° 각도 지점의 결구(joint)를 문제점으로 인식했던 것
이다. 나무를 결에 맞춰 세로로 잘라 구부리는 원리를 표현하고 있다.

물질은 살아 움직인다

접시(dish), 나무, 54.5x12.5x5.3cm, 사미 문화
item: 핀란드국립박물관 핀·우그리아컬렉션, code SU4527:49

이 접시는 물고기를 담기 위해 사용되었던 것으로, 그 기능은 크기에 반영되어 있다. 형태는 놀랍도록 우아하다. 위에서 보면 가운데로 갈수록 배가 부르고, 옆에서 보면 두툼해진다. 바닥에 놓았을 때 중앙부가 바닥에 닿으며 양 옆은 떠 있다. 마치 날고 있는 새의 모습처럼 보인다.

물질은 살아 움직인다

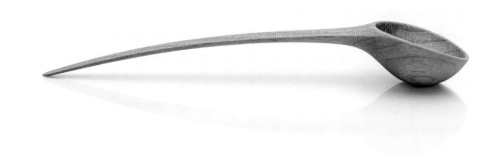

〈피사라(Pisara)〉, 숟가락, 안트레이 하르트카이넨(Antrei Hartikainen), 호두나무·버찌나무·단풍나무로 만든 세 종류가 있음, 2016
image: 예푼네(Jefunne)

오늘날 젊은 세대의 장인에 해당하는 안트레이 하르트카이넨은 서랍장 제작의 대가이다. 그는 서로 다른 속성을 지닌 나무의 미묘한 차이를 구체적으로 이해하고 지금의 자동화된 생산 방법과 상업 시스템에 대한 지식을 고루 결합해 서랍장을 만든다. 이 숟가락 디자인에는 나무라는 재질의 가능성을 어디까지 끌어낼 수 있는지 반영되어 있다.

60

물질은 살아 움직인다

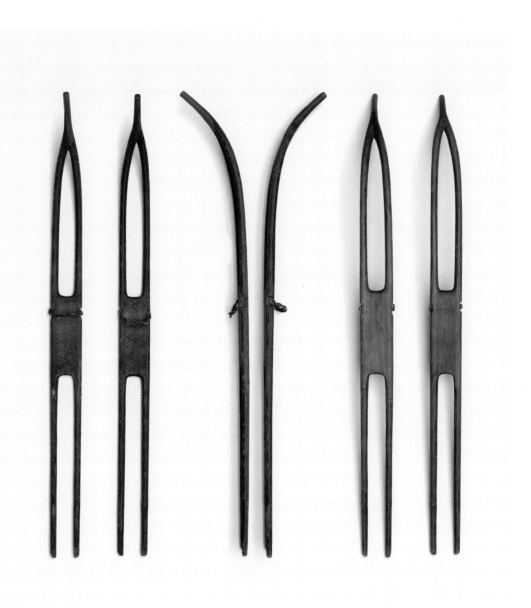

늪지대용 스키(swamp ski), 나무, 161.5x11.5x2.5cm, 알라비에스카(Alavieska)
item: 핀란드국립박물관 민족학자료컬렉션, code 7523:30

61

이 스키들은 늪지대를 건널 때 사용되었다. 전통적인 스키의 형태를 본
떴으며, 기능을 수행하는 데 반드시 필요한 만큼만 목재를 남기고 조각
하였다. 그 결과 각각의 스키는 두 개의 가벼운 막대기가 앞쪽에서 결합
되는 형태를 취하고 있다.

〈02D 305〉, 부조, 알바 알토(Alvar Aalto), 48x38cm, 1947
item: 이위베스퀼레(Jyväskylä) 알바알토박물관

이 부조는 '부피를 구부리는 실험(volume bending experiment)'으로
불리기도 한다. 이 작품에서는 소나무 가지와 압축된 버드나무 가지가
대화를 한다. 알토는 나무에 내재된 자연적 속성에 순응해 나무 제품의
형태를 만들어내는 방법을 고민하였다.

물질은 살아 움직인다

튜브(tube), 나노 구조 섬유소, 티나 헤르케살미(Tiina Härkäsalmi)
project: Design Driven Value in the World of Cellulose(DWoC)-VTT와 알토대학교 협업 프로젝트

63

물질은 살아 움직인다

섬유소는 지구상에 가장 풍부하게 존재하는 생물고분자 유기질이다. 나무의 35-50%가 섬유소로 이루어져 있다. 나노 구조 섬유소는 최근에 사용하기 시작한 섬유소 입자로, 분자 섬유소나 나무 펄프와는 그 기능과 속성이 다르다. 나노 구조 섬유소의 중요한 특징은 강도(强度)와 유동학(流動學)적 특징, 반응성 그리고 필름을 형성하고자 하는 경향이다. 또한 나노 구조 섬유소는 재생가능한 원료로 만들어진다.

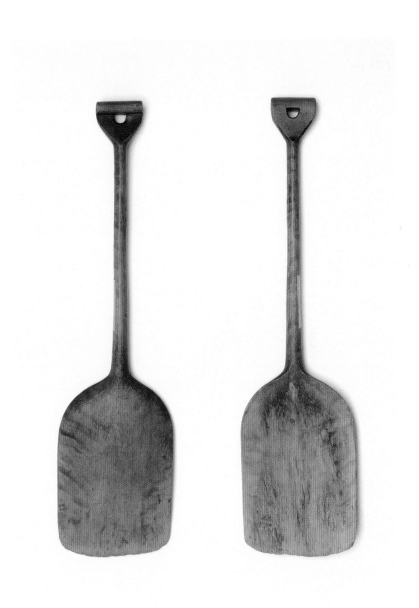

삽(shovel), 나무, 110x28.5cm, 케이퀴에(Keikyä)
item: 핀란드국립박물관 민족학자료컬렉션, code 9666:2

목재의 강도는 그것으로 만든 제품의 힘과 내구성과 관련 있다. 나무의
몸통은 기후 조건 때문에 휘는 현상에 저항할 수 있는 가늘고 긴 세포
구조를 가지고 있다. 하나의 목재 판을 조각하여 만든 이 삽은 재료의
자연적 속성을 활용하고 있다. 이 도구의 중심 요소는 숱한 고민과 함께
제작된 손잡이다. 손잡이의 형태는 앞뒤 어느 방향으로 사용해도 손에
잘 맞도록 디자인되었다.

물질은 살아 움직인다

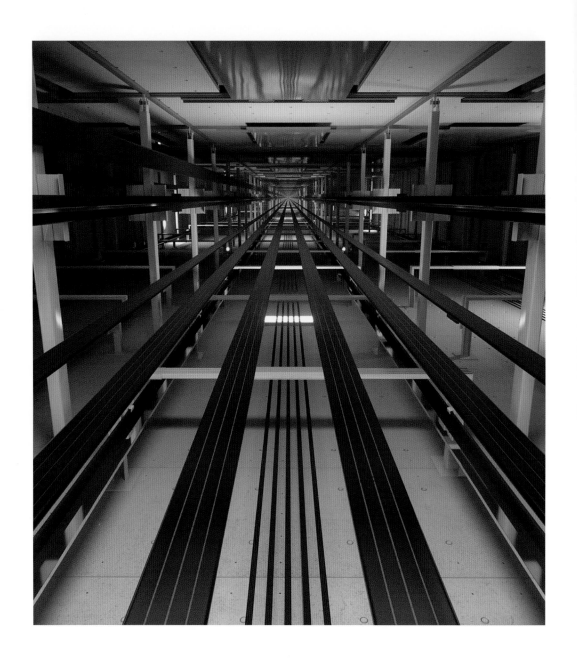

엘리베이터 승강기통에 사용된 〈코네 울트라로프(KONE-UltraRope®)〉, 승강기 케이블, 폴리머 코팅 탄소섬유, 2014
image: 코네주식회사(Kone corporation)

65

코네 울트라로프(KONE-UltraRope®)는 새로운 승강기 케이블 기술로, 1km 높이의 승강기통에 사용할 수 있어 고층빌딩 엘리베이터의 새로운 기준을 제시한다. 800m를 이동해야 하는 엘리베이터의 경우, 이 케이블을 사용하면 이동 질량은 90%, 에너지 소비는 45% 감소될 수 있다. 케이블의 재질은 탄소섬유 핵과 특수한 높은 마찰력의 코팅으로 이루어져 있다.

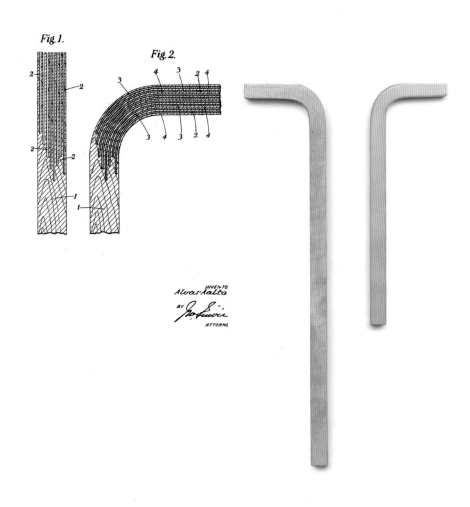

June 2, 1936.　　　A. AALTO　　　2,042,976
PROCESS OF BENDING WOOD
Filed Nov. 8, 1934

Fig. 1.

Fig. 2.

〈L자 다리(L leg)〉, '나무를 구부리는 과정(Process of Bending Wood)' US 특허, 알바 알토(Alvar Aalto), 자작나무, 1933
item: 아르텍(Artek) 사 세컨드사이클(2nd Cycle)

알바 알토가 개발한 이 기술은 겹쳐 놓은 얇은 나무판에 압력을 가해 형
태를 만드는 방식이다. 이 기술의 발명 목적은 그것을 개발하는 창조적
과정에 있다. 알토의 디자인 중 다수는 아르텍 사의 해외 판매처인 스
위스의 보헨베다르프(Wohenbedarf)가 특허를 받았다. 특허는 새로운
기술적 해결책에 대한 법적 인정과 상업적 보호를 제공한다. 알토의 디
자인 개념은 혁신 및 대량생산과 불가분의 관계를 맺고 있었다.

물질은 살아 움직인다

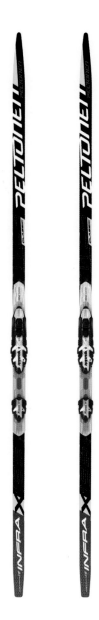

〈인프라 엑스(Infra X)〉, 스키, 허니콤 구조 에어셀-나노그립, 펠토넨 스키(Peltonen Ski), 2017
image: 펠토넨 스키(Peltonen Ski) 사

67

전직 크로스컨트리 선수였던 토이보 펠토넨(Toivo Peltonen)은 자기가 만든 스키를 타고 올림픽 메달도 땄다. 펠토넨 스키는 핀란드에서 수제로 제작한다. 나노그립(Nanogrip)이라는 인공재료가 첨가된 스키 날에 특허도 받았는데 다양한 기후 조건에서도 착용 가능하며, 마찰력 조절을 위해 왁스를 바를 필요가 없다. 스키 날에 바르는 나노그립은 스키 바닥과 눈 사이에 있는 물의 양을 조절해준다.

물질은 살아 움직인다

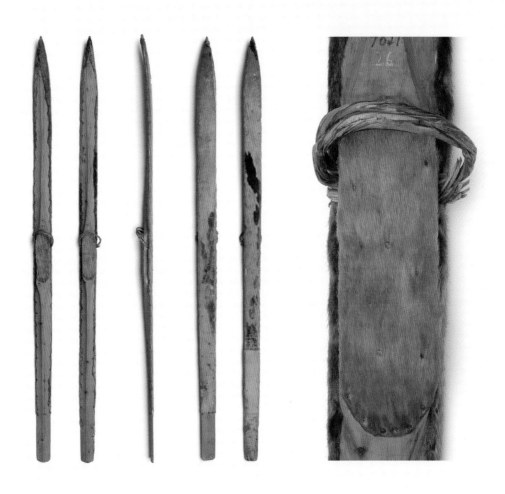

스키(skies), 나무-물개 가죽, 250x12cm, 이나리(Inari), 사미 문화
item: 핀란드국립박물관 핀·우그리아컬렉션, code SU4857:26

이 스키는 나무로 만들었으며 바닥 면과 착용자의 발이 닿는 부분에 물
개 가죽을 덧대었다. 따라서 날이 풀려 눈이 녹는 상황에서도 스키를 타
기 쉽다. 물개 털의 방향에 맞추면 더 잘 미끄러지기도 했고 털 반대 방
향으로는 마찰력이 생겨서 사용자가 언덕을 오를 수도 있었다. 복잡한
지형은 다양한 지면 조건을 가로지를 수 있도록 하는 다기능적 해결책
의 개발로 이어졌다.

물질은 살아 움직인다

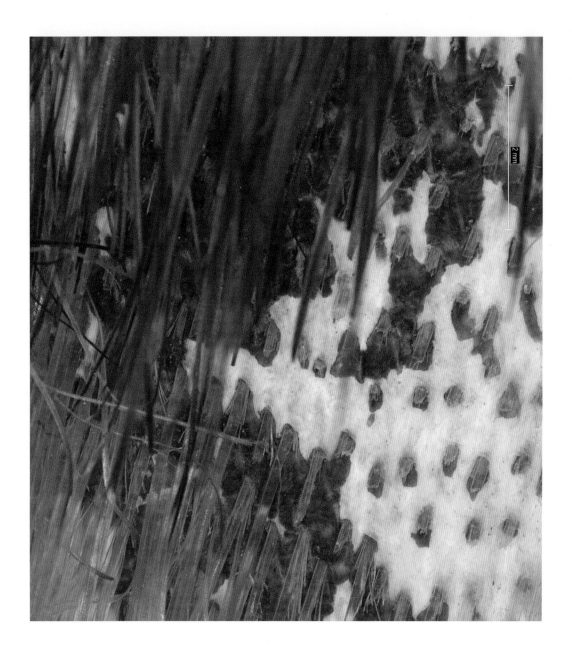

2 mm

69

물질은 살아 움직인다

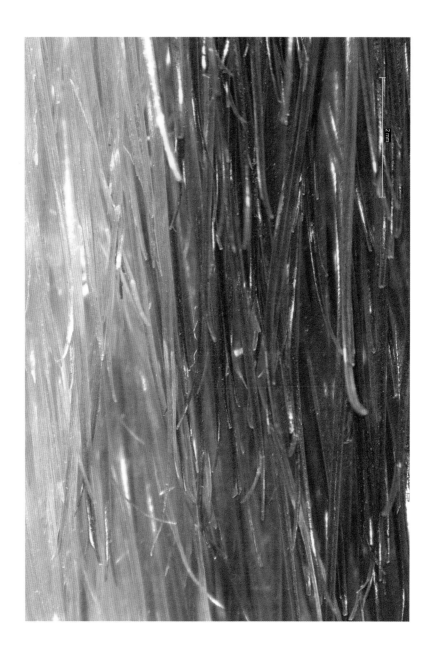

SU4857:26 스키에 부착한 물개 가죽의 현미경 사진(microscopic images of seal hide), 스키의 바닥면 부분과 발을 장착하는 부분, 1.0배 확대
images: 핀란드국립박물관 보존센터

이 이미지들을 통해 가죽의 여러 요소를 구체적으로 확인할 수 있다. 빡
빡하고 윤기가 나는 물개 털가죽의 납작한 털과 그 털의 방향은 눈이나
얼음 위에서 빨리 앞으로 나갈 수 있게 하면서 동시에 뒤로 밀리는 것을
막아주었다. 그러나 물개 가죽이 물기를 머금으면 무거워진다는 단점
이 있었다. 털이 일부 붙거나 닳는 등 손상되어 그 아래의 살 부분이 노
출되었다.

70

장갑(gloves), 소 꼬리 털, 유카(Juuka)
item: 핀란드국립박물관 민족학자료컬렉션, code A7824

말과 소의 꼬리털은 하나의 원료로서 다양한 용도로 사용되었다. 꼬리 털의 질감은 동물의 종자와 식단, 기후의 영향을 받았다. 단백질 섬유 로서 꼬리털은 특히 물에 대한 저항력이 높다. 이 장갑은 겨울에 낚시 를 할 때 사용되었으며, 낚시 망을 물에서 꺼낼 때 손을 보호해주었다. 또한 얼어 있어도 따뜻함이 유지되었다. 이러한 장갑은 대략 10년 동안 사용할 수 있었다.

물질은 살아 움직인다

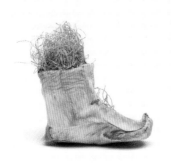

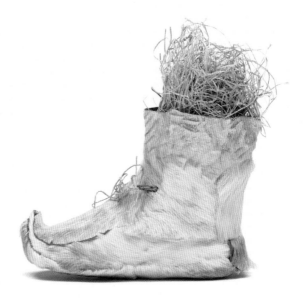

보온처리된 신발(footwear with insulation), 순록 털가죽과 밀짚, 우트스요키(Utsjoki), 사미 문화
item: 핀란드국립박물관 핀·우그리아컬렉션, code SU4724:35

이러한 신발의 제작은 여성의 몫이었다. 신발 한 쌍을 만들기 위해서는
순록의 앞다리와 뒷다리 털가죽이 필요했다. 또한 신발 바닥은 순록의
이마 털가죽으로 만들었다. 이마의 털은 방향이 계속 바뀌었기 때문에
불안정한 지면에 더욱 강한 마찰력을 주었다. 위로 치켜 올라간 신발의
코 부분은 스키 끈을 걸치는 데 유용하게 사용되었을 수도 있다. 보온을
위해 밀짚을 신발과 장갑 안에 넣기도 했다.

물질은 살아 움직인다

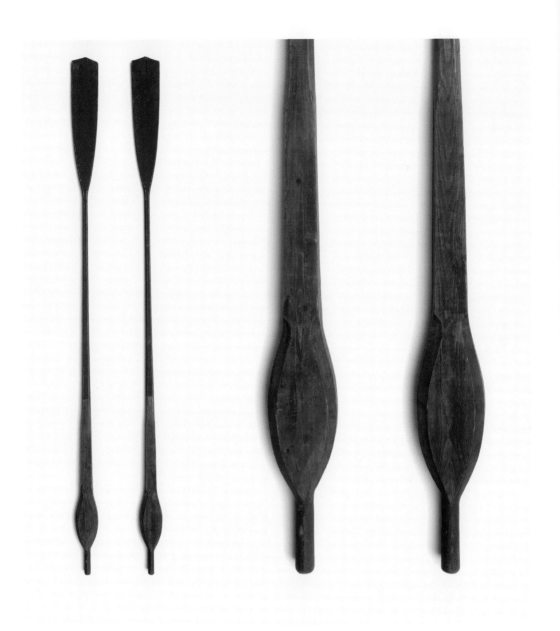

노(boat oars), 나무, 사보(Savo)
item: 핀란드국립박물관 민족학자료컬렉션, code D196

73

인간은 삶의 모든 부분에서 숲 생태계와 지속적으로 대화했다. 과거 사회의 구성원들은 나무의 구조와 구성, 각 부분의 속성에 대한 지식을 축적하였다. 또한 각각의 요소가 수행할 수 있는 기능도 고려하였다. 시간이 지나고 지식이 계승되면서 나무를 이용한 최적의 해결책들이 쌓여갔다. 이 제품의 경우에는 서로 다른 두 종류의 나무를 이용해 노를 제작함으로써 기능적 효율성을 극대화했다.

물질은 살아 움직인다

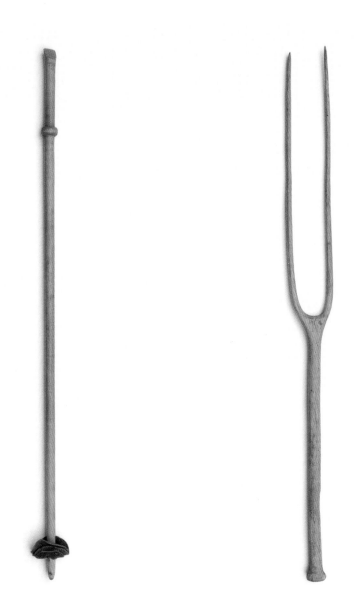

스키폴(ski pole), 나무, 빔펠리(Vimpeli)
item: 핀란드국립박물관 민족학자료컬렉션, code 7380:63

거릿대(sheaf pitchfork), 나무, 요우트세노(Joutseno)
item: 핀란드국립박물관 민족학자료컬렉션, code D246

도구와 물품을 들고 다녀야 하는 와중에 추가되는 무게는 에너지의 불
필요한 소비를 가져왔고, 노동 효율성도 떨어뜨렸다. 바로 이것이 다양
한 도구의 단면 크기를 최소화했던 주된 요소이다. 그 결과 매우 세련된
도구 형태가 탄생한다.

물질은 살아 움직인다

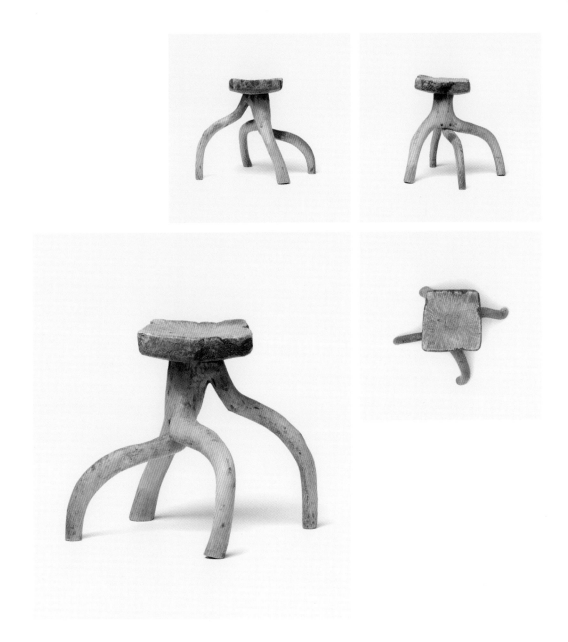

스툴(stool), 나뭇가지-나무, 사비타이팔레(Savitaipale)
item: 핀란드국립박물관 민족학자료컬렉션, code B1032

75

하나의 나뭇가지가 이 스툴의 다리를 이룬다. 이 유물을 통하여 환경에 대한 독특한 인식을 엿볼 수 있다. 자연적 맥락의 해석에는 그 기능적 속성에 대한 인식도 명확히 포함되어 있었다. 모든 물질과 형태를 관찰하면서 사용가능성에 대해서도 고려했다. 이렇게 발달한 관찰력은 효율적이고 창조적인 물질 문화의 형성에 중요한 기여를 한다.

물질은 살아 움직인다

투오코넨 형식 그릇(tuokkonen-type container), 자작나무 껍질, 38x29x20cm, 안얄라(Anjala)
item: 핀란드국립박물관 민족학자료컬렉션, code 11566:50

자작나무 껍질로 만든 이 용기의 양쪽 끝은 나뭇가지로 고정되어 있다.
전통적으로 이 재료는 추수 몇 주 전, 나무껍질이 쉽게 벗겨지는 시점에
수확하였다. 자작나무 껍질의 다기능적 측면은 그 가치를 높이는 역할
을 했다. 특히 필요에 따라 다른 재료의 대체품이나 교역품으로 사용되
기도 했다.

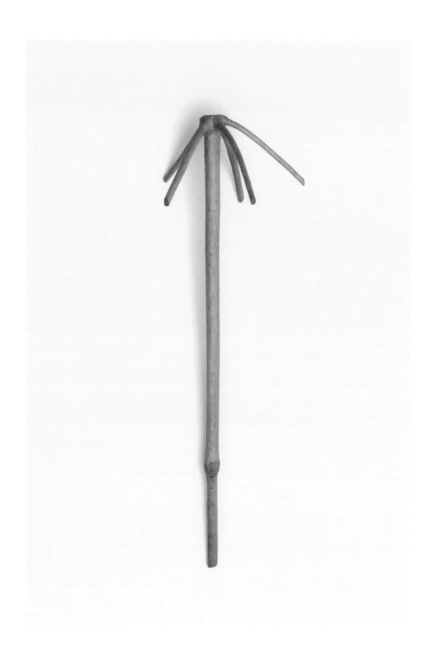

거품기(whisk), 소나무, 카르야란카나스(Karjalankannas)
item: 핀란드국립박물관 민족학자료컬렉션, code B267

77

과거의 삶은 순차적 작업의 연속이었다. 이러한 과정 속에서 아름다운
제품은 동반자가 되었다. 이 도구의 가벼움, 우아함, 날렵함은 손에 쥐
었을 때 그 진가를 발휘한다. 소박하지만 완벽함이 돋보이는 제품이다.
연약한 형태와 긴장 관계에 있는 자연스러운 특징을 내포하고 있다.

물질은 살아 움직인다

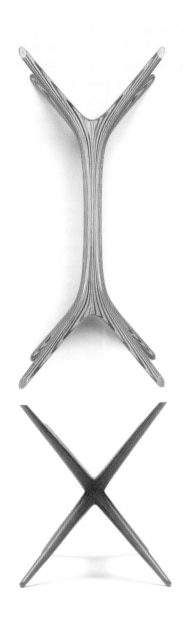

〈테이블 9020(table 9020)〉, 탁자 다리, 자작나무·벚나무, 아스코(Asko) 사를 위해 타피오 비르칼라(Tapio Wirkkala)가 디자인함, 1958
item: 아르텍(Artek) 사 세컨드사이클(2nd Cycle)

이 탁자 다리는 나뭇결의 대칭 모양을 따라 디자인되었다. 가공된 베니어판으로 이루어진 모양은 사방에서 볼 때 모두 동일해보인다. 타피오 비르칼라가 이렇게 재료가 가진 본연의 미적 특징을 활용할 수 있었던 것은 그 재료의 물리적 속성을 깊이 알고 있었기 때문이다. 그의 형태적 해결책은 최상의 시각적 효과와 재료의 기능적 성과 사이에 오간 직접적인 대화를 통해 제시되었다.

물질은 살아 움직인다

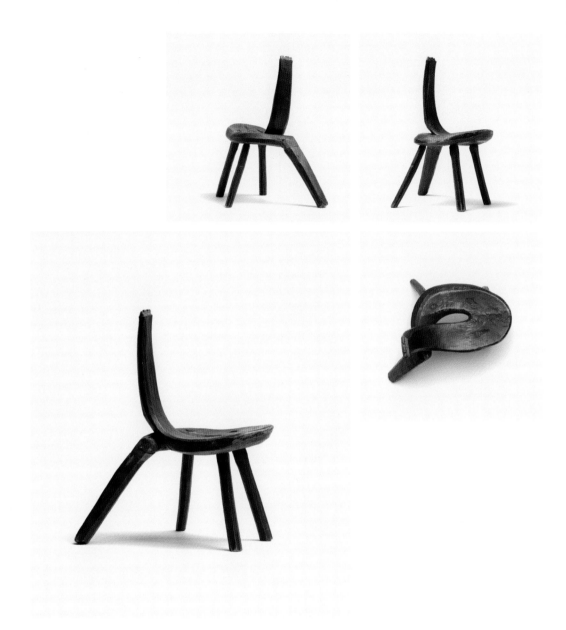

의자(chair), 나뭇가지-나무, 메리카르비아(Merikarvia)
item: 핀란드국립박물관 민족학자료컬렉션, code B69

79

가장 흔하게 사용된 붉은색 자연 염료는 산화철 함유량이 높은 점토인 레드오커(red ochre)였다. 아마씨유나 황산제일철과 섞어서 사용하였고, 더 진한 붉은색을 낼 때는 타르나 목탄과도 섞어 사용했다. 모두 쉽게 구할 수 있는 재료였기에 레드오커색은 널리 사용되었다. 붉은색은 조상 대대로 사용되어온 활력의 상징이자, 피의 색이었다.

물질은 살아 움직인다

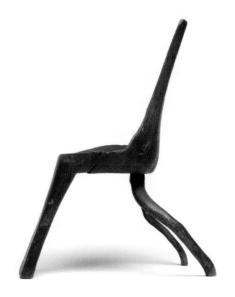

의자(chair), 통나무-나뭇가지, 사비타이팔레(Savitaipale)
item: 핀란드국립박물관 민족학자료컬렉션, code B1028

이 의자는 나뭇가지에 지탱하여 서 있다. 하나의 나무로 조각되었으며
다리, 앉는 자리, 등받이가 하나로 이어진 모습은 평행을 이루는 각으로
강조되고 있다. 측면은 뚜렷한 지그재그 형상을 하고 있다. 앉는 부분을
조각하여 편안함도 고려하였다. 가지로 이루어진 뒤쪽 다리는 마치 움
직이는 것 같은 모습이다. 어쩌면 등받이의 손잡이 모양은 다른 활동에
도움을 줄 목적으로 조각되었을지도 모른다.

물질은 살아 움직인다

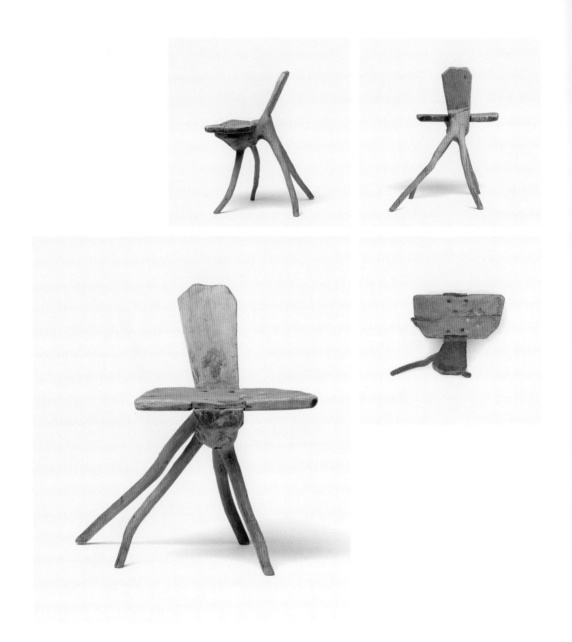

의자(chair), 나뭇가지-나무, 라페(Lappee)
item: 핀란드국립박물관 민족학자료컬렉션, code B1030

이 의자를 보면 말문이 막힌다. 놀랍고 무섭기까지 하다. 여기에 앉는
것은 부담스러울 것 같다. 한편으로는 마치 살아 있는 듯하다. 의자는
옆으로 움직이고 있는 걸까? 제작자는 분명 상상력이 풍부했을 것이다.
하나의 가지가 의자의 다리와 등받이, 앉는 부분의 받침대 역할을 마치
하나의 조각품처럼 수행하고 있다. 또한 부속 하나가 앉는 부분을 확장
하고 있는데, 그것 없이도 의자는 충분히 제 기능을 하고 있다.

물질은 살아 움직인다

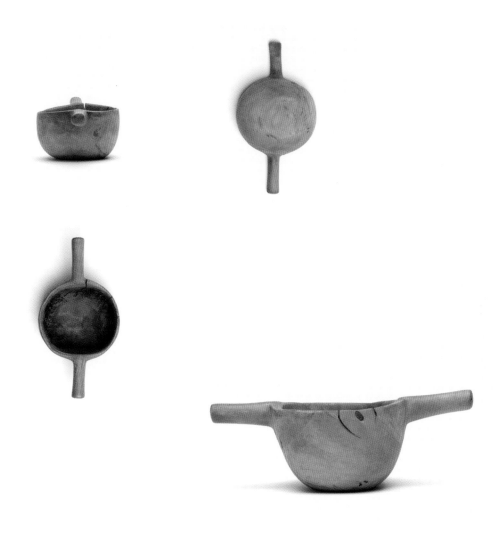

그릇(bowl), 자작나무 옹이 부분, 이키민키(Yikiiminki)
item: 핀란드국립박물관 민족학자료컬렉션, code B794

시골 가정에서는 나무 옹이 부분을 이용해 만든 물건을 널리 사용했다.
이 재료는 쉽게 구할 수 있어서 특히 다양한 크기의 사발을 제작하는 데
주로 사용되었다. 옹이의 자연스러운 형태는 다양한 사용과 형태를 불
러왔다. 그 자연적인 성격도 이 유물에서는 일종의 엄밀함으로 느껴진
다. 양쪽으로 손잡이가 연결된 사발 윗부분은 거의 직선에 가까운 형태
를 하고 있으며, 내부는 거의 원형에 가깝도록 파내어 제작되었다.

물질은 살아 움직인다

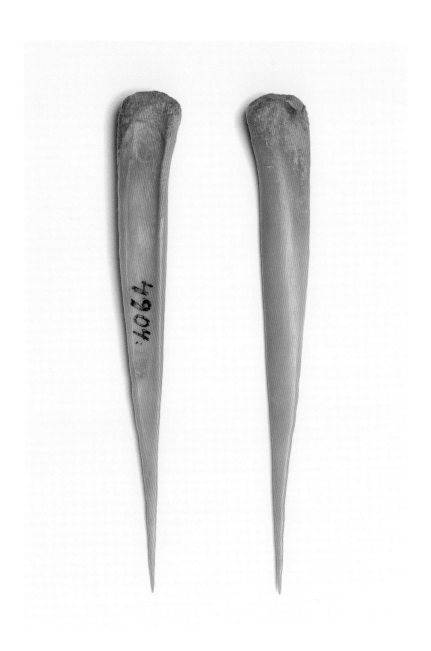

송곳(awl), 순록 뼈, 페트사모(Petsamo), 스콜트(Skolt) 사미 문화
item: 핀란드국립박물관 핀·우그리아컬렉션, code SU4904:145

83

스콜트 사미 집단의 사람들은 이 송곳으로 자작나무 껍질에 구멍을 뚫었다. 사미 집단과 순록의 관계는 핀란드 삼림에 거주했던 다른 집단들의 경우와 비슷하였다. 이 동물의 해부학적 요소들로부터 다양한 종류의 식량과 물건을 확보하였다. 순록은 우유와 그 외의 유제품, 고기 그리고 의복과 신발을 위한 가죽을 제공했을 뿐만 아니라 그 뼈를 조각해서 여러 가지 도구와 요소를 제작하기도 하였다.

물질은 살아 움직인다

〈아르테본(Artebone®)〉, 골이식 대체품, 인산 삼칼슘-순록 뼈 단백질 일부, 2003
item: BBS(Bioactive Bone Substitutes) 사

BBS(Bioactive Bone Substitutes)는 정형외과 수술에 사용하는 생
물적 인플란트 개발에 초점을 맞추고 있는 회사이다. 골재생을 위한 이
선구자적 정형외과 임플란트는 주사로 주입하는데, 순록 뼈에서 추출
한 뼈 형태 발생 단백질 물질 6mg이 포함되어 있다. 이 물질은 특히 복
합 골절 환자의 뼈 생성을 촉진한다.

84

물질은 살아 움직인다

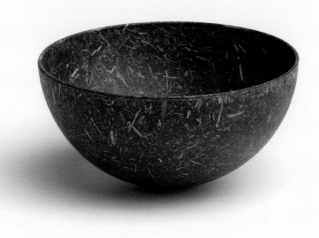

〈스트로비우스(Strawbius)〉, 압축 밀짚-녹말-식이성 안료-물-밀랍, 알레시(Alessi) 사를 위해 크리스티나 라수스(Kristiina Lassus)가 개발함, 2000
item: 헬싱키디자인박물관 컬렉션

이 알레시 그릇에 사용된 재료의 개발은 디자인 실험을 통해 시작되었다. 이 실험에서는 곡초류의 섬유질 줄기를 결합하기 위해 감자 녹말을 사용했다. 압축하여 틀로 찍어내는 생산과정에는 갈풀(reed canary grass)이 가장 적합한 것으로 나타났다. 아마, 삼, 마, 귀리, 밀 등 다른 줄기에 비해 갈풀 줄기가 가장 보기 좋은 표면 효과를 냈다.

물질은 살아 움직인다

물질기술 연구 및 개발, 스트로비우스 시스템스(Strawbius Systems Oy) 사, 1996
project: T. 레코넨(T. Rekonen), M. 킬피에이넨(M. Kilpiäinen), P. 살로바라(P. Salovaara), J.살로바라(J. Salovaara)

물질은 살아 움직인다

87

물질은 살아 움직인다

〈콤포스 로비(Compos Lobby)〉, 의자 시트, 핀란드산 아마-폴리유산, 피로이넨(Piiroinen) 사를 위해
사물리 나만카(Samuli Naamanka)가 디자인함

이 의자의 앉는 부분은 100% 생분해되는 자연 복합 섬유로 이루어져
있다. 아마와 폴리유산(PLA)으로 구성된 이 물질에는 무기물이 전혀 포
함되어 있지 않다. 폴리유산은 녹말이나 사탕수수와 같은 재생가능한
원료에서 얻은 생분해되고 생리활성물질인 열가소성 플라스틱 지방질
화합물 폴리에스테르이다. 더 이상 사용할 수 없게 되면 이 앉는 부분은
퇴비로 사용할 수 있다. 분해되기까지는 대략 80일이 걸린다.

물질은 살아 움직인다

<UPM 포르미(UPM Formi)>, 3D 프린터/주입 조형 재료, 나무 섬유소-플라스틱 고분자, 2012
item: 유피엠킴메네(UPM-Kymmene Oy) 사

89

<UPM 포르미>의 목적은 3D 프린팅과 주입식 조형물 제작에 모두 사용할 수 있는 섬유소에 기반한 재료를 개발하는 것이다. 낱알로 구성된 재료는 아주 세밀한 섬유소의 섬유로 구성되어 있는데, 이것은 폴리프로필렌의 강도와 경도(stiffness)를 높인다. 이 재료를 사용하면 세밀한 부분이 잘 표현된 가벼운 제품을 만들 수 있다.

물질은 살아 움직인다

⟨UPM 프로피(UPM ProFi)⟩, 타일, 합성목재, 40x40cm,
아르텍스튜디오(Artek Studio)의 빌레 코코넨(Ville Kokkonen)이 UPM 사를 위해 개발함, 2009

바닥재 1m² = 쓰레기 10kg
WPC 혼합물의 주된 재료는 접착용 라벨의 제작과정에서 발생하는 부
산물에 폴리프로필렌(polypropylene) 48%를 첨가해 만든다. 틀 안에
주입한 혼합물이 퍼지면서 타일 표면에는 마치 유기물과 같은 문양이
형성된다. 이 재료에는 식물 세포를 서로 달라붙게 해 단단하게 만드는
리그닌(lignin)이 거의 들어 있지 않으며 유해 성분도 없다.

90

물질은 살아 움직인다

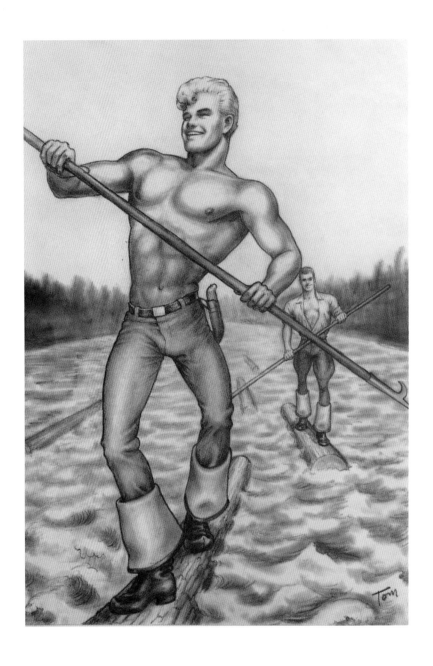

〈무제(Untitled)〉, 《숲 속의 남자》 시리즈 여섯 개 중 1번, 핀란드의 톰(Tom of Finland)인
토우코 발리오 락소넨(Touko Valio Laaksonen), 13x9.5inch, 1957
image: 핀란드의 톰 재단 1957-2018

아디오니스 신과 비슷하게 벌목공을 묘사한 이 삽화는 남성 모델 잡지
인 《피지크 픽토리알(Physique Pictorial)》의 1957년 7권 1호 표지로
활용되었다. 락소넨에 표현된 동성애적 미학과 더불어, 그 배경으로 핀
란드의 자연과 시골 문화가 흔히 등장하였다. 벌목공, 사보(Savo) 부츠,
코끝이 올라간 부츠, 푸코 칼 등에서 사회문화적 요소들은 성적인 요소
가 과장된 이미지들 속에서 그 모습을 드러내고 있다.

Kuusi - Granen

Jean Sibelius, Op. 75 Nr. 5

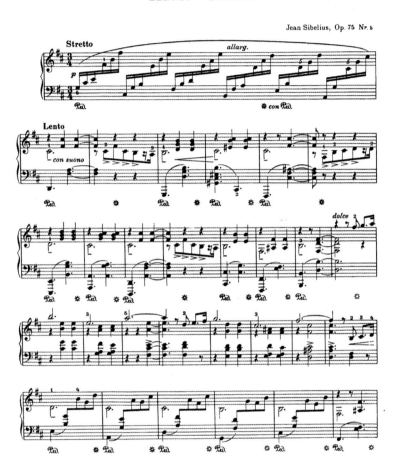

© Edition Wilhelm Hansen, Copenhagen
For Finland: Fennica Gehrman Oy, Helsinki

〈다섯 개의 피아노 소곡-마가목이 꽃필 때, 홀로 서 있는 소나무, 사시나무, 자작나무, 가문비나무(Op. 75: Five Pieces for Piano (When The Rowan Blossoms, The Solitary Pine, The Aspen, The Birch, The Spruce))〉, 장 시벨리우스(Jean Sibelius), 1914
image: 펜니카 게르만(Fennica Gehrman) 사

작곡가 장 시벨리우스가 살았던 아이놀라(Ainola)라는 곳은 헬싱키와
멀리 떨어져 있는 예르벤페(Järvenpää)의 투술라 호수(Lake Tuusula)
에 위치한다. 그곳에서 그는 53년 동안 통나무집에서 거주하였다. 75
번 작품에는 핀란드의 토착 나무 다섯 종을 서로 다르고 독특하게 표현
한 《나무(Tree)》 시리즈가 포함되어 있다. 각 소곡에서는 견고함과 과
묵함을 느낄 수 있다.

92

사물의 생태학

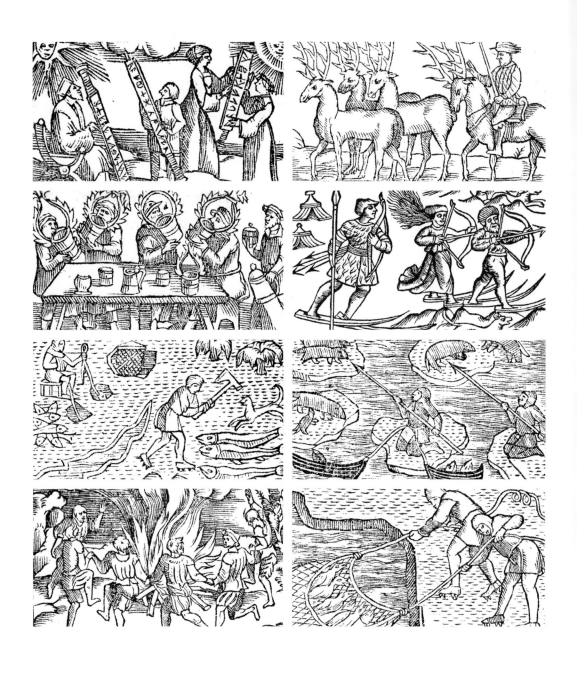

『북부 주민의 역사(Historia de Gentilbus Septentrionalibus)』, 올라우스 마그누스(Olaus Magnus), 1555

93

사물의 생태학

스웨덴의 가톨릭 역사가 올라우스 마그누스의 이 작품은 당시 핀란드에 존재하였던 문화와 풍속에 관한 가장 오래된 기록물 가운데 하나이다. 올라우스는 자신의 경험을 바탕으로 이러한 기록을 남겼다. 동물과 식생, 생존 기술, 도구, 신앙 체계, 제의 등 북유럽 지역의 다양한 삶의 측면을 자세하게 묘사하여 그곳이 마치 상상 속의 인물들이 사는 땅이라는 인상을 준다.

〈동부 핀란드의 민속 문화(Eastern Finland folk culture)〉, 민족지 기록물, 세베린 포크맨(Severin Faulkman), 1880
all images: 핀란드문화재청 사진컬렉션

1885년 출간된 스웨덴 화가인 세베린 포크맨의 책 『동부 핀란드에서는
(I Östra Finland)』은 핀란드의 동부를 여행한 그의 기록을 담고 있다.
간단하지만 위엄 있는 삽화들에서 그 지역의 문화적 특징이 전달된다.

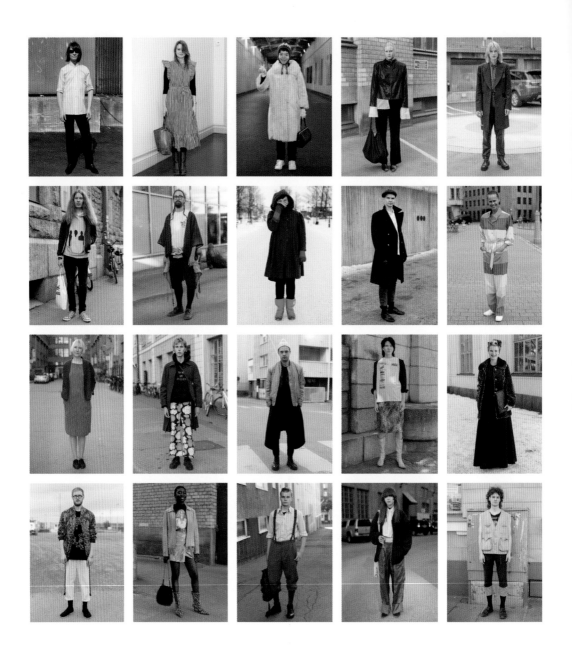

〈헬 룩스(Hel Looks)〉, 2007-2018
도판: 리사 요키넨(Liisa Jokinen)

마케(Make), 41세, 2018년 8월 9일:
"내 스타일의 철학은 '닳을 때까지 입어라'이다."
헬 룩스는 사진가 리사 요키넨이 헬싱키 거리의 시민들을 기록하는 프로젝트이다. 그렇게 구축된 아카이브는 특정 시대 및 세대에 대한 날것의 초상화와 같다. 사람들의 외모와 자기소개에서 시간과 주관성 그리고 사물의 순환 주기에 대한 당시의 인식을 찾아볼 수 있다.

사물의 생태학

『메타핀(Metafin)』, 미카 사베아(Mika Saveia), 레베카 그뢴(Rebekka Gröhn),
헨릭 드루프바(Henrik Drufva) 편저, 셀림 프로젝트(Selim Projects), 2015
http://www.selim.fi/publications/metafin

국가의 정체성을 규정하고 그것을 끊임없이 복제할 수 있는 권한은 누
구에게 있을까? 메타핀은 이미 통용되고 있는 국가의 정해진 이미지와
사물, 메타정보, 상징 등을 저마다 다른 방식으로 재구성하여 또 하나
의 국가 정체성에 대한 아카이브를 만든다. 향수를 부르는 과거의 친숙
한 표현들이나 정규 담론에서 시각적 거리두기를 시도한다. 국가 정체
성과 관련한 컬렉션을 보면서 과연 우리는 어떤 공감을 하게 되는가?

사물의 생태학

〈40 마르카 벌목공(40 mk Lumberjack)〉, 우표, 악셀리 갈렌칼렐라(Akseli Gallen-Kallela), 1930
item: 핀란드국립박물관

97

핀란드의 우표는 매우 독특하다. 우표에 표현된 개념들을 보면 문화를
향한 편견 없는 시각이 보인다. 각 시대를 규정하는 문화적, 사회적 주
제 및 특징이 우표에 등장한다. 이미지 제작에도 다양한 창의적 행위와
참여자의 노력이 반영되어 있다. 이 초기 우표에는 역동적으로 표현된
숲을 배경으로 벌목공이 작업하는 모습을 표현한 화가 악셀리 갈렌칼
렐라의 이미지가 사용되었다.

사물의 생태학

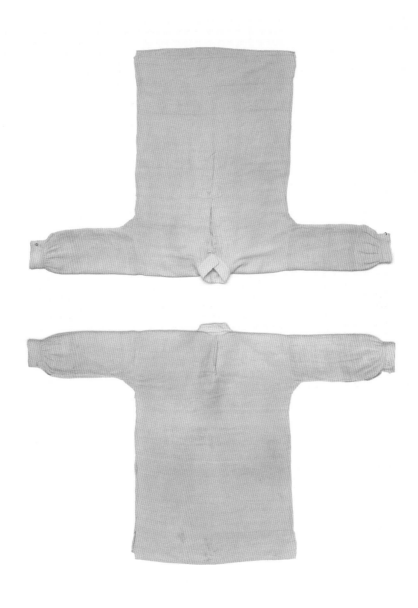

남성 셔츠(men's shirt), 면, 니발라(Nivala)
item: 핀란드국립박물관 민족학자료컬렉션, code 6989:6

이러한 종류의 남성 셔츠를 위한 본은 여섯 부분으로 구성되어 있으며,
아주 간단한 논리를 따르고 있다. 어깨 부분에 솔기가 없어서 긴 장방형
모양의 천 한 장을 이용해 셔츠의 몸체를 만들었음을 알 수 있다. 옷깃
과 목 앞쪽 트임을 위해 목 부분은 T자 형태로 정교하게 잘랐다. 소매에
는 좀 더 많은 수공이 들어갔으나, 셔츠의 다른 부분과 마찬가지로 직각
논리를 따르고 있다.

남성 셔츠(men's shirt), 마 능직물, 뵈위리(Vöyri)
item: 핀란드국립박물관 민족학자료컬렉션, code 4331:64

과거 농촌 사회에서 남성의 옷은 단순한 편이었다. 실용성과 편안함이
필수였다. 남성들은 1년 동안 세 벌의 작업용 셔츠를 입었다. 농촌 주민
들이 이렇게 단순한 옷을 입은 데에는 사치 금지 규범, 기후, 생태계 그
리고 일의 성격이 영향을 끼쳤다. 지역과 문화적 맥락에 따라 옷의 색깔
이 달랐다. 지역 전통은 외국에서 비롯된 자극의 영향도 받았다.

사물의 생태학

〈요카포이카(Jokapoika)〉, 셔츠, 면에 프린팅, 마리메코(Marimekko) 사를 위해
부코 에스콜린누르메스니에미(Vuokko Eskolin-Nurmesniemi)가 디자인함, 1956
item: 마리메코 사

이 셔츠는 20세기의 상징적인 제품으로, 부코가 마리메코 사를 위해
1953년에 만들었던 피콜로(Piccolo) 문양을 이용했다. 1960년 그녀의
디자인 패턴은 더 과감해졌다. 그래픽 안에 나타나는 규모의 감각이나
추상적인 형태는 압도적인 시각적 느낌을 불러일으켰다. 이와는 반대
로 튀지 않고 이제는 남녀 모두가 입는 요카포이카(Jokapoika, 핀란드
어로 모든 소년) 셔츠는 보편적이고 변함없는 제품으로 정착하였다.

100

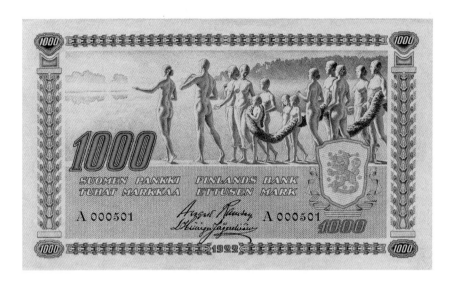

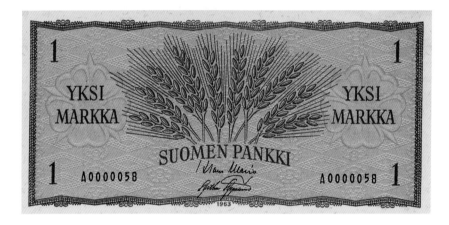

1000 마르카(1000 markkaa), 엘리엘 사리넨(Eliel Saarinen), 204x120mm, 1922
item: 핀란드국립박물관

1 마르카(1 markkaa), 타피오 비르칼라(Tapio Wirkkala), 142x69mm, 1963
item: 핀란드국립박물관

101

국가는 일반적으로 왕과 같은 통치자의 이미지를 화폐 안에 표현한다. 그러나 그와는 달리 핀란드 화폐에는 주요 경제 활동이나 사회에 대한 상징이 그려져 있다.

낫(scythe), 나무 손잡이-강철 날, 123x90cm, 라핀란티(Lapinlanhti)
item: 핀란드국립박물관 민족학자료컬렉션, code D12

기술은 소유 물품이 아닌 필요성과 사용가능한 재료에 따라 적용할 수
있는 숙련된 기술로 구성된 하나의 지식체계를 의미한다. 기후, 지형,
식생, 동물에 대한 지식은 본질적으로 중요했다. 인간은 각 계절과 맥락
에 따라 활용할 수 있는 자원과 직접적으로 관련된 생존을 위한 지속가
능한 논리를 만들어냈다.

102

103

룬 문자 달력(runic calendar), 나무, 173cm, 헬싱키(Helsinki)
item: 핀란드국립박물관 민족학자료컬렉션, code 2218:198

핀란드 시골에서 시간을 측정한 주된 도구는 북유럽의 룬 달력이었
다. 룬 달력에는 기원전 46년 로마의 정치가 율리우스 카이사르(Julius
Caesar)가 1년을 365일로 나누어 공포한 율리우스력이 적용되었다.
이 막대기에는 1년을 이루는 날과 달의 주기를 모두 고려해 한 해의 작
업이 순서대로 표시되어 있다. 시골에서는 이 막대기를 이용해 노동을
조직했다. 생존을 위한 구조는 계절 변화와 밀접한 관련을 맺고 있었다.

사물의 생태학

민족지 기록물(ethnological documentation), 일마리 만닌넨(Ilmari Manninen), 1929
image: 핀란드문화재청 사진컬렉션

사물의 생태학

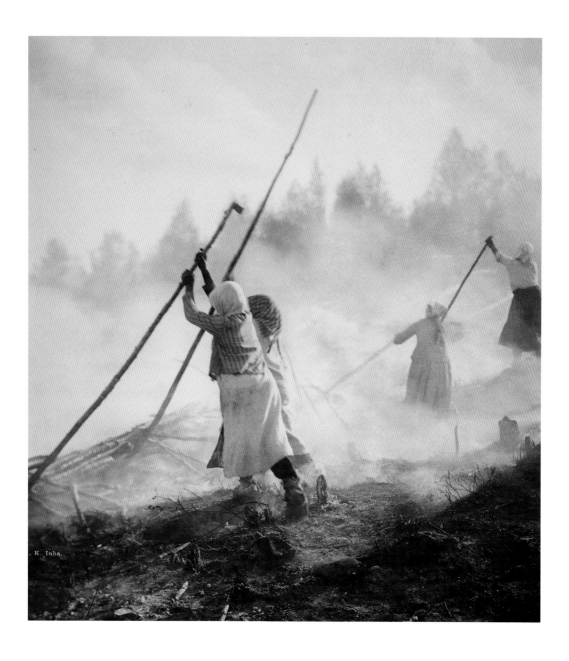

민족지 기록물(ethnological documentation), I. K. 인하(I. K. Inha), 1893
image: 핀란드문화재청 사진컬렉션

노동은 농촌 생활의 필수불가결한 요소였다. 식량 확보는 공동체 단위
로 진행된 작업이었다. 사회의 안녕은 안정적인 날씨의 순환으로 결정
되었고, 그에 맞춰 매달 해야 하는 일이 있었다. 일을 하는 능력과 맡은
책임에서 남자와 여자 모두가 동등하였고 상호협조가 지속해서 이루어
졌다. 밭이나 화전 등 농촌에서의 행위에 대한 아카이브 기록물을 보면
과거 사회의 참여적 양상을 확인할 수 있다.

사물의 생태학

민족지 기록물(ethnological documentation), 오트소 피에트넨(Otso Pietnen), 1938
image: 핀란드문화재청 사진컬렉션

107

사물의 생태학

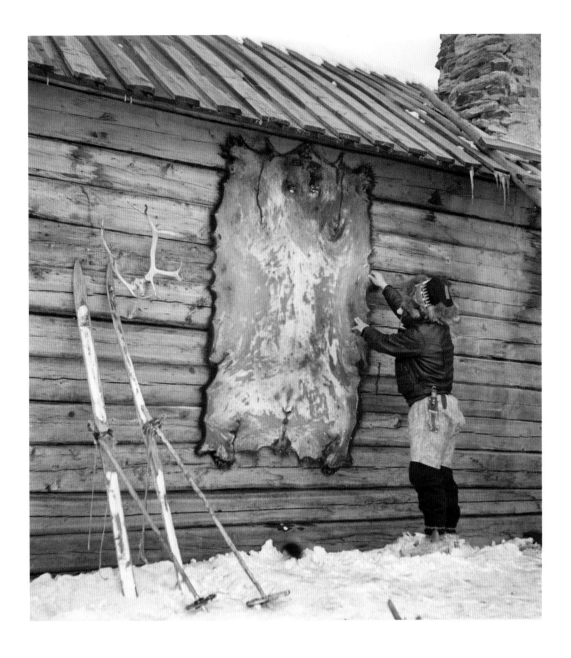

민족지 기록물(ethnological documentation), 에이노 메키넨(Eino Mäkinen), 1950-1951
image: 핀란드문화재청 사진컬렉션

순록을 키우는 것은 사미 집단이 주로 하던 유목적 행위였으나, 일부 농
장에서도 주된 생계 자원으로 활용하였다. 순록은 여름에는 방목을 하
고, 10월부터 봄 사이에는 사람이 몰고 다녔다. 물론 사회와 지역에 따
라 차이는 있었다. 지역에 따라 순록은 우유 자원이나 교통수단으로 활
용되기도 하였다.

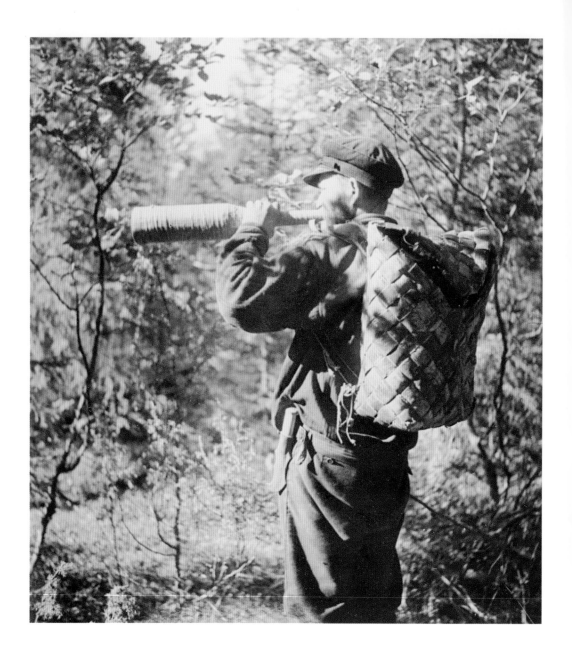

109

사물의 생태학

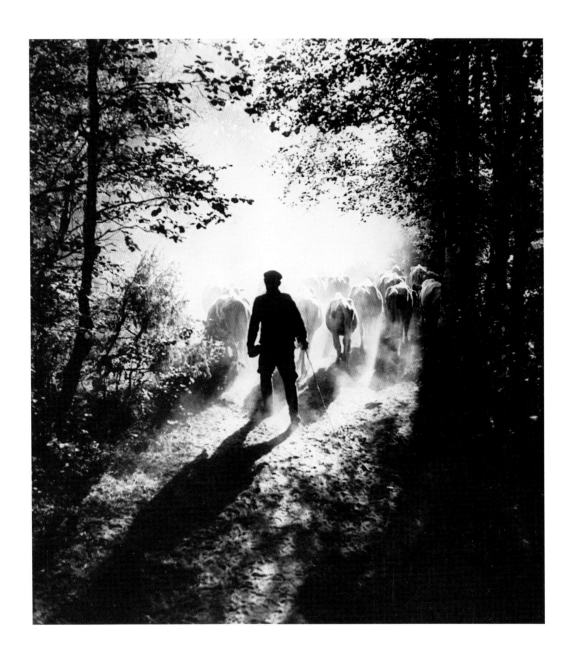

민족지 기록물(ethnological documentation), 에이노 메키넨(Eino Mäkinen), 1930년대
image: 핀란드문화재청 사진컬렉션

말을 제외한 모든 동물의 고기는 식량으로 소비되었다. 동물 피는 다양한 요리에 활용되었다. 동물 사육은 농경과 밀접한 관련을 맺으며 이루어졌다. 또한 화전 농경을 하는 지역을 제외하고는 퇴비가 경작에 매우 중요한 자원이었다. 즉 가축은 축력(畜力)과 함께 밭에 비료도 제공하였다. 또한 유제품 수출이 이루어지면서 가축을 키우는 행위에 또 다른 요소가 추가되었다.

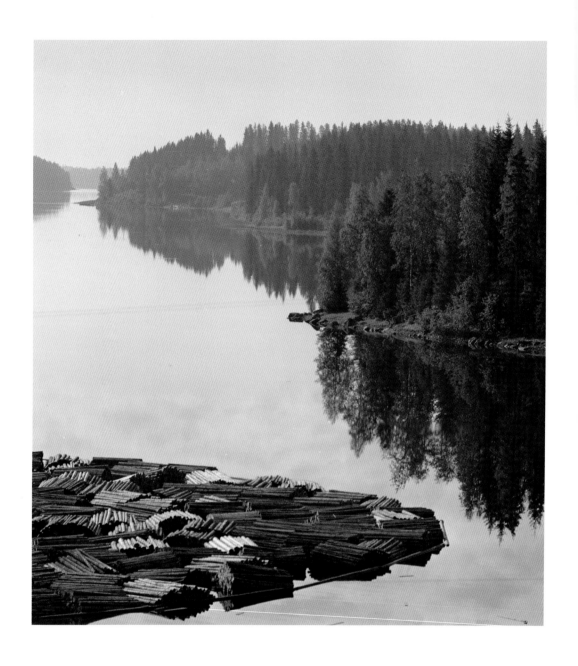

민족지 기록물(ethnological documentation), 마티 포우트바라(Matti Poutvaara), 1964
image: 핀란드문화재청 사진컬렉션

사물의 생태학

민족지 기록물(ethnological documentation), 에이노 메키넨(Eino Mäkinen), 1950-1951
image: 핀란드문화재청 사진컬렉션

지형적 특징은 인간의 이동 및 의사소통 네트워크를 위한 다양한 발명
에 영향을 끼친 본질적 요소이다. 접촉과 교역은 사회적, 경제적 통합의
도구가 된다. 핀란드는 국토의 10%가 물이다. 수로로 구성된 네트워크
는 사계절 내내 사용되는 이동, 운동, 의사소통의 본질적 수단이다.

민족지 기록물(ethnological documentation), 에이노 메키넨(Eino Mäkinen), 1940년대
image: 핀란드문화재청 사진컬렉션

사물의 생태학

민족지 기록물(ethnological documentation), 아르네 피에티넨(Arne Pietinen), 1935
image: 핀란드문화재청 사진컬렉션

핀란드에서는 선사시대 이후로 사냥과 어로가 생존의 원초적인 수단이
었다. 원래 개인 소비를 목적으로 하던 행위가 이후에 경제적 활동이 되
었다. 지역과 어종에 따라 서로 다른 어로(漁撈) 방법을 활용하였다. 공
동의 노력을 필요로 하는 어로 방법도 있었고, 홀로 어로를 하는 방법도
있었다. 가정의 식량을 확보하는 과정에서 발생한 전통은 점차 전문 기
술로 발달하였다.

사물의 생태학

115

사물의 생태학

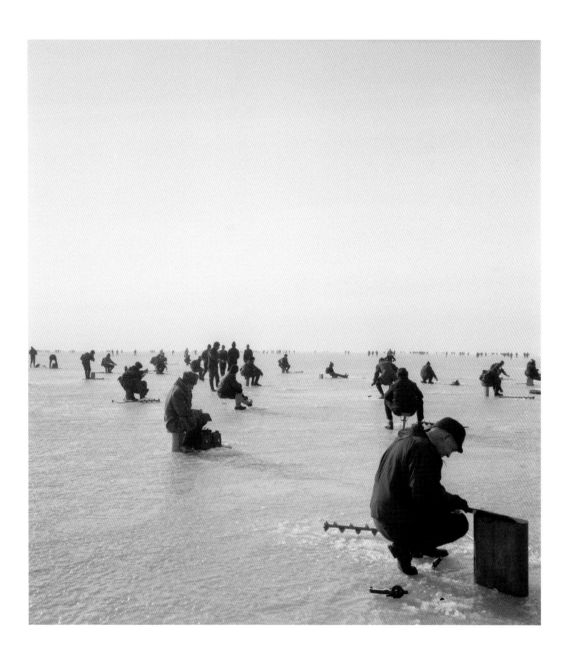

민족지 기록물(ethnological documentation), 에르키 부틸아이넨(Erkki Voutilainen), 1960년대
image: 핀란드문화재청 사진컬렉션

얼음 낚시는 하나의 명상 의식이라고도 설명한다. 낚시는 핑계에 불과
하다는 것이다. 시간, 고독, 부동(不動), 불확실성, 무한대 그리고 침묵
이 이 행위의 특징이다. 얼음 낚시를 하는 어부의 모습은 금욕주의적인
인상을 준다. 모든 수자원에 대한 접근은 누구나 향유할 수 있는 권리
(Everyman's Right)로 보장되어 있다. 5cm 두께의 얼음은 한 사람의
하중을 견딜 수 있다.

117

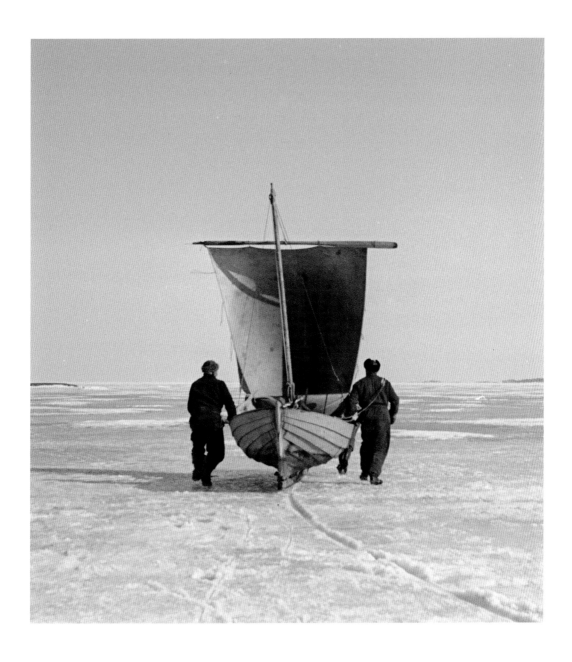

민족지 기록물(ethnological documentation), 아르보 홀스타인(Arvo Hollstein), 1953
image: 핀란드문화재청 사진컬렉션

핀란드에는 18만 7,888개의 호수가 있고, 바다와 호수의 결빙 현상
과 관련된 다양한 변수의 광범위한 데이터가 있다. 핀란드환경연구소
(SYKE)가 보유한 기록은 1693년으로 거슬러 올라간다. 호수의 결빙은
인간의 사용 맥락과 관계 없이 나타난다. 이러한 특징으로 호수 얼음에
대한 분석은 기후변화 연구의 일환으로 진행된다. 핀란드 전역에 걸쳐
얼음의 두께는 50-90cm에 이르며, 140-220일까지 얼어 있다.

118

사물의 생태학

그물 걸이(hook for gathering fishing nets), 향나무, 하일루오토(Hailuoto)
item: 핀란드국립박물관 민족학자료컬렉션, code 11300:1

이 도구는 오늘날까지도 같은 형태를 유지하며 사용되고 있다. 재료를 제외하면 아무것도 변하지 않았다. 상업적으로 유통되고 있는 것은 대량생산된 플라스틱 제품으로 하나에 0.7마르카, 즉 1.5유로 정도에 판매되고 있다.

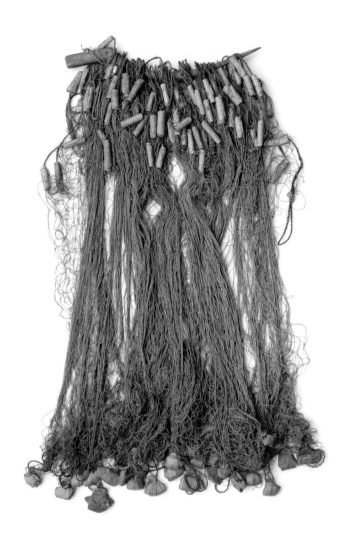

그물(fishing net), 세르키살로(Särkisalo)
item: 핀란드국립박물관 민족학자료컬렉션, code E334

세계에서 가장 오래된 어망은 핀란드의 안트레아(Antrea)에서 발견된
것으로 대략 9,200년 전에 사용되었다. 위의 어망은 길이가 23m이고
높이는 1m이며, 크기가 서로 다른 세 개의 망으로 이루어져 있다. 어망
아래쪽 끈을 따라서 돌을 넣은 자작나무 주머니를 달아 무게를 더했다.

사물의 생태학

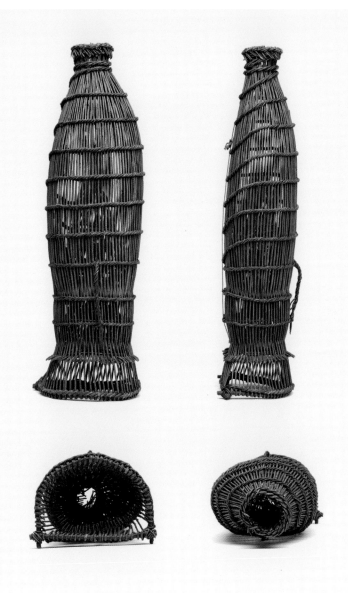

통발(fishing trap), 142x40cm
item: 핀란드국립박물관 민족학자료컬렉션, code 9101:2

121

특정한 상황에서는 어로가 매우 어려운 작업이 되기도 했다. 남자들은 아주 먼 거리를 이동하여 머나먼 지역의 호수에서 물고기를 잡기도 했다. 이 경우에 주로 잡는 것은 퍼치(perch), 파이크(pike), 흰송어와 같은 어종이었다. 강 어로는 협동조합에서 관리하는 둑 시설을 이용하여 집단으로 이루어졌다. 강에서 연어, 장어, 라바레 숭어(Lavaret), 칠성장어를 잡는 것은 중요한 경제 활동이었다.

사물의 생태학

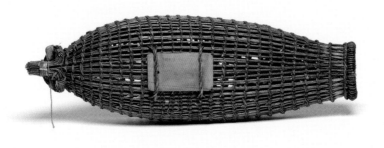

통발(fishing trap), 112x40cm

item: 핀란드국립박물관 민족학자료컬렉션, code 9101:1

어로에는 다양한 방법과 도구가 사용되었다. 석기시대 이후부터는 가
는 나뭇가지로 만든 통발을 회유어가 쉬는 지점이나 물살이 강한 곳에
설치하였다. 크기와 벽의 밀도, 재질은 용도에 따라 달랐다. 일반적으로
버드나무 가지를 사용하였다. 물에 잠기는 통발에서도 숙련된 고민과
세밀한 손놀림을 관찰할 수 있다.

사물의 생태학

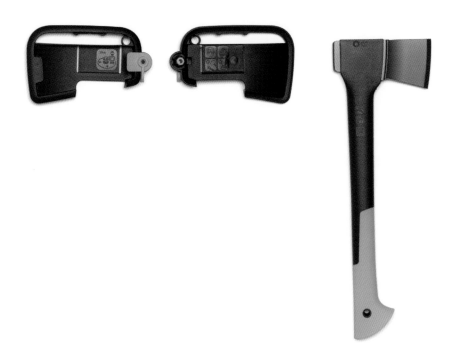

〈엑스10(X10)〉, 도끼, 사출 성형 손잡이-섬유 강화 폴리카보네이트-강철 날, 152x445x33mm, 1kg
image: 피스카스(Fiskars) 사

123

피스카스 사는 300년 동안 도끼를 제작해왔다. 오늘날 도끼는 나무의 섬유를 자르는 도끼와 가르는 도끼로 나뉜다. 내리찍는 방향과 나무의 방향 사이의 상호작용을 고려해 서로 다른 형태의 날이 만들어진다. 나무 섬유를 자르는 도끼인 〈엑스10〉의 날은 마찰력을 25% 감소시키는 코팅이 입혀져 있다. 충격 방지용 표면처리가 되어 있는 손잡이는 끝부분이 비어 있어 매우 가벼워 사용자의 피로를 최소화한다.

사물의 생태학

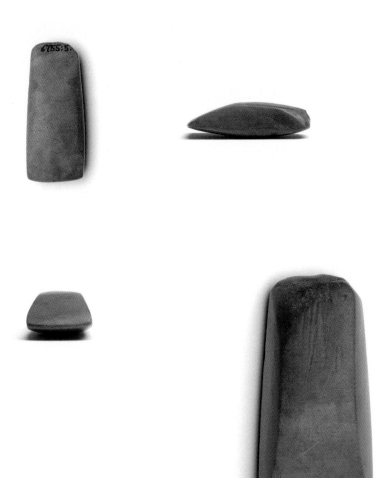

돌도끼(cross axe), 돌, 85x36x22mm, 칸가살라(Kangasala), 석기시대
item: 핀란드국립박물관 고고유물컬렉션, code KM6755:5

초기 인류 발전의 중요한 계기 중 하나는 도구 제작 기술의 확보였다. 사용하는 도구의 다양화는 하나의 생물학적 종인 인간에게 본질적인 영향을 끼쳤는데, 우리의 신체뿐 아니라 식물 및 동물과 상호작용하는 방식 그리고 다양한 문화적 산물의 등장을 가능하게 했다. 조상들은 도구의 형이상학적 가치에 대해 우리보다 더 의식했던 것으로 보인다. 마제 석기는 가치 있는 물건이어서 귀중하게 여겨졌다.

사물의 생태학

<에이치6(H6)>, 벌목용 기계, 1.445x1.5x1.5m, 입구 최대 너비 60cm
image: 폰세(Ponsse) 사

125

벌목꾼 에이나리 비드그렌(Einari Vidgrén)은 1970년대에 벌목용 도구를 직접 제작하기로 결심했다. 폰세 사는 지난 30년 동안 한 손에 쥐는 벌목용 기계를 개발하고 생산해왔다. 다양한 작업에 활용할 수 있도록 제작된 이 기계는 땔감용 나무와 지름이 큰 나무 모두에 사용할 수 있고 나뭇가지들을 처리할 수 있다. 기계가 나무 몸통을 잡으면 주입 롤러가 기계 안에서 몸통을 고정하고, 칼날이 그 나무를 잡는다.

절단용 도끼(twig brush hook-type axe), 45.5x14.5x5.5cm, 닐시에(Nilsiä)
item: 핀란드국립박물관 민족학자료컬렉션, code D16

이러한 종류의 도끼는 사료용 나뭇잎과 마구간에 사용할 침엽수 가지
를 치기 위해 고안되었다. 형태는 매우 단순하다. 손에 잘 잡히도록 손
잡이 부분을 약간 조각한 것 외에는 불필요한 요소를 완전히 배제하였
다. 날을 끼운 단순한 방법과 직선의 축을 따라 도구가 세 부분으로 구
분된 양상이 완전한 형태를 만들어냈다.

낫(scythe), 나무 손잡이-강철 날-자작나무 껍질 날덮개, 라우트예르비(Rautjärvi)
item: 핀란드국립박물관 민족학자료컬렉션, code D16

이 도구는 우연히 손잡이에 필요한 각도로 꺾인 나무를 발견해 제작되었다. 조각하는 과정에서 각각의 부분이 구분되었는데, 특히 불필요한 무게를 없애 구조 성능을 강조하였다.

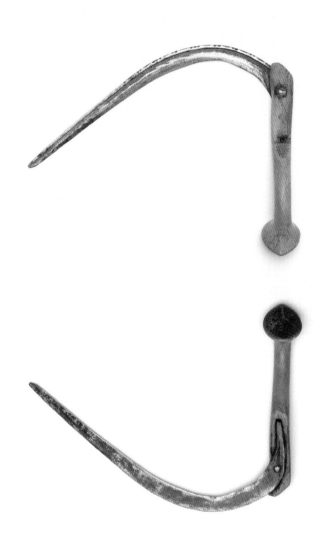

낫(sickle), 나무 손잡이-강철 날, 46x27.5cm, 파르카노(Parkano)
item: 핀란드국립박물관 민족학자료컬렉션, code D942

낫은 여성이 사용하는 도구였다. 밀짚을 베는 것은 그들의 일이었다. 낫
이 주인과 함께 무덤에 부장된 사실을 보면 이 도구의 가치를 알 수 있
다. 지역과 제작 기술에 따라 다양한 형식이 존재하였다. 이 낫의 손잡
이는 손에 정확히 맞으며 엄지가 특정한 자리에 놓이도록 섬세하게 조
절되었다. 손잡이의 끝부분은 마개이기도 하다. 1846년이라는 연도가
표시되어 있다.

사물의 생태학

갈퀴 머리(rake head), 주입식 사출성형 열가소성 플라스틱, 2002
item: 피스카스(Fiskars) 사

과거의 도구들은 부품을 교환하도록 제작되지는 않았다. 여러 용도로
사용된 도구들도 있었지만, 기본 형식은 변하지 않았다. 예비 부품이라
는 개념은 세계적 규격화가 낳은 결과이다. 과거에는 도구가 사용자의
신체에 맞춰 제작되었고, 얼마나 잘 맞추어져 있는지에 따라 그 가치가
결정되었다. 또한 도구에 대한 애착을 나타내는 요소도 더해졌다. 그러
나 오늘날에는 보편적 기능성이 있는 경우에만 도구로서 인정된다.

사물의 생태학

나무 갈퀴(rake wood), 202x57x6cm, 레미(Lemi)
item: 핀란드국립박물관 민족학자료컬렉션, code 10617

밀짚을 모으는 것은 여성의 일이었다. 이는 도구의 성격에도 반영되어
있다. 도구의 전체 크기 비율은 여성의 힘의 범위에 맞추어져 있고, 형
태적 우아함도 엿보인다. 갈퀴는 흔히 결혼 선물로 제작되었다.

130

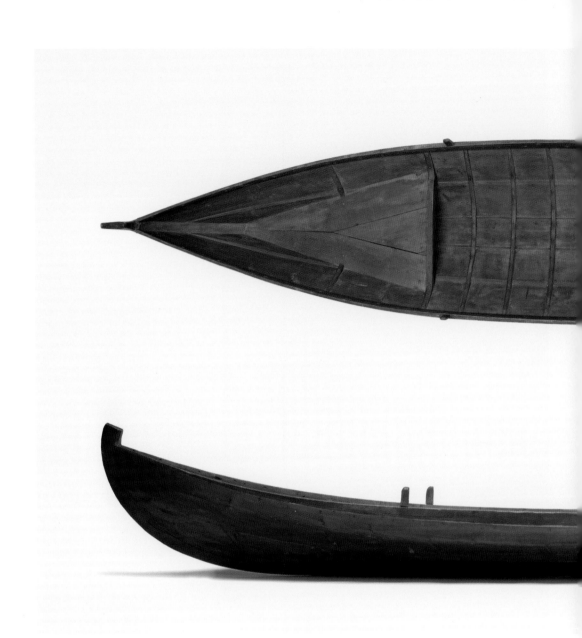

131

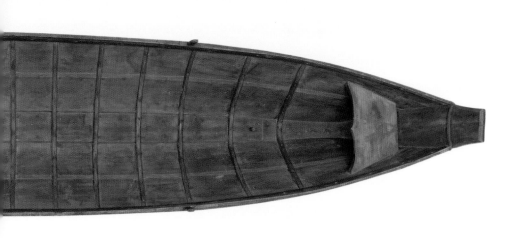

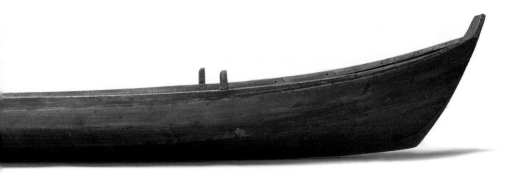

사보 형식 배(Savo-type boat), 490x98.5cm, 피엘라베시(Pielavesi)
item: 핀란드국립박물관 민족학자료컬렉션, code D195

사보 형식 배는 16세기부터 이미 사용되고 있었다. 이 배는 호수에서
사용한 평범한 노 젓는 배였다. 가벼웠으며 상당한 무게를 견딜 수 있었
다. 이러한 배의 특징 중 하나는 바닥면이 완만한 경사를 이루다가 양끝
으로 갈수록 급격한 경사를 이룬다는 점이다. 이는 배를 육지 위로 끌어
올리고, 좁은 육지 위에서 끌고 가는 것을 용이하게 하기 위해서였다.

사물의 생태학

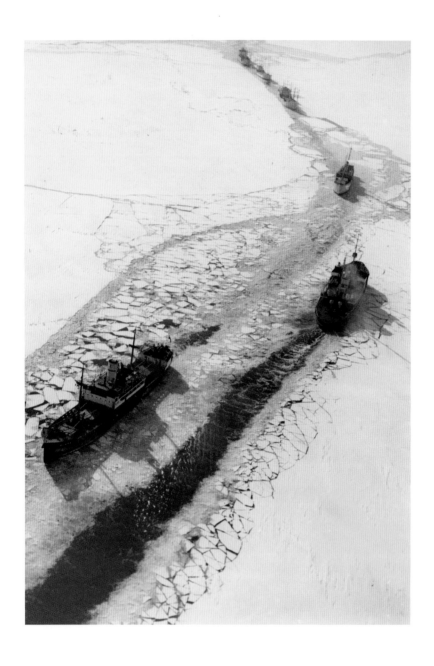

선박을 보조하는 '시수' 쇄빙선(Sisu icebreaker assisting ships), 요르마 포얀팔로(Jorma Pohjanpalo), 1960
image: 핀란드문화재청 사진컬렉션

133

핀란드의 해안선은 겨울에 얼어붙는다. 이 기간에는 쇄빙선이 오가
며 해양 연결망을 유지한다. 핀란드기상학연구소(Finland Meteoro-
logical Institute)에서는 겨울 동안 매일 얼음의 분포 지도를 발행한
다. 이 지도에는 발트해의 얼음을 열한 가지로 구분해 보여주고 있다.
쥐라기시대처럼 지구상에 얼음이 아예 존재하지 않았던 시대가 있었다
는 것을 생각해보면 놀라울 따름이다.

사물의 생태학

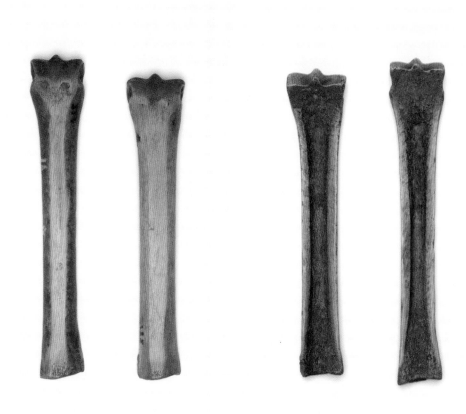

스케이트 날(ice skates), 소 정강이뼈, 코르포(Korppoo)
item: 핀란드국립박물관 민족학자료컬렉션, code D171

오늘날의 스케이트의 전신에 해당하는 이 물건은 스키와 비슷한 방식
으로 사용되었다. 부츠에 스케이트를 부착하고 긴 막대기 하나를 밀면
서 앞으로 나갔다. 스케이트와 스키는 최초로 기록된 바퀴보다 먼저 사
용되기 시작했다. 이러한 이동수단이 발달한 이유는 물이 많은 지형을
통과해야 했기 때문이다. 사미 언어로 '스키를 타고 이동하다'는 뜻의
'튜오이카(čuoigat)'는 대략 6,000년 전부터 사용된 말이라고 한다.

134

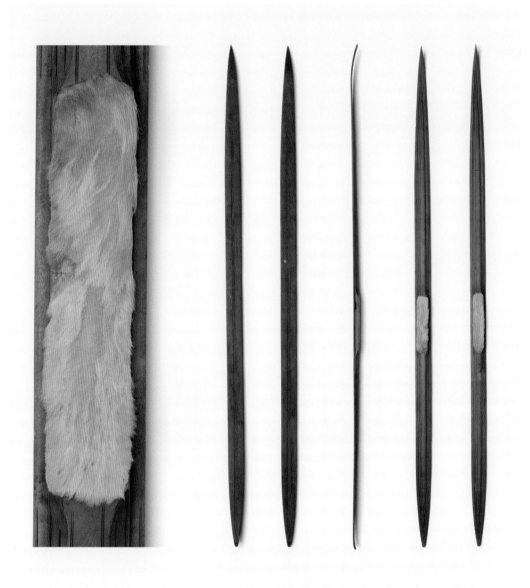

스키(skis), 나무, 모피, 270x8.5x3.5cm, 카야니(Kajaani)
item: 핀란드국립박물관 민족학자료컬렉션, code D819

이 한 쌍의 스키를 잘 들여다보면 장인의 기술을 포착할 수 있다. 이러
한 제품을 제작하기 위해서는 재료의 속성에 대한 완벽한 지식과 통제
가 필요했다.

사물의 생태학

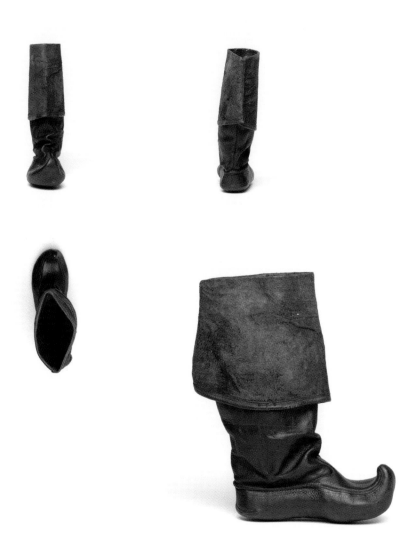

부리 형태 부츠(beaked boots), 가죽, 하일루오토(Hailuoto)
item: 핀란드국립박물관 민족학자료컬렉션, code 10176:2

이처럼 부리 형태의 코끝을 가진 긴 부츠는 고무 장화가 등장하기 전 어
부와 벌목꾼이 사용하였다. 부리 형태 코끝은 다양한 종류의 신발에서
볼 수 있는데, 이는 스키의 착용과 관련이 있을지도 모른다. 부리 형태
코끝에 스키 끈을 고정하기도 하였다. 이러한 형태의 부츠는 길이도 조
절할 수 있었는데, 이는 부츠의 사용 맥락 및 활동과 관련이 있었다.

136

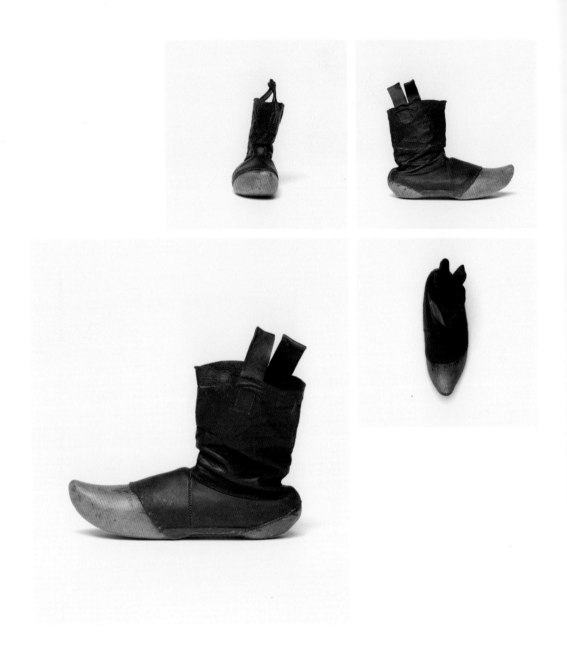

부츠(boots), 가죽, 나무, 포리(Pori)
item: 핀란드국립박물관 민족학자료컬렉션, code A6676

137

이러한 부츠는 도랑을 파거나 밭에서 일할 때 신었다. 얼핏 보면 나막신에 가죽 양말을 부분적으로 덧댄 것처럼 보인다. 나무 바닥은 마치 인공 발바닥의 모습과 비슷하기도 하다. 이러한 신발 형태는 유럽 중세시대 판갑옷의 쇠구두와도 비교할 수 있다. 엑스선 분석 결과, 내부가 얼마나 복잡하게 구성되어 있는지 확인할 수 있었다.

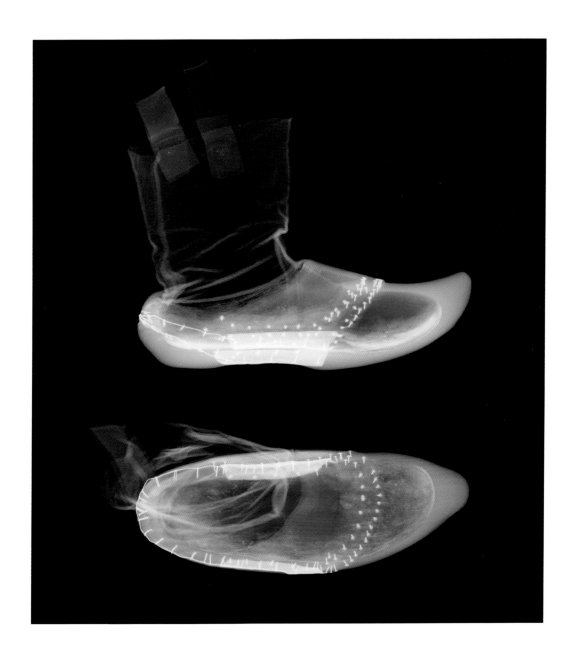

엑스선으로 촬영한 A6676 부츠(X-ray of boot A6676)
image: 핀란드국립박물관 보존과학센터

이 사진으로 이 제품의 제작에 적용된 기술에 관한 정보를 알 수 있다.
특히 신발의 각 구성요소가 어떻게 결합되어 있는지 보여준다. 나무와
금속, 가죽과 같은 서로 다른 재료가 사용되었음을 알 수 있으며 내부
형태 및 구조도 볼 수 있다. 금속 요소들이 부각되어 신발 제작에 사용
한 못, 철사, 금속 발판이 드러났다.

138

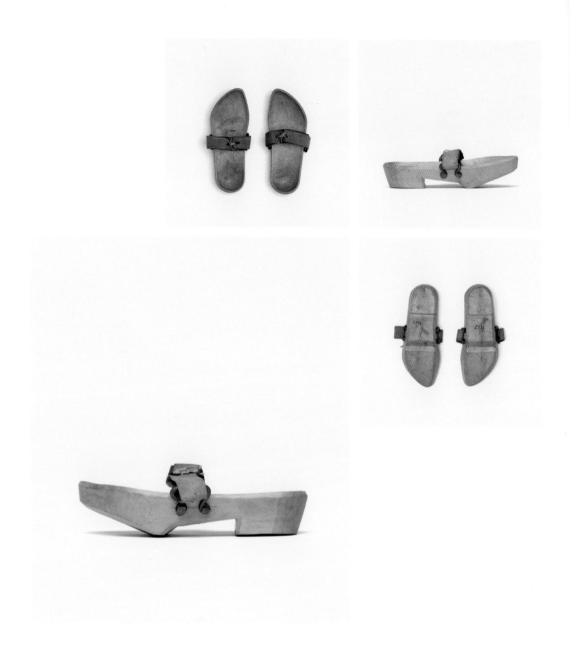

나막신(clogs), 나무-가죽, 라이틸라(Laitila)
item: 핀란드국립박물관 민족학자료컬렉션, code A2657

139

나무 신발은 서유럽의 영향을 받아 신기 시작한 것으로, 장인과 뱃사람
들을 따라 핀란드에 들어왔다. 나무, 가죽, 쇠, 끈으로 구성된 이 나막신
은 신발보다 오래된 유물처럼 보인다. 나막신의 발이 닿는 부분은 착용
자의 발바닥 구조에 알맞은 형태를 보인다. 또한 나막신 바닥면은 지면
과 닿는 지점을 고려하여 최종 형태를 미리 계산했음을 알 수 있다.

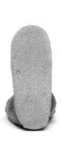
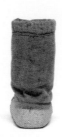

신발(footwear), 펠트 천 덮개-마 소재 바닥, 루오베시(Ruovesi)
item: 핀란드국립박물관 민족학자료컬렉션, code 8156:2

바닥이 누빔 소재로 된 천 부츠는 흔히 소나 양의 털로 짜서 만든 털실 양말과 함께 신었다. 이러한 신발은 온도가 영하로 내려갔을 때 착용했다. 신발 바닥의 아랫면에는 타르를 발라 방수 기능을 더해 오래 신을 수 있도록 했다. 겨울을 세 번 날 때까지 신을 수도 있었다고 한다. 이러한 종류의 신발은 20세기 초반까지도 사용되었다.

사물의 생태학

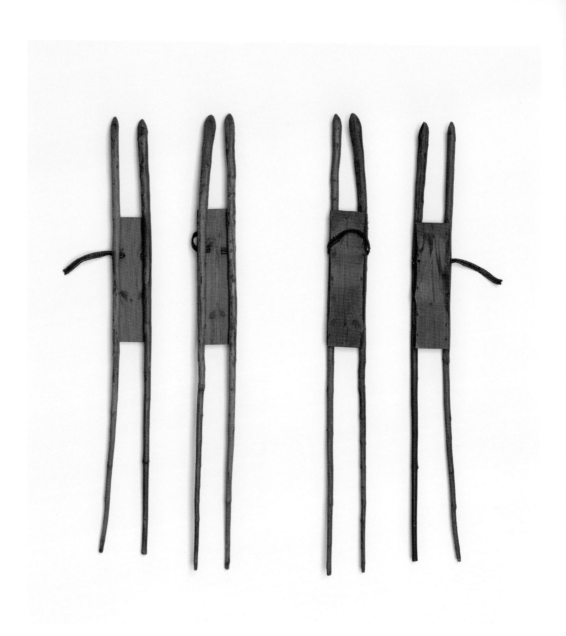

늪지대 스키(swamp skis), 154x13.5cm, 라푸아(Lapua)
item: 핀란드국립박물관 민족학자료컬렉션, code 12033:6

141

늪지대 스키는 이탄층(peatland) 초지나 습지에서 짚을 베는 작업을
할 때 착용하였다. 만들기는 매우 쉬웠다. 가장 간단한 방법은 못을 이
용하여 두 개의 전나무 가지 사이에 발 받침대로 사용할 나무판을 연결
하는 것이었다. 늪지대 스키는 가볍고 물에 잠기지 않았다.

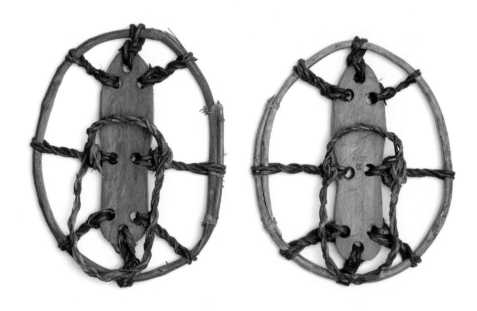

설피(snow shoes), 30x40cm, 코르필라티(Korpilahti)
핀란드국립박물관 민족학자료컬렉션, code D1019

이러한 신발은 봄과 겨울에 신었다. 봄에는 늪지대를 통과하거나 이탄
층 목초지나 습지에서 건초를 수확할 때 사용했다. 향나무를 타원형 모
양으로 구부린 다음 발을 지탱하는 부분을 추가하는 간단한 방식으로
만들었다.

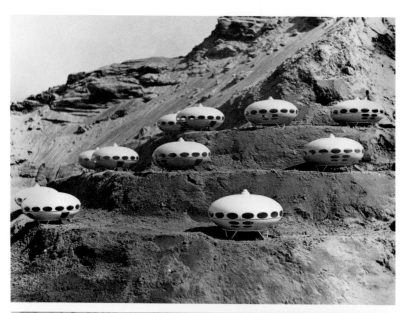

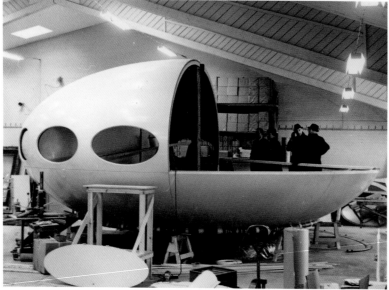

〈푸투로(Futuro)〉, 조립식 이동주택, 마티 수로넨(Matti Suuronen), 섬유 강화 유리 폴리에스테르 플라스틱, 직경 8m, 1968
images: 에스포시티박물관(Espoo City Museum), 마우리 코르호넨(Mauri Korhonen)

143

가파른 언덕 위에 겨울 오두막집을 지어달라는 주문이 〈푸투로〉의 시작
이었다. 오두막집 〈푸투로〉는 이동이 가능했고, 여덟 명을 수용할 수 있
었다. 강철 다리로 지지해 지면에서 떨어져 있었고, 눈이 쌓이지 않았으
며 360° 전망을 제공했다. 〈푸투로〉는 헬리콥터로 운반이 가능했고 그
어떠한 지형에도 세울 수 있었다. 1969년《뉴욕타임즈》는 이에 대해
「비행접시 모양의 주택이 지구에 착륙하다」라는 기사를 냈다.

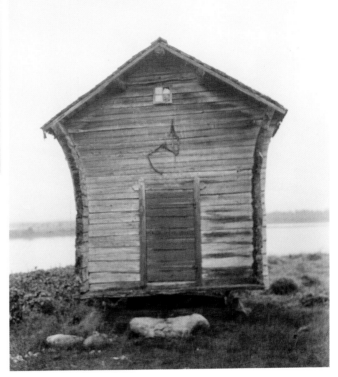

복원된 주택(reconstruction of house), 세우라사리야외박물관(Seurasaari Open Air Museum), 에이노 니킬레(Eino Nikkilä), 1939
image: 핀란드문화재청 사진컬렉션

민족지 기록물(ethnological documentation), 일마리 만닌넨(Ilmari Manninen), 1929
image: 핀란드문화재청 사진컬렉션

나무의 구조는 벌목 이후에도 수십 년 동안 진행되는 세포의 신진대사
로 결정된다. 나무는 벌목하고 수십 년이 지난 이후에나 썩기 시작한다.
핀란드 시골에서 일반적으로 사용한 건축 형식은 끝을 불규칙하게 자
르는 교차 노치(notch) 기법이 적용된 수평 통나무 축조였다.

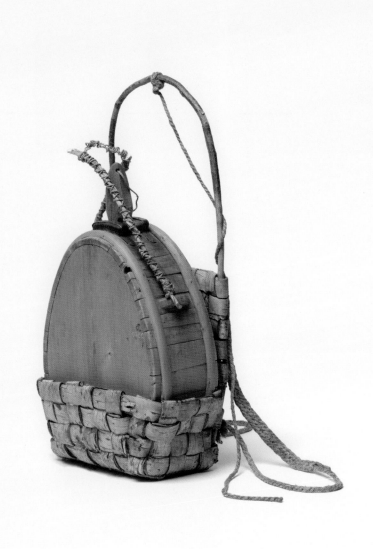

어깨 끈이 있는 이동용 틀(transport frame with shoulder straps), 자작나무 껍질-나무, 코르필라티(Korpilahti)
item: 핀란드국립박물관 민족학자료컬렉션, code B3360

주로 야외에서 생활하는 삶에서 이동은 시간과 인간의 신진대사가 매우 중요한 변수였다. 어떻게 들고 다닐지에 따라 도구와 사물에 대한 고려가 이루어졌다. 자작나무 껍질은 가벼워서 다양한 용도로 쓰기에 적합했다. 위의 유물에서는 들고 다니는 행위와 관련된 부속들이 유기적 방법을 통해 어우러지면서 기술적 우아함이 표출되었다.

사물의 생태학

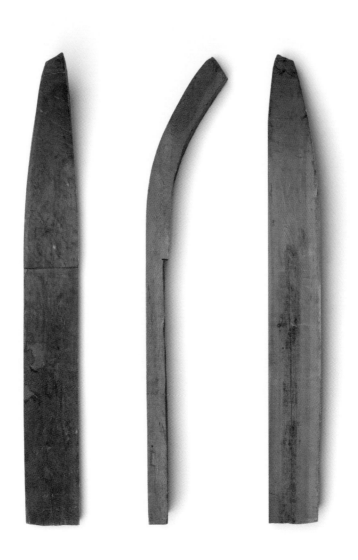

물 운반용 썰매(sledge for water transport), 통나무, 125x15.2cm
item: 핀란드국립박물관 민족학자료컬렉션, code SU4897:1

이 썰매에서는 절대적인 간결함과 거침없음이 엿보인다. 가까운 거리
로 물을 옮길 때 사용했던 이 썰매의 길게 늘어진 비율에서 거친 아름다
움이 느껴진다.

146

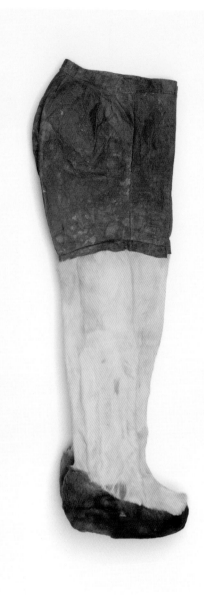

신발이 부착된 바지(pants with shoes), 순록 가죽-순록 털, 페트사모, 스콜트 사미 문화
item: 핀란드국립박물관 핀·우그리아컬렉션, code SU5165:1

147

사미 집단은 야외에서 많은 시간을 보냈다. 거친 자연 환경에서 스스로를 보호하기 위해 기발한 해결책들이 생겨났다. 방수, 방풍, 보온, 마찰력 그리고 내구성이 중요했기에 의복은 대단히 기능적으로 만들어졌다. 이렇게 제작된 바지는 각각의 신체 부위와 지형의 기능적 필요에 따라 순록 가죽의 서로 다른 성질들을 활용하였다.

0.5 mm

순록 털의 현미경 사진(microscopic image of reindeer fur)
image: 핀란드국립박물관 보존과학센터

현미경을 이용하면 서로 다른 종류의 털이 가지고 있는 속성과 특징을
자세히 살펴볼 수 있다. 위의 사진에서는 보호 기능이 있는 겉털과 까끄
라기털 그리고 속털 등 다양한 종류의 털을 확인할 수 있다.

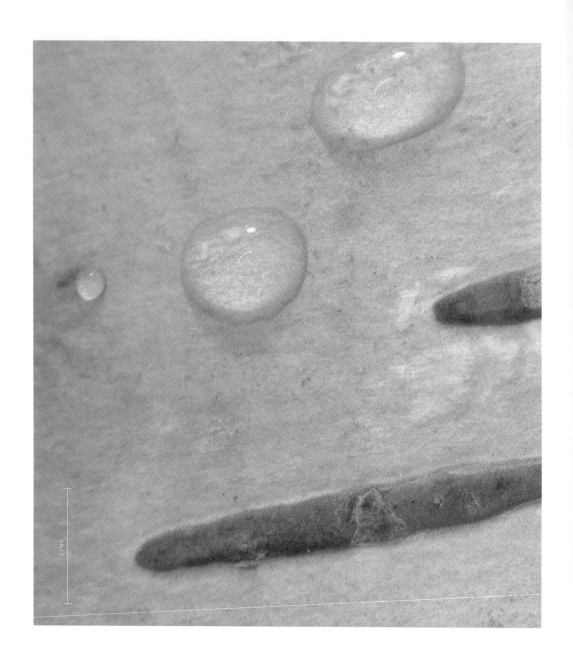

2 mm

자작나무 껍질의 현미경 사진(microscopic image of birch bark)
image: 핀란드국립박물관 보존과학센터

이 현미경 사진에는 비바람에 잘 견디는 자작나무 껍질의 속성이 잘 나타나 있다. 작은 물방울들은 자작나무 껍질의 방수 능력을 보여준다. 자라던 환경에서 떨어져 나와도 여전히 본연의 보호 기능을 유지하는 자연 재료가 많다. 한때 습기, 더위 그리고 추위로부터 나무를 보호했던 자작나무 껍질은 사람의 발을 보호하는 데도 동일한 기능을 수행했다.

사물의 생태학

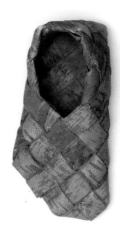
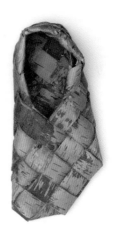

신발(footwear), 자작나무 껍질
item: 핀란드국립박물관 민족학자료컬렉션, code A7424

1870년대까지만 해도 핀란드인은 이런 신발을 일상적으로 신었다. 자작나무 껍질을 엮어 만든 신발은 보통 남녀 모두가 여름에 신었다. 숙련된 기술자는 1시간에 한 켤레를 만들 수도 있었다. 착용자가 얼마나 먼 거리를 다녔는지는 신발이 해진 정도로 가늠했는데, 삼림 지형에서는 더 오래 신을 수 있었다고 한다. 이러한 신발은 자작나무 껍질의 너비나 신발의 곡률, 신발 끝부분의 뾰족한 정도에 따라 그 형식이 다양했다.

사물의 생태학

양치기의 트럼펫(shepherd's trumpet), 나무·자작나무 껍질 덮개, 30.5x6.5cm, 수오예르비(Suojärvi)
item: 핀란드국립박물관 민족학자료컬렉션, code 7761:13

레노 형식 나팔(reno-type trumpet), 나무·자작나무 껍질 덮개, 80x8cm, 카우콜라(Kaukola)
item: 핀란드국립박물관 민족학자료컬렉션, code F185

사물의 생태학

이러한 악기는 양치기가 짐승을 내쫓을 때나 경고를 보내는 데도 적합
했다. 레노 형식의 나팔은 자작나무 껍질을 대략 120차례 감은 것이다.

우유 통(milk container), 자작나무 껍질, 피엘리스예르비(Pielisjärvi)
item: 핀란드국립박물관 민족학자료컬렉션, code B345

기아 예방을 위해 식량 보존 방법을 연구하는 것은 핀란드에서 중요한
연구 주제였다. 과거 농촌에서는 식량 보존에 도움이 되는 물질적 속성
에 대한 깊은 이해를 바탕으로 기발한 방법이 고안되었다.

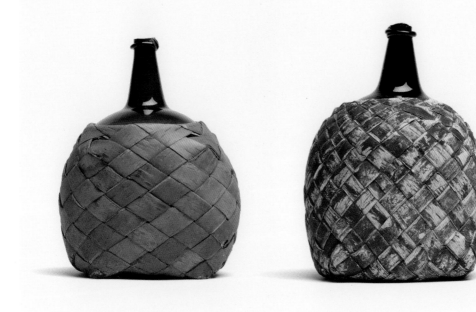

병(bottle), 유리-자작나무 껍질 덮개, 37cm, 라티(Lahti)
item: 핀란드국립박물관 민족학자료컬렉션, code 8204:1

병(bottle), 유리-자작나무 껍질 덮개, 39.5cm, 안얄라(Anjala)
item: 핀란드국립박물관 민족학자료컬렉션, code 11566:24a-b

사물의 생태학

각 병의 덮개는 동일한 재료로 만들어졌지만 너비와 방향 그리고 표면의 특징이 매우 다른 형태로 나타났다.

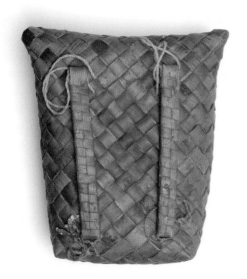

백팩(backpack), 자작나무 껍질, 42.5x37cm, 휘륀살미(Hyrynsalmi)
item: 핀란드국립박물관 민족학자료컬렉션, code B2664b

사람들은 자작나무 껍질을 다양한 방식으로 엮어서 사용하며 변화를 추구했다. 그 방식에 따라 서로 다른 형태적 미학 요소가 생겨났으며, 생산품의 주조적 경직성도 달라졌다. 이 사례에서는 나무 껍질로 촘촘하게 누빈 듯한 효과를 냈는데, 이는 좁은 배낭의 내용물을 보호하는 역할을 하였다.

⟨비치(Beach)⟩, 양탄자, 종이 실, 우드노트(Woodnotes) 사를 위해 리트바 푸오틸라(Ritva Puotila)가 디자인함, 최대 너비 3.3m, 2011
image: 우드노트 사

155

종이 실은 길고 섬유질이 풍부한 크래프트지로 만들었다. 긴 종이를 높은 밀도로 잣게 되면 표면이 매끄러운 실이 된다. 그러면 냄새나 먼지가 나지 않고 위생적이며 튼튼한 실이 만들어진다. 이 실을 이용하면 화학적 처리를 하지 않더라도 방화력이 강하고 표면이 촘촘한 양탄자를 만들 수 있다.

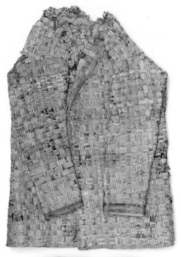

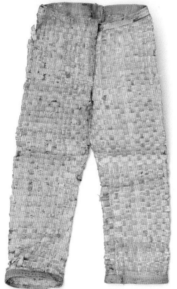

의복(suit), 자작나무 껍질, 피엘라베시(Pielavesi)
item: 핀란드국립박물관 민족학자료컬렉션, code A1732

이 한 벌의 옷은 컬렉션 중에서도 매우 특이한 경우에 속한다. 아주 색
다른 용도를 위해 자작나무 껍질로 엮었기 때문이다. 이러한 옷을 제작
한 이유는 불분명하지만, 숙련된 기술과 창의성이 돋보인다. 재료의 속
성으로 옷은 방수가 된다. 또한 균질한 표면과 직선의 재단방식은 이 옷
을 시간을 초월하는 작품으로 만들어준다.

156

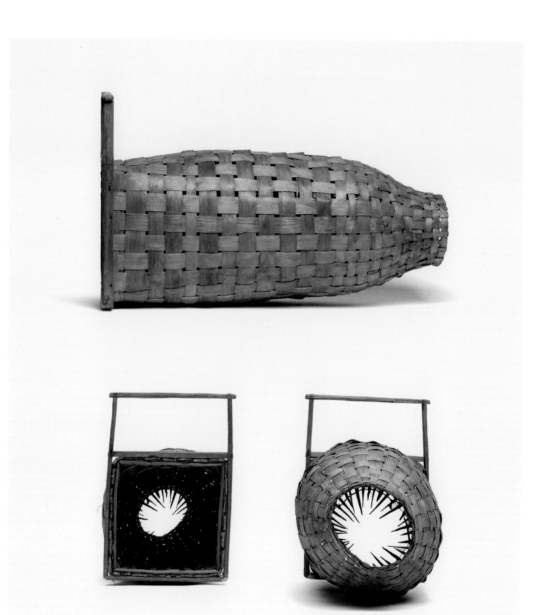

튀리 형식 통발(tyrri-type fishing trap), 자작나무 껍질-나무, 114x69x40cm, 휘륀살미(Hyrynsalmi)
item: 핀란드국립박물관 민족학자료컬렉션, code E728

157

해안가 통발에는 흔히 물속에 넣고 꺼낼 때를 위해 네모난 형태의 나무
손잡이가 달려 있었다. 물속에 잠겨 있는 모습을 생각하면 이러한 유물
의 뛰어난 아름다움은 놀라움을 불러 일으킨다.

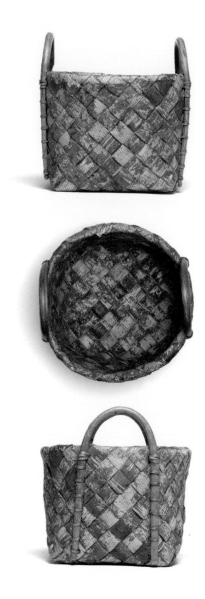

바구니(basket), 자작나무 껍질, 비라트(Virrat)
item: 핀란드국립박물관 민족학자료컬렉션, code 10169

자작나무 껍질을 엮어서 만든 제품들을 보면 씨실과 날실의 두께 등 공
통으로 나타나는 속성이 확인된다. 그리고 변이는 자연적 색채와 질감
에서 나타난다. 씨실과 날실의 방향 역시 하나의 변수이다. 교차하는 단
위의 크기와 명료한 논리는 이 제품들에서 하나의 공통된 DNA를 구성
한다. 또한 장식이나 그 외의 제작 행위의 부재로 이 제품들에서는 시간
성이 사라진다.

사물의 생태학

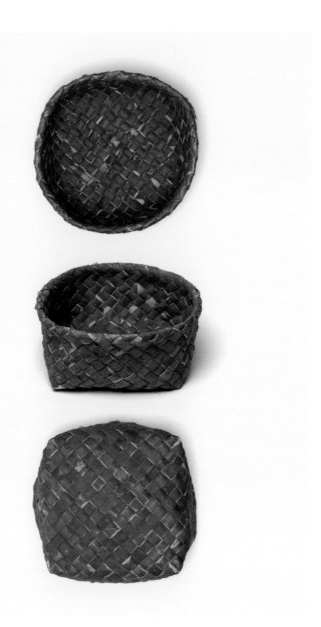

체로 친 곡물 저장용기(container for sieved grains), 자작나무 껍질, 코르피셀케(Korpiselkä)
sieved grains 핀란드국립박물관 민족학자료컬렉션, code B1744

하나의 형태에서 또 다른 형태로의 전환은 추상적인 의미가 내포되어 있는 듯한 사물을 낳게 된다. 이 제품은 '원과 사각형'으로 요약할 수 있다. 다수의 형태와 기능을 결합한 양상에서 나무 껍질을 엮는 기술의 숙련도가 확인된다. 바구니를 구성하는 자작나무 껍질은 일관성 있는 너비로 교차하는데, 이는 재료의 다기능성과 제작자의 뛰어난 창의성을 반영해준다.

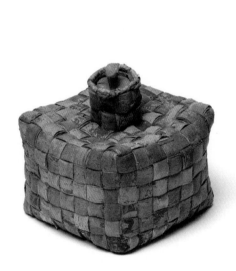
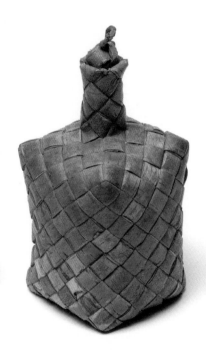

아마씨를 담는 병(container for flax seeds), 자작나무 껍질, 34.5x35.5x32cm, 멘튀하르유(Mäntyharju)
item: 핀란드국립박물관 민족학자료컬렉션, code 8914:23

병(container), 자작나무 껍질, 19x19x34cm, 투스니에미(Tuusniemi)
item: 핀란드국립박물관 민족학자료컬렉션, code 9958

이 두 개의 네모난 용기는 각각 직각, 대각선으로 엮은 기술이 적용되었
다. 자작나무 껍질을 엮는 기술로 만들 수 있는 수많은 형태 중 하나이
다. 오늘날 사용하는 포장용기와의 연관성도 보인다. 이러한 용기의 제
작에는 그 용도와 내용물의 성격에 따라 여러 변수가 고려되었다.

사물의 생태학

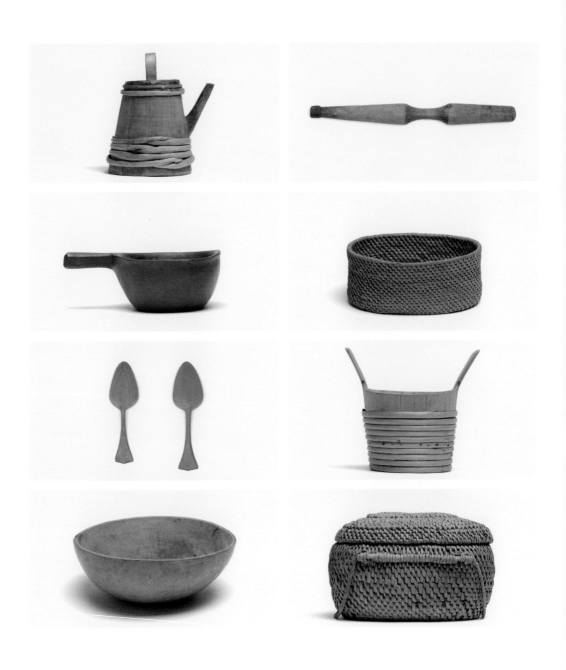

농가의 물품들(elements of a rural household inventory)
item: 핀란드국립박물관 민족학자료컬렉션, codes: B1132, B419, 8303, B2543, B3056,
B1192, B1006, 7268, B504-5, B663, 6903:23, B455, 6956:2, 8692:33, B2607, C866

사물의 생태학

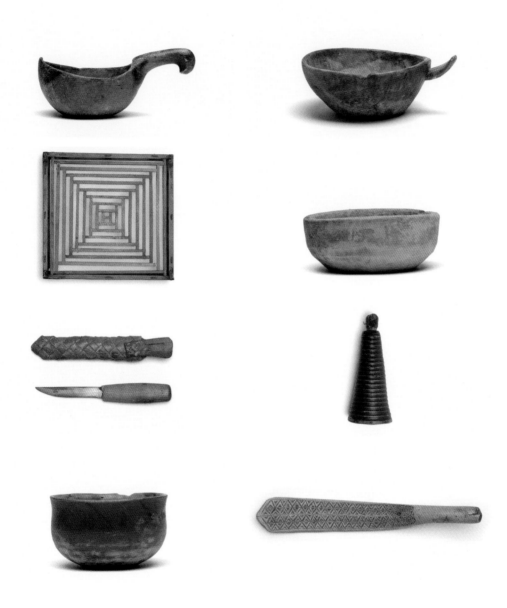

유물의 집합을 보면 특정한 삶의 방식이 보인다. 과거에는 한 곳에 정착
해 사는 정주 마을에 거주했는지 여러 곳을 옮겨 다니며 사는 유목 마을
에 거주했는지 여부가 가정에서 사용할 물품의 종류를 결정하였다. 각
각의 상황에서 가장 도움이 되는 물품을 선택했다. 정주 마을에서 사용
한 물품들은 수량이 많았고 다양했으며 사용 맥락에 따라 서로 다른 특
징을 보였다.

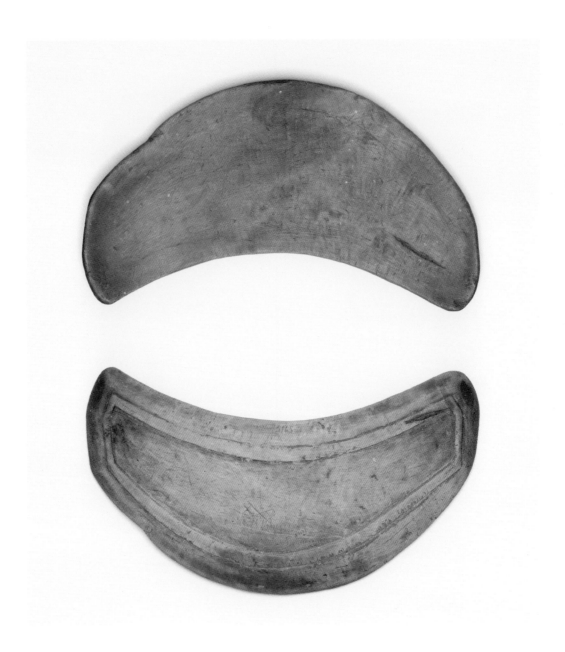

접시(dish), 43x18.5cm, 페트사모, 스콜트 사미 문화
item: 핀란드국립박물관 핀·우그리아컬렉션, code SU5165:109

유목생활은 사물의 운반에 제약을 가져온다. 따라서 물건은 가볍고 용
도도 다양해야 하며, 구체적인 필요성을 적절히 충족해야 한다. 기본적
제품의 형식은 유목생활의 특수한 상황에 맞춰 재해석되었고 전형적인
도구들은 형태와 세부적 속성에서 큰 변화를 겪었다. 탁자가 없을 때 사
용했던 이 접시는 곡면을 사용자의 몸에 맞춰 그 기능을 확장하였다.

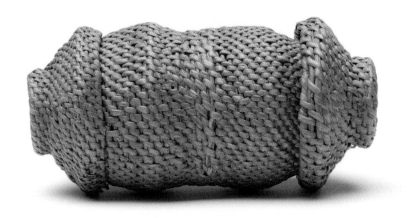

용기(container), 나무 뿌리, 20.5x9cm, 페트사모, 스콜트 사미 문화
item: 핀란드국립박물관 핀·우그리아컬렉션, code SU4904:43

개성과 기능적 다목적성 그리고 재사용의 가능성은 과거 물품들의 본
질적인 특징이었다. 유목 사회에서는 모든 것을 운반해야 했고, 그 결과
다양한 다목적 용기가 만들어졌다. 또한 소유하는 물품이 적다 보니 각
각의 물건마다 정성을 다해 만들었다. 이러한 사회는 물질에 대한 해석
역시 달랐다. 물건들은 자연으로 되돌아가는 것이다.

사물의 생태학

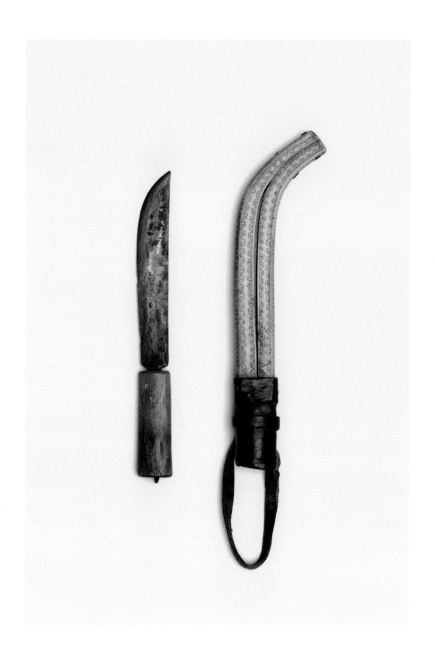

레우쿠 형식 칼(leuku-type knife), 자작나무 손잡이–순록 뼈 칼집–가죽 끈, 30.5cm, 피티푸다스(Pihtipudas)
item: 핀란드국립박물관 민족학자료컬렉션, code B4340:251

165

레우쿠 형식의 칼은 사미 집단이 만들었던 것으로 추정된다. 바이킹족의 바다도끼나 핀란드의 베키푸코스(väkipuukkos) 형식의 칼과 관련이 있을지도 모른다. 이러한 앞선 형식의 칼들은 기원후 400-700년 이후에 발트해 지역에 유입되었다. 레우쿠 형식의 칼은 작은 나무를 자르거나 순록 도살 등 다양하게 쓸 수 있도록 진화하였다. 칼집 형태는 순록의 뿔이나 뼈의 형태에서 비롯되었다.

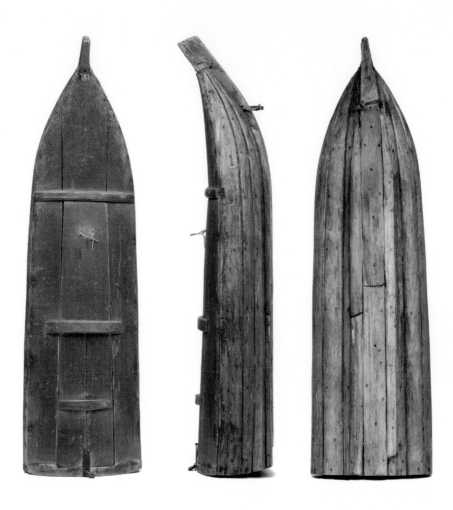

창고용 썰매(sledge for storage), 나무, 이나리(Inari), 스콜트 사미 문화
item: 핀란드국립박물관 핀·우그리아컬렉션, code SU4904:154

과거 집단들의 식량 확보 방식의 논리는 집단의 이동 방식에 영향을 주
었다. 이동 방식은 시간뿐 아니라 인간의 신진대사 에너지로 결정되었
다. 순록을 모는 사미 집단은 1960년대까지도 유목생활을 했다. 순록
을 몰기 위해서는 광범위한 지역을 지나야 했고, 이러한 이동성과 계절
적 순환 주기는 구성원의 삶에 영향을 미쳤다. 거주지를 주기적으로 옮
겨야 했기 때문에 소유물은 들고 다닐 수 있는 것이어야 했다.

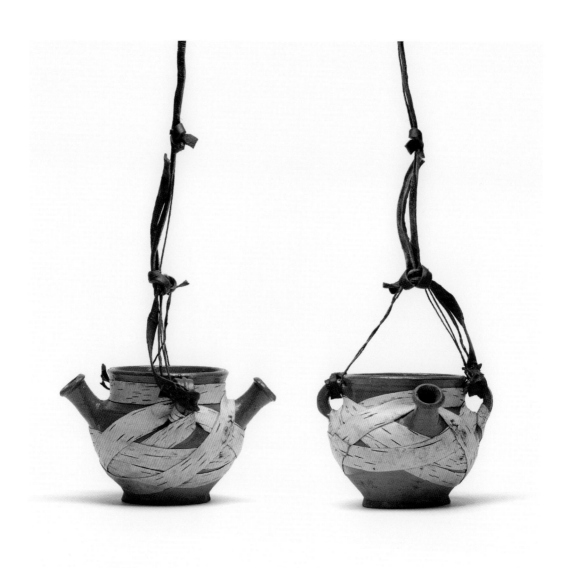

토기(pot), 점토, 살미(Salmi)
item: 핀란드국립박물관 민족학자료컬렉션, code B1800

167

이 토기는 집 출입구 바로 옆 천장에 매달려 있었으며, 손을 씻을 때 사용하는 물을 담았다. 이러한 규격화된 물건은 기본 위생 수칙의 일부를 이루었으며, 사용한 물은 가축용으로 쓰기 위해 보관하였다.

물병(flask), 나무, 13x10x5cm, 사미 문화
item: 핀란드국립박물관 핀·우그리아컬렉션, code SU4867

옆쪽 물품이 정주 마을의 주택에서 물을 제공하기 위해 사용되었던 것
이라면, 위에 제시된 물품은 유목생활을 하는 집단에서 같은 용도로 사
용한 물건이다. 왼쪽 물병은 집 구조물에 매달아 놓았고 오른쪽 작은 물
병은 들고 다녔다. 물이 아닌 다른 음료를 담았을 오른쪽 물병은 생활용
품의 이동을 용이하게 하기 위해 작은 크기로 만들어졌다.

사물의 생태학

푸코 형식 칼과 칼집, 벨트(puuko-type knife, sheath, belt), 강철-가죽-놋쇠, 장인 구스타프 블롬크비스트(Gustaf Blomqvist) 작품, 뵈위리(Vöyri)
item: 핀란드국립박물관 민족학자료컬렉션, code 6887

169

푸코 형식 칼(puuko-type knife)을 위한 벨트, 가죽-놋쇠, 75x3cm, 베헤퀴뢰(Vähäkyro)
item: 핀란드국립박물관 민족학자료컬렉션, code A7650

푸코 형식 칼(puuko-type knife)을 위한 벨트, 가죽-놋쇠, 85.5x5cm, 하파베시(Haapavesi)
item: 핀란드국립박물관 민족학자료컬렉션, code 6662:2

푸코 형식 칼(puuko-type knife)을 위한 벨트, 가죽-놋쇠, 80x4cm, 카야니(Kajaani)
item: 핀란드국립박물관 민족학자료컬렉션, code 683c

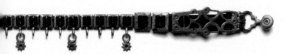

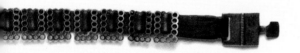

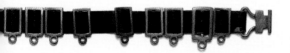

인간은 제작자이자 사용자이다. 재료와 기술의 전문화가 진행되면서
장인정신의 개념이 등장하게 되었다. 기술을 손에 익히고 남과 차별화
해야 할 필요성이 생기면서 창의성과 독창성이 요구되었다.

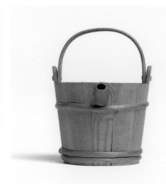
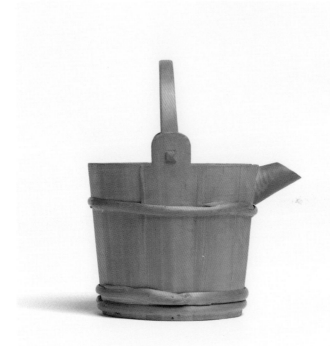

우유 통(milk container), 나무, 30x36cm, 소르타발라(Sortavala)
item: 핀란드국립박물관 민족학자료컬렉션, code B231

171

수렵 및 채집, 순록 몰이, 경작에 의존하는 사회는 각각 그 생계 전략의 필요에 따라 서로 다른 독특한 기술과 경제 행위와 관련된 유물군을 보유하였다. 또한 각 집단의 식단이 가지고 있는 특징에 따라 그에 맞는 도구와 기술이 개발되었다.

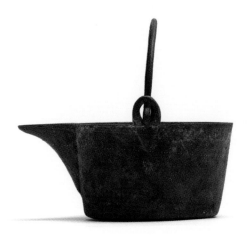

주전자(pot), 쇠, 쿠산코스키(Kuusankoski)
item: 핀란드국립박물관 민족학자료컬렉션, code 7740

손을 씻을 때 사용한 이 철솥은 앞선 시대에 사용되었던 토기 제품과 동
일한 용도였다. 야외 생활이 주를 이룬 농가에서는 깨끗한 물이 담긴 용
기를 입구 바로 옆 벽면에 걸어서 사용했다. 위의 사례에서는 주둥이까
지 연결된 용기 상부의 직선에서 기능적 정확성이 포착된다. 앞쪽 주둥
이 부분의 각도와 곡률은 물을 쉽게 따를 수 있도록 해준다.

사물의 생태학

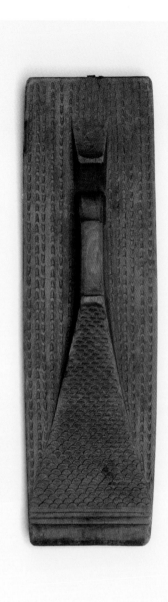

다리미(mangle board), 나무, 쿠오르타네(Kuortane)
item: 핀란드국립박물관 민족학자료컬렉션, code 2821:16

173

여성이 주로 담당했던 일과 관련된 도구에서는 특정 수준의 세밀함과 장식성을 확인할 수 있다. 그러한 도구들은 흔히 선물로 쓰이기도 했다. 일의 종류와 상관없이, 이러한 도구들은 돋보이는 존재였다. 이 도구 표면의 정교한 문양이 하나의 명백한 사례이다. 도구의 아랫부분으로 갈수록 조각 모양이 물고기 비늘을 모방하고 있다. 또한 세장방형(細長方形)의 형태는 어딘지 추상적 느낌을 더해준다.

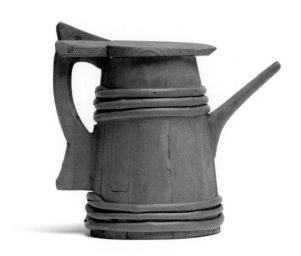

주전자(pitcher), 나무, 18x28.5cm, 키칼라(Kiikala)
item: 핀란드국립박물관 민족학자료컬렉션, code B2574

이 주전자는 말뚝 형태의 긴 나무 판들을 원형으로 배치하여 제작하였
다. 물이 새지 않게 하려면 각 나무 판의 형태를 정확하게 만들어야 했
다. 그런 다음 버드나무 가지를 고리 모양으로 만들어 용기를 둘러쌌다.
주전자의 손잡이 부분과 주둥이 부분은 대조를 이룬다. 전자에서는 양
감과 활력이 느껴지는 반면, 후자는 길고 가늘게 조각되었다. 이러한 대
조는 아름다운 조화를 가져왔다.

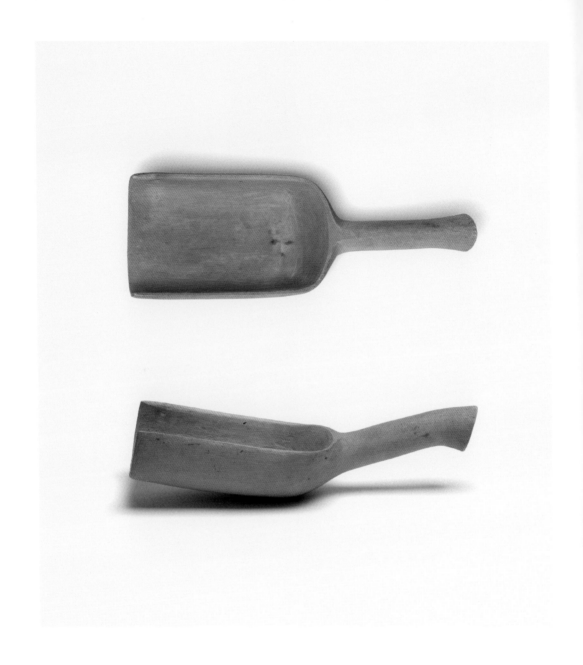

파래박(bailer), 나무, 알라헤르메(Alahärmä)
item: 핀란드국립박물관 민족학자료컬렉션, code B737

양쪽 지면에 등장하는 도구들의 손잡이를 보면 쥐었을 때의 손 모양을 유추할 수 있다. 이 파래박은 손바닥이 손잡이를 온전히 감싸고, 국자는 손바닥에 손잡이가 대각선으로 놓이게 쥔다. 각 세부가 그 기능을 우아하게 수행하고 있다. 위의 물품을 조각하는 과정에서 두께와 곡률을 기술적으로 조정했다. 파래박이 바닥에 놓였을 때 닿는 위치 역시 신중하게 고려되었던 사항인 듯하다.

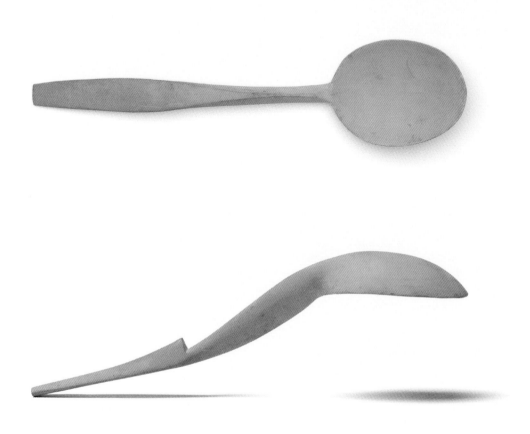

국자(ladle), 나무, 35x8cm
item: 핀란드국립박물관 민족학자료컬렉션, code B10426:14

이 국자의 절묘한 형태에서 세밀함과 조화를 위한 엄청난 노력이 엿보
인다. 축을 따라 나타나는 형태의 정확성과 타원형 사발 모양의 두꺼운
국자 머리와 얇은 가장자리, 국자의 목과 등을 지나 손잡이의 끝부분까
지 이어지는 곡선 그리고 손잡이의 시작점 뒷면의 곡선은 이 제품의 일
상적인 기능을 더욱 매력적으로 만든다.

사물의 생태학

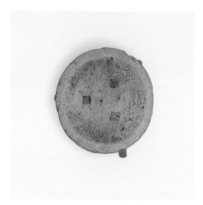

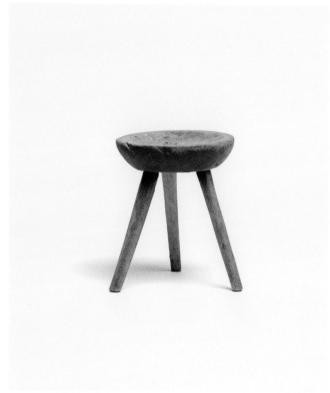

스툴(barrel stool), 나무, 31x39cm, 시포(Sipoo)
item: 핀란드국립박물관 민족학자료컬렉션, code B1238

177

이 스툴은 나무통의 지지대로도 사용되었다. 그러한 용도가 의자 아랫 부분의 스케일을 설명해준다. 앉는 부분과 다리를 조각한 방식, 각각의 비율, 요소들 사이의 각도 그리고 전반적인 구성이 깔끔한 작품을 만들 어냈다. 과도할 정도로 형태가 단순하다. 이 의자는 원형(原型)의 아름 다움을 내포하고 있다.

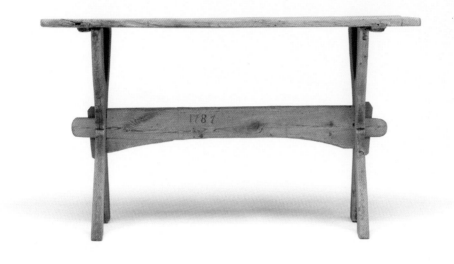

 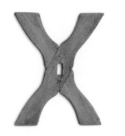 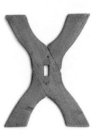

탁자(table), 나무, 79x67cm, 키스코(Kisko)
item: 핀란드문화재청 고고유물컬렉션, code 9546:27

이 X자 형태의 가대식 탁자는 농가에서 일반적으로 사용한 모델이었
다. 이렇게 큰 가구는 일반적으로 조립식으로 제작하였다. 조립 방식을
명확히 확인할 수 있다.

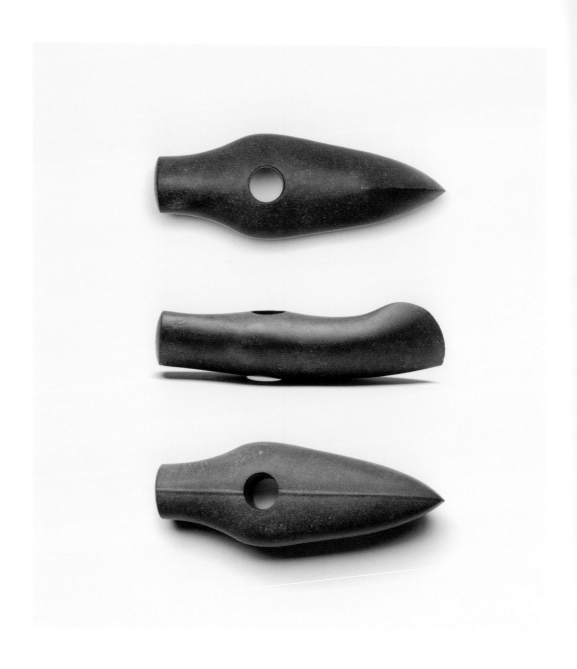

전투용 도끼/망치(axe/hammer), 휘록암, 174x62x41mm, 루스코(Rusko), 석기시대, 승문토기 문화/배틀액스 문화
item: 핀란드문화재청 고고유물컬렉션, code KM12512:1

179

배틀액스 문화는 핀란드 영역에 정착한 새로운 집단을 나타낸다고 여겨진다. 이 문화의 명칭은 가장 특징적인 두 가지 유물과 관련이 있다. 위에 제시된 배 모양의 돌도끼와 승문(繩文)이 찍혀 있는 토기이다. 위의 도끼는 전형적인 유럽 돌도끼 형식이다. 솔기 자국은 거푸집에 구리물을 부어 도끼를 제작했을 때 생긴 흔적을 재현한다. 이 도구의 형식은 어쩌면 최초의 세계화 사례에 해당된다고 볼 수 있다.

전달

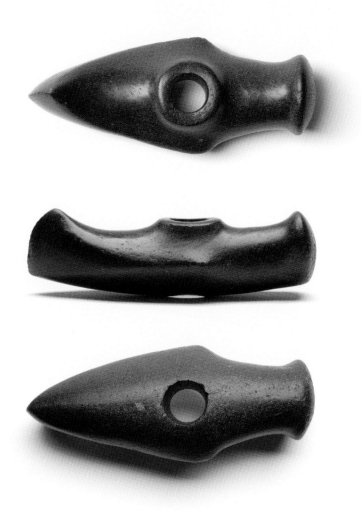

전투용 도끼/망치(axe/hammer), 휘록암, 187x72x45mm, 에스포(Espoo), 석기시대, 승문토기 문화/배틀액스 문화
item: 핀란드문화재청 고고유물컬렉션, code KM30222:1

기존 사물의 형식을 재해석하는 것은 핀란드 토속 문화의 특징이다. 독
특한 세부요소가 더해져 원래 모델의 형태는 더 강조되었다. 위의 유물
은 핀란드 남서부에만 존재하는 감람석 휘록암으로 제작되었기 때문
에, 핀란드에서 만들어졌음을 알 수 있다. 이 지역에서 석기 제작 전통
이 존속했는지의 여부도 고려의 대상이다. 배 모양의 도끼는 일상용 도
구였기보다는 전투용 무기 혹은 의례용 물품으로 사용되었다.

180

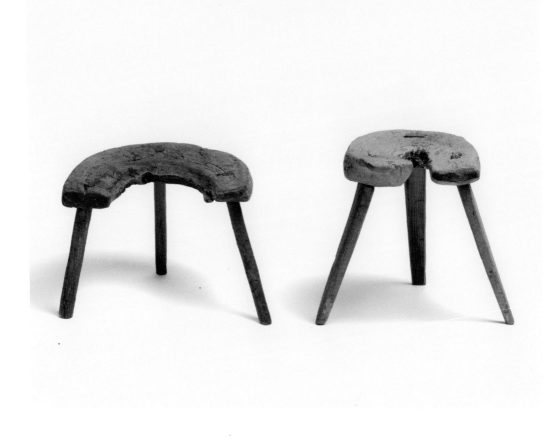

스툴(stool), 나무, 45x35x39cm, 베름란드(Värmland)
item: 핀란드국립박물관 핀·우그리아컬렉션, code SU5161:12a

스툴(stool), 나무, 28.5x36.5x36cm, 라페(Lappee)
item: 핀란드국립박물관 민족학자료컬렉션, code B1030

이러한 스툴들은 어찌 보면 이미 존재하는 자연적 형태에 기반해 거의
정해진 형식에서 비롯되었다고 볼 수 있다. 지역에 따라 형태적 변이가
나타나는 것은 이미 자연 세계에 있었던 형태를 기능적 필요에 따라 직
감적으로 재해석한 결과로 볼 수 있다.

전달

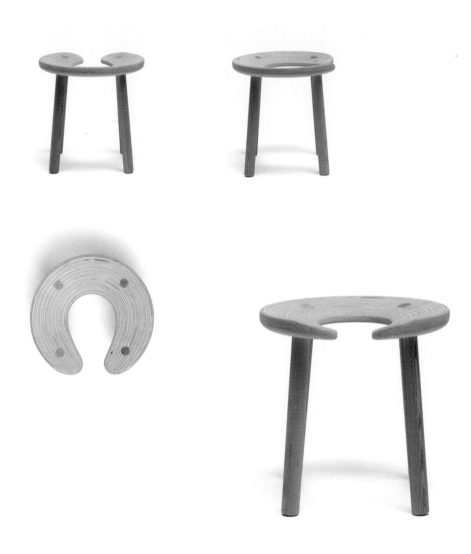

사우나 스툴(sauna stool), 자작나무 합판 의자 받침-참나무 또는 티크나무 다리,
지소데르스톰(G.Soderstorm) 사를 위해 안티 누르메스니에미(Antti Nurmesniemi)가 디자인함, 1952
item: 헬싱키디자인박물관

오늘날 고전이 된 이 의자는 기존에 사용하던 토속 모델에 새로운 기능
을 부여하여 개발하였다. 사우나라는 새로운 맥락에 이 의자를 놓자 형
태는 새롭지만 분명 합당한 역할을 담당하게 되었다. 이 의자의 제작 방
법은 당시 가구 생산 방식에서 매우 새로운 것이었다. CNC 기술을 이
용하여 만든 자작나무 합판으로 원하는 곡률의 말굽 모양 의자 받침을
제작하였다. 복잡하지 않은 제작 방식이 디자인에 표현되어 있다.

전달

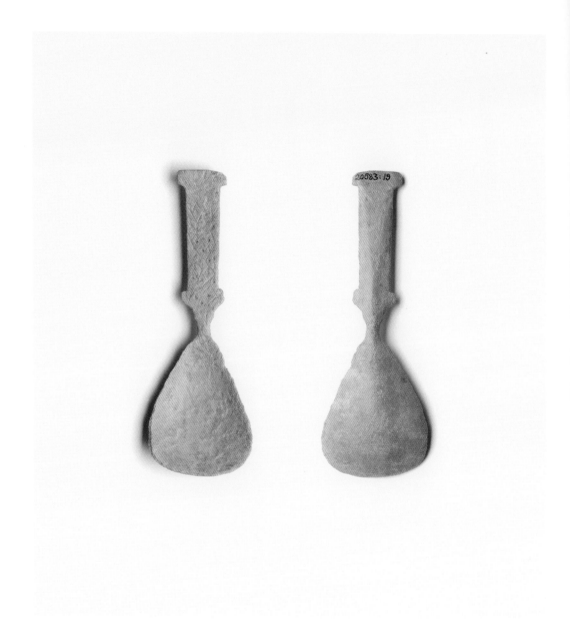

숟가락(spoon), 순록 뿔, 128x45x9mm, 이나리(Inari), 중세시대
item: 핀란드문화재청 고고유물컬렉션, code KM20583:19

183

이 제품의 뛰어난 점은 깃털처럼 가볍다는 것이다. 손잡이의 좁아진 부분은 숟가락을 손에 쥐었을 때 손가락이 놓이게 되는 위치와 일치한다. 비록 원재료와 표면은 거칠지만 이 숟가락의 크기와 비율에서 우아함과 성찰이 느껴진다.

전달

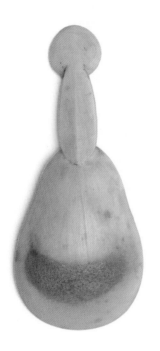
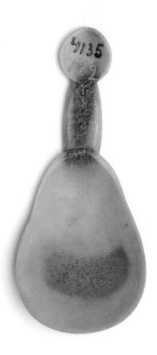

숟가락(spoon), 순록 뿔, 우트스요키(Utsjoki), 사미 문화
item: 핀란드국립박물관 핀·우그리아컬렉션, code SU4135:122

서양배 모양의 숟가락 머리와 손잡이는 스칸디나비아 지역에서 사용되던 은제 숟가락의 형태에서 유래되었다. 아주 이른 시기에 도입된 형식으로, 이후 현지의 재료 사정과 사미 문화의 장식에 맞추어 변경되었다. 이것은 숟가락 형식의 형판(形板)에 해당한다. 장식적 조각이 전혀 없으며, 단순한 세 개의 형태가 연결된 부분과 오목한 형태가 돋보인다. 세밀한 손놀림과 절제에서 이름을 알 수 없는 장인의 실력이 엿보인다.

184

끌(gouge), 99x37x23mm, 피르칼라(Pirkkala)
item: 핀란드문화재청 고고유물컬렉션, code KM3135:6

185

양방향으로 사용이 가능하고 대칭으로 된 이 작은 도구는 양쪽 끝이 비
슷한 모양으로 되어 있다. 양쪽 면의 대칭성은 양 방향으로의 사용과 관
련 있다. 약간의 너비 차이는 기능적 차이의 가능성을 시사한다. 이러한
미세한 차이가 이 도구의 용도에 대한 궁금증을 자아낸다.

전달

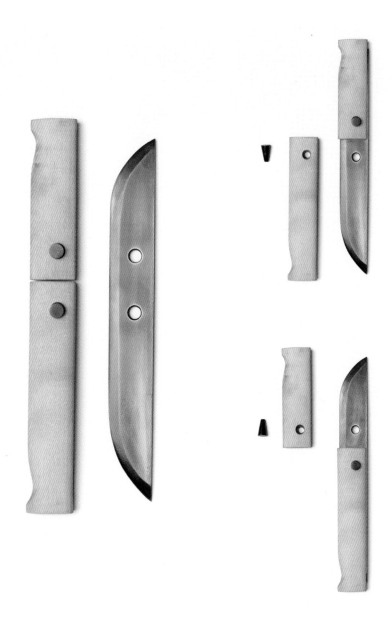

레우쿠 형식 칼(leuku-type knife), 자작나무–강철, 원형, 티모 살리(Timo Salli), 2009

디자이너 시모 헤킬레(Simo Heikkilä)는 레우쿠 형식의 칼을 재해석한
스물두 개의 제품을 모아 전시회를 기획하였다. 이 맥락에서 티모 살리
의 출품작은 기존의 논리를 뛰어넘어 양방향으로 사용할 수 있는 가능
성을 제시하였다. 이 제품의 기발함은 새로운 요소를 추가하기보다는
칼의 기본 구성을 재해석하여 그것의 실용성을 극대화했다는 점에서
찾을 수 있다.

186

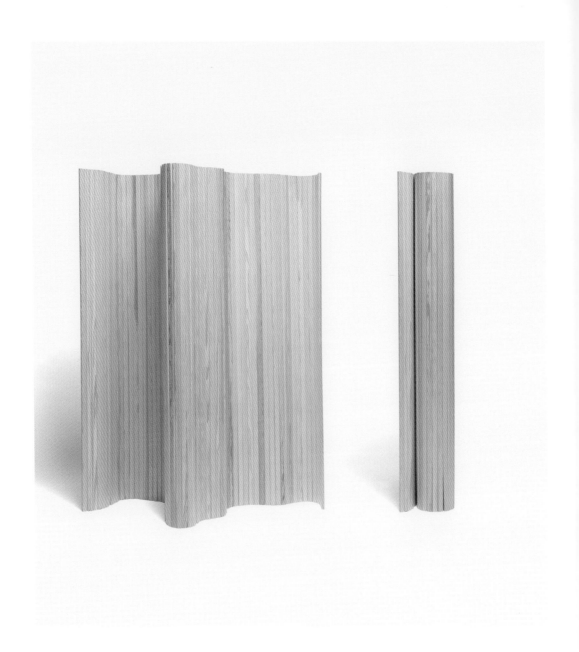

<스크린100(screen 100)>, 소나무 통판, 높이 150cm, 알바 알토(Alvar Aarto), 아르텍(Artek) 사, 1936
item: 아르텍 사

공간을 구분하는 요소는 왜 편평하고 고정되어 있어야 하는가? 이 병풍은 공간을 얼마나 다양한 목적으로 사용할 수 있는지 깨닫게 한다. 인간의 행위는 늘 변하고 그에 따라 공간적 필요도 변하게 된다. 이러한 구조물은 내부 공간에 기동성을 부여한다. 서로 겹쳐지거나 모서리를 만들기도 하고 공간을 가로지르며 배경이 되기도 한다. 공간은 절대로 정적인 것이 아니다. 공간은 결코 지루하지 않다.

전달

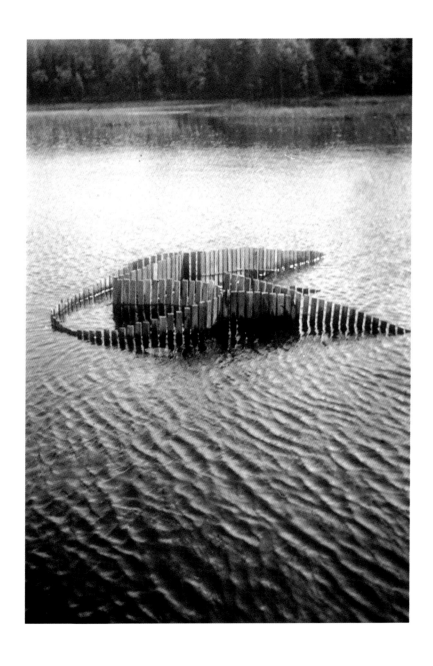

민족지 기록물(ethnological documentation), 주시 라피세페이에(Jussi Lappi-Seppäiä), 1936
image: 핀란드문화재청 사진컬렉션

유기적 형상으로 배치된 이 물고기 함정은 하나로 연결된 긴 말뚝 줄로
이루어져 있는데 먼저 줄의 위치를 잡고 물 속에 묻었다. 그렇게 만들어
진 미로 속에 잡힌 물고기를 고리에 달린 어망으로 건져냈다. 최소한의
수단을 이용해서 설치된 이 구조물의 기념비적인 규모는 마치 조각 작
품 같은 인상을 준다. 호수와 수위가 낮은 강 하구에서는 이와 같은 낙
망(落網) 어로 기법을 주로 사용하였다.

188

전달

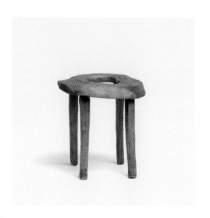

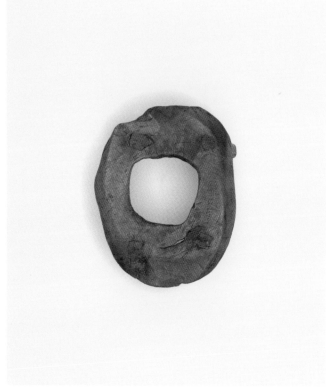

스툴(stool), 35.5x28x37.5cm, 키민키(Kiiminki)
item: 핀란드국립박물관 민족학자료컬렉션, code B94

189

아마도 그 형태가 자연에서 온 것으로 보이는 이 의자의 앉는 부분은 매우 가볍고 작은 부피로 그 기능을 수행하고 있다. 구멍은 유용한 손잡이 역할도 했을 것이다. 곧고 소박한 네 개의 다리는 이 의자에 시간을 초월하는 포괄적 느낌을 준다.

전달

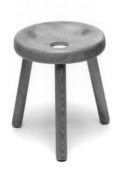

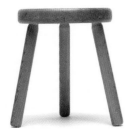

〈지팔리(G-palli)〉, 스툴, 소나무, 노르막(Norkmark) 사를 위해 베르텔 가드버그(Bertel Gardberg)가 디자인함, 1960년대
item: 아르텍(Artek) 사 세컨드사이클(2nd Cycle)

앉는 부분을 여러 겹의 나무로 쌓아 만든 이 의자는 가벼우면서 기능적
이다. 뛰어난 은세공 장인인 베르텔 가드버그는 몇 개의 가구 모델을 디
자인하기도 했는데, 일부는 자신이 사용하기 위해서였다. 가드버그의
작품들을 보면 재료의 미적 요소와 기술적 요소를 모두 능숙하게 다루
면서 한편으로 뛰어난 기술로 세밀하게 가공한 모습을 관찰할 수 있다.

190

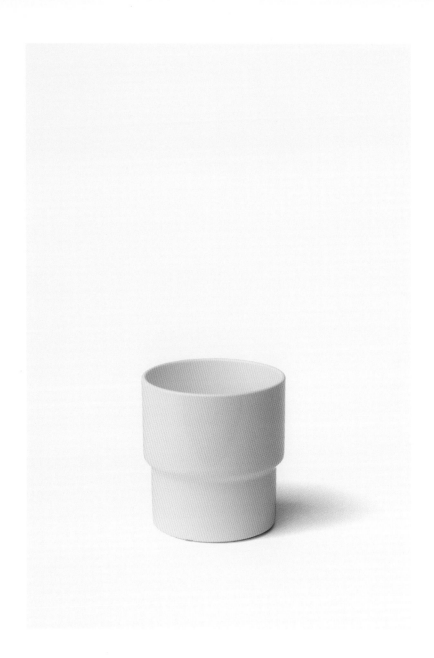

〈카트릴리(Katrilli)〉, 겹쳐놓을 수 있는 음료 잔, 사출성형 플라스틱, 사르비스(Sarvis) 사를 위해 타우노 타르나(Tauno Tarna)가 디자인함, 1969
item: 헬싱키디자인박물관

191

전달

〈카트릴리〉는 사라 호페아(Saara Hopea)가 디자인한 〈G1718〉과의 상호작용 속에서 제작되었다. 미적, 형태적 유사함이 있음에도 도출되는 사용 방식은 매우 다르다. 정확성과 내구성이 좋은 사출성형 플라스틱으로 제작되어 사용이 간편하고 새로운 기능적 가능성을 제시했다. 떨어뜨려도 되고 계량 도구로 사용해도 되고 베이킹을 할 때 모양을 잡는 도구로 사용해도 된다. 내구성이 강하면서 저렴한 일상용품이었다.

〈G1718〉, 겹쳐놓을 수 있는 음료 잔, 누타예르비(Nuutäjarvi) 유리 공장을 위해 사라 호페아(Saara Hopea)가 디자인함, 1954
item: 헬싱키디자인박물관

이 디자인은 쌓을 수 있는 실용적인 잔을 고안해내는 과정에서 만들어
졌다. 잔의 오목한 부분은 쌓을 수 있는 기능과 함께 이 제품 라인의 정
체성을 나타내기도 했다. 잔을 쌓으면 두 개 혹은 그 이상의 유리 잔 사
이의 대화가 즉각적으로 나타난다. 쌓아놓은 잔들은 완벽한 원통형을
이루는데, 이는 쌓았을 때만 확인할 수 있다. 잔에 사용한 색은 더 심오
한 시각적 경험을 불러 일으킨다.

전달

〈폴라리스 의자(Polaris chair)〉, 에로 아르니오(Eero Aarnio),
사출금형 플라스틱 의자 받침-크롬 도금한 강철관 다리, 아스코(Asko) 사, 1966

193

이 다용도 의자는 수백만 개가 제작되고 판매되었다. 그것은 공적인 공간에 소리 없이 존재한다. 아마도 핀란드에서 가장 많이 판매된 이름 없는 가구일 것이다. 의자 받침대는 가장자리를 접어 올리는 방식을 취해 공간적 안정성과 최상의 재료 사용을 추구했다. 제작 비용과 판매 가격 모두 합리적이어서 특히 대형 강당의 좌석으로 사용하기에 적합했다.

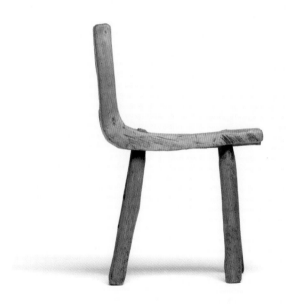

의자(chair), 나무, 23.5x42.5x64.5cm, 일랄리넨(Ilaalinen)
item: 핀란드국립박물관 민족학자료컬렉션, code B68

날렵하고 가벼운 이 의자의 형식은 오늘날의 제품으로 소개될 법도 하
다. 예상 밖의 비율이지만 이 의자는 앉기 편하고 용도도 다양하다. 앉
는 부분 및 등받이 부분의 두께와 다리 두께의 균형으로 의자의 측면 형
태가 명확히 보인다. 이 의자는 원래 90°로 구부려져 있던 하나의 목재
를 조각해서 앉는 부분과 등받이 부분을 연결해 해결책을 제시하고 있
다. 이는 대량생산되고 대중화된 20세기 의자 디자인의 특징이 되었다.

전달

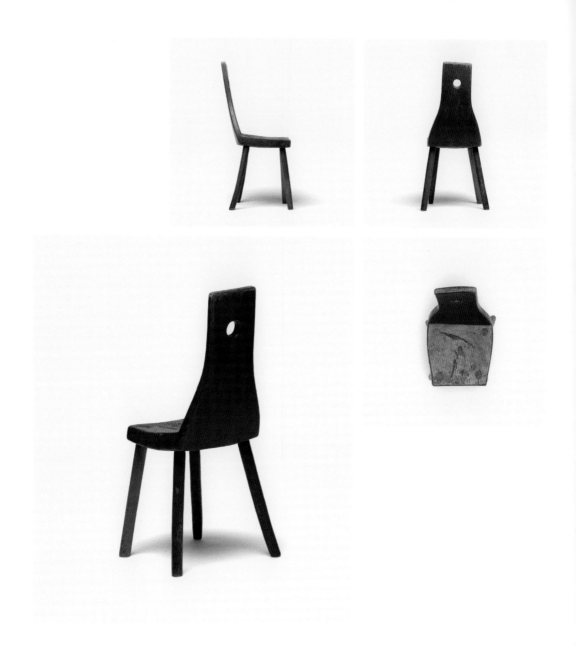

의자(chair), 나무, 33x36x85cm, 안얄라(Anjala)
item: 핀란드국립박물관 민족학자료컬렉션, code B46

195

이 의자의 기하학적 형태는 어떤 각도에서 보면 20세기 초반 제품처럼 보이기도 한다. 또한 뒤쪽에서 보면 모더니즘적인 느낌마저 든다. 그러나 나무 조각 하나로 의자의 앉는 부분과 등받이 부분을 제작한 것은 명백하게 역사적 맥락이 있는 행위이다.

전달

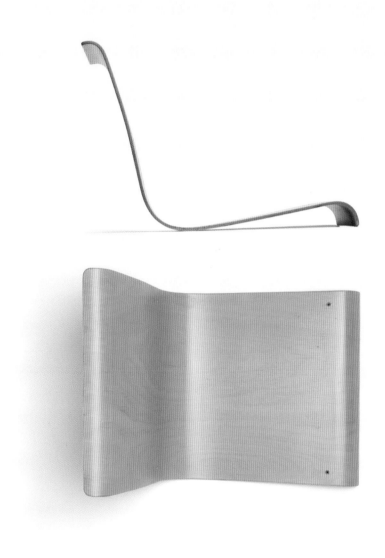

⟨403 복도 의자(403 hallway chair)⟩, 압축한 자작나무 합판, 알바 알토(Alvar Aalto), 아르텍(Artek) 사, 1932

앉는 부분과 등받이 부분이 연결된 이 의자의 곡선은 하나의 구부린 합
판을 틀로 찍어내서 만들었다. 콜호넨(Korhonen) 공장에서 실현된 이
기법을 활용할 수 있게 되면서 알바 알토는 의자의 앉는 부분에 다양한
형태를 시도할 수 있게 되었다. 그 결과 가볍고 편안한 의자들이 제작되
었다. 나무의 탄성은 마치 스프링과 같은 기능을 했다.

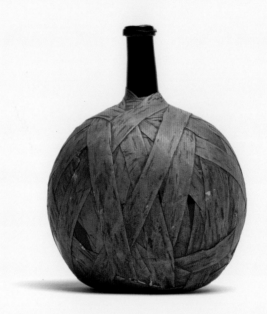

병(bottle), 유리-자작나무 껍질, 높이 27cm, 하르톨라(Hartola)
item: 핀란드국립박물관 민족학자료컬렉션, code B452:1

197

병에 자작나무 껍질을 씌운 사례는 많이 존재한다. 이 제품의 독특함은 완전한 구형인 몸체와 그 부분을 아무렇게나 둘러싼 듯한 자작나무 나무 껍질의 모양에 있다. 그 결과물은 시간을 초월한다. 아주 자세히 들여다봐야 이 병이 사용되었던 시기를 유추할 수 있다. 과거의 유물에서 기하학적 모양이 사용된 경우에는 우리 눈에도 익숙한 형태가 된다.

전달

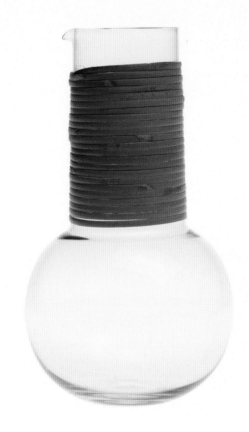

〈1621〉, 주전자, 불어서 만든 유리-라탄, 누타예르비(Nuutäjarvi) 유리 공장을 위해 카이 프랑크(Kaj Franck)가 디자인함, 1953
item: 헬싱키디자인박물관

이 물병은 실험실에서 물을 끓일 때 쓰는 플라스크(flask)와 비슷하다.
이러한 과학적 미학은 목 주변을 감고 있는 라탄과 돋보이는 대조를 이
룬다. 유리를 불어서 생산하는 숙련된 장인의 손으로 제작되었다는 사
실 이외에도, 그 디자인의 완벽함과 정확한 표현에서 기술적 미학을 찾
아볼 수 있다. 물병의 단순함에는 매우 깊은 사고가 반영되어 있다.

198

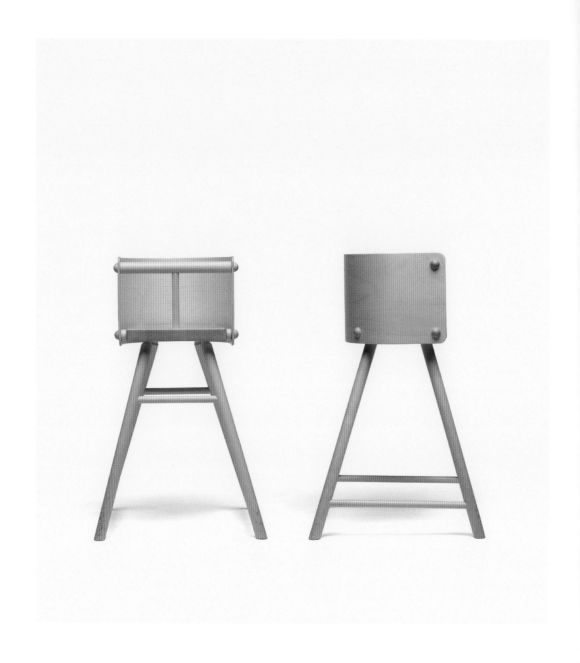

〈616〉, 유아용 식탁 의자, 자작나무, 아르텍(Artek) 사를 위해 벤 아프 슐텐(Ben af Schulten)이 디자인함

이 디자인의 특징에서 시간을 초월하는 완벽함을 찾을 수 있다. 그 어떠
한 장식성도 없지만, 이 의자는 여전히 어린이와의 연관성을 보여준다.
표면과 세부에 섬세한 노력이 더해져 우아한 촉감이라는 특징이 생겼
다. 등받이의 곡률은 어린이의 등을 감싸기에 적합하다. 다리의 각도는
안정감을 준다. 실제로 사용되지 않더라도 이 의자는 어른의 공간에서
도 매우 매력적이고 사람들이 탐내는 요소가 되었다.

전달

유아용 그네 의자(children's hanging chair), 나무
item: 핀란드국립박물관 민족학자료컬렉션, code 11378:2

시골 가정에서는 어린이를 위해 별도의 물품을 만들기도 했다. 이러한
물품을 살펴보면 사용자에 대한 애정이 깃든 비율과 세부적인 특징이
눈에 들어온다. 이들 물품의 공간적 특징은 집의 내부 공간과 연관되어
있다. 일어서고 걷는 것을 보조해주는 도구에서 서로 다른 종류의 의자
에 이르기까지, 이러한 가구에는 독특한 장인정신과 기발한 문제 해결
방법이 스며들어 있다.

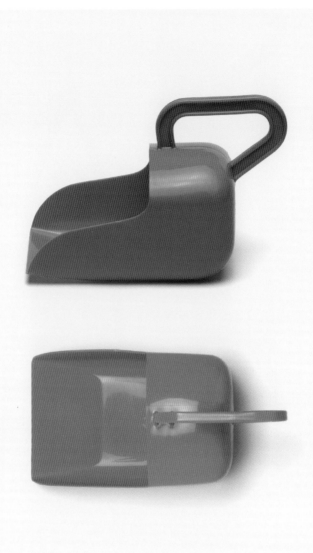

201

어떤 요소들은 사회에서 너무 일상이 되어 그 존재가 더 이상 인식되지 않는 경우도 있다. 누가 디자인했는지 모르는 이 파래박은 핀란드에서는 기본 물품이다. 이 파래박의 가장 눈에 띄는 특징은 색상이다. 퍼내는 부분은 장방형의 모형에서 일부를 덜어내 만들었다. 이 제품은 매우 단순하고 눈에 띄지도 않는다. 가격은 3.5유로이다.

전달

파래박(bailer), 나무
item: 핀란드국립박물관 해양박물관컬렉션, code SMM42013:6

이 파래박에서 보이는 직선과 곡선의 구성은 옆에서 보았을 때 특히 아름답다. 늘어난 비율과 바닥 곡선의 형태에서 편안함이 느껴진다. 놓여 있는 파래박의 형태는 우아한 균형을 이루지만, 내재된 움직임의 가능성도 동시에 표현한다.

전달

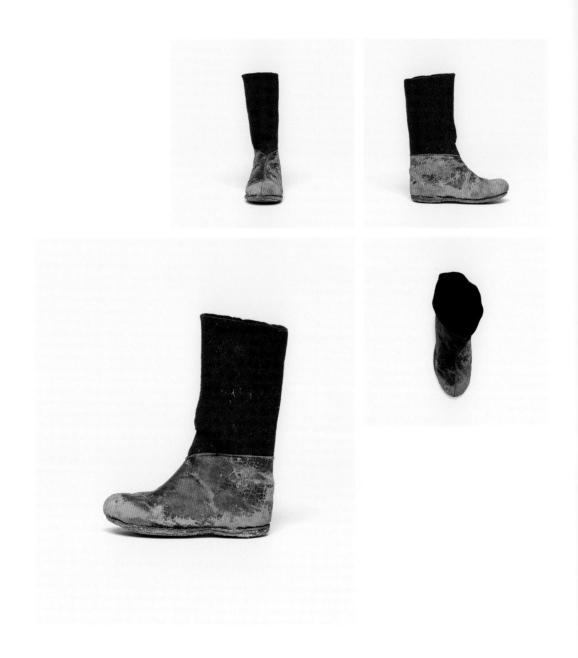

부츠(boots), 가죽-펠트천, 탐페레(Tampere)
item: 핀란드국립박물관 민족학자료컬렉션, code 10345:21

203

전달

〈퓌뤼(Pyry)〉, 부츠, 고무-펠트, 노키안 얄키니트(Nokian Jalkineet) 사

과거에 사용된 재료 중 일부는 그 다기능성 때문에 인공재료를 이용하여 현대의 산업 문화 속에서 계승된다. 이 부츠는 가죽과 자작나무 껍질이 현대적 물질로 재해석된 두 사례에 해당한다. 대량소비가 발달함에 따라 기존에 존재해온 일부 규격화된 형식의 효율적 형태와 구성방식은 거의 동일한 결과를 낳도록 재현되었다.

204

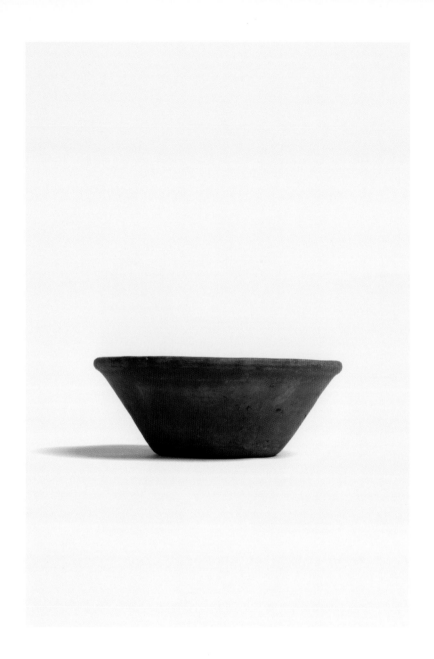

그릇(bowl), 점토, 20.5x8.5cm, 시카이넨(Siikainen)
item: 핀란드국립박물관 민족학자료컬렉션, code 10308:5

205

원형은 독특한 시간적 현상을 드러낸다. 집단 정체성을 반영하는 기본
적인 표현 양식이며 깊이와 지혜의 감성을 내포한다.

전달

《킬타(Kilta)》 컬렉션, 아라비아(Arabia) 사의 베르실라 앱(Wärtsilä Ab) 라인
《테마(Teema)》 컬렉션, 카이 프랑크(Kaj Franck), 이탈라(Iittala) 사, 1948

이 단색(흰색, 검정색, 초록색, 파란색, 노란색 라인이 있다) 식기 세트
는 각각 음식 준비와 진열, 보관에 이르기까지 다양한 기능을 하도록 되
어 있다. 불필요한 요소는 제거했고 손잡이는 단순화했으며 주전자의
주둥이는 보완했다. 뚜껑은 다양한 역할을 할 수 있도록 디자인되었다.
카이 프랑크는 기능성을 높이고 가격을 맞추고 익명성을 추구하기 위
해 모든 형태에서 반복적으로 등장하는 기본 요소만을 남겨놓았다.

전달

정원 의자(garden chair), 접이식, 분체도장 금속심선, 안티 누르메스니에미(Antti Nurmesniemi), 1982
item: 에스콜린누르메스니에미컬렉션 / image: 디자인박물관 이미지아카이브

207

새로운 형식의 개발은 창조와 기존의 규범에 대한 저항을 동반한다. 어떤 경우에는 새로움이 기발함과 탐구 정신에서 비롯될 뿐이다. 새로운 재료, 형태, 기술적 해결책을 탐구하다보면 끊임없이 변화해나가는 사회 생활 및 직업 습관에 대한 해답이 나온다. 혹은 그 반대도 성립한다. 새로운 접근 방법의 도입은 우리의 일상에도 변화를 가져온다.

전달

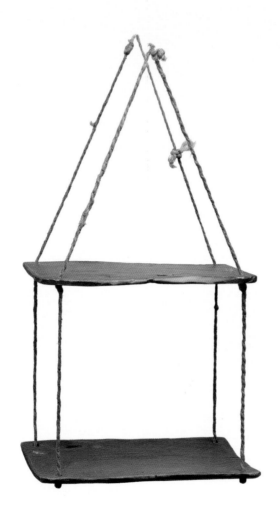

메다는 선반(hanging shelf), 나무-노끈, 라페(Lappee)
item: 핀란드국립박물관 민족학자료컬렉션, code B1035

이 도록에 제시된 유물들 중 이 선반이 아마도 가장 볼품 없을 것이다.
특별한 형태를 갖추지 않은 나무판 두 개와 끈 한 쌍으로 만들어졌으나
그 단출함에서 깊은 아름다움이 느껴진다. 이 가벼움의 미학은 공감과
애정을 자아낸다. 또한 제작 방식도 기발하다. 제작자는 장인은 아니었
을지라도 분명히 지략이 있는 사람이었을 것이다.

208

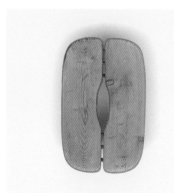
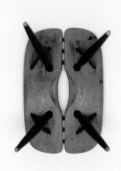
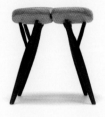
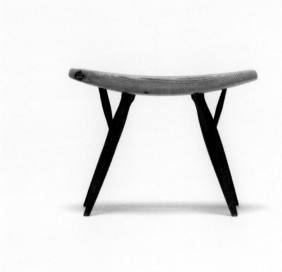

《프리카(Pirkka)》 컬렉션, 스툴, 자작나무(다리)-소나무(시트), 일마리 타피오바라(Ilmari Tapiovaara), 라우칸 푸(Laukaan Puu) 사
item: 아르텍(Artek) 사 세컨드사이클(2nd Cycle)

209

어떤 물건들은 친숙하면서도 혁신적이며 독특하게 느껴진다. 이 스툴
은 선반, 탁자 그리고 여러 종류의 의자와 함께 하나의 완성된 가구 세
트를 이룬다. 토속적 형태를 떠올리는 요소가 활용되었다. 모든 요소는
표의문자적 특징을 보유한다. 구성 요소들 사이의 각도와 교차 지점은
세련된 현대적 감성을 표현하며 또 한편으로는 과거 농촌의 삶과도 연
결고리를 유지한다.

전달

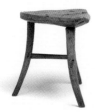
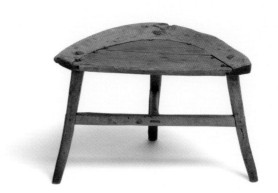

스툴(stool), 나무, 요우트세노(Joutseno)
item: 핀란드국립박물관 민족학자료컬렉션, code B4

이 의자의 고색(古色)은 품고 있는 역사적 시간을 반영한다. 그것이 없
다면 현대의 모델로 볼 법도 하다. 자연적으로 존재하는 U자 형태의 앉
는 부분은 스툴과 그 형식이 유사하다. 다만 이 사례에서는 의자의 구조
가 더 양식화되고 복잡했으며 정제되었다. 형태와 제작방식에서 장인
정신이 엿보인다. 안정감을 주도록 계산된 다리의 곡선은 앉는 부분의
형태와 마치 대화를 하는 듯하다.

〈도리스(Doris)〉, 실내장식용 직물, 면 100%, 요한나 굴리센(Johanna Gullichsen), 1997

211

이 제품의 그래픽 문양은 천을 짜는 방식, 씨실과 날실이 이루는 직선 그리고 단순하지만 강렬한 기하학적 문양에 대한 요한나 굴리센의 관심에서 비롯되었다. 그녀는 수공업을 하나의 디자인 도구로 활용한다. 이 디자인 구성은 수직기(手織機)를 이용해서 천을 짜고 실험을 하는 방식으로 이루어진다. 굴리센은 초기에 직물을 직접 손으로 짰지만 1980년대 말부터 공장에서 생산하였다.

전달

라누 형식 깔개(raanu-type rug), 격자문, 폴브야르비(Polvjärvi)
item: 핀란드국립박물관 민족학자료컬렉션, code 8926

라누(raanu)는 기하학적 문양을 짜서 표현한 전통적인 커튼 혹은 침대
커버를 의미한다. 이 단어는 사용한 방적 기술과 관련이 있다. 바탕을
이루는 씨실에는 마실을 사용했고 문양은 모실로 만들었다. 그래픽 문
양은 골지 방식으로 짜서(repp weave) 제작했다. 즉 실을 매우 촘촘하
게 넣고 바탕 전체를 채운 것이다. 색상과 그래픽 문양의 변이는 역동적
이고 리듬 있는 구성을 반영한다.

전달

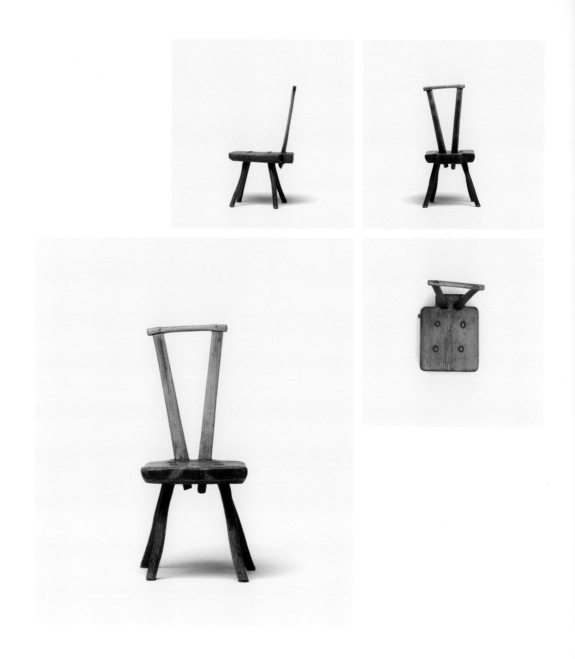

의자(chair), 나무, 하우스예르비(Hausjärvi)
item: 핀란드국립박물관 민족학자료컬렉션, code 8967:186

213

이 의자의 모습에서는 일종의 순수함이 엿보인다. 앉는 부분의 정확히 네모난 모양과 두께와는 대조적으로 나머지 부분에서는 연약함과 약간의 엉성함이 느껴진다. 앞에서 보면 그 형태가 마치 한자처럼 보이기도 한다. 어쩌면 이 의자의 어표(語標)와 같은 형태적 특징에서 그 아름다움이 나오는 것일지도 모른다.

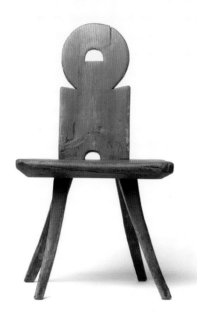

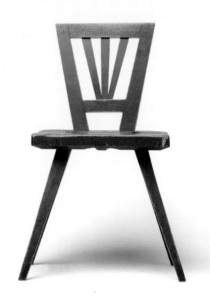

의자(chair), 나무, 세퀼라(Säkyla)
item: 핀란드국립박물관 민족학자료컬렉션, code B65

의자(chair), 나무, 세퀼라(Säkyla)
item: 핀란드국립박물관 민족학자료컬렉션, code B66

인간이 물건을 만들기 시작하면서 형식(typology)이 등장했다. 기능적,
구성적 상수(常數)는 가장 성능 좋은 기술이 조상 대대로 계승된 결과이
다. 형태적 변이는 상황에 따른 최적화나 양식적 해석의 결과이다.

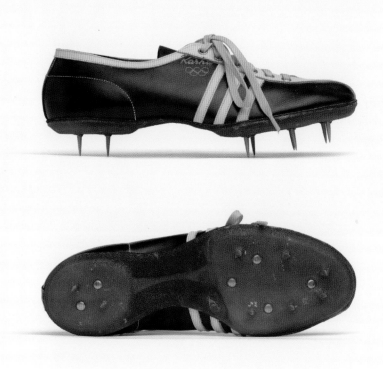

투창용 신발(javelin footwear), 카르후(Karhu) 사, 1951-1953
item: 핀란드스포츠박물관(Sports Museum of Finland)

'곰'을 뜻하는 이름의 카르후 사는 투창이나 스키와 같은 자작나무를 활
용한 스포츠용품을 제작하는 회사로 1916년에 설립되었다. 그 이후 투
창용 신발이나 단거리 달리기 신발도 생산하게 되었다. 얼마 지나지 않
아 이 브랜드는 올림픽 공식 장비 제공 업체로 선정되었다. 이 낯익은
로고는 이후 독일 경쟁사에 팔려 양도되었다.

전달

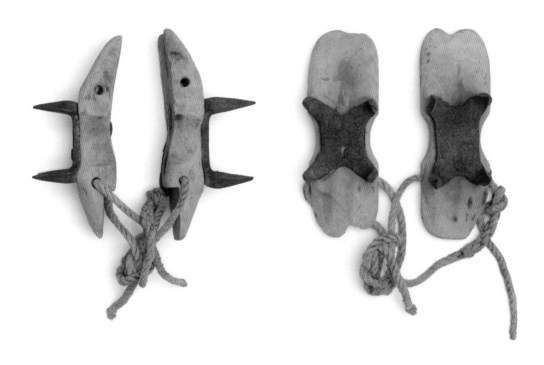

얼음 스파이크 신발(ice-spike shoes), 강철-나무-노끈, 뤼메틸레(Rymättylä)
item: 핀란드국립박물관 민족학자료컬렉션, code 10545:1

이 신발은 겨울에 예인망(曳引網)을 이용하여 고기를 잡을 때 신었다. 15
세기부터 이미 사용하고 있었다는 기록이 전해진다. 이 작업은 힘과 협
동력을 필요로 했다. 이 어로 전략에서는 얼어 있는 발트해 수면 아래에
서 커다란 어망을 이용하여 물고기를 잡았다. 이때 신었던 신발 바닥에
는 스파이크가 달려 있었다. 어망을 건져 내기 위해서는 얼음 바닥 위에
서 안정적으로 힘을 줄 수 있어야 했다.

전달

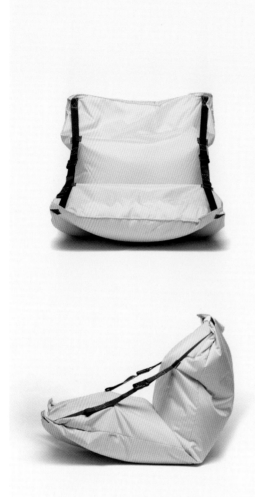
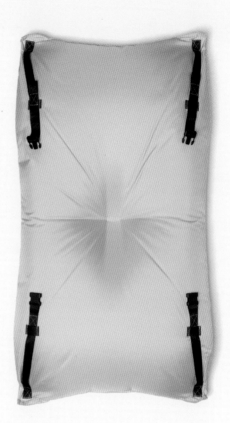

〈에어백(Airbag)〉, 의자, 나일론-폴리에스테르, 스노우크래쉬(Snowcrash) 사를 위해
일카 수파넨(Ilkka Suppanen)과 파시 콜호넨(Pasi Kolhonen)이 디자인함, 1997

217

90°로 변신하는 에어백에서 단순하지만 기발함이 엿보인다. 명확히 규
정된 형태가 없는 형식을 매체로 예리하고 지능적으로 재해석하였다.
직물과 벨트 사용의 미적인 측면은 마치 자석처럼 서로를 끌어당긴다.

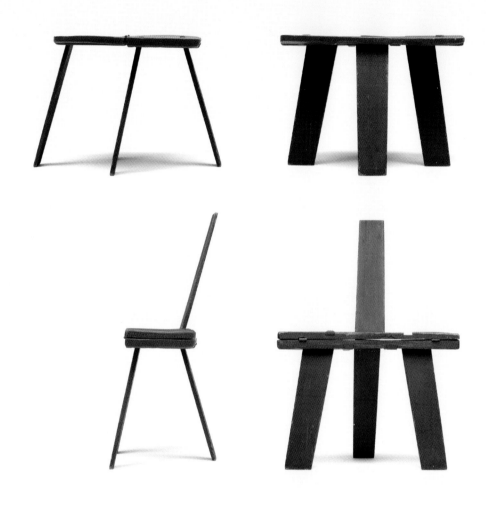

접이식 의자와 탁자(foldable chair/table), 나무, 코르포(Korppoo)
item: 핀란드국립박물관 민족학자료컬렉션, code B61

이러한 형식의 탁자는 농촌 가정에서 흔히 사용되었다. 좁은 집안에서
다용도성은 본질적으로 중요한 특징이었다. 농촌 가정에서 사물들은
여러 기능을 수행하는 동시에 공간은 최소로 차지해야 했다. 이 사물의
경우에는 나무가 특이한 모양의 의자로 접힌다. 다리의 너비와 각도가
눈길을 끈다. 다리 하나가 의자 등받이로 변신하면서 이러한 측면이 더
욱 강조된다.

전달

스툴(stool), 가죽-나무, 베르텔 가드버그(Bertel Gardberg)

219

과거 형식의 다용도성은 그 원래의 기능이 변했음에도 오늘날 여전히 가치 있는 것으로 여겨진다. 효율성, 이동성, 공간을 적게 차지하는 것과 같은 문제는 오늘날에도 유효하기 때문이다. 과거의 용기 형식에 대한 금은세공인 베르텔 가드버그의 이런 간단한 재해석에는 장인의 탄탄한 기술과 최소한의 수단을 추구하는 정신이 반영되어 있다.

전달

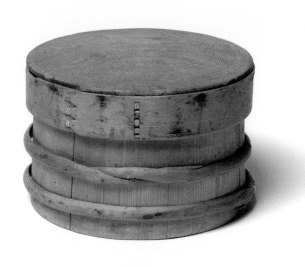

휴대용 음식 용기(portable food container), 나무-가죽, 라이팔루오토(Raippaluoto)
item: 핀란드국립박물관 민족학자료컬렉션, code 4640:4

물개 사냥꾼들이 사용하던 이러한 유물들은 세 가지 기능을 수행하였
다. 식량 운반용 용기와 스툴로도 썼고, 뚜껑은 접시로 쓸 수도 있었
다. 뚜껑에는 글귀와 소유주의 표식이 장식되기도 하였다. 이 뚜껑에는
1767년 5월 27일이라는 날짜, 소유주의 이름과 출신 그리고 짧은 기도
문이 적혀 있다.

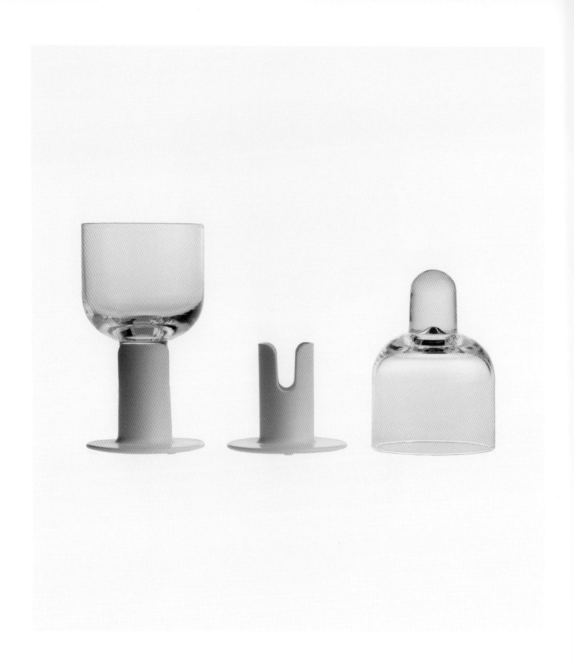

〈칼베리(Kalveri)〉, 음료 잔, 유리–사출성형 플라스틱, 이탈라(Iittala) 사를 위해 요르마 벤놀라(Jorma Vennola)가 디자인함, 1980

221

이 잔에는 기발하면서도 흔치 않는 재료의 조합이 적용되었다. 가볍고 내구성이 강한 플라스틱 받침 부분은 유리잔을 받쳐주며 색은 여러 가지이고 교체해 갈아 끼울 수도 있다. 이러한 상호작용의 결과는 기능적, 시각적, 촉감적 측면에서 파격적이다.

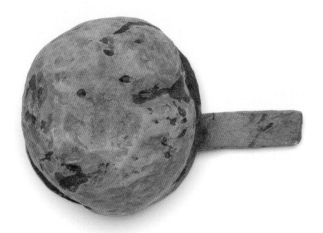

컵(cup), 구부러진 자작나무, 요로이넨(Joroinen)
item: 핀란드국립박물관 민족학자료컬렉션, code 1958

가끔 어떤 물건들은 그저 사랑스럽다.

222

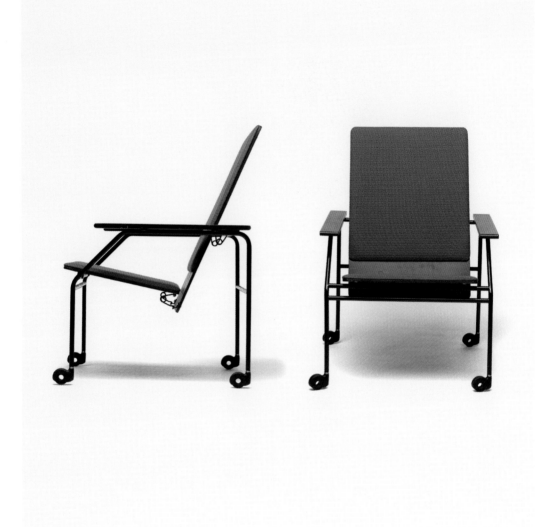

〈비지오(Visio)〉, 의자, 원통형 강철-스프링-바퀴-합판-면 덮개, 시모 헤이킬레(Simo Heikkliä)와
위르외 비헤르헤이모(Yrjö Wiherheimo)가 위베로(Yivero) 사를 위해 디자인함, 1979
item: 헬싱키디자인박물관 컬렉션

223

특정한 환경과 관습적 버릇 그리고 문화 전통은 형식의 형성에 영향을
끼친다. 이러한 형식은 그것을 규정하는 요소 중 어느 하나가 변하기 이
전까지는 당연한 것으로 여겨지며 시간의 흐름 속에서 유지된다. 〈비지
오〉 의자는 생활 및 작업 습관에 여러 변화가 일어난 결과로 등장하게
되었다. 인체공학적 편안함과 공간적 다용도성에 대한 새로운 해석이
등장하면서 의자의 기능에 대한 새로운 고려 사항이 나타났다.

유아용 보행기(children's walking/standing chair), 나무, 멘튀하르유(Mäntyharju)
item: 핀란드국립박물관 민족학자료컬렉션, code 8914:9

모든 자연적 요소는 우리가 이용할 여지가 있다. 과거의 제작자들이 기
능적 욕구를 충족하기 위해 자연적으로 존재하는 형태를 선택하고 조
합하는 능력은 무한했던 것으로 보인다. 또한 조립과 제작의 방법에서
보다 수준 높은 창의성이 발휘될 수 있었다. 어떤 제품에서는 아이들처
럼 어떠한 규제도 받지 않는 상상력이 포착된다.

〈에일라(Eila)〉, 라운지 의자, 시베리아 낙엽송-핀란드 화강암, 미코 파카넨(Mikko Paakkanen), 2003-2012

225

이 의자는 두 가지로 사용할 수 있다. 그 중 한 가지는 돌을 이용해야 한다. 의자의 각도는 전통적인 '숨은 맞춤' 기법과 관련 있다.

휴대용 머리받침(portable head rest), 나무, 92x40x18cm, 케미(Kemi)
item: 핀란드국립박물관 민족학자료컬렉션, code B8593:5

농촌 가정은 다용도 기능 체계였다. 시간과 계절에 따라 구조물과 공간
은 다양한 역할을 수행하였다. 수면과 관련해 침대도 다양한 모습을 갖
추었다. 가족 구성원은 주택의 벽면을 따라 배치된 나무 벤치 위, 화덕
이나 화로 주변, 탁자 위 혹은 그냥 바닥에서 잠을 잤다. 이때 머리받침
은 간단히 수면을 보조하는 역할을 하였다.

전달

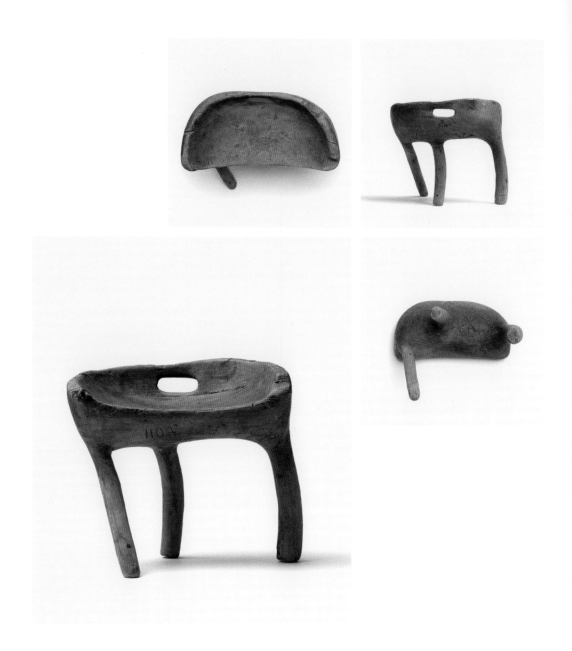

휴대용 스툴(portable stool), 나무, 쾨카르(Kökar)
item: 핀란드국립박물관 민족학자료컬렉션, code B3546

227

이 스툴은 원래 어부가 사용했던 것으로, 여기에 조각되어 있는 기호의
뜻은 밝혀지지 않았다. 의자는 나무 토막 하나를 조각해서 만들었다. 나
무 토막은 자연에서 가져왔지만, 의자가 조각된 양상을 보면 이동성과
앉는 이의 편안함에 대한 고민이 반영된 것을 알 수 있다. 의자의 다리
방향이 무작위로 뻗어 나가 있는 모습에서 제품의 흥미로운 순수함이
느껴진다.

전달

⟨미누스(Miinus)⟩, 모듈식 부엌 시스템, 사출주입식 생분해성 복합소재,
유하니 살로바라(Juhani Salovara)가 푸스텔리(Puustelli) 사를 위해 디자인함, 2013

이 주방 디자인에는 재료의 탄소발자국에 대한 계산과 실내 공기질에
대한 고려까지 반영되어 있다. 환경에 대한 영향이 디자인의 과정을 결
정했고 '축소, 재사용, 재활용'의 원칙이 고수되었다. 이 제품을 규정하
는 가장 특징적인 요소는 냄새가 전혀 없고 재활용가능한 100% 생체
복합재료로 만든 이 주방의 구조물이다.

228

229

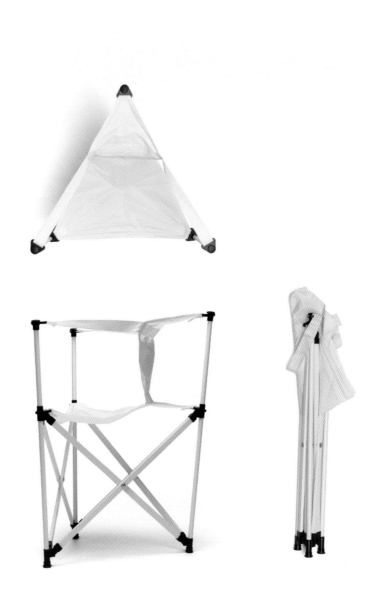

〈트라이스(Trice)〉, 접이식 의자, 섬유유리-캔버스 천, 무게 1300g, 한누 케회넨(Hannu Kähönen), 1985

고전적인 형식을 빌려서 제작한 접이식 의자 〈트라이스〉는 매우 가벼운
삼각형 모양으로 재해석되었다. 구조물은 섬유 유리로 만든 수직의 봉
들을 수평으로 끌어 당기거나 모으면 그에 따라 천 부분의 면적이 수평
으로 늘어나거나 줄어든다. 등받이는 최소한의 요소로 만들었다. 앉는
사람은 마치 붕 떠 있는 것과 같은 상태로 있게 된다.

전달

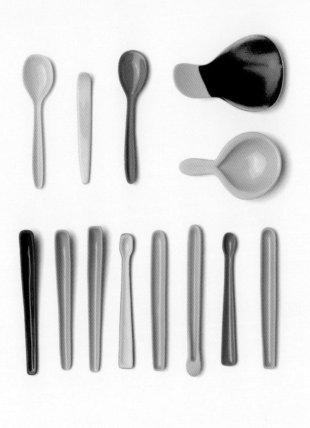

스푼 연구(spoon studies), 채색 성형 도기-압착 사기(沙器) 및 도기 , 나탈리 라우텐바커(Nathalie Lautenbacher), 2005

우리는 사물을 통해 세상과 소통한다. 이러한 소통이 일어나는 범위는 우리의 본질적인 인체 구조에서 사회적, 공간적 관계까지 포함한다. 사물은 우리의 사고방식을 변화시킨다. 사물과의 상호작용은 우리의 인지능력뿐 아니라 행위에도 영향을 끼친다. 따라서 기능적, 형태적 형식에 대한 지속적이고 비판적인 실험은 반드시 필요하다.

전달

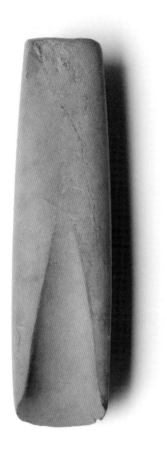

끌(gouge), 돌, 156x41x33mm, 루스코(Rusko), 중석기시대
item: 핀란드문화재청 고고유물컬렉션, code KM15594:1

원형은 과거와 현재가 결합되어 있으나, 과거 혹은 현대의 것으로 규정
할 수는 없다. 그것은 사회의 기술적, 물질 문화적 유산의 일부를 이루
며, 이러한 것들이 투영되면서 사물은 초월적인 성격을 갖는다.

전달

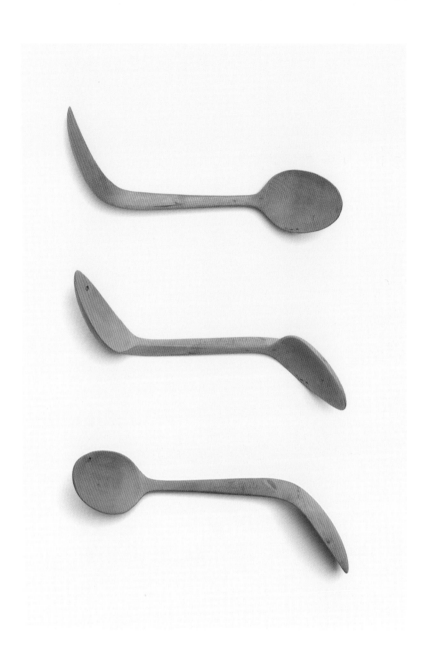

양면 숟가락(bidirectional spoon), 나무, 사비타이팔레(Savitaipale)
item: 핀란드국립박물관 민족학자료컬렉션, code B1128

233

이 숟가락은 매우 흥미롭다. 요리를 위한 것일까? 혹은 식사 자리에서 특정한 방식의 사용을 예상하고 만든 것일까? 과식(過食)을 상징하는 것일까? 아니면 나누어 사용할 목적으로 제작된 것일까? 두 개의 코스로 구성된 식사 자리를 위한 것일까? 이 제품의 양면성은 숟가락 양끝 부분의 방향이 서로 달라 더 강조된다. 숟가락을 돌릴 때 양쪽 숟가락 머리로 자연스럽게 연결되는 손잡이 조각이 섬세하다.

전달

〈사트루누스(Satrunus)〉, 캐서롤(casserole) 조리용기, 무쇠 주물,
티모 사르파네바(Timo Sarpaneva)가 로세니유(Roseniew) 사를 위해 제작함, 1960
item: 헬싱키디자인박물관 컬렉션

스푸트니크(Sputnik) 인공위성은 1957년에 발사되었다. 이 캐서롤
(casserole) 조리용기의 흥미로우면서도 도발적인 우주 형상은 당시
'우주시대'의 영향을 받았던 것 아닐까. 구형 디자인은 조리 용기로 사
용할 수도 있고, 두 개의 음식을 담는 용기로 사용할 수도 있다.

234

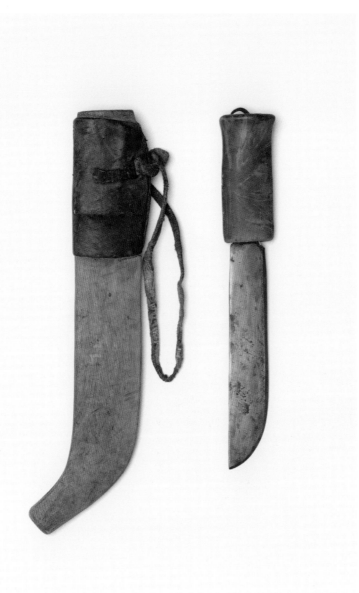

레우쿠 형식 칼(leuku-type knife), 나무-가죽-강철, 38cm, 에논테키외(Enontekiö), 사미 문화
item: 핀란드국립박물관 핀·우그리아컬렉션, code SU5080:28

235

이 칼이 얼마나 많이 사용되었는지는 칼에 남겨진 흔적으로 알 수 있다.
이런 형식의 칼은 조각이나 토막 내기, 자르기, 도살, 짐승의 살을 포 뜨
거나 심지어 먹을 때도 사용되었다. 각각의 행위에는 고유한 움직임과
힘의 작용이 필요하였다. 손잡이의 조각 과정은 한 평생 이어지는 사용
자와의 상호작용 기반을 마련해주었다. 사용자가 도구를 자유자재로
사용할 수 있도록 하였다.

전달

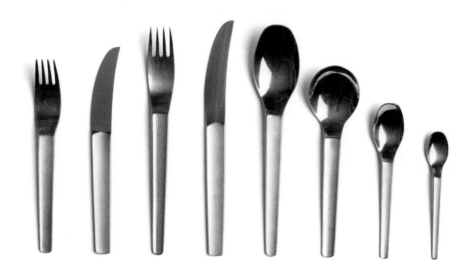

수저·포크·나이프 세트(cultlery set), 강철, 타피오 비르칼라(Tapio Wirkkala), 1974
item: 타피오 비르칼라-루트 브뤼크재단(Rut Bryk Foundation)

식사와 관련된 문화적 유물과 의례는 음식과 관련된 신체 동작, 사회적
관계 맺기 그리고 상징적 해석 사이의 상호작용을 불러 일으킨다. 타피
오 비르칼라는 사람이 숟가락을 들 때 손의 생체 역학을 파악하기 위해
엑스선 촬영도 진행하였다. 또한 그는 문화적 관습들도 관찰하였다. 물
질적 속성에 대한 그의 심도 있는 이해와 장인들과의 협업 과정의 결과
가 사물의 기능적 측면에 대한 일련의 충분한 숙고로 이어졌다.

236

전달

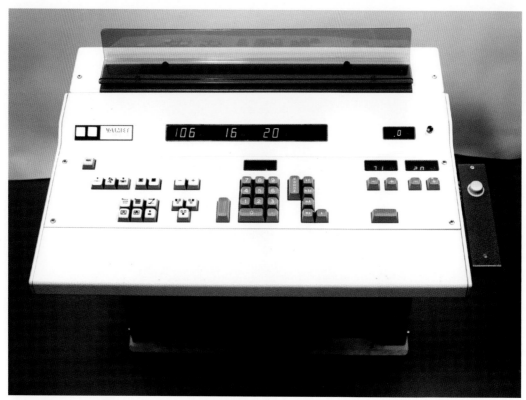

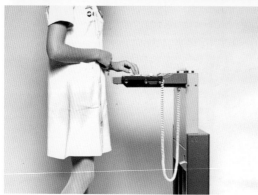

디지털 엑스선 모니터링 탁자(digital X-ray monitoring desk), 유하니 살로바라(Juhani Salovaara)와
헤이키 키스키(Heikki Kiiski)가 발메트(Valmet) 사를 위해 디자인함, 1973

image: 유하니 살로바라

237

에르고노미아 디자인(Ergonomia Design) 사에 의해 개발된 이 모델
(BR 1001)은 세계 최초의 컴퓨터로 조절되는 디지털 엑스선 조절 탁자
로 세상에 등장했다. 이 탁자는 높이 조절이 가능해 사용자의 작업 자세
에 맞출 수 있다. 조절기 자판이 명료하며, 사용자가 다양한 조건의 조
명으로 사용할 수 있도록 되어 있다.

봉헌물 받침대(deity statue as fishing offering), 나무, 로바니에미(Rovaniemi)
item: 핀란드국립박물관 민족학자료컬렉션, code 7151

자연의 여러 신에게 기원하기 위해 주문과 제의, 주술을 이용했다. 초자
연적 힘은 자연의 모든 곳에 존재한다고 여겨졌다. 모든 생명, 형상, 사
물에는 신비한 힘을 뜻하는 '마나(mana)'가 들어 있다고 보았는데, 개
인을 초월하는 이러한 힘을 핀란드어로는 '베키(väki)'라고 불렀다. 뛰
어난 물건일수록 내재된 힘도 더 강하다고 믿었다. 선사시대 이후 자연
에서 얻거나 인간이 만든 유물은 초자연적 힘을 가진 사물로 여겨졌다.

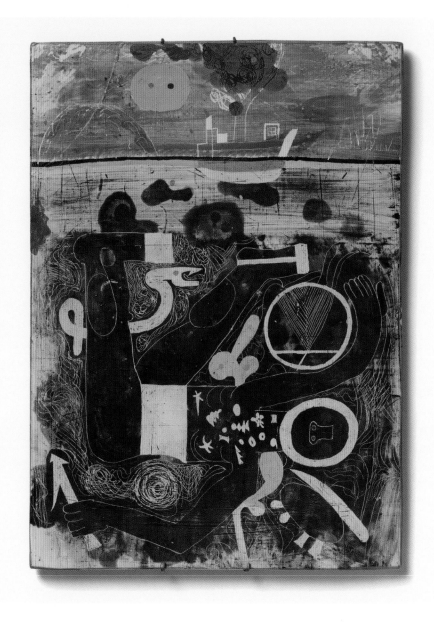

〈잠수부(Diver)〉, 부조, 세라믹, 619x449mm, 오이바 토이카(Oiva Toikka), 1962
item: 헬싱키디자인박물관 컬렉션

239

오이바 토이카가 만들어내는 소상과 부조 작품은 관람객에게 역동적으로 상호작용하는 생명체와 상징으로 구성된 대안적 세계를 보여준다. 이러한 대안적 관점은 익숙하지 않은 것을 통해 익숙한 것을 보여준다. 그것들은 이 세계에서 비롯되었지만, 더 이상 이곳에 존재하지는 않는다. 바로 이 지점에서 그가 사는 시대에 대해 작가가 가진 비판 정신과 명쾌한 해석을 찾아볼 수 있다.

초자연에서 탈자연으로

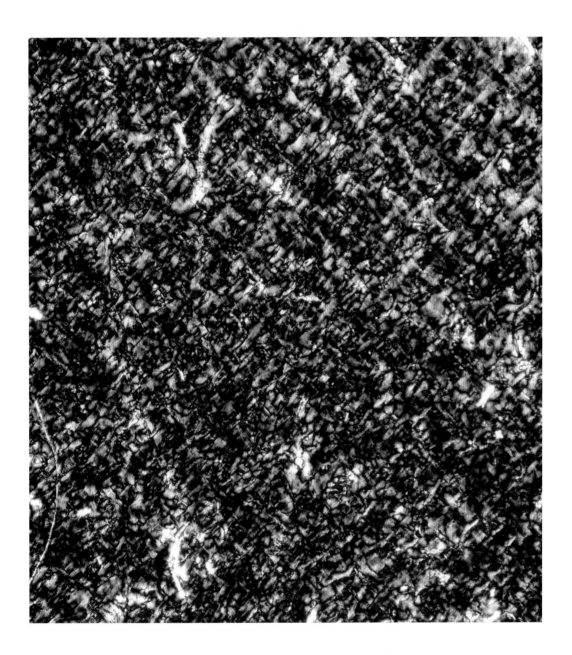

생합성 하이브리드 물질의 분자설계(molecular engineering of biosynthetic hybrid materials research),
몰레큘러 머티리얼스 리서치그룹(Molecular Materials Research Group), 올리 이칼라(Olli Ikkala) 교수
image: 알토대학교 과학대학 응용물리학과 빌레 휜니엔(Ville Hynnien), 사미 히에탈라(Sami Hietala), 제이슨 R. 매키(Jason R. Makee),
라세 무르토메키(Lasse Murtomäki), 오를란도 J. 로야스(Orlando J. Rojas), 올리 이칼라Olli Ikkala), 노나파(Nonappa)

240

몰레큘러 머티리얼스는 물리학자, 화학자, 생물학자로 구성된 학제 간
연구 집단이다. 이들은 초분자적, 초콜로이드적 자기조립에 기반한 기
능적 물질에 초점을 맞춰 연구한다. 초분자적 조립에는 폴리머, 액체 크
리스털, 나노섬유소, 바이러스 조각 등과 같은 다양한 재료가 사용된다.

초자연에서 탈자연으로

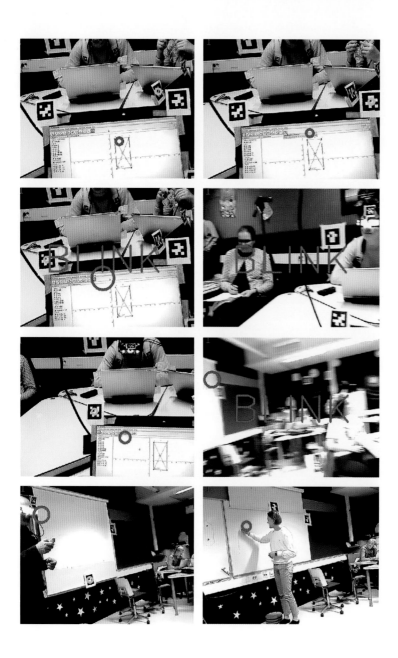

학습 행위 연구(learning behavior study), 매스 트랙(Math Track): 시선을 추적하는 기술을 활용하여 시각적 집중도 측정하기, 2016-2020
project: 미카 토이바넨(Miika Toivanen)-마르쿠 한눌라(Markku Hannula)/헬싱키대학교 교육과학부

241

교실에서 학생들의 학습 행위를 측정하기 위하여 시선을 추적하는 기술이 적용되었다. 작업 환경에서 시각적 집중도를 분석할 수 있는 가능성은 개별적 시나리오에서 일어나는 인지과정에 대한 새로운 이해를 제공한다. '매스 트랙'은 여러 종류의 시선 관련 시그널을 통해 집단적인 학습 행위에 대한 연구를 진행하고 있다. 위의 연속된 사진들은 이와 같은 방식으로 9학년 수학 수업의 내용을 접근한 기록물이다.

초자연에서 탈자연으로

시선 추적 기술(gaze tracking technology), 미카 토이바넨(Miika Toivanen)-크리스티안 루칸데르(Kristian Lukander)
project: 브레인워크 리서치센터-핀란드산업보건원/헬싱키대학교 교육과

시선 추적 기술이 탑재된 이동가능한 장치는 착용자의 시선을 계산하
여, 시각적 집중 행위의 양상을 밝혀주는 역할을 한다. 우리의 하드웨어
는 초당 20-30프레임 촬영이 가능한 시중에서 판매되고 있는 초소형
USB 카메라와 광필터, 주문 제작된 간단한 회로판 그리고 3D 프린터
를 이용해서 만든 프레임으로 이루어져 있다. 회로판 및 프레임의 소프
트웨어와 디자인은 퍼미시브 라이선스의 오픈소스로 제공하고 있다.

242

사냥꾼의 썰매(hunter's pulk), 나무, 250.5x42x17cm, 로바니에미(Rovaniemi)
item: 핀란드국립박물관 민족학자료컬렉션, code 6913

곰 사냥용 작살(bear spear), 나무-철, 피엘라베시(Pielavesi)
item: 핀란드국립박물관 민족학자료컬렉션, code E63

243

이러한 썰매는 1924년까지도 곰 사냥에 사용되었다. 기록에 따르면 기증자는 이 썰매에 110kg이나 되는 곰을 싣고 4일 동안 끌며 야생에서 집으로 돌아왔다고 한다.

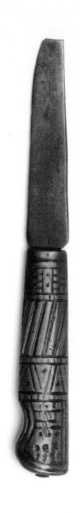

푸코 형식 칼(Puukko-type knife), 철, 13cm, 우타야르비(Utajärvi)
item: 핀란드국립박물관 민족학자료컬렉션, code 569

이 칼은 동물을 거세할 때는 물론 마법을 위해서도 사용되었다. 아홉 가
지 강철로 만들었으며 모유에 넣어 단련했다고 한다. 박물관에 처음 왔
을 때 은화 한 개와 함께 자작나무 껍질에 쌓여 있었다. 동전에는 이 칼
로 깎아낸 자국들이 있다. 가장 강력한 마법 재료는 무덤에서 얻었는데,
무덤들의 영혼을 달래기 위해 이렇게 동전을 깎았다. 칼 손잡이는 기하
학적 문양으로 장식되었으며 약지가 닿았을 부분은 움푹 들어가 있다.

초자연에서 탈자연으로

〈오로라(aurora borealis)〉, 부조, 점토, 알바 알토(Alvar Aalto)

image: 핀란드건축박물관

과거에 인간은 환경을 통해서만 공간에 대한 정보를 얻었다. 보이는 세상이 유일한 세상이었다. 자연에는 비세속적 힘이 투영되어 있었다. 지형적 특징, 바위의 모양, 호수, 섬 그리고 이외의 자연적 요소는 초자연적 힘의 매체로 여겨졌다. 20세기에 들어와서도 성스러운 장소는 여전히 그렇게 여겨지고 있는 것으로 보인다.

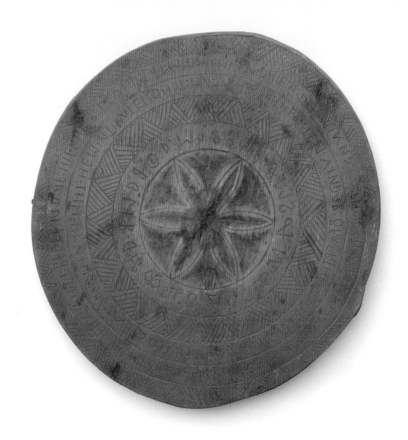

보관함 뚜껑(lid of portable food container), 나무, 무스타사리(Mustasaari)
item: 핀란드국립박물관 민족학자료컬렉션, code 2150:19

일상은 영적인 전통과 끊임없이 뒤섞여 있었다. 이것이 토속 문화의 본
질적 측면이었다. 기후, 식생, 동물에 의존한 생존은 자연 속에 존재하
는 다양한 힘 사이의 끊임없는 상호작용을 의미한다. 행운을 기념하기
위해 봉헌물을 바쳤다. 또한 불확실성은 상징과 제의 그리고 희생을 통
해 막아냈다. 성공을 추구하기 위해 보호를 위한 요소나 행위가 관례적
직업들을 동반하였다.

246

초자연에서 탈자연으로

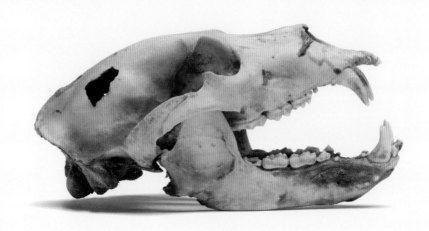

곰 머리뼈(bear skull)
item: 핀란드국립박물관 민족학자료컬렉션, code F2240

247

초자연에서 탈자연으로

곰 머리뼈는 성물(聖物)로 여겨졌다. 동굴에서 동면을 하는 곰을 잡은
후 머리를 함께 고아서 만든 '펠리세트(päälliset)'이라는 걸쭉한 수프
를 만찬에서 먹었는데, 사람들은 이 수프가 앞으로의 사냥에 행운을 가
져다 준다고 믿었다. 곰은 사냥감뿐 아니라 신성한 기원을 가진 동물로
도 여겨졌다. 각각의 부위에는 그것이 가졌던 힘의 흔적이 남아 있다고
여겨졌다. 뼈는 다시 숲으로 돌려주었고, 머리뼈는 나무에 매달았다.

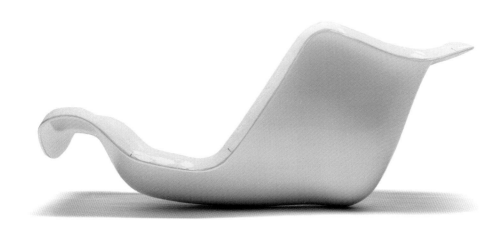

〈카루셀리(Karuselli)〉, 의자 시트, 틀로 찍어낸 유리섬유, 하이미(Haimi) 사를 위해 위르외 쿠카푸로(Yrjö Kukkapuro)가 디자인함, 1964
item: 아르텍(Artek) 사

위르외 쿠카푸로의 작품들은 주로 의자 디자인과 관련 있다. 〈카루셀리〉 의자는 최고의 편안함을 향한 인체공학적 연구의 산물이었다. 작가 자신의 신체를 기반으로 그물망과 석고로 된 일련의 프로토타입이 제작되었다. 인체공학, 형태의 가변성 그리고 물질의 속성과 기술에 대한 지식이 결합하면서 이렇듯 절묘한 의자 뼈대가 만들어졌다.

248

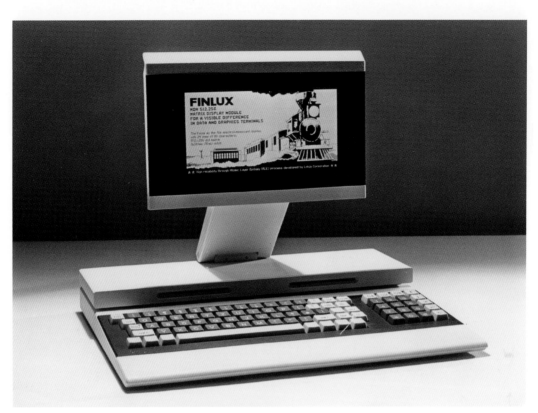

〈핀룩스 컴퓨터(Finlux computer)〉, 유카 바야칼리오(Jukka Vaajakallio)가 로야디스플레이전자(Lohja Display Electronics) 사를 위해 개발함, 1983
image: ELKA디자인아카이브(Design Arkisto)-스튜디오파보헤이키넨(Studio Paavo Heikkinen)

249

초자연에서 탈자연으로

'컴퓨터(computer)'는 복잡한 계산식을 만드는 사람들을 지칭할 때 사용되었던 용어이다. 기술이 발달하면서 인간과 기계의 상호작용은 사회적 행동의 패러다임 변화를 가져왔다. 오늘날 우리는 코딩을 배우고 일상은 알고리즘의 영향을 받으며, 기계와 상호작용하는 것이 매일 일어나는 의식(儀式)이 되었다. 컴퓨터는 개개인의 제단(祭壇)으로 볼 수 있다. 또한 마우스는 스크린 위에서 흔드는 오늘날의 마법 지팡이다.

기능 미상(unknown function), 34.5x2.5cm

item: 핀란드국립박물관 핀·우그리아컬렉션, code SU5695:4

도구는 흔히 주술적 믿음에서 기원한 기호로 장식된다. 이는 그 도구를
이용한 행위가 성공하기를 기원하기 위한 것이었다. 박물관에 소장된
이 아름다운 유물에 대한 정보는 아무것도 없다. 그 기능은 여전히 알려
져 있지 않다. 유물의 표면은 전반적으로 섬세하게 조각되어 있는데, 손
으로 잡았을 때 잘 쥐어지는 아래 부분에만 장식이 없다. 형태, 크기, 세
부 속성을 보면 이 유물의 기능에 대해 몇 가지 상상을 할 수는 있다.

250

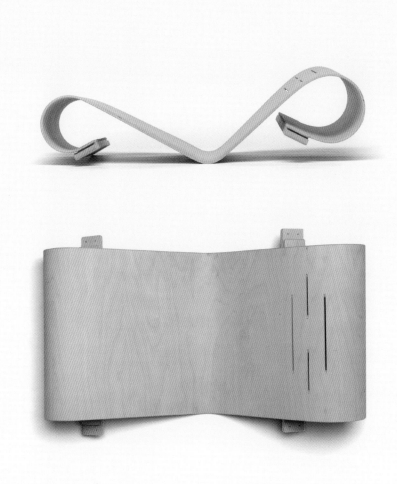

〈암체어 41(Armchair 41)〉, 의자 시트, 압착 성형 자작나무 합판, 알바 알토(Alvar Aalto), 아르텍(Artek) 사, 1932

item: 아르텍 사

251

이 의자에 적용된 합판을 휘는 기술은 핀란드에서 1만 8,256번째 특허를 받았다. 사이 사이에 풀이 발라진 일반적인 목재 합판을 형틀 안에 끼워 넣고 고정하는 데 목공 장인 두 명의 힘이 필요했다. 이렇게 압축하여 합판을 만들어낼 경우에는 부분적으로 그 두께를 조절할 수 있다. 서로 다른 두께는 잘 조화된 구조적 견고함과 부위에 따라 필요한 탄성을 제공한다.

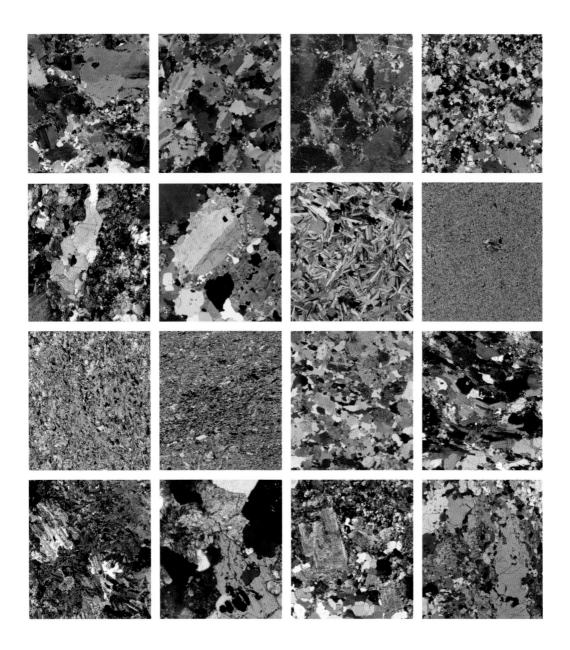

핀란드 암석 현미경 사진(microscopic images of Finnish stones)
images: 핀란드지질연구센터(GTK)의 야리 베테이넨(Jari Väätäinen)

인간과 생태계 사이의 초자연적 연결고리를 통해 물질과의 상호작용이
일어났다. 인간의 환경이 지니는 상징적 측면은 더 심화된 집중력과 감
각적 깨달음을 가져왔다. 자원을 새로이 발견하면서 현실도 새롭게 이
해하게 되었고, 이것은 물질 문화와 상징적 표현의 발전을 동시에 가져
다주었다.

민족지 기록물(ethnological documentation), 사물리 파울라하르유(Samuli Paulaharju), 1907-1923
image: 핀란드문화재청 사진컬렉션

253

믿음 체계는 생존의 논리와 결합되어 있었다. 주술은 하나의 기술이었고 실용적인 것이었다. 여러 사물은 의미를 가진다. 제의, 소상(塑像) 그리고 기호는 자연 세계에서 생존하면서 조화롭게 공생할 수 있도록 하는 자연적인 실체들이었다.

민족지 기록물(ethnological documentation), 에이노 니킬레(Eino Nikkilä), 1929
image: 핀란드문화재청 사진컬렉션

공간은 하나의 감각이다. 우리의 감각기관은 데이터의 통로로서, 정
보처리 기관인 두뇌로 데이터를 보낸다. 시각 정보가 확보되면 초당
108bit의 속도로 시신경에 전달된다. 시각적 관찰은 문화적으로 규정
된다. 믿음 체계는 우리가 주변 세계를 해석하는 방식에 영향을 미친다.

254

생합성 하이브리드 물질의 분자설계(molecular engineering of biosynthetic hybrid materials research),
몰레큘러 머티리얼스 리서치그룹(Molecular Materials Research Group), 올리 이칼라(Olli Ikkala) 교수
image: 알토대학교 과학대학 응용물리학과 빌레 휜니엔(Ville Hynnien), 사미 히에탈라(Sami Hietala), 제이슨 R. 매키(Jason R. Makee), 라세 무르토메키
(Lasse Murtomäki), 오를란도 J. 로야스(Orlando J. Rojas), 올리 이칼라Olli Ikkala), 노나파(Nonappa)

자연자원의 사용에는 우리의 사회, 지역 그리고 국제적인 역학이 반영
되어 있다. 우리의 환경은 점차 인공적으로 변하고 있다. 자연자원을 보
호하기 위한 노력의 일환으로 고유한 생물학적 속성을 모방하는 인공
대체제들이 개발되고 있다. 효율성과 지속가능성을 향한 추구는 결국
초자연의 형성으로 이어진다.

초자연에서 탈자연으로

치즈 틀(cheese mould), 나무, 39.5x39.5x9cm, 라이틸라(Laitila)
item: 핀란드국립박물관 민족학자료컬렉션, code 8967:261

가정에서 사용하는 도구나 사물의 표면에 상징기호를 조각하기도 했
다. 이는 보호나 증대에 대한 믿음 때문이었다. 상징기호가 원래의 의의
를 상실하고 장식용으로 단순히 해석된 이후에도 이는 지속되었다. 치
즈를 만드는 과정에서는 몸에 해로운 세균이 생겨나지 않기를 기원하
였다. 이 치즈 틀에 새겨진 네 개의 고리로 구성된 모티프는 선사시대부
터 사용한 보호용 상징기호이다.

초자연에서 탈자연으로

다리미(mangle board), 나무, 82x11x7cm, 쿠오르타네(Kuortane)
item: 핀란드국립박물관 민족학자료컬렉션, code 4074:10

257

이 유물에 새겨진 기호들은 주술에서 예수까지 다양한 신앙 요소를 반영하고 있다. 대칭적인 십자가 가운데에는 'IESYS'가 새겨져 있다. 또한 세 개의 보호용 마법 상징기호도 있다. 미로, 오각형 별 그리고 네 개의 고리로 구성된 기호도 보인다. 또한 여러 개의 날짜와 이름 머리글자 그리고 해독되지 않은 문자들이 등장한다. 어쩌면 마법의 주문인지도 모른다. 그렇다면 오늘날 사용되는 알고리즘의 전신으로도 볼 수 있다.

초자연에서 탈자연으로

자켓(jacket), 무지개 빛 PVC, 할티(Halti) 사를 위해 롤프 에크로트(Rolf Ekroth)가 디자인함, AW 2018-2019

계절별 컬렉션은 패션 디자인 세계의 빠른 변화 속도로 현실 문화와 신 기술을 즉각적으로 반영한다. 장인정신이 과학 및 사회인류학과 결합 한 것이다. 이 작품은 롤프 에크로트가 투명한 무지개 빛 소재를 사용하 면서 변증법적 충돌이 일어나고 있다. 자켓은 그 표면에 투영된 외부 환 경의 반사 이미지와 착용자가 안에 입고 있는 옷 사이에 존재하는 하나 의 주관적인 장벽으로 기능한다.

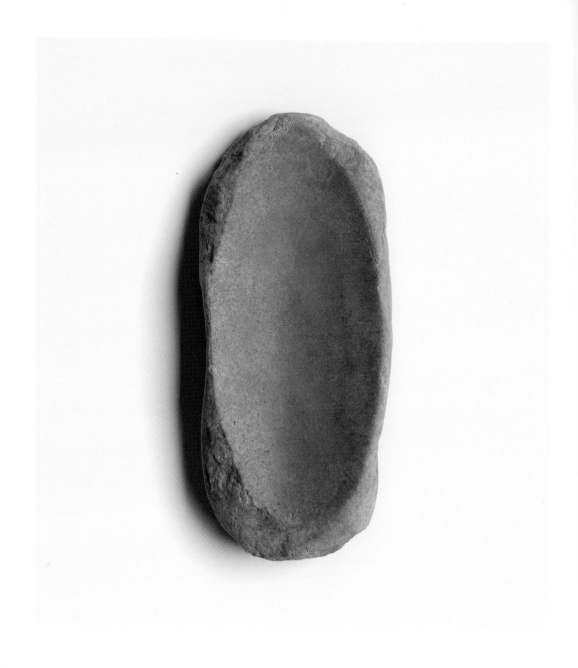

갈판(grindstone/millstone), 화강암, 320x140x49mm, 하우스예르비(Hausjävrvi), 석기시대
item: 핀란드문화재청 고고유물컬렉션, code KM12156

259

물질은 인류 역사상 인간에게 여러 본질적인 의미와 역할을 가져왔다.
문화적 발전 양상에는 주로 사용된 재료에서 본 딴 이름이 붙여지기도
했다. 물질을 사용하는 논리는 맥락과 시대에 따라 변했고, 문화적 지표
가 되었다. 세계관과 믿음 체계, 가치 체계의 형성에서 생존의 수단까지
우리는 인간과 물질의 관계를 끝없이 연구하고 발견했으며 이용했다.

초자연에서 탈자연으로

〈슈퍼밀(supermeal)〉, 20개의 재료-500cal/단백질 30g, 암브로나이트(Ambronite) 사, 2013

많은 식재료는 그것에 응축되어 있는 영양학적 속성으로 슈퍼푸드로
불린다. 과거에는 예방 혹은 치료를 목적으로 특정 종류의 식재료를 귀
하게 여겼다. 암브로나이트 사가 개발한 마시는 유기농 자연 식사 대체
제는 하루 필수 영양소를 제공한다. 먼지처럼 분쇄된 이 고운 '마법' 분
말에 물을 섞으면 한 끼로서 충분한 '묘약'이 된다.

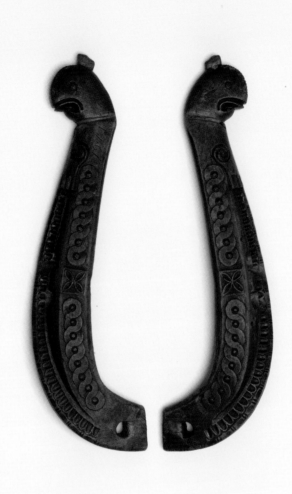

말 목사리(horse collar), 나무, 이소퀴뢰(Isokyrö), 1761
item: 핀란드국립박물관 민족학자료컬렉션, code 3177:5

261

이러한 유물의 장식은 보통 스칸디나비아의 영향을 받은 것이다. 마구류는 사회적 지위를 반영했고, 장인정신을 보여주었다. 위의 사례에서는 눈에 띄는 문양과 뇌조(雷鳥) 머리 형상의 끝부분이 특징이다. 한쪽 측면에 '1761'이라는 연도가 새겨졌다.

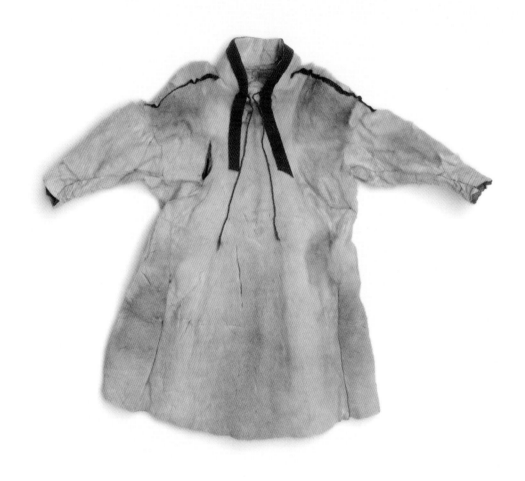

페스키 형식 외투(peski-type coat), 순록 털가죽, 이나리(Inari), 사미 문화
item: 핀란드국립박물관 핀·우그리아컬렉션, code SU4135:34

1년을 여덟 계절로 나눈 사미 집단의 이주 주기는 두 달이었다. 그들의
유목생활은 생태계와 밀접한 관계가 있었다. 사미 주민들의 개념적 세
계에는 자연과의 이러한 연결고리가 잘 반영되어 있다. 환경과 사회구
조에 대한 그들의 상징적 해석은 옷이나 유물에도 내재되어 있다.

독서판(reading board), 158.5x11.5cm, 요우트사(Joutsa)
item: 핀란드국립박물관 핀·우그리아컬렉션, code 10500

263

빌푸 예르미안포이카(Vilppu Jermianpoika, 1858-1898)가 만든 것으로 기록된 이 독서판에는 글씨가 새겨져 있으며, 벽에 걸었던 것으로 보인다. 내용에는 그의 인생에 대한 기록과 백과사전적 지식이 들어 있다. 극한 빈곤의 상황에서 이러한 독서판은 자기의 존재를 증명해주는 역할을 했을지도 모른다.

그릇(bowl), 나무 옹이-수리됨, 1786
item: 핀란드국립박물관 민족학자료컬렉션, code 7142:186

그릇(bowl), 나무 옹이-수리됨, 사비타이팔레(Savitaipale)
item: 핀란드국립박물관 민족학자료컬렉션, code B1117

사물을 대하는 우리의 가치 체계는 시간과 문화에 따라 변한다. 어떤 집
단은 사후세계에 들어갈 때 물건을 들고 간다. 반면 어떤 집단은 물건을
그것이 기원한 자연으로 돌려보내야 한다고 믿었다.

연도와 날짜(year and dates)
items: 핀란드국립박물관 민족학자료컬렉션

265

과거의 물건에는 흔히 소유주의 표식이 있다. 자세히 보면 머리글자, 날짜 혹은 문구까지 발견된다. 인간과 사물 사이에는 밀접한 관계가 존재했다. 사용자는 자신의 존재를 확인하거나 후세를 위해 자신의 흔적을 남기고 싶었던 것일까? 아니면 소유나 자랑스러움을 표현하고자 했던 것일까? 아니면 단순히 '나는 여기에 있다'를 나타내고 싶었던 것일까?

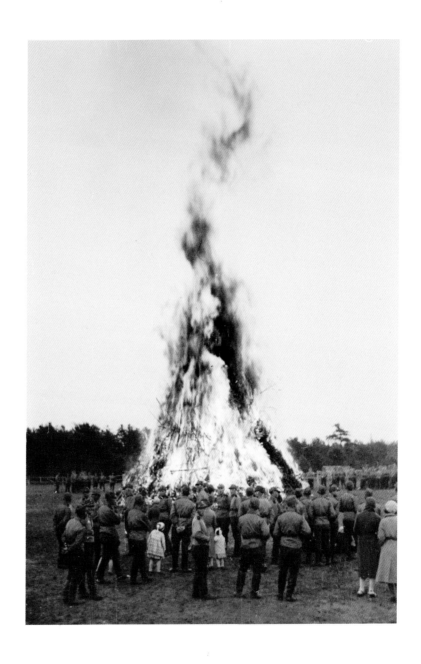

민족지 기록물(documentation), 마티 포우트바라(Matti Poutvaara), 1930년대
image: 핀란드문화재청 사진컬렉션

모닥불을 피우는 것은 하지(夏至)를 기념하는 여름의 전통이다. 이 행위
는 매년 진행되는 의례로 과거에는 토속 신앙이나 주술적 의미와 관련
성이 있었다. 모닥불에 대한 해석에는 출산을 장려하고, 배우자 운을 높
이기 위함이었다는 것도 있다. 이러한 모닥불은 흔히 호숫가를 따라 일
렬로 피웠다. 대단히 매혹적인 장면이었을 것이다.

초자연에서 탈자연으로

〈퓌외레(Pyörre)〉, 드레스, 면, 부코 에스콜린누르메스니에미(Vukko Eskolin-Nurmesniemi), 1964
헬싱키디자인박물관 컬렉션

267

전통적인 방법으로는 이 작품들을 분류할 수 없다. 부코 에스콜린누르
메스니에미의 주된 디자인에서 보이는 재단의 추상화는 종교적 측면을
가지고 있다. 거대한 그래픽 문양의 강렬함과 형태적 엄밀함의 결합 속
에서 이 드레스를 입은 사람의 몸은 그 형태가 해체되어 다른 차원으로
투영된다.

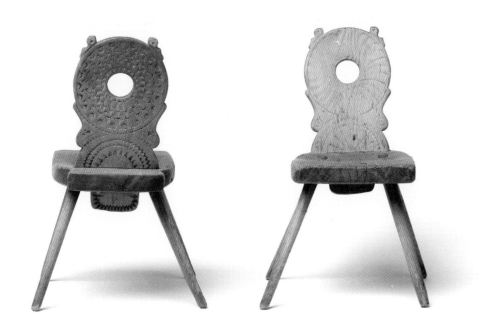

의자(chair), 나무, 세퀼레(Säkylä)
핀란드국립박물관 민족학자료컬렉션, code 9781:1

이 신부 의자의 등받이 양쪽 부분에는 아주 세밀하게 조각된 뛰어난 장
식이 더해져 있다. 그러나 나머지 부분에는 그 어떠한 장식도 없다. 이
귀중한 유물은 중부 유럽 지역의 전형적인 의자 형식을 따르고 있다. 단
순한 구성이지만 등받이는 의자에 앉아 있는 사람의 중요성을 부각해
준다. 조각 장식을 보면 원심력이 느껴지며, 이는 원형의 손잡이로 더욱
강조된다.

〈이온셀 에프(Ioncell F)〉, 인공 섬유소 직물 섬유
project: 알토대학교 바이오제품및바이오시스템학과, 알토아트패션텍스타일연구그룹

269

이 프로젝트는 면을 대체할 수 있는 지속가능한 재료를 찾기 위하여 진행되었다. 이온셀 에프 섬유는 섬유소 용액을 가는 실로 뽑아내는 라이오셀 형식의 방적 과정을 통해 만들어졌다. 이온셀 에프를 만드는 과정에서는 펄프를 용해시킬 뿐만 아니라 크래프트 종이 생산 과정에서 나온 종이 펄프 파지 그리고 판지를 활용할 수 있다. 또한 재활용 면도 활용할 수 있다.

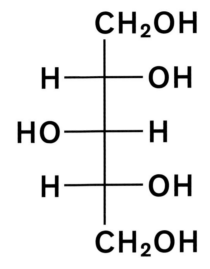

자일리톨(xylitol), 화학구조

자작나무에는 자일로스(xylose)가 많이 함유되어 있다. 이 단어는 그리스어로 나무를 의미하는 '자일론(xylon)'에서 유래했다. 자일로스는 나무에서 추출되는 설탕으로, 1881년 핀란드 과학자 E. 코치(E. Koch)가 처음 발견하였다. 자일로스를 환원하면 설탕 대체제인 자일리톨이 만들어진다. 투르쿠대학교의 핀란드 과학자들이 치아 건강에 자일리톨이 유용하다는 사실을 밝혀내면서 다양한 형태로 널리 소비되고 있다.

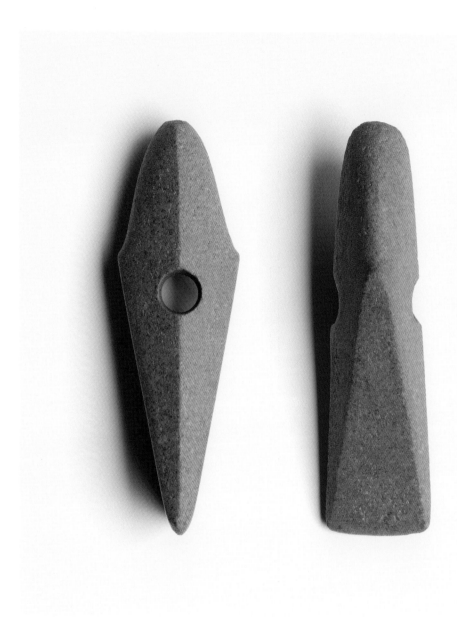

마름모형 도끼(romb-shaped axe), 돌, 193x59x51mm, 네르피외(Närpiö), 청동기시대
item: 핀란드문화재청 고고유물컬렉션, code KM12993

271

기술은 소유 물품이 아닌 필요성과 사용가능한 재료에 따라 적용할 수 있는 숙련된 기술로 구성된 하나의 지식체계를 의미한다. 기후, 지형, 식생, 동물에 대한 지식은 본질적으로 중요했다. 인간은 각 계절과 맥락에 따라 활용할 수 있는 자원과 직접적으로 관련된 생존을 위한 지속가능한 논리를 만들어냈다.

리눅스 커널(Linux kernel), 오픈소스 운영체계, 리누스 토발즈(Linus Torvalds)가 개발함, 1991

사물인터넷(Internet of Things, IoT)은 점차 우리의 인공 생태계를 규정하며 인간을 뛰어넘는 유기적 평행 네트워크를 통해 작동한다. 현대 실존의 기저에 있는 구조를 보면 새로운 형태의 생명체와 연방 그리고 환경이 존재한다. 이러한 바벨의 도서관에 리눅스가 있다. 리눅스는 오픈소스 컴퓨터 운영체제 커널이다. 그것은 하나의 생태계이며, 어디서나 존재한다. 개발자는 리누스 토발즈이다.

272

핀란드 최초의 표준 사례들(examples of the first standards in Finland), 1927, 1929, 1951, 1959

image: 핀란드표준협회

273

세계화는 표준화의 필요를 증대시킨다. 또한 국가 차원에서 진행되는 표준의 개발은 기술-지식-네트워크 사회 구조로의 전환을 나타낸다. 표준은 경제적, 사회적 자원의 집중을 가능하게 한다. 합의된 기술 기준의 집합인 표준은 본질적으로 단순화의 과정에서 탄생하였다. 모두가 동의하는 이 시스템은 사물의 세계적인 일관성에 기여한다.

벽돌(bricks), 점토-세일, 알바 알토(Alvar Aalto)가 헬싱키의 '문화의집(House of Culture)'을 위해 디자인함, 1955
item: 이위베스퀼레(Jyväskylä), 알바알토박물관

벽돌의 최초 표준은 'SFS 2803'으로 1972년에 정해졌다. 그러나
벽돌을 위한 최초의 지침은 1958년 핀란드토목공학협회(Finland
Association of Civil Engineers)가 제시했다. 그 전에는 각 공장
별 규격으로 벽돌을 제작했다. 이에 대한 방증이 알토의 〈실험적 집
(Experimental House)〉 개발 프로젝트로, 50가지 형태의 벽돌이 제시
되었다. 각 프로젝트에 사용한 벽돌은 세포 형상으로 디자인되었다.

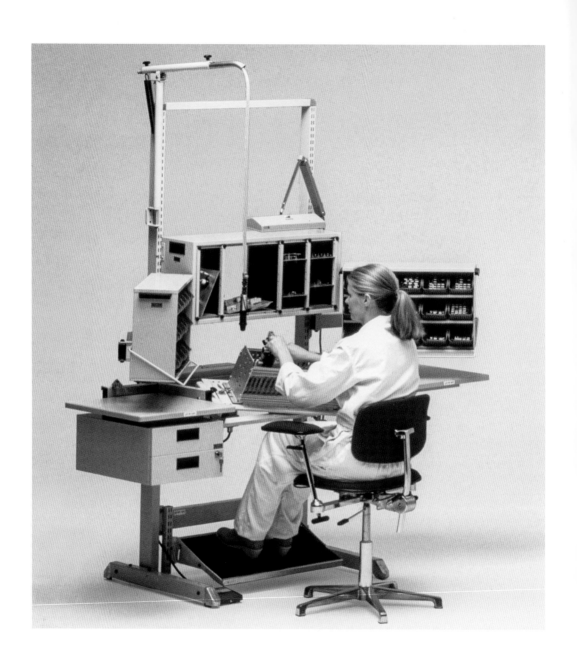

시스템-GWS 워크스테이션(System-GWS workstation), 에르고플랜(Ergoplan) 사가 솔버그(G. W. Sohlberg)공장을 위해 제작함, 1982
image: 라이모 니카넨(Raimo Nikkanen)

275

1982년에 디자인된 이 워크스테이션은 이위베스퀼레(Jyväskylä)에 있는 솔버그공장에서 사용되었으며, 2011년까지 생산되었다. 제품을 개발하는 동안 라이모 니카넨은 디자인 및 인체공학 컨설턴트로 참여했다. 당시 그의 전공인 인체공학은 특이한 전문기술이었다. 그의 노력은 핀란드에서 디자이너의 역할을 확장한 선구적 사례로 여겨진다.

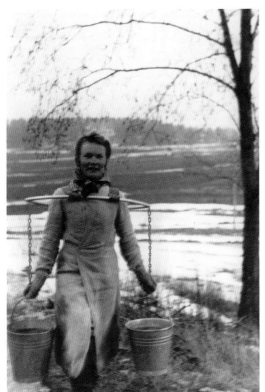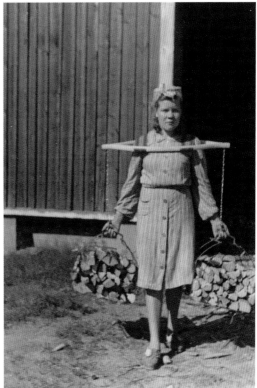

지게(yoke), 마이유 게브하르드(Maiju Gebhard), 1940년대

image: TTS(Työtechoseura)

핀란드노동효율성협회(Finnish Association for Work Efficiency) 산
하의 게브하르드(Gebhard)가 디자인한 이 지게는 전쟁 당시 전통적으
로 남성이 하던 일을 맡았던 여성을 위해 제작되었다. 여성이 하는 다
양한 작업의 시간적, 인체공학적 속성에 집중한 게브하르드의 중요한
연구는 많은 변화를 가져왔으며, 그 중 상당 부분은 오늘날까지도 유지
되고 있다.

빵 받침대(bread rack), 나무-버드나무, 380x30cm, 니발라(Nivala)
item: 핀란드국립박물관 민족학자료컬렉션, code 8543

277

이 받침대 재료의 항균력은 매우 중요했다. 일반적으로 빵은 1년에 두 번만 구웠다. 받침대의 크기는 생산된 빵의 양과 주거지에 사용된 통나무의 구조와 직접적으로 연관되어 있었다. 통나무의 구조는 주거지에 사용된 거의 모든 가구의 특징을 규정하는 요소이기도 했다. 주로 여자들이 사용했던 이 받침대는 매우 가볍다.

빵 집게(bread piler), 나무, 124cm, 코르테스예르비(Kortesjärvi)
item: 핀란드국립박물관 민족학자료컬렉션, code 9259:1

매우 놀랍게도 이것은 오로지 빵을 집기 위해 고안된 도구이다. 손잡이
와 집게 입 부분의 비율을 보면 빵의 크기를 가늠할 수 있다. 집게의 두
부분이 만나는 관절에서 약간의 각도 변화가 보이는데, 이것 때문에 이
도구는 물고기 머리처럼 보이기도 한다.

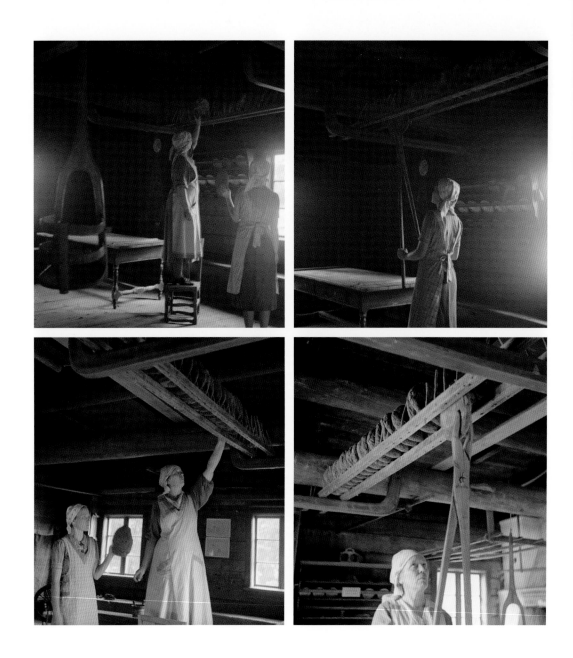

기록(documentation), 에이노 니킬레(Eino Nikkilä)
image: 핀란드문화재청 사진컬렉션

279

집안 공간은 공동의 작용성을 가진 부분으로 구성된 하나의 시스템이
었다. 집의 규모를 결정하는 것은 나무였다. 집의 구조는 가구와 기능의
내부 조직 양상을 규정하였고, 이것은 또 다시 그곳에 사는 가족의 삶의
방식을 규정하였다. 작업 공간들 그리고 좁지만 효율적인 집에서 이루
어지는 연속적 행위들 사이에서는 대화와 상호연결성이 존재하였다.

레이케이에이페 형식 빵(reikäieipä-type bread), 물-효모-소금-호밀가루-이스트

핀란드에서 2,000년 전부터 재배되기 시작한 호밀은 여러 토양 조건
에서도 빠르게 잘 자라 주된 식량자원으로 정착했다. 또한 호밀빵은 하
나의 문화적 주식이었다. 빵 모양은 공간 활용의 문제와 관련 있다. 한
꺼번에 많은 양의 빵을 구웠기 때문에, 빵을 긴 막대기에 꿰어 옆으로
뉘어 건조하였다. 핀란드의 북부와 서부에서는 한 해 동안 먹을 빵을 두
번에 걸쳐서 구웠다.

〈8351A 스마트액티브 확성기(8351A smart active loudspeaker)〉, 주형으로 만든 알루미늄 통, 452x287x278mm,
해리 코스키넨(Harri Koskinen)이 제넬렉(Genelec) 사를 위해 디자인함, 2014
image: 프렌즈오브인더스트리주식회사(Friends Of Industry ltd.)

281

〈8351A 스마트액티브 확성기〉는 닫힌 공간에 소리를 생성하는 변환기
와 소리의 증폭기가 함께 들어 있다. 확성기 통을 주형으로 제작하기 때
문에 음향적으로 가장 좋은 형태로 디자인할 수 있었다. 알루미늄은 전
기에서 발생하는 열을 외부로 발산하고 외부 전파 방해를 막아 깨끗한
소리를 보장해주었다.

민족지 기록물(ethnological documentation), I. K. 인하(I. K. Inha), 1894
image: 핀란드문화재청 사진컬렉션

이것은 쓰레기 없는 포장의 놀라운 토착 사례에 해당한다. '칼라쿠코
(Kalakukko)'는 빵 안에 생선과 돼지고기 또는 채소를 넣은 것이다. 이
동하면서도 먹을 수 있도록 만들어진 음식이었다. 구운 빵은 보호막 역
할을 하여 안에 담겨 있는 내용물의 신선함을 유지해주었다.

운영체계

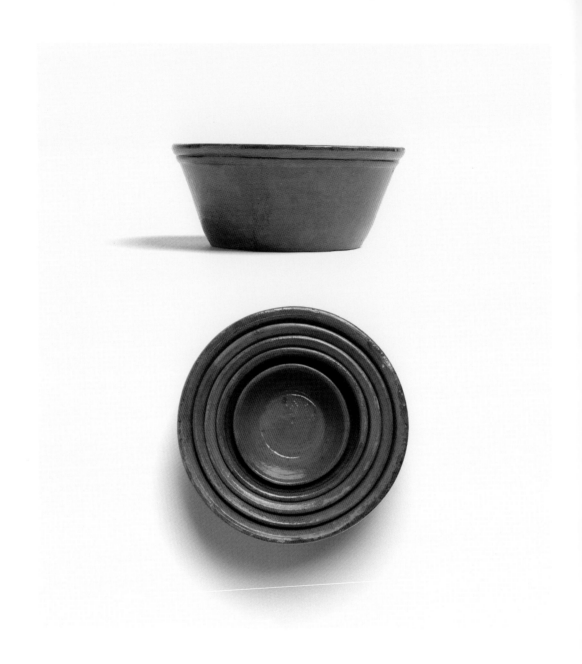

그릇 세트(bowl set), 세라믹, 요하네스 우스차노프(Johannes Uschanoff), 28x12cm, 발케아코스키(Valkeakoski)
item: 핀란드국립박물관 민족학자료컬렉션, code 11083:20-24

283

과거에는 용도와 크기가 각각 다른 세라믹 용기가 필요하였다. 공간이 비좁았기 때문에 크기가 다른 그릇을 겹쳐서 보관하기 위한 해결책은 전문 장인이나 길드(guild)가 생산 과정에서 규범적 기준을 세운 이후 등장하게 되었다.

〈팔라펠리(Palapeli)〉, 식기, 세라믹, 카리나 아호(Kaarina Aho)가 아라비아(Arabia) 사를 위해 제작함, 1964-1974
item: 헬싱키디자인박물관 컬렉션

전문 도제 장인인 카리나 아호는 이 컬렉션에 '퍼즐'이라는 이름을 붙였
다. 그릇을 쌓을 때 생기는 원추 형태는 놀이적 측면을 더욱 강조한다.

솥(pot), 쇠, 피스카스(Fiskars) 사 생산, 알라헤르메(Alahärmä)
item: 핀란드국립박물관 민족학자료컬렉션, code B749

대량생산 제품이 등장하면서 농촌 가정에서 사용한 일련의 기술 및 경제적 물품의 유기적 양상은 커다란 변화를 맞이했을 것으로 보인다. 잘 조화된 사물 체계에 새로운 재료와 형태가 침투하였다. 이를 통하여 기능에 대한 적응 과정이 생겨났다.

운영체계

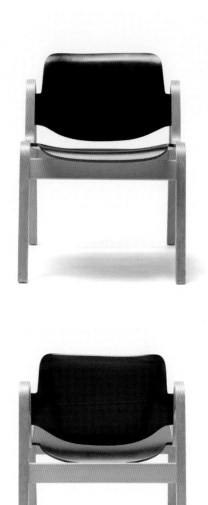

〈빌헬미나 32(Wilhelmina 32)〉, 겹칠 수 있는 의자, 틀로 찍어낸 자작나무 합판,
빌헬름 샤우만(Wilhelm Schauman) 사를 위해 일마리 타피오바라(Ilmari Tapiovaara)가 디자인함
item: 아르텍(Artek) 사 세컨드사이클(2nd Cycle)

〈빌헬미나 32〉 의자의 디자인은 대량생산을 위해 세심하게 연구한 결
과물이었다. 제작 방식은 순차적 생산 과정과 밀접하게 연관되어 있었
다. 틀로 찍어낸 요소를 기반으로 완전한 디자인적 구성을 추구하여 목
공 작업과 조립의 필요성을 최소화하였다.

286

U1	VALUE
	-1.10E+02
	-1.02E+02
	-9.31E+01
	-8.46E+01
	-7.61E+01
	-6.76E+01
	-5.91E+01
	-5.06E+01
	-4.21E+01
	-3.36E+01
	-2.51E+01
	-1.66E+01
	-8.05E+00
	+4.59E-01

DISPLACEMENT MAGNIFICATION FACTOR = 1.00
RESTART FILE = hprvertpetra STEP 1 INCREMENT 13
TIME COMPLETED IN THIS STEP 1.00 TOTAL ACCUMULATED TIME 1.00
ABAQUS VERSION: 5.7-5 DATE: 19-OCT-1998 TIME: 17:27:56

신축성 있는 팔걸이(flexible arm rest), 하중 분석

287

이 도면은 888N에 해당하는 수직 하중에 팔걸이의 각 부분들이 어떻게 그 하중을 이겨내는지 보여준다. 손잡이가 하중을 가장 많이 받는 부분의 수치는 450.9MPa로, 이는 손잡이를 90°까지 구부릴 수 있음을 의미한다.

〈아바쿠스(Abaqus)〉, 의자 시트/팔걸이 구조, 사출 성형 플라스틱(나일론-유리섬유 합성),
스테판 린드포스(Sthepan Lindfors)가 마르텔라(Martela) 사를 위해 디자인함, 1999

〈아바쿠스〉 의자는 구조적 저항력을 제공하는 동시에 대안적 형태로도
활용할 수 있는 신축성 있는 팔걸이 개념을 소개하였다. 이 고무 골격
과 같은 형태는 흥미롭다. 구조물의 촉감은 매력을 더한다. 만지고 가지
고 놀고 싶은 욕구를 불러 일으킨다.

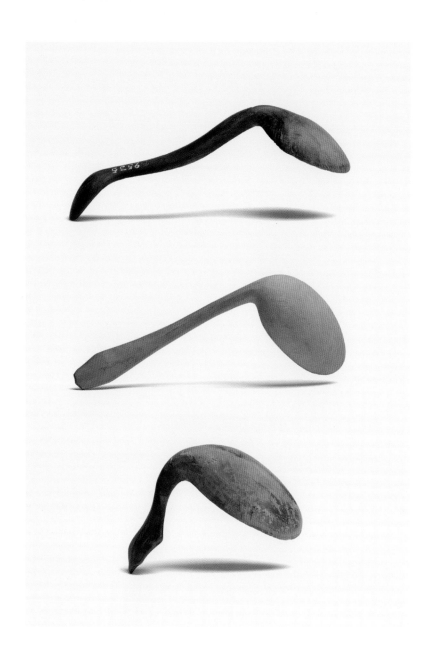

숟가락(spoon), 나무, 투술라(Tuusula)
item: 핀란드국립박물관 민족학자료컬렉션, code B2525

숟가락(spoon), 나무, 키르부(Kirvu)
item: 핀란드국립박물관 민족학자료컬렉션, code B907

숟가락(spoon), 나무, 푀글뢰(Föglö)
item: 핀란드국립박물관 민족학자료컬렉션, code B3121

운영체계

숟가락(spoon), 나무, 카르스툴라(Karstula)
item: 핀란드국립박물관 민족학자료컬렉션, code B473

숟가락을 사용하려면 팔과 손으로 구성된 온전한 시스템의 복잡한 움
직임이 필요하다. 도구와 입 사이의 관계도 고려해야 한다. 위의 사례들
은 숟가락의 사용과 먹는 행위에 대한 서로 다른 구체적인 접근방식을
시사한다. 숙련된 장인의 기술에서 물질적 속성과 형태에 대한 정확한
통제를 확인할 수 있다.

290

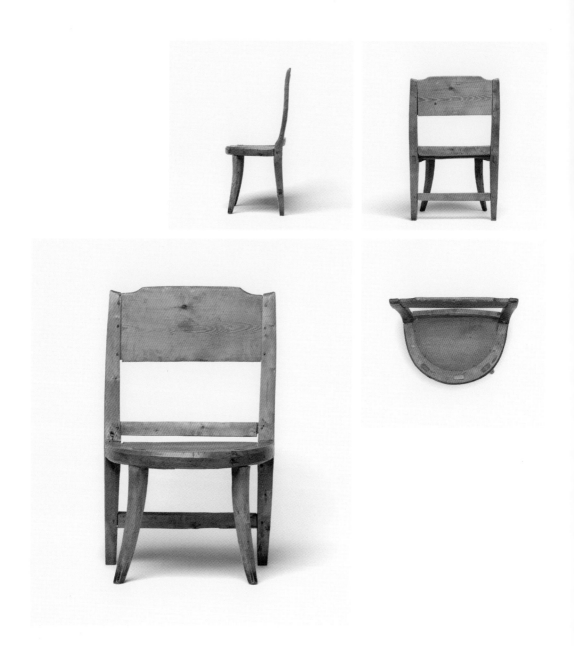

의자(chair), 나무, 요우트세노(Joutseno)
item: 핀란드국립박물관 민족학자료컬렉션, code B2

291

운영체계

의자의 원형(原型)이라 하면 우리는 자동적으로 어떠한 구체적인 비례를 떠올린다. 그러한 비례에서 눈에 띄는 변이는 놀라움과 궁금증을 자아낸다. 위의 사례가 여기에 해당한다. 마치 두 개의 서로 다른 의자가 하나로 결합된 것으로 보인다. 그럼에도 이 명백한 비논리와 부조화는 매력적이다. 이 의자는 독특함과 정서적인 공감을 불러 일으킨다. 의자의 주관성 양상에서 일종의 자존심이 느껴진다.

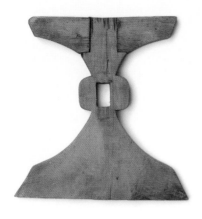
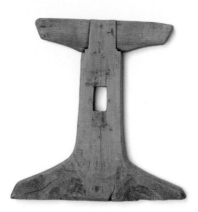
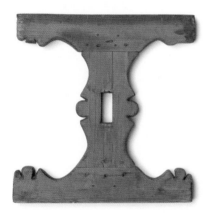
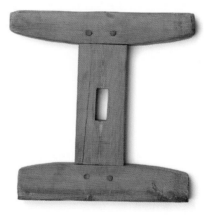

탁자 다리(table legs), 나무, 라우르타바라(Raurtavaara)
item: 핀란드국립박물관 민족학자료컬렉션, code 9467

탁자 다리(table legs), 나무
item: 핀란드국립박물관 민족학자료컬렉션, code 12021

우리는 사물이란 당연히 대칭적이어야 한다고 생각한다. 위의 탁자 다
리 여러 쌍은 동일한 기본 형식에 바탕을 두고 있지만 각각 다른 모습을
하고 있다. 탁자의 위치에 따라 하나의 다리만이 눈에 들어왔을 것이다.

운영체계

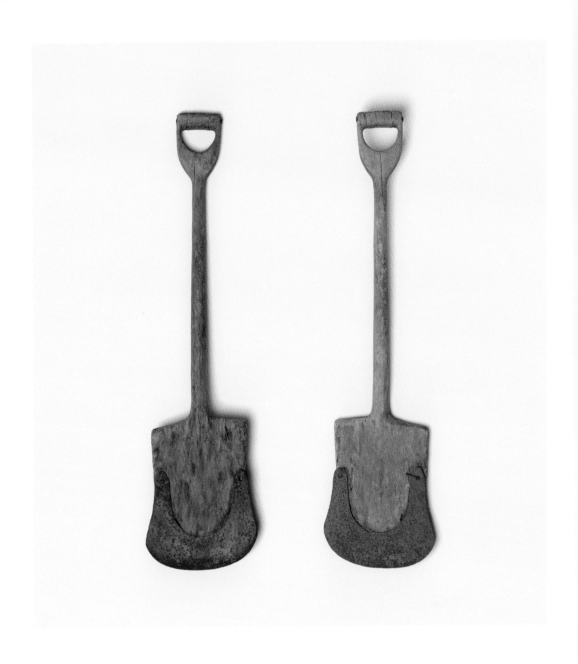

삽(shovel), 자작나무-철, 108x35.5m, 튀르베(Tyrvää)
item: 핀란드국립박물관 민족학자료컬렉션, code 9746:7

293

특정 지형에서의 기능성을 높이기 위하여 삽의 기본 형태에 삽날을 하
나 더해 양면으로 사용할 수 있게 하였다. 손잡이의 선회하는 양상에서
추가로 고민한 흔적이 보인다.

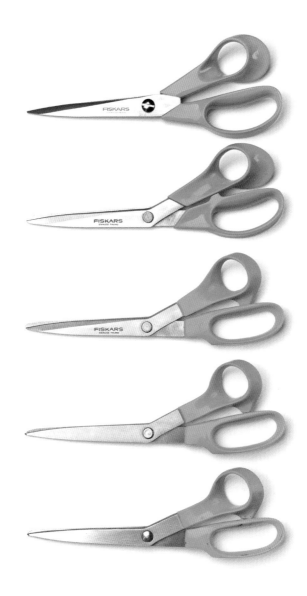

가위(scissors), 1970년대부터 시작된 디자인의 진화, 올로프 베크스트룀(Olof Bäckström), 피스카스(Fiskars) 사, 1970-1980
image: 피스카스(Fiskars) 사

가위를 사용하는 과정에서 인체공학은 손의 해부학적 요소들의 세밀한
조정을 동반한다. 오른손잡이와 왼손잡이를 위한 가위가 모두 나오는
이 제품 시리즈는 하나의 아이콘이 되었다. 가위 손잡이는 인체공학적
발전을 보여준다. 그러나 독특한 색은 또 다른 이야기이다. 오렌지색은
처음에는 실수였다. 그러나 기업 차원에서 즉시 이 색에 호감을 나타내
면서 투표를 통해 검은색 대신 사용하기에 이르렀다.

〈리빙 테이블(Living Table)〉, 안티 누르메스니에미(Antti Nurmesniemi), 1967
image: 헬싱키디자인박물관 이미지아카이브

295

핀란드의 농가들은 변증법적 논리에 따라 운영되었다. 자원과 공간이 제한되어 있었기에 사물들을 동시통합적으로 작동하여야 했다. 위의 사례에서는 하나의 섬과 같은 공간에서 다양한 작업을 할 수 있도록 안쪽과 바깥에 기능이 모두 반영되어 있다. 기능은 중심부에 모여 있고, 주변을 따라 순환이 일어난다. 중심의 플랫폼은 공간과 역할을 자연스럽게 구분하고 있다. 이것들은 따로 놓여 있지만 여전히 상호작용한다.

운영체계

⟨칼레바 교회(Kaleva church)⟩, 축소모형, 라일라(Raila)와 레이마 피에틸레(Reima Pietilä), 1959
image: 피에티넨(Pietinen), 핀란드건축박물관

오목한 조립식 형태가 모여 공간적 연속성과 내부와 외부 사이의 '건설
적 연합'을 만들어낸다. 이후에 레이마 피에틸레는 작품의 형태가 나무
나이테의 해체된 모습과 비슷하다고 덧붙였다. 그는 이 작품을 '우주의
활동(cosmic proccesses)'과 형이상학적으로 연결하였다.

296

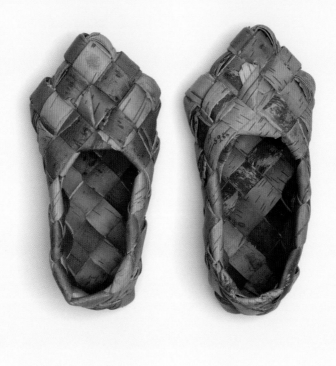

297

1944년에 버나드 루도프스키(Bernard Rudofsky)는 〈의복은 근대의 것인가?〉라는 질문을 던지는 전시를 뉴욕 현대미술관(MoMA)에서 기획했다. 이 전시에서는 신체의 특이점과 그것을 가리기 위한 극도의 문화적 노력을 유머 있게 다루었다. 위에 제시된 물건에는 인체해부학에 대한 형태적 반항이 담겨 있다. 그럼에도 신발은 제 기능을 수행할 수 있다. 또한 반복적이고 규격화된 직조와 다기능적 사용이 가능하다.

도끼(axe), 점판암, 180x55x36mm, 수이스타모(Suistamo), 석기시대
item: 핀란드문화재청 고고유물컬렉션, code KM9201:1

석기의 제작은 하나의 '산업'으로 여길 수 있다. 형태 및 재료의 사용에
서 변이와 규격화가 모두 보인다. 채석장 가까이에서는 '원시적 형태의
산업 공장'들이 발견되는데 여기에서 규격화된 생산 시스템의 기원을
찾아볼 수 있다. 석재가 가진 고유한 속성은 수요를 낳았고, 이는 연속
된 생산과 교역으로 이어졌다. 석기의 형태와 제작 기술은 장거리에 걸
쳐 이동하면서 문화적 영향력을 발휘하기도 하였다.

〈피토푀위테(Pitopöytä)〉, 식기세트, MF 플라스틱, 사르비스(Sarvis) 사를 위해 카이 프랑크(Kaj Frank)가 디자인함, 1976-1985
item: 헬싱키디자인박물관 컬렉션

299

카이 프랑크의 〈이지 데이(Easy Day)〉 식기 세트는 그의 다른 작품들처럼 익명성, 민주주의, 숭고한 단순함을 지녔다. 이 세트는 플라스틱 식기 세트의 일부이다. 정밀한 형태 뒤에는 공감의 분위기도 존재한다. 이 식기 세트에서는 다정한 느낌이 든다. 프랑크는 디자인에 플라스틱을 자주 사용했다. 이 제품은 그가 주로 사용하는 다른 재료처럼 수공예 제품이고, 인간의 의식을 반영하고 있다는 점을 동일하게 전달한다.

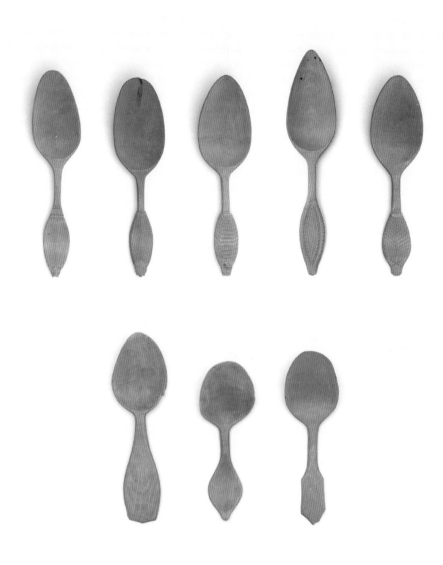

가정용 숟가락 컬렉션(household spoon collection), 나무, 카르스툴라(Karstula)
item: 핀란드국립박물관 민족학자료컬렉션, code B473-7

가정용 숟가락 컬렉션(household spoon collection), 나무, 로타야(Lohtaja)
item: 핀란드국립박물관 민족학자료컬렉션, code 9855:1-3

집집마다 만든 숟가락을 보면 차이와 반복을 확인할 수 있다. 공통된 정
체성의 느낌도 있고, 개별적 차이와 신체공학적 적응도 포착된다. 그러
나 일관된 디자인과 비율을 따르고 있다.

〈모둘리 225(Moduli 225)〉, 크리스티안 굴리센(Kristian Gullichsen)-유니 팔라스마(Juhni Pallasmaa), 1968
image: 핀란드건축박물관-패트릭 데고미어(Patrick Degomier)(2/4)-시모 리스타(Simo Rista)(3)

301

운영체계

이 집의 이름은 시스템의 기본 모듈을 이루는 225cm의 단위와 관련이 있다. 각각의 프레임은 75cm 단위로 추가적으로 나뉜다. 각각의 분할 단위에는 벽면과 문, 창문을 이루는 프레임을 끼울 수 있었다. 규격화된 조립식 요소로 구성된 이 집의 홍보 콘셉트는 '목적에 따라 제작되는 보통 사람의 집'이었다. 이 시스템이 지니는 다목적성으로 다양한 맥락을 통해 여러 방법으로 공간을 변화하고 확장하는 것이 가능하다.

〈뤼퓌페푸(Ryppypeppu)〉, 점프수트, 마리메코(Marimekko) 사를 위해 안니카 리말라(Annika Rimala)가 디자인함, 1966
item: 헬싱키디자인박물관 컬렉션

점프수트의 기능은 작업복이지만, 고무줄이 들어간 주름 장식을 허리
와 관절 부분에 추가하여 일종의 캐리커처로 만들었다. 이 작품은 신체
관절의 중요성을 유머러스하게 부각한다. 또한 패턴을 통해 전반적으
로 역동적인 느낌을 준다.

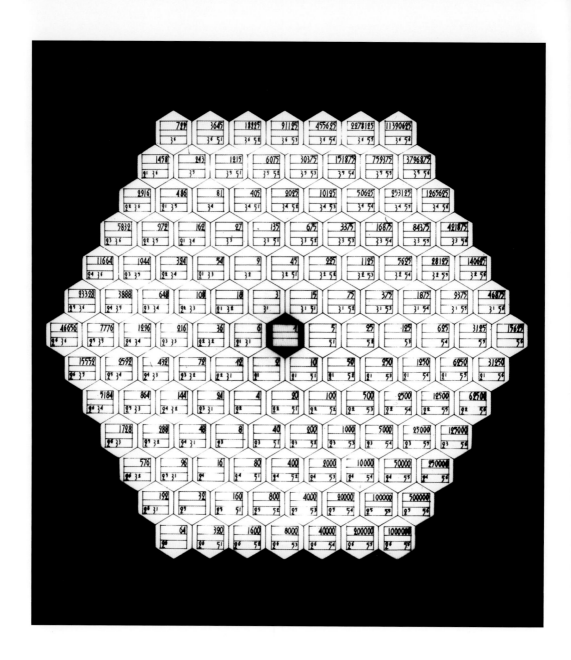

〈캐논 60(Canon 60)〉, 비율에 대한 스케일을 담은 건축 드로잉, 아울리스 블롬스테드트(Aulis Blomstedt), 1957

303

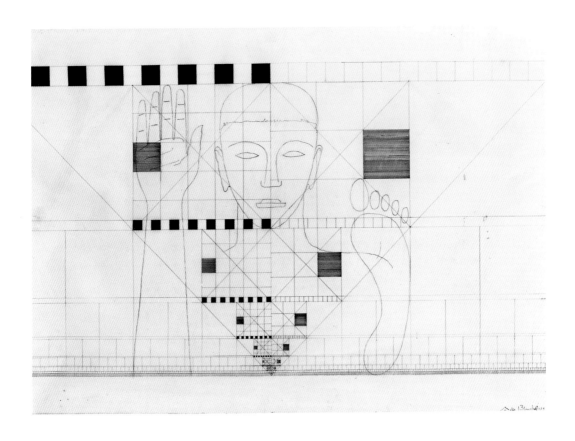

〈캐논 60(Canon 60)〉, 신체와 관련된 비율에 대한 스케일을 담은 드로잉, 아울리스 블롬스테드트(Aulis Blomstedt), 1957
images: 핀란드건축박물관

20세기 초반의 건축학적 담론에서는 과거의 규범과 계율 그리고 이론에 대한 재발견이 이루어졌다. 합리화의 개념이 적용되면서 인체 해부학 및 운동 기능과 관련된 모든 공간적 측면에 적응할 수 있는 규범적 규칙도 적용되었다. 상호관련성에 관한 무한한 법칙은 효율성의 추구라는 미명 아래 보편적인 형태적 조화를 강조하였다.

305

운영체계

〈핀디케이터(Findicator)〉, 정부 통계 플랫폼, 2018
image: https://findikaattori.fi

정보 수집은 과거부터 사용되어온 관리 도구이다. 통계의 기원은 '국가의 상황에 대한 과학'과 관련이 있다고 한다. 오늘날에는 의사결정을 위한 수단으로서 다양한 맥락에서 데이터 분석이 이루어진다. 핀란드국가통계연구소(Finnish National Statistics Institute)는 1865년에 세워졌다. 주요 분야의 발전 양상에 대한 최신 정보는 총리실과 협력해 제작한 보고 시스템인 〈핀디케이터〉를 통해 제공된다.

텍스트

인간은 사물을 만들고
사물은 인간을 만든다

인간, 물질, 변형

물질 자원을 활용하는 종은 많지만, 오직 인간만이 세상을 활용하기 위한 새로운 방법을 끝없이 찾아낸다. 인간, 물질, 변형으로 이루어진 공식은 인간과 생태계에서 일어나는 상호작용의 원초적이고 지속적인 변수들로, 경계는 유동적이다. 그러한 공식에서 비롯되는 유물의 세계는 사회 구성 요소가 된다. 인간의 직감 즉 모든 감각을 사용한 물질적 속성에 대한 탐구는 인간의 머리, 몸 그리고 물질 사이에 진행되는 내재적 대화의 출발점이 되었다.

물질에 대한 인간의 행위는 상호호혜적인 관계 맺음을 동반한다. 그 둘 사이에는 늘 관계가 성립되어 있어 주고받음의 상호작용이 일어난다. 물질의 속성은 인간이 형태를 만들어내거나 기능을 투영하는 작업을 위한 역동적인 지침을 제공한다. 인간이 물질의 속성을 탐구하기 시작하면서 그 자원을 어떻게 사용할 수 있을지에 대한 지식도 함께 시작되었다. 물질을 변형하는 능력은 초자연적 능력으로 여겨졌다. 물질을 능숙하게 다루고 가공하는 능력은 성스러운 것이었고, 그 과정의 결과물인 유물은 상징적 의미를 부여받았다. 이러한 측면에서 볼 때 모든 요소, 즉 유물은 도구로서의 가치와 상징으로서의 가치를 둘 다 가지고 있었다고 할 수 있다. 물리적 기능은 비물질적 기능과 연관되어 있었던 것이다.

인간과 물질 사이에서 일어나는 변형은 곧 쌍방향적 영향을 시사한다. 인간이 물질에 영향을 끼친 만큼, 물질적 변화도 인간에게 영향을 끼쳤다. 물질에 형태를 부여하는 단계에는 형태적 변형(re-shaping)뿐 아니라 물질적 속성과 상태에 대한 변형, 즉 가공이 일어났다. 물질적 속성의 변형이 가장 먼저 일어난 것은 점토로, 소성의 과정을 통해 새로운 물질인 '토기'가 등장하였다. 점토의 가소성(可塑性)은 형태에 대한 자유로운 탐구의 출발점이 되었다. 인간의 도구 제작 물품 목록에 물질이 추가될 때마다 새로운 지식과 기술이 필요했다. 이를 통해 도구의 특수화와 전문화가 진행되면서 형태와 기능의 다양성도 증가했다.

참고 도판:1-4-13-14

보편적인 것들

유적 종류별로 해당 지역에서 제작된 유물들의 본질적 특징에 주목하면 '문화 요소'가 포착된다. 또한 전 세계적으로 공통된 문제해결 방식이 확인된다. 인간, 물질, 변형으로 이루어진 공식에는 이러한 보편적 접근과 그 지역의 특수한 접근이 모두 반영되어 있다. 도구 제작 과정에서 일어나는 형태와 관련된 동일한 문제해결 방식은 다른 유물들과 마찬가지로 공통된 문제해결 인지기반이 존재한다는 것을 시사한다. 문제해결 방식에서 나타나는 공통된 성질은 주어진 변수들과 그 작용 과정에서 발생한 의도하지 않은 부산물로, 그 맥락이나 인간의 본능에 의해 비롯된다. 고고학적 유물에 대한 연구와 물질 문화에 대한 연구를 통해 기능과 형태에 존재하는 문화적 '상수(常數)'를 확인할 수 있다. 선사시대 이래로 유사한 조합을 보이는 유물들, 예를 들어 주먹도끼, 찍개, 자르개와 같은 대형 절개 석기류 등은 여러 대륙에 등장하였다. 주민의 이주나 이를 통한 기술 이전 이외에도 인간이 기본적으로 유사하게 인지할 수 있는 것에 대해 비슷한 해결 방식을 보여준 것이다. 인류가 하나의 생물학적 종인 만큼 우리의 행동은 본질적이고 공통된 문화적 하부구조의 전형을 반영한다.

세계의 서로 다른 지역에서 확인되는 서로 다른 역사적 전개 과정을 보면 흔히 사물과 제의에서 유사성이 포착된다. 이러한 물질적 표현에는 '보편적 문화'라는 개념이 존재한다. 이와 같은 문화적 특성을 환경적 제약에 대한 인류의 본질적인 적응 방식의 공통된 결과라고 보는 시각도 있다. 기실, 인간의 신체적 조건이나 행동하게 되는 원리의 범위는 이미 정해져 있다. 따라서 생태적 환경이 유사하지만 서로 멀리 떨어져 있는 지역에서 비슷한 기술적, 물질적 해법이 보이는 것은 놀라운 일이 아니다.

남성과 여성

과거의 도구와 사물에 관한 연구에서 사회적 성(gender)은 흔히 고려의 대상이 아니다. 그러나 여성이 여성을 위해 개발했을 가능성이 있는 특정 유물이 연구를 통해 포착되는 경우도 있다. 또한 여성이 남성을 위해 도구를 제작한 경우도 있다. 이러한 변수들은 물질의 변형 과정에서 특정한 결과로 이어진다.

도구를 여성의 신체조건에 맞추는 과정에 관여하는 중요한 특징 중 하나가 바로 단위(크기, scale)이다. 장식의 추가 역시 사회적 성과의 관련성을 시사할 수 있다.

제2차 세계대전 이전만 하더라도 핀란드에서는 남성과 여성 대부분이 농촌에서 일을 하였다. 그러나 전후 핀란드에서는 여성이 가정주부의 역할뿐 아니라 노동자의 역할도 담당하게 되었다. 실제로 핀란드 사회의 특징 가운데 하나가 바로 노동시장에서 여성의 참여율이 높다는 점이다. 1960년대에 직장이 있는 기혼여성의 비율은 45%까지 증가하였다.

참고 도판: 26-130

편년

역사 연구에서는 흔히 특정 유물 양식의 단계 혹은 시기를 설정할 때 사물의 제작과 관련 있는 시간적 경계를 바탕으로 해석하고 진행한다. 이때 특정 분류체계에 따라 사물의 특징을 분류한다. 하지만 분류의 대상이 되는 사물은 흔히 그 분류체계가 성립되기 이전에 이미 존재했던 것들이다. 사실 분류체계는 맥락적, 시간적 관점의 영향을 받아 만들어진 것이기 때문에 이렇게 분류된 범주들에 시간적 순서까지 부여하면 문제는 더 어려워진다.

핀란드에서 사용하는 시기의 분류체계는 그 나름의 논리를 가지고 있다. 서양 역사에서 '고대'는 기원전 5세기 중반부터 기원후 3세기까지, '중세'는 기원후 5세기에서 15세기까지로 규정하고 있다. 또한 시기 분류와 관련하여 사용하고 있는 개념인 '세계(world)'는 세계적으로 비교 가능한 기술 발전의 일반적인 단계와 관련이 있다. 특정 시기에 대한 정의는 흔히 세계적 타임라인(timeline)에 따라 이루어지기 때문에 서로 다른 문화 사이에 존재하는 시

간과 변동의 복잡하고 다각적인 가치를 간과할 수 밖에 없다. 특정 문화는 흔히 그 지역 고유의 시간성이나 세계관과 동떨어진 채 다루어지는 경향이 있다. 편년 체계가 세계 역사 담론에 도입되고 투영되면서 이질적인 시간적 가치를 바라보는 기준으로 수용되는 경우도 흔히 일어난다. 편년 체계는 명확히 규정된 시간적 경계를 가지고 있고, 이는 지역의 문화 과정에 대한 평가 기준이 된다.

과정과 산물

물질 문화에 대한 해석은 흔히 한 사회의 기술적 전통의 물적 증거로 이해할 수 있다. 1885년에 미국 과학자 O. T. 메이슨(O.T. Mason)은 그의 책 『기원과 발명(Origins and Inventions)』에서 물질 문화 연구에 대한 선구적 관점을 제시하였다. 메이슨은 기술적 발전의 과정이 가지고 있는 독자적 측면을 강조하며, 유물의 경우 독자적 과정들을 서로 다른 개별적인 현상으로 보아야 한다고 주장했다. 이때를 기점으로 문화발전을 분석하는 연구에서 과정과 산물이 서로 다른 주제로 다루어지게 되었다.

혁신

특정 사회의 발전을 가능하게 하는 자원은 물질적 환경에서 비롯된 지식, 방법 그리고 기제로 구성된다. 과거의 사회 집단들에서 이러한 자원은 자연과 맺고 있는 본질적 관계로 결정되었다. 그리고 이 같은 관계에서 비롯된 전통은 기술적이고 물질적인 지식의 배열 방식에 영향을 끼치기도 하였다.

사물의 진화를 가져오는 혁신에 한계가 있다는 시각도 존재한다. 이는 시간적 범주화, 즉 시간적 단계 설정의 영향을 받는다는 관점이다. 바퀴는 후기 신석기시대에 발명되었다. 하지만 화석연료를 사용하고 있는 오늘날의 자동차는 기원전 2500년경 수메르에서 사용하였던 마차와 많이 다르지 않다. 프랑스 철학자 브루노 라투르(Bruno Latour)와 미셸 세르(Michel Serres)의 대화는 시간적 해석에 관한 모범적인 시각을 보여준다. 그들은 다음과 같이 이야기하였다. "어떤 사물을 동시기에 해당하는 것으로 볼 수 있는가? 자동차 중에서 나중에 출시된 모델에 대해 생각해보자. 자동차는 서로 다른 시대에 이룩한 이질적인 과학적, 기술적 해결방안들의 집합체이다. 자동차를 구성하는 요소들에 대한 개별적 시기 설정은 가능하다. 그러나 이렇게 조합된 자동차들의 '동시기성(contemporary)'은 그것을 이루는 요소들의 집합방식이나 디자인, 마감 혹은 그것을 둘러싸고 있는 광고의 세련됨을 통해 규정할 수 밖에 없다." (1995:45).

맥락적 결과물로서의 형태 제작 행위

인간이 각 지역의 고유한 지형과 생태계와 관계를 맺게 되면서 독특한 현상들이 일어나게 되었다. 오늘날 핀란드의 땅은 물 10%, 숲 69%, 경작지 8%, 기타 13%로 이루어져 있다. 핀란드에서 인간과 야생 동물이 살기 시작한 것은 빙하기가 끝날 무렵인 기원전 8500년경이다. 후빙기가 시작되면서 기온은 급격하게 상승하였다. 기후변화는 생태계의 변화를 가져왔다. 신석기시대 인간의 환경에 대한 탐색은 새로운 물질 자원의 발견으로 이어졌다. 핀란드의 고대인들은 사용가능한 자원이 지닌 물적 속성에 대한 경험적 지식을 확보하게 되었다. 이는 유적의 종류와 관련이 있는 구체적인 기능 수행을 위한 도구 개발의 밑바탕이 되었다. 도구들의 특성은 필요한 기능의 결과에서 비롯되었다. 생존을 위한 기술적 필요를 충족하는 데 필요한 다양한 자연자원은 서로 다른 지역에서 확보할 수 있었다. 독특한 생태계의 다양한 특성에 대한 숭배와 심오한 지식의 확보는 하나의 공통된 물질 문화의 형성과 기술적 전통의 성립 그리고 독특한 식단을 가져왔으며, 이러한 특징들은 오늘날까지 유지되고 있다. 핀란드에서 인간의 삶은 과거는 물론 지금도 인간과 자연 사이의 공생(共生)으로 이해할 수 있다.

도구는 또 다른 도구를 만든다

인류의 여명 이래 인간이 도구를 이용하는 행위는 점진적인 발전을 거듭해왔다. 도구 제작에 대한 기술적 지식은 인간의 생존을 위한 기반이자 가장 중요한 소유물이었다.

도구 제작의 필요성은 인간이 육식을 시작하면서 처음으로 생겨난 것으로 여겨지고 있다. 뼈, 나무, 돌을 도구로 만들면서 식량 자원의 획득과 안식처의 마련이 용이해졌다. 물질의 형태적, 기계적(물리적) 속성들은 서로 다른 기능을 가능하게 하였다. 이미 존재하고 있는 물질과 형태에 대한 즉흥적인 활용은 이내 다양한 적용방식을 발견하는 과정으로 이어졌다. 도구는 환경의 통제를 위한 매우 영향력 있는 기제가 된다. 인간이 도구의 개념을 인식하게 되면서 제작의 과정이 시작되었다. 선사시대의 도구 제작 공방지 유적에서는 돌을 깎아내 형태를 만들어가는 석기의 삭감 과정(reduction process)과 대량생산 과정의 흔적을 확인할 수 있다.

그리고 기술 전파는 도구에 대한 시각적 이해를 통해 시작되었다. 도구의 재생산은 동작의 모방 과정을 통해 이루어졌다. 인간은 동작 모방으로 정확성과 소근육 활용 능력을 개발하여 다양한 물질의 형태를 구성할 수 있게 되었다. 물질마다 그 고유의 형태적 저항 요소들이 있으며 그것이 형태를 만들어내는 작업에 영향을 끼쳤다. 유물 제작 과정에서 생긴 흔적들은 인간이 의도했던 것에 대한 증거가 된다. 최초의 도구는 한 손으로 잡을 수 있었고, 한 가지 물체로 이루어져 있었다. 또한 하나의 도구는 자르기, 긁기, 연마하기, 천공하기 등 다양한 기능을 가졌다. 오늘날 우리가 다용도 전자 드릴을 사용하듯이, 주먹도끼처럼 하나의 기술적 단위로 이루어져 있던 최초의 도구는 이내 손잡이와 더 복잡한 기능을 가진 복합도구로 대체되었다. 이러한 복합도구는 들고 다닐수도 있었고 한 곳에서만 사용해야 하는 경우도 있었다.

참고 도판: 5-9-10-298

신체의 확장으로서 도구

인간의 생물학적, 문화적 진화가 기술혁신과 밀접하게 관련이 있다는 연구결과가 있다. 힘의 증폭에서 다양한 작업의 향상까지, 인간의 활동은 인공기관들로 이루어진 네트워크의 도움을 점점 더 많이 받게 되었다. 우리의 신체는 힘과 정확성을 가지고 작동한다. 공상과학에 등장하는 사이보그처럼, 인간은 일부 능력을 더 향상하고 확장하기 위하여 무한한 도구 상자를 창조해냈다. 우리의 활동에는 늘 특이한 신체 연장들이 개입된다. 우리는 흔히 사물을 별도의 실체로 여기는데 과연 그러한가? 인간의 두뇌는 사물을 신체의 확장으로 여기는 능력을 가지고 있다. 도구 사용에 익숙해질수록 그것을 신체의 확장으로 인지하게 되는 것이다. 스키는 인간이 눈 위를 이동하는 속도를 높여주는 하나의 확장이다. 도끼는 인간의 팔을 뾰족하고 강력한 도구나 무기로 전환한다. 컴퓨터 마우스는 우리를 아날로그 환경에서 탈출시켜 우리의 몸과 마음을 알고리즘으로 이루어진 평행 세계로 인도해준다. 우리의 능력은 자연적으로 가지고 있던 기능을 확장하거나 보충해주는 사물의 사용과 연동되어 진화하였다.

참고 도판: 5-7-15-16-17-20

다용도 생존 도구

1969년 미국 샌프란시스코 출판사의 스튜어드 브랜드(Stewart Brand)가 초판 발행한 『전 지구 카탈로그(Whole Earth Catalogue)』라는 출판물의 부제는 '도구에 대한 접근의 기회(Access to Tools)'이다. 북아메리카 반문화(反文化) 운동의 참고서로 자리 잡은 이 출판물에는 자급자족적 삶의 방식에 필요한 재료와 방법을 다룬 광범위한 참고문헌이 실려 있었다. 신문 인쇄용지에 찍혀 저렴한 가격으로 제공된 이 자료는 집단적 변화를 위한 지식의 상징이었다.

1940년 핀란드에서 『숲 안내서(Metsätyökaluopas)』라는 작은 책이 출간되었다. 남성들이 군인으로 징집되자 여

성과 아이 들이 연료와 요리를 위해 땔감을 구하는 작업을 비롯하여 다양한 집안일을 도맡게 되었다. 따라서 기본적인 도구 사용에 대한 지식이 매우 중요했다. 『숲 안내서』는 생존하는 데 가장 필요했던 두 가지 도구인 도끼와 톱의 제작과 유지를 위한 지식을 제공하였다. 안내서에는 사용방법과 도면이 제시되어 있었으며, 도끼와 톱 손잡이를 자체 제작할 수 있는 실물크기 도안을 우편으로 받을 수 있었다. '숲의 자들이여!(Men of the Forest!)'라는 제목의 서문에는 격려하는 말과 함께 '좋은 도구 = 좋은 수입(Good tools = Good Earnings)'이라는 수식이 제시되어 있었다. 도구 제작에 관한 안내뿐 아니라 도구의 효율적 사용방법에 대한 정보도 실려 있었다. 올바른 자세와 동작에 대한 안내를 통해 작업의 효율성과 안전이 강조되기도 했다. 또한 안내서의 내용을 개선할 목적으로 독자에게 피드백을 요구하기도 했다.

핀란드에서는 주문, 도끼 그리고 알고리즘 모두 생존을 위하여 활용한 서로 다른 패러다임 도구에 해당한다. 한때는 주술적 제의와 관련된 기술을 보유하였으나, 도끼나 푸코칼을 사용하는 기술 그리고 뒤를 이어 통신 관련 장비가 최고의 생존 도구로 대체되었다.

참고 도판: 17-18-20-165-185-186

언어와 의사소통

인간의 도구 제작과 언어 발달이 서로 영향을 주고받으며 진화하였다는 이론이 존재한다. 프랑스 고고학자 앙드레 레르와구르한(Andre Leroi-Gourhan)에 따르자면 언어와 도구는 같이 나타났다. 선사시대에 도구가 등장하자마자 선사시대 언어의 가능성이 대두되었다. 도구와 언어는 신경학상으로 연결되어 있으며, 인류의 사회구조 속에서 서로 분리될 수 없기 때문이다(1964:114).

언어의 가장 본질적인 세포와 같은 요소는 상징기호이다. 인간은 세계(실제 세계와 상상의 세계 모두)를 이해하게 되면서 새로운 요소들을 확인해 상징의 레퍼토리에 추가하였다. 말이든 글이든 언어에서는 이러한 상징기호가 일반적으로 '단어'의 형태를 띠지만, 역사적으로 구술과 같은 다른 형태로도 존재해왔다. 구술은 과거의 부족 사회를 구성하던 문화 요소로, 부족의 장로들이 관리하는 경우가 많았다. 그러나 이러한 전승 방식은 점차 사라져 문자 기록으로 대체되었다.

인간이 상징을 활용하는 능력은 '인간, 물질, 변형'의 상호작용의 결과로 일어났다고 볼 수 있다. 인간과 물질세계의 상호작용은 상징적 해석으로 발전하였고, 그것은 의사소통의 동기부여가 되었다. 상징기호가 새롭게 만들어지면 그것이 상징하는 바와 관련된 인지적 이미지도 생성된다. 우리는 사물에 상징을 부여함으로써 사물을 확인할 수 있으며 그에 대한 의사소통이 가능해진다. 우리가 단어로 인식하는 소리를 듣게 되면, 인지과정을 통하여 이 소리는 머릿속에 구체적인 형상으로 이어진다. 우리의 사고 과정이 단어를 통해 이루어지는 경우는 거의 없으며, 우리가 기록한 상징적 이미지를 통해 주로 이루어진다. 상징기호와 그것이 상징하는 바 둘 중에 무엇이 먼저 나타났는지는 개념과 가치의 양상에 따라 다르다. 프랑스 사상가 조르주 바타유(Georges Bataille)는 이렇게 주장했다. "사전은 단어의 의미를 나타내는 것을 넘어 그것의 기능을 나타낼 때 만들어지기 시작하였다고 할 수 있다(1929:382)." 언어와 의사소통 방법은 지역적으로뿐만 아니라 전 세계적으로 계속 발전한다. 이러한 발전들은 인간과 사물의 관계에 어떠한 영향을 끼치는가?

지난 수 세기 동안 언어학 연구는 문화적 관계나 주민의 이주 가능성에 대한 추적을 가능하게 하였다. 거시적 관점에서 볼 때, 핀란드어가 속하는 핀·우그리아(Finno-Ugric) 어족에 관한 과거의 연구는 그에 대한 연구뿐 아니라 하나의 민족적 정치 단위에 대한 규정으로도 여겨졌다. 언어적 계보에 대한 이론은 1700년대에 헝가리 언어학의 선구자인 야노시 셔이노비치(János Sajnovics)에 의해 제시되었다. 이러한 연구의 동기는 당시 유럽 최북단 지역 라플란드(Lappland)에서 사용하던 언어들에 대한 조사였다. 그의 논문 「헝가리어와 우그리아어의 유사성 검토(Demonstration idioma Hungarorum et Lapporum

idem esse)」는 이후 우그리아어와 다른 언어와의 관계를 다룬 헝가리 언어학자 사무엘 저르머히(Sámuel Gyarmathi)의 논문「문법적으로 기원이 입증된 헝가리어 선호도(Affinitas Linguae Hungaricae cum Linguis Fennicae Originis Grammatice Demonstrata)」의 바탕이 되었다. 이 이론들은 핀란드 역사학자 가브리엘 포르탄(Gabriel Porthan)의 논문을 통하여 1779년에 핀란드에 소개되었다. 핀란드어와 우그리아어와의 관계를 제시하는 이 새로운 이론은 핀란드어와 그리스어 혹은 히브리어와의 연관 관계를 찾던 기존의 시도들을 대체하였고, 이후 핀란드의 상징적 정체성 형성에 지속적으로 등장하는 주제의 연구 방향성을 제시하였다. 그리고 과학적 연구로 시작되었던 것이 이내 국가 형성에 관한 신화를 형성하는 데 도움이 되는 정치적 계략으로 발전하게 되었다.

핀란드에서는 의사소통이 지역사회 단위에서 일어나는 문화 변동의 본질적 요인이 되어왔다. 기술적, 문화적 내용의 전달은 사회 행위와 생계의 중요한 변화를 규정하였다. 20세기의 정보기술은 수 세기 전부터 지속해온 사회 집단 사이에 균형을 이루게 해주었다. 지역 간 공간적 격리의 지속은 강력한 민족적, 언어적 차이를 고착화하였다. 핀란드에는 하나의 사물에 다양한 이름이 존재한다. 물질 문화에 대한 민족지 연구(Ethnographical studies)는 통일된 단어 사전의 제작을 위해 노력하였다. 예술가 토이보 부오렐라는(Toivo Vuorela)는『민속사전(Kansan-perinteen sanakirja)』에 농촌 사회에 존재하고 사용되는 구체적인 사물과 기술의 모든 이름을 기록하였다.

의사소통 네트워크가 늘어날수록 사회적, 경제적 접촉은 더 심화되었고, 이는 기존 문화 및 방언에 커다란 변화를 가져왔다. 20세기 중반 이후로, 모든 사회 집단 및 세대가 사용하게 된 다양한 의사소통 방법은 서로를 구분할 수 있게 하는 요소들의 소멸에 기여하였다.

핀란드 건축가 레이마 피에틸레(Reima Pietila)는 다음과 같이 말했다. "나는 내 모국어인 핀란드어로 사고한다. 나는 그림을 그리면서 말을 하는데, 내 핀란드어의 억양과 박자는 내 연필의 움직임에 영향을 준다. 나는 핀란드어로 그림을 그리는 것인가? 내 언어의 박자는 그림의 형태와 선과 표면을 결정한다. 핀란드어의 지역적 사례와 지방 방언은 내가 지형 건축과 공간을 진정으로 표현할 수 있게 하는 요소가 된다(Norri, 1985:8)."

참고 도판: 21-22

물질은 살아 움직인다

필수 미네랄로서의 인간

1929년 조르주 바타유가 편집자로 있던 초현실주의 잡지 《도큐망(Documents)》에 인간을 나타내는 단어 '옴므(Homme)'에 대한 색다른 백과사전적 설명이 등장하였다. 이는 영국 화학자 찰스 헨리 메이(Charles Henry Maye)의 연구 내용을 바탕으로 한 것으로 다음과 같았다. "일반적으로 인간의 몸을 이루고 있는 지방의 양으로 세숫비누 일곱 개를 만들 수가 있다. 또한 신체가 함유하고 있는 철분의 양으로는 중간 크기의 쇠못 하나를 만들 수 있고, 당의 양으로는 커피 한 잔 정도를 달게 할 수 있다. 인간의 몸에는 2,200개의 성냥개비를 만들 수 있는 인 성분이 함유되어 있고 몸에 있는 마그네슘으로는 사진 한 장을 찍는 데 필요한 빛을 확보할 수 있다. 약간의 포타슘(potassium, 칼륨)과 황도 포함되어 있는데, 이는 활용할 수 있는 정도의 양은 아니다. 이처럼 다양한 원재료의 가치를 오늘날의 가격으로 환산하면 25프랑 정도가 된다."

인간의 몸을 활동성을 가진 귀한 물질들의 조합으로 바라보는 관점은 선사시대부터 존재하였다. 다만 그 시기의 철학적 사조에 의해 인간을 필수 미네랄로 보는 관점이 다시 소개된 것일 뿐이다. 샤먼(shaman)으로 인정하기 위한 통과의례로 견습생에게 수정 크리스털을 먹이는 경우도 있었다. 미국 만화 출판사 DC코믹스(DC Comics)의 만화에 나오는 악당 '동물-식물-미네랄 인간(Animal-Vegetable-Mineral Man)'은 1964년에 등장하였다. 이 악당은 신체 부위를 다양한 물질로 바꿀 수 있는 슈퍼 파워를 가지고 있었다.

인간 신체의 96%는 원소주기율표에 나오는 산소(O), 탄소(C), 수소(H), 질소(N)의 네 가지 원소로 이루어져 있다. 인간 신체를 구성하는 전체 원소는 산소, 탄소, 질소, 칼슘(Ca), 인(P), 칼륨(K), 황(S), 염소(Cl), 마그네슘(Mg) 그리고 미량의 붕소(B), 크로뮴(Cr), 코발트(Co), 구리(Cu), 플루오린(F), 아이오딘(I), 철(Fe), 망가니즈(Mn), 몰리브덴(Mo), 셀레늄(Se), 규소(Si), 주석(Sn), 바나듐(V), 아연(Zn)이다. 인간의 신체를 화학 성분과 활성 상태의 물질로 이루어져 있다고 보는 해석이 사실과 부합하지 않는 것은 아

니다. 미국 잡지 《와이어드(Wired)》에 실린 2011년 기사에 따르면 인간 신체를 구성하는 요소들의 총 가치는 지금의 경제가치로 4천 561만 8,575달러였다. 이중 인간의 골수가 2천 300만 달러로 그 가치가 가장 높은 것으로 추산되었다. 실제로 인간이 돌에서 나왔다는 신화를 간직한 문화도 있었다.

참고 도판: 29-32-34-35-36

물질과 그 가치

물질과 그 속성에는 가치가 부여되어 있다. 인류의 역사에서 물질은 여러 근본적인 의미와 역할을 가지게 되었다. 서로 다른 문화마다 지역 단위로 일어나는 발전 양상에 따라 역사적 시대 구분을 한다. 이렇게 구분된 시대들은 흔히 지배적으로 사용된 물질의 이름을 따서 명명되었다. 어떤 물질을 사용하는가에 대한 논리는 맥락과 시대에 따라 변하며, 문화적 표지가 되기도 한다. 핀란드 디자이너 일마리 타피오바라(Ilmari Tapiovaara)는 1961년 이렇게 말했다. "핀란드에서는 우리의 역사가 시작된 이래로 나무의 시대가 유지되어 왔다." 세상을 바라보는 관점과 신앙 및 가치체계의 발달에서부터 생존을 위한 수단까지, 인간과 물질 사이의 관계는 끊임없는 연구, 발견 그리고 착취를 동반해왔다. 물질적 가치의 개념적 세계는 시간과 문화를 거쳐 진화해왔다. 시간적 거리가 존재함에도 우리는 변하지 않는 어떤 것들을 포착할 수 있다. 과거에는 특정 물질을 확보하기 위하여 상당히 노력하고 엄청난 거리를 이동하였다. 어떤 경우에는 물질의 미적 특징이 물질의 기계적, 물리적 특징만큼이나 힘을 발휘하는 것으로 여겨지기도 하였다. 특정 자원이 위치해 있는 장소는 흔히 성스러운 의미를 부여받기도 하였다. 이를 통해 물질들의 교환가치나 그것들이 머나먼 장소에서도 확인되는 양상을 설명할 수 있다.

오늘날의 화폐경제 체계에서는 자원을 활용가능한 원자재로 여긴다. 하지만 과거 인간들은 그것들이 영적인 힘과 상징적 의미를 함유한 것으로 보았다. 즉 당시에는 완전히 다른 가치체계가 자리 잡고 있었다. 물질의 실용적 가치는 그것이 지닌 다양한 가치 중 한 가지에 불과했던 것이다. 다양한 요인 때문에 특정 물질은 추가적 가치를 지니고 있는 것으로 여겨졌는데, 이는 오늘날의 표현을 빌리자면 바로 '부(富)'이다. 물질의 교환이 이루어지면서 사회 집단들 사이에는 '교환 가치'의 개념이 생겨났고 그것은 기술적, 사회적, 경제적 요인의 영향을 받았다. 화폐경제 체계가 널리 정착되기 이전에는 물물교환이 주된 경제 방식이었다. 거래는 수요와 공급의 법칙에서 자유로운, 하나의 상호호혜적인 과정으로 이해되었다. 물물교환 체계에서 물질의 가치는 실제 필요에 따라 정해졌다. 그러다가 교역 체계가 성립되면서부터 이미 존재하는 물질이나 유물에 또 다른 가치를 부여하는 개념이 등장하였다. 그리하여 이전에는 본질적인 필요를 충족해주는 것으로 여겨졌던 물질이 이제 하나의 '물자'로 재해석되었다.

속성과 물리적 상태

물질의 문화사는 그것의 '사회-생태학적 변형'을 통해 이해할 수 있다. '사회-생태학적 변형'이란 인간과 생태계 사이에 일어나는 상호작용의 총체를 의미한다. 물질의 변화에서 비롯된 힘을 발견한 이래로, 인간은 주변 환경에 가치가 내포되어 있다고 여기게 되었다. 물질에는 물질적, 비물질적 속성들이 투영되었는데, 이에 관한 생각은 오늘날에도 대체로 유지되고 있다. 물질 자원은 숭배, 이주, 탐험, 사회-기술적이고 경제적인 패러다임의 변화, 전쟁 그리고 집착적인 축적의 대상이 되어 왔다. 지구상에 자원이 불균등하게 분포하여 생겨난 갈등은 인류 문화사를 이끄는 원인이 되었다. 원소에 대한 종합적 해석은 우주의 변수들과 결합하여 세계관의 성립을 가져왔다. 서양 문화는 지구상의 모든 물질이 흙, 물, 공기, 불 그리고 천상의 빛과 공기인 아이테르(aether)로 이루어져 있다는 고대 그리스의 관점을 계승하였다. 종교적, 문화적, 정치적 그리고 심지어 개인적 입장에 따라 대안적 해석들이 제기되었다. 기본 원소에 대한 이론은 이들 원소의 결합에 관한 여러 공식에도 관여하여 본질적인 물질적 상태, 기본방향 그리고 색상 코드에도 영향을 끼쳤다. 지구의 모든 물질적, 물리

적 측면이 엮이는 과정은 인간이 '모든 것에 적용 가능한 해석, 즉 관찰되는 모든 현상을 관장하는 단 하나의 설명'을 찾아 나서는 과정으로도 이해할 수 있다.

세계적 관점에서 볼 때, 인간에게 알려진 최초의 금속은 금과 구리였다. 철의 경우, 초기에는 자연에 이미 존재하던 운철(隕鐵)만 사용하였다. 운철로 된 도구들은 돌로 제작된 도구들의 형태를 모방하여 만들어졌다. 운철을 이용한 도구 제작은 여러 문화에서 이루어졌으나, 그 결과물은 보통 기능적 역할보다는 상징적 역할을 가졌다. 당시만 하더라도 철(운철)은 금보다 더 귀하고 가치가 높았다. 이 물질이 하늘에서 떨어져 내린 운석이라는 사실은 널리 알려져 있었고, 여러 문화에서 그러한 사실이 그 명칭에 반영되어 있다. 기록으로 남아 있는 철의 가장 오래된 명칭은 '천상의 금속'이라는 뜻의 'An.Bar.'이다. 철의 성스러운 가치는 야금술(metallurgy)이 발달한 이후에도 유지되었고, 금속 도구는 초자연적 특징을 가졌다고 여겨졌다.

전 세계적으로 도구는 기후 환경을 조절하고, 재배 작물을 보호하며 안녕에 위협이 된다고 여겨지는 요소를 관리하기 위하여 활용되었다. 금속의 물질적 속성을 이해하는 과정은 여느 새로운 물질과 마찬가지로 점진적이었다. 새로운 물질을 사용한 최초의 사례들은 기존 요소들의 형태에 대한 모방이 동반되었다. 최초의 청동 유물은 기존 석기의 형태를 모방했고, 최초의 철제 도구는 청동제 도구의 형태를 모방했다. 하지만 이렇게 되면 사용한 물질의 종류에 따라 시기를 구분하는 작업이 무의미해진다. 현실은 시기의 겹침과 점진적 변화로 이루어져 있을 것이기 때문이다. 새로운 금속 물질의 확보는 아주 천천히 일어나는 발견의 과정을 통해 이루어졌다. 인간이 제련을 처음으로 실행했을 때, 그것은 물질을 분리하는 과정으로 인식하기보다는 한 원소의 물질적 특성이 변화되는 '변형의 과정'으로 인식하였다. 제련의 과정에서 일어나는 물리적 반응을 얼마나 이해하고 있는지에 따라 언제 다른 금속 자원을 추가적으로 활용할 수 있게 될지가 결정되었을 것이다.

일부 사회에서는 자연의 모든 요소를 '살아 있는' 것으로 여겼다. 물리적 속성의 변화와 관련된 발견들, 즉 하나의 물질을 또 다른 물질로 변화시키는 가능성을 초자연적 현상으로 여겼다. 초기 야금술은 산과학(産科學)과 관련된 성스러운 행위로 여겨졌다. 지구의 땅속에서 무엇을 꺼낸다는 행위의 상징성 때문에 광산과 대장간에서 일어나는 행위들은 배아(胚芽)와 관련된 함의를 부여받게 되었다. 환생에 대한 믿음은 동식물뿐 아니라 광물에도 적용되었다. 환경은 하나의 살아 있는 실체로 이해되었으며, 이와 관련해 광물도 동식물이 그러하듯이 다시 자라날 수 있는 것으로 인식되었다. 광물의 변형에 대한 생각은 영원한 재생의 이데올로기에 속해 있었다. 물질의 물리적 속성을 변화시키는 최초의 시도들은 불의 조절을 통해 이루어졌다. 변형의 주체로서 불은 하나의 우주적 힘이었다. 불을 관장하는 금속 제작 기술자, 즉 물질의 상태를 변화시키는 그들의 능력은 일종의 초자연적 선물로 여겨졌다. 그리고 세상을 통제할 수 있을 정도의 능력을 갖춘 인물은 초자연적인 존재로 인식되었다. 그들은 물질을 변화시키는 공식의 비밀을 간직한 자들이었다. 카렐리아(Karelian)어와 핀란드어로 구전되던 전설과 신화를 바탕으로 뢴로트(Lönnrot)가 19세기에 수합한 서사시 모음집 『칼레발라(Kalevala)』에도 전설 속의 신 일마리넨(Ilmarinen)이 대장장이이자 발명가인 것으로 나온다.

참고 도판: 23-24

석기시대의 여왕들

핀란드의 암반은 지구 지각의 일부를 이루고 있는 페노스칸디아 순상지(Fennoscandian Shield)에 속한다. 유럽 대륙의 가장 오래된 석재가 이에 포함되어 있다. 형태적으로 보면 하나의 독자적인 대륙으로도 여겨질 수 있는 이곳은 구조상의 활동으로 한때 형성되었던 산맥들이 수차례의 빙하기를 겪으면서 완전히 침식되었다. 암반층을 덮고 있던 퇴적물이 사라진 만큼, 이 지역은 지질역학을 연구하는 학자들에게 중요한 연구 지역이다.

핀란드 시우루아(Siurua) 지역에 분포하는 '트로넴암 편마암(trondhjemite gneiss)'의 암장 연령은 35억 년인

것으로 추산된다. 지금까지 페노스칸디아 순상지에서 확인된 가장 오래된 암석이라 할 수 있다.

참고 도판: 252

중금속

핀란드에서 발견되는 청동 도끼들은 완전한 형태로 이 지역으로 유입되었다. 도끼의 청동 성분은 구리 90%, 주석 10%로 이루어져 있다. 선사시대의 핀란드인은 이 두 원료에 대한 지식을 가지고 있지 않았다. 당시 가장 가까운 구리 산지는 우랄산맥과 아우누스(Aunus, 러시아 카렐리아(Karelia) 공화국에 위치한 올로네츠(Olonets)를 부르는 핀란드어 지명─옮긴이 주)였다. 당시에는 청동의 가치가 높았기 때문에 무덤에 부장품을 매납하는 일반적인 장례 형식에서 청동 제품의 부장은 이루어지지 않았다. 청동 제품은 당시 주조기술이 알려져 있었기 때문에 새로운 제품으로 주조되거나 재활용되었다. 주조생산에 사용한 거푸집은 활석 혹은 진흙으로 제작되었다. 진흙 거푸집은 핀란드의 해안가 지역을 따라 사용되었다. 내륙지역은 활석 원료가 풍부하여 이를 거푸집 제작에 사용하였고 교환품으로 활용되기도 하였다. 활석 거푸집의 파편들은 활석 산지와 거푸집 제작지에서 멀리 떨어진 해안가 유적에서도 발견되었다. 석제 도끼는 청동 도끼의 사용이 점차 확대되어도 여전히 사용되었다. 하지만 철제 도끼가 사용되기 시작하자 기존의 석제 및 청동 도끼들은 철제 도끼로 대체되었다. 핀란드에는 2,500년 전 철기가 완전한 형태로 처음 유입되어 동쪽에서 서쪽으로 퍼져나갔다. 핀란드 지역에서는 얕은 호수와 늪지대에서 철을 구할 수 있었으며, 이것이 철기의 확산을 촉진하였다. 핀란드어로 철을 뜻하는 단어 '라우타(rauta)'는 '붉음'을 의미하는 고대 스웨덴어 '라우드(raud)'에서 유래했는데, 이는 호수 안의 철광석 모습에서 비롯된 것이었다. 호수 철광석의 경우 철 함량이 거의 50%에 이르렀다. 선사시대 초기에는 철제 도구의 생산이 가내 수공업으로 이루어졌다.

참고 도판: 25

미량 원소

미량 원소는 주기율표에 있는 열일곱 개 원소를 지칭하는 것으로, 지구 지각에 상대적으로 풍부하게 존재한다. 그것들은 흔히 함께 나타나며 분리하기 어렵다. 그러나 그 지질학적 속성 때문에 이러한 미량 원소는 매우 분산되어 있는 상태로 존재하며, 한곳에 집중되어 나타나지 않는다. 최초로 발견된 미량원소는 스웨덴에서 1787년 처음 확인된 '이테르바이트(ytterbite)'라는 검정색 광물이다. '이테르바이트'에 대한 정보는 핀란드 화학 연구의 아버지로 여겨지는 투르쿠왕립학술원(Royal Academy of Turku)의 요한 가돌린(Johan Gadolin)에게도 전달되었다. 1789년 그는 이 물질을 분석하는 과정에서 미지의 산화물질을 발견하여 '이트리아(yttria)'라는 이름을 붙였다. 산화이트륨 Y_2O_3은 오늘날 기술적, 의학적으로 다양하게 활용되고 있는 백색의 고체 물질이다.

시간과 보존

과거의 유물은 흔히 전설적 시간대에서 온 것으로 여겨지곤 한다. 오늘날 우리는 하나의 공통된 시간 인식체계를 공유하고 있으나 항상 그랬던 것은 아니다. 역사 속에서 시간에 대한 인식체계는 변화해왔고, 서로 다른 인식체계는 지구상에 발생한 문화들의 인간과 사물 사이의 관계 맺음에도 영향을 끼쳤다. 과거에는 사물의 기능적 유효기간이 사용자의 살아온 기간과 일치했고, 도구나 유물을 매장 의례에서 함께 묻기도 했으므로 그 사용기간이 내세에서도 유지되었다. 북유럽의 토착 사미(Sámi) 문화에는 사물이 그 원료가 나왔던 자연으로 다시 돌아가야 한다는 순환의 과정에 대한 믿음이 존재한다. 비슷한 관점에서 아프리카 나이지리아의 이그보(Igbo) 문화는 보존이라는 개념을 받아들이지 않는다. 그들에게 가치는 과정에만 있을 뿐, 최종 생산물에 있는 것이 아니었다. 과정을 동적인 것으로 그리고 생산물을 창조적 욕구를 망가뜨리는 정적인 것으로 여겼기 때문이다. 이그보 문화의 가장 핵심은 유물을 폐기하고, 다음 세대에게 창조의 과정 및 경험을 주는 것을 선호한다는 사실이다. 그들에게 이것은 발명의 과정을

의미한다. 그러나 다른 사회 집단의 경우에는 한 세대에서 다른 세대로 사물을 계승하였다. 현대의 사례로는 디자이너 사물리 나만카(Samuli Naamanka)의 〈콤포스 로비 (Compos Lobby)〉 의자를 들 수 있다. 이 의자는 자연적으로 완전히 생분해될 수 있는 합성물로 만들어졌다. 생분해에는 대략 80일이 걸리는 것으로 추산되었다. 현대의 소비 사회는 축적하고 내버린다. 시간과 순환의 개념은 서로 다른 기술적이고 환경적인 관점에 적응하며 변화한다.

참고 도판:89-254-256

재활용

재활용의 개념에는 물질이 생산물에서 또 다른 생산물 그리고 물질로 변화하는 일련의 과정이 포함된다. 혹은 그 변화하는 과정을 의미한다. 그런데 순환(cycle, 사이클)의 개념은 지속해서 변화한다는 해석을 낳는다. 순환에 대하여 언급할 때, 시간과 물질 사이의 대화는 문화에 따라 서로 다른 독특한 함의를 가지게 된다. '사이클'이라는 단어 자체에는 '주기'라는 의미도 포함되어 있는 만큼, 연속 혹은 반복의 의미를 함유하는 일정한 시간 간격이라는 뜻도 가지고 있다. 세계적으로 동일한 시기에 이 개념에 관한 서로 다른 패러다임이 존재한다는 것이 확인된다.

쓰레기는 현대적 개념이다. 과거 핀란드에서 적응 전략과 그 결과로 만들어진 도구를 결정한 것은 효율성과 융통성이었다. 핀란드의 기후 조건에서 비롯된 계절적 제약은 자연자원의 활용을 위한 아주 독특한 사고방식으로 이어졌다. 농촌 사회의 물질을 사용하는 행위에서 낭비의 관념은 생소한 것이었기 때문이다. 사물의 일생사(life-cycle)를 최대한 연장하는 것은 당연한 일이었다. 또한 하나의 사물은 또 다른 사물이 되기도 했다. 기발함과 지략 있는 태도로 모든 물질 자원과 그 잔재는 전략적으로 사용되었다.

20세기에 들어와 저비용 생산과 일회용 소비 행위가 가능해지면서 모든 것을 쉽게 버리는 문화가 정착되었다. 이와 같은 생산소비 구조의 문제는 단순히 버리는 행위에 있는 것이 아니라 재생 혹은 재활용의 가능성이 그러한 행위를 정당화하는 잘못된 생각을 동반할 수 있다는 점이다. 기업과 디자이너 들이 재활용의 윤리와 미학을 수용하였으나, 재활용 과정에서의 실체에 대한 근본적인 정보는 사실 은폐되어 있다. 기업들은 흔히 하나의 홍보 전략으로 재활용 제품을 소개한다. 재활용은 제품의 지속적인 대량생산을 정당화하기 위한 슬로건으로 사용되곤 하는데, 이러한 대량생산은 점점 더 많은 자원과 에너지를 필요로 한다. 상황이 이렇기 때문에 제대로 된 정보를 수용하고 더 양심적인 소비자 문화 정착을 가져올 수 있는 급진적이면서 새로운 해결책이 필요하게 되었다.

재활용과 관련 있는 또 다른 개념으로는 '다운사이클링 (downcycling)'과 '업사이클링(upcycling)'이 있다. 이 개념들은 재활용된 최종 결과물의 질과 관련된다. 업사이클링의 경우, 물질과 생태자원을 증진하려는 의도가 내포되어 있다. 물질의 순환 과정에 가치를 추가하려는 윤리가 반영되어 있는 것이다.

참고 도판:90-269

생분해되는 물질

둘 이상의 서로 다른 물질을 혼합하여 만든 것이 복합물질 (composites)이다. 복합물질은 기본적으로 레진(resin, 수지)으로 이루어진 망 구조와 그것을 보강해주는, 흔히 식물이나 셀룰로스(cellulose) 섬유소에서 비롯된 자연 섬유로 이루어져 있다. 이 두 물질의 결합은 다양한 결합 방식과 자연자원의 대체 물질에 대한 지속적 연구에 동기를 부여한다.

나무는 다양한 요소로 이루어져 있으며, 과거 사회에서는 그것들을 활용해왔다. 지금의 산업 시대에는 그러한 요소를 새롭게 적용하기 위한 방법에 대해 지속적으로 연구하고 있다. 종이와 목재 생산을 위해 나무를 자르며 발생하는 폐기물은 거대한 자원이 된다. 그 물질적 잔해물을 지혜롭게 사용할 수 있는 방법을 찾아야 할 필요성이 대두되

면서 부산물 활용에 대한 연구가 이루어지게 되었다. 임업 관련 산업은 제품 공정 과정에서 폐기물이 필연적으로 발생하는데, 그 산업의 규모가 확장됨에 따라 폐기물의 양도 늘어났다. 다량의 톱밥과 목재 칩이 곧 종이 생산의 시작을 가져왔다. 부산물의 새로운 활용 방법을 찾는 것은 핀란드 임업이 처음 시작되었을 무렵부터 존재하였다. 오늘날까지 진행된 연구로 임업 산업 부산물의 활용 범위는 기존에는 상상할 수 없었던 분야에까지 확장되었다. 섬유소의 활용과 관련된 연구와 개발만 보더라도 에너지 자원에서 식량에 이르기까지 다양한 분야에 걸쳐 있다.

참고 도판: 86-87-89

점토

점토로 된 작은 상(小像)들은 기원전 24000년경부터 제작되었다. 점토를 이용하여 봉헌물이나 소상과 같은 문화 요소를 제작하는 행위는 토기가 등장하기 이전부터 이루어졌다(Rice 1999: 4). 그 둘 사이에는 유의미한 기술적 발전 관계가 있었던 것으로 여겨지지는 않는다. 토기는 세계적으로 가장 오래되었다고 알려진 산업 가운데 하나로, 동아시아의 수렵-채집 사회에 처음 등장하였다.

토기의 발생은 흔히 농경의 발생과 관련이 있다고 여겨지는데, 후기 구석기시대의 수렵-채집 집단들이 그에 앞서 사용하기도 했다. 이는 기술로서의 토기 생산이 농경이나 목축의 시작과는 별도로 발생했음을 시사한다. 과거에는 '여성에 의해, 여성을 위해' 제작된 특정 토기들이 있었으며, 여성들이 기존에 하던 바구니 짜기를 모방하여 익숙한 속성들을 토기 제작에 활용하였다는 이론도 제기된 바 있다(Childe 1939). 또한 토기의 발달을 관련 기술의 학습 과정을 계승하고 재현하는 하나의 사회적 행위로 여기는 관점도 있다.

페노스칸디아(Fennoscandia, 핀란드·스웨덴·노르웨이·덴마크를 포함한 정치적·지질학적 단위 ─ 옮긴이 주) 동부지역에 토기가 처음 등장한 것은 기원전 5300년 무렵이다. 여전히 수렵, 어로, 채집이 생계의 중요한 부분을 차지하고 있었을 때 토기가 처음으로 사용되기 시작하였다. 수렵-채집 집단들은 지역별로 구분되는 장식적, 기술적 속성을 가진 토기의 전통들을 만들어냈다. 수렵-채집 집단들의 이동성 강한 활동이 토기 기술의 이전에 기여했다는 생각은 사회 집단들 사이에 상호작용이 있었음을 전제로 하고 있다.

토기 제작 기술의 발명과 그 전파를 주제로 한 이론들은 토기의 사용과 폐기에 관한 분석을 동반한다. 원료 조달이 쉬웠던 만큼, 유물 복제도 쉽게 이루어졌다. 이동성이 강한 일부 집단들에게 이는 매우 유리한 조건이었다. 점토와 그것을 물리적, 형태적으로 변형한 다양한 도구는 오늘날의 저비용, 일회용 물건의 초기 사례로 볼 수 있다.

참고 도판: 1-4-26

단일 삼림 체계

'물질'을 의미하는 단어 'matter'는 '나무'를 의미하는 라틴어 'material'에서 파생되었다. 빙하기 이후 핀란드 지역에 처음으로 등장한 나무종은 자작나무였으며, 이후 소나무가 가장 우세한 종이 되었다. 핀란드에서 인간이 가장 많이 활용한 나무종은 가문비나무, 소나무, 자작나무이다. 향나무는 국가 보호수이고, 백자작나무는 핀란드를 상징하는 나무로 여겨진다.

핀란드에서는 1km² 당 대략 7만 2,000그루의 나무가 자라고 있다. 이는 인구 1인당 4,500그루로 환산할 수 있으며 다 합치면 220억 그루가 된다. 핀란드의 삼림은 유라시아 북방침엽수림대의 일부에 해당한다. 북방침엽수림대는 노르웨이의 대서양 연안에서 러시아의 태평양 연안에 이르며 그 가로 길이가 9,000km에 이른다. 핀란드 삼림은 흔히 하나의 동일하고 연속된 시스템으로 여겨진다. 산림지대가 2,300만 헥타르(ha)에 이르기 때문에 핀란드는 현재 세계 시장에 삼림 자원을 제공하는 가장 중요한 나라 중 하나이다. 보존을 위해 남겨둔 153만헥타르를 제외하고, 생산성 있게 사용되는 삼림 면적은 203만헥

타르이다(Finland Forestry Report 2013). 따라서 연간 6,000만m²에 해당하는 목재를 지속해서 벌채할 수 있다. 핀란드의 임업은 수출 중심으로, 제품의 65-90%를 해외로 내보내고 있다. 특히 목재 수출의 40-50% 그리고 종이 및 종이 판자의 60-65%를 유럽으로 수출하고 있다. 핀란드의 삼림 구성은 지난 90년 동안 상당히 많이 바뀌었으며, 현재로는 매우 비슷한 수령(樹齡)의 나무들로 이루어져 있다. 핀란드에서는 매년 대략 11만헥타르에 벌채 후 씨를 뿌리거나 묘목을 심고 있다. 이때 토종 나무 종자만을 중심으로 삼림을 재생하고 있다.

오늘날 핀란드의 육지와 물의 85%는 누구나 향유할 수 있다(Everyman's Right). 사유재산이 존재하지만 정부에서 규정한 경우가 아니라면, 사유지에 대한 접근이나 이동권을 통제할 수 없다. 이러한 권리는 핀란드 문화의 일부로 존재해왔으며, 현대에 들어와서야 법적으로 규정되었다. 핀란드의 토지 소유 정책들이 역사적으로 변화를 맞이하게 되면서 조상 대대로 존재하던 권리들은 법적으로 명시되기에 이르렀다. 사실 앞서 언급한 이동권은 그것을 보장하는 법령이 있는 것은 아니고, 그 실행 범위와 관련된 30여 개의 서로 다른 법령에 규정들이 포함되어 있다. 땅의 활용과 관련된 권리 및 제약은 성문화되지 않은 과거로부터 내려온 약속들과 현대 법률이 결합하여 보장되는데, 이를 모두 아우르는 것이 '자연 보존법 1097/1996(Nature Conservation Act 1097/1996)'이다. 이 중 가장 중요한 규정들은 형법의 범주에 포함되어 있다. 예를 들어 어떠한 식물이 채집 가능한지 명시하는 규정이 여기에 해당한다. 이러한 향유권의 시행 및 관련 법률은 오늘날 환경부 안내 지침에 명시되어 있다.

도끼

임업이 오늘날의 현대화된 시스템으로 발전하는 과정에서 생산속도를 향상하고 노동력의 행위 논리를 변형한 새로운 기술들이 도입되었다. 임업이 역사적으로 오랜 세월 동안 지속되었으므로 도끼는 수 세기 동안 주된 도구로 자리 잡았다. 특정 나무종과 특정 작업에 맞추어 특정 모델의 도끼가 개발되기도 했다. 도끼는 생존과 관련된 도구로, 생계 및 수입의 수단이 되었다. 핀란드에서 이 도끼는 중요성이 정말 컸던 만큼, 집 출입구 근처 혹은 출입문 바로 위에 수납하여 안전을 보장해주는 상징물로 여겨지기도 했다. 도끼는 수제품이었다. 도끼의 특징은 사용자의 키와 신체역학적 편의를 고려하여 정해졌다. 손잡이 디자인은 힘의 활용과 정확성에서 가장 중요한 사항이었다. 노동효율성연구소(Work Efficiency Institute)에서 기획한 실용 강의에서는 도끼의 올바른 제작과 사용에 관한 안내를 해주었다. 이 연구소에서는 시장에 나와 있는 제품 가운데 가장 좋은 모델을 추천해주기도 했다. 〈12번 모델(12/2 M36 model)〉은 핀란드 회사인 빌네스(Billnäs)에서 만든 도끼였다. 연구소에서는 이 도끼를 벌채용으로 소개했으며, 금속의 질과 제작방식이 발전함에 따라 주기적으로 실험 대상이 되면서 개선되었다. 그러나 완전히 새로운 종류의 기계들이 소개되면서 도끼의 도구로서의 본질적 중요성은 유지되지 못하였다.

참고 도판: 12-123-125-126

나무

나무 구조의 구성 요소에는 뿌리, 몸통 그리고 수관(樹冠)이 있다. 나무 중심부는 주로 녹말로 이루어져 있으며 성장과 가지 생성에 필요한 영양분을 보관하는 기능을 한다. 나무 몸통 아랫부분의 경우, 중심부는 죽어 있다. 살아 있는 변재(邊材)를 통해서는 물과 영양소가 뿌리에서 수관으로 전달된다. 나무 몸통에서 나무의 질이 가장 안 좋은 부위가 바로 변재이다. 나무의 구조를 지탱하는 것은 죽어 있는 심재(心材)이다. 나무의 수령이 오래될수록 심재가 상대적으로 차지하는 비율이 높아진다. 이 부분이 나무 몸통의 가장 귀한 부분이 된다. 나무의 단단함은 세포구조에 따라 달라진다. 세포벽을 구성하는 세 가지 요소 중 하나가 바로 셀룰로스 섬유소로, 세포벽의 40-50%를 이루고 있으며 나무를 단단하게 만들어준다. 일반적으로 각 나무의 결은 그것을 이루고 있는 세포구조와 조직방식에 따라 달라진다.

과거 핀란드의 삶의 방식은 삼림 생태계를 완전히 활용하는 것으로 규정되었다. 나무는 역사적으로 생필품, 연료, 건축물 그리고 심지어 영양 보조제의 기본적인 자원이 되어왔다. 삼림 시스템의 풍부함과 명백한 자생력으로 과거 사회에서는 이를 숭배하는 제의가 이루어졌다. 심지어 특정 사회 집단에서는 특정 나무들을 성스러운 것으로 여기기도 하였다. 필요 자원의 원천으로서의 삼림에 대한 아주 각별한 의존은 그 자원 활용에 사용되는 도구와 기술의 발전을 촉진하였다. 발명품으로는 특정 나무 종류에 사용하는 특정 도구 그리고 다양한 물질 자원의 추출을 위한 기술이 있었다.

특정 나무종들은 목재뿐 아니라 수액과 나무 껍질을 제공하기도 했다. 자작나무 수액인 '마흘라(Mahla)'와 스코틀랜드 소나무(Scots Pine)의 내피는 고대 집단들에게 식량 자원으로 활용되어 비타민과 무기질, 식이섬유를 제공하였다. 최근 들어 두 가지 모두 과거 집단들에게 제공하던 건강상의 이점으로 슈퍼푸드로 여겨지고 있다. 페노스칸디아 지역에 걸쳐 널리 섭취되었으며, 다양한 문화에서 활용되었다. 핀란드 시골에서는 내피를 구황식물로 여겼지만, 북해의 토착 집단들은 이를 계절적 주식량으로 이용하였다. 지금은 내피를 섭취하는 일이 거의 없지만 마흘라는 개인적, 상업적 목적으로 여전히 추출되고 있다.

내피의 수확은 북해의 모든 마을에 걸쳐 일어났던 전통적인 사미 집단의 행위로 기록되어 있다. 그러나 핀란드의 전통문화 속에서는 생존을 위한 식량으로 여겨져왔다. '페투(pettu)'라는 이름으로 불린 스코틀랜드 소나무의 내피는 기근으로 다른 식량 자원이 부족할 때 빵의 일종으로 섭취되었다. 이 내피 빵은 '실리코(silikko)'라고 불렸는데, 실리코를 먹으면 나중에 가난의 낙인이 찍힌다는 치명적인 문제가 있었다. 식량이 부족할 때를 대비해 핀란드 정부에서는 나무 내피 빵을 만드는 방법을 안내하기도 하였다. 또한 시골에서는 커피가 부족할 경우 소나무 껍질을 대체품으로 소비하기도 하였다. 이와 달리 사미 문화에서는 스코틀랜드 소나무의 내피가 주된 식량 자원으로 활용하였던 기록이 있다. 이 식량자원의 중요성을 나타내는 사례로, 룰레 사미(Lule Sámi) 사회에서는 6월이 '소나무의

달'이라는 의미를 갖는 '비에트세만노(biehtsemánno)'로 불린다(Zackrisson et al., 2000). 사미 집단은 다양한 방식으로 내피를 소비하였는데, 날것으로 먹기도 했고 저장했다가 순록 우유와 섞어서 먹기도 하였다. 수확 시기는 수확 방법에도 영향을 끼쳤을 뿐만 아니라 내피의 영양분이나 맛과도 관련 있었다. 내피의 수확 과정이 나무에 해로운 것은 아니었다. 나무 수액이 흘러 나무껍질이 잘 벗겨지는 시기에 외피와 내피를 약 1m 길이로 떼어내 내피를 분리하였다. 나무껍질을 벗기는 작업은 주로 여성과 아이 들에 의해 이루어졌다. 연구에 따르면 내피에 포함된 탄수화물은 지방질이 많은 겨울 식단에 매우 중요한 부분을 차지하였으며, 칼로리 대부분을 제공하는 고기, 물고기, 순록 우유의 단백질 및 지방에 추가되어 균형 잡힌 식단을 이룰 수 있었다. 또한 높은 비타민 C 함량은 면역체계를 보강해주었다. 이러한 다양한 이점으로 과거 다른 집단들 사이에서 흔히 있었던 질병들이 사미 집단 사이에서는 나타나지 않았다. 광범위하게 이루어지는 스코틀랜드 소나무 채취 과정 때문에 나무 표면에 상처가 남는데, 사미인들에게 그 상처들은 나무가 가지고 있는 문화적 중요성을 나타내준다. 이렇게 상처가 보이는 개체들을 '문화적으로 변형된 나무(CMT, Culturally Modified Trees)'라고 부른다. 이는 고고학적 증거로, 일부 숲의 경우 문화유적으로 여겨야 한다는 주장이 제기되기도 하였다(Östlund et al., 2009).

자작나무 수액은 오래전부터 식단의 일부로 섭취하기도 했고, 의약품 및 화장품으로 사용하기도 했다. 식단의 일부로 섭취할 경우 사회의 모든 구성원이 즐길 수 있는 음료의 형태가 되었다. 수액은 그대로 활용하기도 하였고, 에일이나 와인의 형태로 발효하기도 하였다. 가장 많이 활용한 나무종은 백자작나무(Betula pendula)였다. 나무 몸통에 작은 호스를 끼워 수액을 채취하였는데, 나무마다 나오는 양이 달랐다. 자작나무 수액 채취는 4월에 이루어졌다. 이 때문에 전통 달력에서는 4월을 '마흘라쿠(mahlakuu)'라는 특별한 이름으로 부르기도 하였다. 채취된 상태 그대로 섭취하는 이 음료는 항산화제, 영양분, 미네랄이 풍부하다. 자작나무 수액을 섭취하는 전통은 오늘날까지 계속 이어져 지금도 채취되고 소비된다. 오늘날

자작나무 수액은 개인뿐 아니라 소규모 기업체에서도 채취하는데, 후자는 그것을 병에 담아서 판매하기도 한다.

그렇다면 한 사람이 한평생 활용하는 나무는 몇 그루일까? 연료용 땔감만 따져보면, 1800년에 추산된 수치로 1인당 1년 소비량은 20㎥였다(Myllyntaus, 2002). 오늘날 사용하는 목재 계산 기준을 활용하면(높이 20m, 지름 40cm인 나무), 이것은 1년에 대략 나무 여덟 그루 정도로 환산된다. 한 사람이 65년을 산다고 하면, 520그루의 나무를 한평생 사용하는 것으로 추산할 수 있다.

제2차 세계대전 이전까지만 하더라도 가정에서 사용하는 목재의 비율이 가장 높았다. 기후 조건의 결과로 연료와 음식 조리에 목재를 대량으로 소비하는 문화적 삶의 방식과 거주 형식이 자리 잡게 되었다. 시골 주택은 조리 및 난방의 역할을 수행하는 부뚜막을 중심으로 다양한 기능을 가진 공간이 배치되었다. 잠자고 먹고 일하는 일상 활동과 사회 활동이 하나의 공간에서 이루어졌다. 17세기에 경제에 관한 교리들이 확산되면서 자연자원을 사용하던 기존 방식에 대한 재고와 연료를 기반으로 한 기술의 효율성 증대가 이어졌다. 1600년대에 연통이 사용되기 전까지는 주택에 창문이 없었고, 그 대신 연기를 배출할 수 있는 환기구가 설치되어 있었다. 비효율적인 부뚜막과 단열재의 부재로 연료용 땔감이 과다하게 소비되었다. 19세기에 이르러서는 나무 소비량이 숲의 자연 재생 속도를 앞서게 되었다. 앞선 시대의 집단들에 내재되어 있던 환경에 대한 의식은 자원에 대한 무분별한 사용으로 변질되었고, 그 결과 산업 및 가정에서 이루어지는 목재 사용에 정부가 개입하기에 이르렀다.

나무는 오늘날의 나노겔(nano gel)과 같은 기능을 수행하던 진액을 제공하기도 하였다. 또한 가공하지 않은 자원으로서 나무는 사물의 크기를 가늠하는 척도가 되었다. 따라서 가장 중심적으로 사용한 재료로 시대를 나눈 돌-청동-철 분류체계 이외에도, 핀란드의 경우에는 전체 시대를 '나무 시대'로 보는 관점이 유효하다고 할 수도 있다.

참고 도판: 34-41-43-46-47-51

물질의 속성들

오늘날 우리가 물질과 맺고 있는 관계는 고대부터 전해 내려오는 지혜와 과학적 발견이 결합하여 구성된 것이다. 변하지 않는 요소는 연료, 힘, 에너지, 마찰력, 가소성 등과 같은 특정 요소들에 대한 인간의 필요이다. 인간은 생태계에 존재하는 사용가능한 물질들을 확인하고, 실험적 반복의 시행착오에서 가장 성능이 좋은 기술에 도달하게 되었다. 오늘날 제조업체들은 개발 및 혁신을 위하여 연구개발 부서를 둔다. 기존의 것을 대체하기 위한 새로운 물질과 기술 발명에는 지속적인 연구가 필요하기 때문이다. 그럼에도 고대의 기술적 행위 가운데는 지금의 현대화된 틀에서 계속 유지되는 것들도 있다.

에너지

에너지는 하나가 다른 하나에 힘을 주는 행위와 연관된 양적 속성이다. 이는 산업화와 경제발전의 근본적인 요소이다. 따라서 인간이 만들어낸 물질과 그것을 통하여 만들어진 유물의 특징에 직접적인 영향을 끼친다.

인류의 여명 이래로 문명마다 서로 다른 형태 및 원천을 가진 에너지의 발명이 이루어졌다. 하나의 에너지원에서 다른 에너지원으로의 전환은 지역 및 세계 단위에서 기술적, 사회적 패러다임의 전환을 가져왔다. 인간이 가장 먼저 사용한 에너지원은 불과 연료였다. 불은 아마도 100만 년 전부터 사용되었고, 그 후로 새로운 연료의 발명과 혁신이 일어났다. 불은 필수적인 것이었으며 연료로는 나무, 목탄, 이탄(泥炭), 짚, 말린 배설물 그리고 동물 기름이 사용되었다. 주택의 방향은 냉난방과 빛을 고려하여 태양과 바람과 관련되어 정해졌다. 에너지 사용의 역사에서 수력과 풍력의 이용은 중요한 발전의 계기를 마련해주었다. 세계적으로 취락은 하천을 따라 혹은 에너지원에 대한 접근이 가능한 곳에 조성되었다.

1700년대 유럽의 산업혁명에서 증기기관은 초기에는 증기와 석탄의 힘으로, 그 이후에는 석유의 힘으로 작동하

였다. 이러한 새로운 힘의 원천은 대량생산의 기반을 제공하였다. 서로 다른 나라에서 에너지원의 존재와 접근 가능성은 산업화의 정도를 결정하는 중요한 조건이었다. 에너지원의 사용 과정은 이제 지역 단위를 넘어 세계 단위로 이루어진다. 핀란드의 경우 원(原)기술 단계를 이끈 것은 나무, 물, 바람과 같은 재생가능한 에너지원이었다. 에너지와 물질이 있는 장소가 곧 생산 중심지의 위치를 결정하였다. 공동체 마을들은 이러한 생산 중심지에 노동력을 제공하였다. 이와 같이 산업과 지역 점유 사이의 '대화(dialogue)'는 구석기시대 이래로 진행되어 왔다.

핀란드에 존재하는 엄청난 양의 삼림과 수자원은 무궁무진한 자연 에너지원을 제공해주었다. 유럽의 다른 국가들과 달리, 핀란드의 산업 발달은 증기력이 아닌 수력에 의존하여 일어났다. 이러한 측면에서 수자원은 초기 산업화 단계에 자연 유통 경로뿐 아니라 끝없는 에너지원을 제공해준 것이라 할 수 있다. 그 지역 안에서 밀을 갈거나 다른 용도로 사용되는 수차가 점차 확산되어 16세기 초에는 나무를 재배하고 가공하는 작업에도 수차가 사용되기 시작하였다.

핀란드에서 산업화의 과정은 여러 요소를 독립적으로 확보할 수 있었다는 독특한 상황으로 특징지을 수 있다. 그중 가장 중요한 요소는 풍부한 자연자원과 에너지원이었다. 핀란드는 20세기 초까지만 하더라도 에너지의 내수 소비량을 자체적으로 충분히 충당할 수 있었다. 가정용 연료는 주로 삼림자원이었기에, 19세기에 들어와 목재 자원의 증대를 장려하고 소비를 합리화하기 위한 정부 정책들이 시행되었다. 이러한 정부 정책들이 성공하였다는 것은 산업화가 동시에 진행되었음에도 19세기에 자급자족이 가능한 정도로 에너지원이 유지되었다는 사실을 통해 알 수 있다. 1914년에도 에너지의 자급자족률은 94%였다. 그러나 20세기에 접어들면서 핀란드가 현지의 재생가능한 에너지 자원에서 벗어나 화석연료인 석유를 외국에서 주로 수입하여 재생불가능한 에너지 자원의 활용으로 전환하면서 상황은 급격히 악화되었다. 그 결과 2000년에는 재생가능한 에너지의 사용 비율이 25% 이하로 떨어졌다. 이러한 과정은 핀란드 국내외 시장 동향과 물질 자원

의 가치에 큰 조정을 가져온 국제 무역 체계에 핀란드 및 국제 시장이 의존하고 있다는 점과 관련이 있다.

참고 도판: 30-50-111

물질에 의해 규정된 형태

핀란드의 물질 문화와 기술문화를 규정하는 중요한 본질적 특징은 미국 작가 마누엘 데란다(Manuel Delanda)가 '형태적 가능성을 잉태한'(DeLanda, 1997)이라고 표현한 바 있는 자체적으로 규정되는 형태의 개념이다. 우리는 디자인과 형태화를 이야기할 때 흔히 '형태를 만들어내는' 행위가 실제로 일어난다는 생각을 하게 된다. 제작자가 살았던 시기나 활동한 맥락과 상관없이 물질에 특정한 형태를 부여하는 결정들이 이루어진다고 여기는 것이다. 그러나 반대의 과정이 일어나는 경우도 있다. 물질의 형태적 속성은 이미 존재하며 그 형태에 따라 기능이 부여된 것일 수도 있다. 이러한 측면에서 볼 때, 창조적 과정은 곧 사회에서 생존과 적응 속에 존재하였던 인간이 해석을 하게 되는 과정이라 할 수 있겠다.

참고 도판: 75-77-79-80-81-82

타임머신

그리스어 '무세이온(mouseion)'에서 파생된 뮤지엄(museum), 즉 박물관의 원래의 개념은 뮤즈(muse, 고대 그리스로마 신화에서 시, 음악 및 다른 예술 분야를 관장하는 아홉 명의 여신―옮긴이 주)들의 신전이었다. 수천 년이 지난 오늘날에도 박물관은 여전히 다음 세대를 위하여 사물을 보존하는 역할을 담당하고 있다. 아카이브는 시간의 흐름 속에서 사물이 여전히 존속될 수 있도록 공상과학에서나 노력해서 만들 일종의 타임캡슐 같은 역할을 한다.

핀란드문화재연구원 보존과학실 총괄 담당자 에로 에한티(Eero Ehanti)와의 인터뷰

질문자(이하 FC-VK.) 핀란드문화재연구원의 유물수집 및 보존센터는 일종의 작동하는 타임머신과 같아서 매우 흥미롭다. 이 부서의 주된 요직을 담당하고 있는 분으로서, 보존과학실의 담당 업무와 목적을 소개해달라.

에한티(이하 EE.) 우리는 과거의 물질적 흔적을 보존하면서, 한편으로는 그것을 대중에게 전달하려고 한다. 나는 우리에게 있는 수집 유물들을 적극적으로 활용해야 한다고 생각한다. 그럼으로써 타임머신과 같은 효과를 낼 수 있다. 사물은 과거와 이미 지나가 버린 이야기의 물질적 발현이지만, 또 한편으로는 오늘날 사회에 현존하는 전통과 발전 사항을 나타내기도 한다.

사실은 유물의 소유주인 대중이 문화유산에 접근할 수 있도록 하는 것이 우리의 의무이다. 우리는 어떤 사물들을 보존하고 전시할지 결정하기 때문에 커다란 책임감을 가지고 있다.

그렇다면 보존이란 무엇인가? 나는 물질을 보전하고 보유하고 있는 수집 유물을 더 잘 활용하는 것으로 생각한다. 더 구체적으로 말하자면, 자연적인 퇴화과정에 대한 이길 수 없는 싸움이다. 유기물질이 썩는 이유는 생물학적 유기체가 금속과 마찬가지로 부식을 통해 더 안정적인 상태에 도달하려고 하기 때문이다. 보존과학자인 우리가 할 수 있는 것은 이러한 반응들을 멈추게 하는 것뿐이다. 우리의 일은 안전화 작업, 세척 작업, 복원, 기록 그리고 상태에 대한 보고이다.

보존과학은 최신 경향의 기술력과 자연과학의 흥미로운 결합으로 이루어져 있다. 보존과학자는 섬세한 손기술과 자료 및 그 양상에 대한 깊은 지식을 가지고 있어야 한다. 또한 화학에 대한 탄탄한 지식 기반도 있어야 한다.

FC-VK. 보존의 과정에서 어떠한 정보를 획득할 수 있는가? 눈에 보이는 것 외에도 확보한 유물에 대하여 어떤 추가 정보를 얻을 수 있는가?

EE. 보존과학자는 유물을 가장 자세히 연구하는 자이다. 현미경을 이용하여 유물의 구성 성분과 그 역사에 대해 파악할 수 있다. 예를 들어 특정 종류의 부식층의 존재는 그 유물이 한때 불과 접촉하였다는 사실을 알려준다. 과거의 수리 흔적도 보인다. 자세한 관찰로 유물의 역사에 대해 더 많은 정보를 확보할 수 있다. 보존과학자로서 우리는 퇴화 과정의 작용들에 대해 관심이 있는 만큼, 유물의 상태를 연구하기 위한 자세한 관찰은 필수이다.

우리의 작업은 또한 표면 아래에 대한 관찰도 동반한다. 흔히 부식된 고고학 유물 속이나 회화 작품의 표면 아래 무엇이 있는지 또는 유물의 구조를 파악하기 위해 엑스레이를 사용한다. 이것들은 시각적인 관찰 방법이다. 또한 연구분야는 바로 물질 분석이다. 휴대용 엑스형광분석(portable XRF) 기기와 푸리에변환적외선분석(FTIR) 기기를 사용하기도 하는데, 둘 다 유물의 구성 성분과 어떠한 작용들이 일어났는지에 대해 뛰어난 정보를 제공한다.

FC-VK. 핀란드문화재연구원은 100년의 역사가 있다. 그렇다면 앞으로 10년, 1 000년, 10 000년 후의 활동에 대해 어떻게 생각하는가?

EE. 그렇다. 우리의 보존 관련 기록은 19세기로 거슬러 올라간다. 이 초기 기록들은 진정 흥미롭다. 귀중한 물건들이 오랜 세월 동안 사회 안에서 돌봄을 받았다. 그러나 현재 우리가 개발하고 있는 이러한 종류의 보존은 아직 꽤 이른 단계에 있다. 방법과 도구의 정밀성이 향상되는 방향으로 나날이 변화하고 있다. 우리의 미래가 어떠할지는 상상할 수밖에 없다. 보존과학자들이 인간이기는 할까? 로봇과 알고리즘들은 현재 독립적인 지능을 확보하고 있으며, 이는 우리 분야에도 영향을 끼칠 것으로 예측할 수 있다. 하지만 아직은 인간의 두뇌가, 최소한 보존 분야에서는 가장 우수한 의사결정기관이다. 인간의 손 또한 보존 과정에 필요한 대단히 절제된 동작에서는 뛰어나다.

FC-VK. 오늘날의 기술은 유물의 집중적인 스캐닝과 분

석을 가능하게 하며, 그 결과는 데이터 저장소에 집결된다. 그렇다면 이러한 데이터는 보존 분야의 미래에 어떠한 의미를 가지는가? 유물과 데이터베이스의 관계가 미래에 어떠한 방식으로 진화할 것이라고 보는가?

EE.　　좋은 질문이다. 나 역시 이 주제를 많이 고민하고 있다. 물리적 복제품과 가상의 복제품이 실제 유물과 거의 동일해지면 '진정성(authenticity)'은 무의미해질지도 모른다. 모든 것을 디지털화하고 시각화하게 된다면 실제 유물이 필요하기는 할까? 나의 아이들과 함께 박물관을 방문하면서 이 문제에 대해 생각하게 되었다. 아이들은 실제 유물보다 오히려 디지털 자료에 흥미를 느끼기 때문이다. 우리는 어쩌면 세대 간 변화를 목격하고 있는 것일 수도 있다. 젊은 세대는 화면을 통하여 접한 것을 실제의 것만큼이나 확고하고 실재(實在)하는 것으로 인식한다. 그럼에도 박물관 관람객은 진짜 유물을 보기 위해 몰려든다. 그 어떠한 가상의 환경 속에서 완전히 복제하기 어려운 측면들도 있다. 이러한 가상의 경험들은 매우 놀라우며 많은 정보를 전달하고 또한 흥미롭지만, 공간과 물체의 물리적 실재와 비교되지 않는다.

참고 도판:55-56-69-138-148-149

사물의 생태학

사회와 환경

인간은 행위자(actor)이고 물질은 일반적인 매체이며 이 둘 사이에 존재하는 변증법적 관계가 곧 변형(變態, metamorphosis)이다. 이 경우 '사회'란 우세한 문화를 통해 맺어진 특정 지역에 거주하는 개인들 사이의 관계로 정의할 수 있다. 자연환경은 인간의 생계를 규정해주는 행동 유도성, 즉 어포던스(affordance)로 구성되어 있다. 문화는 마치 인터페이스와 같이 다층위의 복합 적응 시스템으로 해석할 수 있다.

서구 문화는 사회와 환경을 서로 다른 실체로 여겼다. 이는 1,000년 동안 '문명'의 개념을 강조해온 서구의 개념적 세계관에서 기인했을 것이다. 어원을 보면 문명을 의미하는 영어 단어 'civilization'은 각각 '도시의' '시민' '도시'의 뜻을 가진 'civilis' 'civis' 'civistas'에서 유래하였다. 결국 문명의 개념으로 도시화, 기술 그리고 자연의 통제와 같은 의미를 내포한 사회에 대한 정의가 발생하게 된 것이다. 문명과 '문명화'의 개념이 등장하면서 그 반대 개념인 '비문명'도 등장하게 되었다. 이러한 문명의 틀에 맞지 않는 집단들은 흔히 덜 발달한 것으로 여겨지곤 하였다. 그러나 오늘날 이러한 기준이 수용될 수 없다는 사실이 명백해졌다. 실제로 문화의 발전 정도를 평가하는 데 사용할 수 있는 객관적 기준은 존재하지 않는다. '산업기반이 단순한 복잡한 사회조직들'이 있을 수 있고, '복잡한 산업기반을 가진 단순한 사회조직들'이 있을 수 있기 때문이다(Boas 1940:266-7). 사회의 자체 결정력이 강할수록 그것의 문화적 논리도 더 독립적으로 결정된다. 사회와 환경 사이의 대화와 그것으로부터 파생되는 물질 문화는 그 고유의 맥락에서 해석되어야 한다. 이 경우 지속성을 가진 일부 문화들(소위 원시적인 삶의 방식을 오늘날까지 유지하는 문화들을 말하는 것—옮긴이 주)은 오히려 '하드코어' 문화로 봐야 할지도 모르겠다.

참고 도판:93 - 101 - 239

문화

강한 연결성을 보이는 의사소통 네트워크가 존재하는 오늘날, 문화의 조건들은 지역적 변수, 국가적 변수, 세계적 변수의 영향을 받는다. 세계 역사에서 16세기에 시작된 발견의 시대에는 지역 문화들이 어떻게 세계 단위 교역의 영향을 받는지 잘 보여준다. '세계화'는 오늘날의 현상으로 여겨지기도 하지만, 사실은 수백 년, 심지어는 1,000년 이전부터 있던 현상이다.

문화의 의의와 범주는 지역적, 세계적 상황에 따라 통시적으로 변화해왔다. 문화라는 단어를 인간 활동과 관련해 사용한 것은 사실 꽤 최근에 시작된 경향이다. 이 단어의 역사를 보면 아주 복잡한 발전 양상을 확인할 수 있다. 라틴어 '콜레레(colere)'는 다양한 의미를 가지며, 그것에서 파생된 개념으로는 식민지(colony), 컬트(cult), 재배(cultivation) 등이 있다. 영어권에서 문화라는 뜻의 'culture'는 원래 성장의 의미를 내포하고 있었으며, 이러한 의미는 여전히 유효하다. 오늘날의 사회적 맥락 속에서 그 단어는 두 가지 방식으로 사용한다. 인간의 지적, 예술적 성과의 정도를 나타내기도 하고, 하나의 사회적 활동 방식(modus operandi)으로 이해되기도 한다.

지적·예술적 성과물로서의 인간

핀란드에서 문화적 생산은 사회가 그 서식지(habitat)를 어떻게 이해하고 있는지를 지속해서 반영해왔다. 환경에 대한 표현은 다양한 매체를 통해 이루어졌으며, 극적으로 다른 관점이나 표현의 밑바탕을 제공하기도 하였다. 자연이 핀란드 사람들의 사회적 무의식의 본질적인 요소를 구성한다고 말할 수 있을 정도이다. 그러나 환경에 대한 해석을 조상 대대로 전해져 내려온 과거의 유산으로만 볼 것이 아니라, 오늘날에도 핀란드 문화에 새로운 방식으로 영향을 끼치는 능동적이고 역동적인 속성으로 바라보아야 할지도 모른다.

참고 도판: 91 - 92 - 97

사회적 활동 방식으로서의 문화

핀란드가 지닌 물질 문화의 특징은 어떤 면에서는 그 지역이 오랫동안 상대적으로 격리된 상태로 있었기 때문이라고 해석할 수 있다. 외부인이 집중적으로 이주한 역사를 가진 세계의 다른 지역들과는 달리, 20세기까지만 하더라도 핀란드 영역에서 일어났던 문화 발전의 외부적 영향은 대단히 부수적인 것에 불과하였다. 20세기 이전에는 기능적 의미를 가진 형식 및 양식적 속성의 등장 그리고 기술적 혁신의 발생은 아주 오랜 시간에 걸쳐 일어났다. 외부에서 유입된 문화적 요소들은 지역 문화 집합체에 이내 동화되었다.

핀란드 문화는 시간적, 지역적 변이를 보이는 사회-환경적 생계 경제 시스템의 복합체로 이해할 수 있다. 광범위한 산업화가 일어나기 이전에는 삶의 여러 방식이 공존하였다. 여러 생존 전략과 연관이 있었던 사회-경제적 논리는 다양하고 구체적인 영역 점유의 방식과도 관련이 있었다. 이동성이 강한 임시 취락이 조성되기도 했고 정주 취락이 조성되기도 했으며 하나의 취락이 주기에 따라 두 가지 성격을 모두 가지기도 했다. 이동식 경작, 집약적 경작, 가축 사육 그리고 산업화 이전의 농경 방식들은 여러 시대에 걸쳐 모두 존재하였다. 어떤 경우에는 이것들이 동시에 진행되거나 서로 연결되어 있기도 하였다.

참고 도판: 93 - 94 - 101

국가 신화

핀란드에서 '국가 신화'의 개념은 지난 100년 동안 아주 집중적으로 연구되어온 거대한 실체이다. 신화가 가진 서사의 내용은 사회 무의식에 뿌리를 내렸다. 그리고 그것이 지닌 상징의 힘은 문화에 다층적으로 각인되었다. 따라서 비판적 연구의 관점에서는 핀란드 사회를 신화에서 벗어나 바라보는 것이 중요한 주제가 되고 있다.

핀란드의 전통문화로 흔히 해석되는 특징들은 사실 지식

인 계층이 농촌 사회가 가지고 있는 일부 요소를 낭만적 관점에서 재해석하면서 만들어낸 실체에 불과하다. 이때 스스로 만들어낸 '타자화'의 과정이 작동하였던 것이다.

이러한 실체가 만들어진 데에는 다양하고 구체적인 역사적 변수들이 작용하였다. 700여 년 동안 이어진 스웨덴의 지배에서 벗어난 이후, 핀란드는 1809년에 러시아 제국에 소속되어 대공국(Grand Duchy)의 모습을 갖추게 되었다. 유럽 낭만주의의 영향은 본질적이면서 신화적인 민족 정체성의 형성을 촉진하였다. 지역의 조상 대대로 전해져 내려온 농촌 문화의 요소들을 전략적으로 확보해 하나의 국가적 이미지를 형성하는 데 활용하였다. 이러한 과정이 가져온 결과물의 전형이 바로 『칼레발라』이다.

오랫동안 이어져 내려온 이 서사시의 타당성에 대한 믿음으로 물질 문화 유산에 대한 양식적 해석(그것도 서사시와 관련해서 향수를 일으키는 양식을 규정하는 방향으로)이 연구의 중요한 방향으로 정착되었다. 그러나 이러한 접근이 지속적으로 이루어지면서 향수 어린 시각에서 벗어난 물질 문화 및 기술 전통에 대한 연구는 많은 어려움을 겪었다. 국가의 서사시는 사회의 무의식에 자리 잡고 있을 뿐만 아니라 핀란드를 전설적인 '타자(他者)'로 바라보는 다른 나라의 시각에도 스며들어 있다. 성공적으로 자리를 잡은 이러한 신화적 서사는 대안적 분석의 출발점을 제공해주기도 한다. 즉 다시 원점으로 돌아가 비판적 거리 두기를 통해 핀란드의 물질 문화 및 기술 전통을 새로운 관점에서 해석할 수 있는 여지도 생긴다는 것이다.

참고 도판:96

생태 적소

1977년 미국 심리학자 J. J. 깁슨(J.J. Gibson)이 쓴 논문에 '행동유도성 이론(Theory of Affordances)' 개념이 처음으로 소개되었다. 이때 사용한 '행동유도성' 즉 어포던스는 새로 만들어진 단어로, 제공하다라는 뜻의 동사인 'afford'를 명사화한 것이었다. 이 중요한 논문에 땅, 식물,

동물 사이의 복합적인 관계를 바라보는 독특한 접근 방법이 소개되었다. 환경도 인간을 포함한 각각의 동물 종에 제공하는 '어포던스'의 관점에서 분석되었다. "인간은 왜 자신이 속한 환경의 형태와 물질을 변화시켰는가? 환경이 그에게 제공해주는 바를 변화시키기 위함이다." '적소(適所, niche)'라는 생물학의 개념을 통하여 동물과 인간은 '제공되는 일련의 것들(a set of affordances)'로 환경과 상호작용을 하는데, 그 제공되는 것들의 속성은 각각의 존재에게 상대적인 의미가 있다. 깁슨은 적소와 서식지(habitat)의 차이에 대하여 전자는 '어떻게'와 관련이 있고 후자는 '어디'와 관련이 있다고 말하였다. 즉 '어포던스'의 개념은 주체와 자연 사이에 존재하는 이분법을 극복하기 위한 노력의 일환으로 고안해낸 것이었다. 서로 다른 관계들을 사실은 행위적 반응이라는 하나의 스펙트럼에서 접근해야 한다는 것이었다. 근본적인 환경 즉 물질, 매체, 표면은 인간은 물론 모든 동물에게 동일하게 작용한다(1979:130).

주기의 개념(룬 달력)

인쇄 달력이나 연감이 널리 사용되기 이전에는 집에서 제작한 달력을 이용하여 한 해 동안의 시간의 흐름을 파악하였다. 일반 사람들이 시간의 흐름을 파악하기 위해 사용한 가장 잘 알려져 있으면서 가장 완벽했던 안내서는 율리우스력이 적용된 북유럽의 룬 문자 달력이었다. 가정에서 사용했던 이 달력을 통해 일주일의 한 날이 그 해의 어느 날에 해당하는지 확인할 수 있었다.

일반적인 룬 달력에는 중첩된 세 종류의 표시가 있었다. 그것들은 한 해의 날들, 축제 그리고 황금숫자들을 나타냈다. 황금숫자들은 19년이라는 기간 동안 초승달이 매해 동일한 날에 뜨는 경우, 그 날짜들을 나타낸 것이었다. 한 해의 날들과 이 황금숫자들은 룬 문자나 그것을 나타내기 위해 특별히 고안된 기호들로 표시되었다. 한 해의 날들을 나타내는 365개의 표시 가운데 일곱 개의 룬 문자로 이루어진 세트가 52번 반복되어 나타난다. 이 룬 문자들은 순서를 나타내는 것으로, 단어를 이루지는 않는다.

룬 달력은 북유럽 국가에서 천주교 예배 순서를 정립하는 과정과 관련 있다. 가장 오래된 룬 달력은 1328년에 제작되었고 가장 오래된 핀란드의 룬 달력 막대기는 1556년에 등장하였다. 이 룬 달력 막대기는 시골에서 사용하던 것으로, 경제 활동과 관련된 전통적인 날짜와 시간도 포함되어 있었다. 이러한 달력은 농장에서 주요한 일을 계획할 때도 사용했다. 달력은 언제 밭을 갈고 심고 풀을 자르고 추수하고 분뇨를 뿌려야 하는지 미리 알려주었다.

참고 도판:103

생태 시스템의 주기와 생존 논리

핀란드는 위도 60-70° 사이의 북극 지대에 자리 잡고 있다. 이러한 지리적 위치에서 기인하는 기후 조건 때문에 식물의 분포와 성장은 제한을 받는다. 그러나 북쪽과 남쪽 사이 그리고 동쪽과 서쪽 사이에 존재하는 서로 다른 독특한 특징 때문에 동식물을 위한 다양한 서식지가 마련되어 있기도 하다.

사회의 물질적, 기술적 발전은 각각의 환경적 맥락의 구성 요소와 관련된 생계 자원 확보 활동과 본질적으로 연결되어 있다. 핀란드에서 새로운 거주 지역의 확보는 곧 새로운 자연환경이 다양한 생계 체계에 수용되는 과정이기도 했다. 1년 동안 진행된 활동들은 계절과 자연에서 일어나는 여러 과정의 지식으로 결정되었다. 많은 언어에서 '시간'을 나타내는 단어는 '날씨'를 나타내는 데 사용되기도 한다. 과거에는 생존이 기후 조건과 밀접하게 관련되어 있다고 이해했다. 기후, 지형, 식물, 동물에 대한 지식은 본질적으로 중요했다. 생물학적 다양성은 서로 다른 적응 전략을 정해주는 중요한 요인이었다. 생존의 열쇠는 정보에 있었다. 수렵-채집 집단들은 야생 동물의 구체적인 활동 방식에 대한 지식에 의존했고, 농경 집단들은 기후 조건과 계절에 대한 지식에 직접적으로 의존하였다. 두 삶의 방식 모두 자연의 리듬에 맞추어져 있었던 것이다. 그 결과 생겨난 기술과 유물은 일종의 생존 키트와 같았다. 각 삶의 방식의 특징적인 식단에 따라 도구와 기술이 개발되었다.

인간은 각 계절과 맥락에 따라 제공될 수 있는 자원들과 직접적으로 연관된 지속가능한 생존 논리를 개발하였다.

수렵-채집 시스템

수렵-채집 활동은 하나의 생계와 관련된 논리로 여겨질 수 있으며, 지구상의 많은 사회에서는 이것이 생존의 바탕이 되었다. 수렵-채집 활동은 진화의 초기 단계부터 인간의 기본적인 생계 활동을 구성했다. 환경에 대한 의식은 내재되어 있었다. 수렵-채집은 피해를 끼치거나 강요하는 전략이 아니라 자연과 교감을 나누는 사회-기술적 방식이었다. 이 전략은 오늘날까지도 유효하며, 제약이 아주 많은 상황에서도 여전히 식량 공급을 가능하게 해주는 방식으로 지구상 특정 사회 집단들의 생존을 보장해주고 있다.

핀란드에서 수렵-채집은 다양한 사회 집단이 공유했던 생계 방식이었다. 이 다양한 사회 집단은 동일한 지형에서 동일한 생존전략을 구사하였지만, 고유한 문화 체계에 따라 서로 다른 방식으로 반응하였다. 수렵-채집 집단들은 해당 환경의 식생, 동물 그리고 지형에 대한 폭넓은 지식을 가지고 있었다. 그들의 삶의 방식과 이동 방식은 계절과 궤를 같이했다. 그들은 유연한 생존 전략을 구사했기 때문에 환경 조건에 쉽게 적응할 수 있었다. 이 집단들에게 도구는 자연을 통제하기 위한 것이 아니라 변증법적 관계 맺음을 가능하게 해주는 매체였다. 그들의 사회조직 역시 유연한 특징을 보여, 이동 패턴에 따라 집단들이 흩어지거나 모이기도 하였다. 계절별로 영양소를 보충해줄 수 있는 자원이 확보되었고, 공동체 안에서 식량을 보관하면서 굶주림은 걱정할 필요가 없게 되었다. 공유를 실천했던 공동체는 사회 안전망을 제공해주었다. 개인의 안녕보다 공동체의 안녕이 우선권을 가졌다. 자연자원의 활용에 상식이 적용되었고, 따라서 축적이나 소유의 개념이 존재하지 않았다. 이러한 경향은 평등주의 원칙으로 특징지어진 사회 내부 구조에도 반영되어 있었다. 자연을 향한 태도에 국제적으로는 '출입의 자유(Freedom to Roam)'라 부르고 북유럽에서는 '만인의 권리(Everyman's Right)'라 부르는 정신이 자리 잡고 있었다. 이러한 접근은 집단들의

평화로운 공존의 바탕을 제공하기도 하였다.

수렵이나 어로와 관련된 물품의 교역이 이 지역으로 유입되면서 수렵-채집 집단의 사회구조는 물론, 자연자원을 향한 그들의 태도에도 본질적인 변화가 일어났다. 영국 인류학자 팀 잉골드(Tim Ingold)에 의하면 이 사회들을 더 이상 수렵-채집만으로 바라볼 수 없게 되었다. 자연과 혈연을 인식하는 태도의 전환은 교환 활동의 영향으로 발생한 것으로, 생계 체계의 본질적인 측면들과는 동떨어져 있었기 때문이다. 환경에 대한 의식이나 사회적 공유 개념의 본질적인 요소들은 더 이상 존재하지 않았다(Ingold, 1988). 자연 원료에 교환 가치의 개념이 투영되면서 환경의 이용은 하나의 상업 활동이 되었다. 이전까지만 하더라도 꽤 안정적인 생계 유지 방식이었던 것이 이제는 전반적인 사회경제적 구조에 불안정성이 더해진 교역 체계로 귀결되었다. 이 사회들은 이제 더 이상 지속가능하지 않게 되면서, 그 결과 대안적 생계 시스템을 수용하게 되었다.

참고 도판: 114 - 118 - 120 - 121 - 122

가축사육

핀란드 영역에서 가축사육의 정착 역시 기후와 자연의 제약을 받았다. 온도와 자원의 한계로 목초지도 제한되어 있었고, 사료를 생산하기도 어려웠다. 핀란드에서 수렵과 어로의 대안으로 가축사육이 확산하는 데 수천 년이 걸렸다. 동물의 가축화 과정에 관한 흔적을 보면 초기에는 해안가에 조성된 초지에 한정적으로만 가축사육이 일어났음을 알 수 있다. 핀란드에서 가축사육은 기원전 3200년에서 2350년 사이에 시작되었던 것으로 보인다.

반면 순록 몰이는 이와는 다른 발전 논리를 가졌다. 사미 집단의 독특한 순록 몰이 행위는 북부 페노스칸디아 지역에서 다양한 이동 패턴에 따라 이루어졌다. 이때의 패턴들은 동물의 자연스러운 이동 주기와 관련되어 있었을 뿐만 아니라 함정으로 동물을 잡거나 어로와 같은 다른 생계자원 확보의 수단과도 결합되어 있었다. 여기에는 중앙집중

형식, 원형 이동 형식, 왕복 형식이라는 특징적인 형식이 존재하였다(Manker, 1975). 이러한 이동 형식은 북해 국가들의 영토에 거주했던 사미 집단에 따라 달랐다.

가축 유목 사회들의 이동성은 그들이 가로지른 땅의 비옥도에 직접적인 영향을 끼쳤다. 인간의 발이 땅을 밟는 압력은 대략 1cm²당 200g으로 순록과 동일하다. 그루터기와 동물의 배설물이 토양에 영양분을 제공하여 자연적으로 비료의 역할을 하였다. 그 결과 가축 떼를 몰고 유목생활을 하는 것은 단순히 계절적 이동성에 기반한 지속가능한 삶의 방식으로만 볼 것이 아니라 생존의 논리가 본래의 환경적 맥락을 더욱 풍부하게 하는 긍정적인 환경적 영향의 사례로 보아야 할 것이다.

참고 도판: 107 - 108 - 109 - 110 - 151

농촌체계

작물재배의 발달과 정착생활을 하는 농촌사회의 성립으로 더욱 복잡한 물질 문화가 등장하게 되었다. 농경의 발생은 인류 역사에서 결정적인 한 장면이었다. 그것은 인간의 삶의 방식과 인지에도 영향을 끼쳤다(Mithen, 2007). 농경이 제공하는 경제적 기반을 바탕으로 인간과 사회는 기억과 계산의 가능성을 넓혀주는 물질 문화를 개발하게 되었다. 이에 대해서는 세 가지 시각이 존재한다. 첫 번째로 인구의 증가로 발생했든 기후변화에 따른 환경 파괴로 발생했든 자원에 대한 인구압(population pressure)은 농경의 기원을 설명하는 데 선호되는 이론이다. 두 번째 시각에서는 야생식물의 집중적 활용으로 재배 식물종이 우연히 발생하게 되었다고 보기도 한다. 세 번째 시각에서는 작물을 기본 식량으로 재배한 것이 아니라 다른 사회와의 경쟁 과정과 마찬가지로 사회적 지위를 확보하기 위하여 재배했다고 보고 있다.

핀란드는 지리적으로 작물재배가 가능한 최북단에 위치해 있다. 농경이 가능한 것은 멕시코만에서 기원해 북대서양 해류를 타고 서부 및 북부 유럽의 기후에 영향을 끼치

는 온난한 대서양 제트기류 덕분이다.

핀란드라는 영역에서 작물재배는 동부 페노스칸디아 지역에 토기가 처음으로 등장하였던 무렵에 광범위한 문화변동이 일어나면서 그 일환으로 소개되었다. 핀란드에서 처음으로 도입되었던 농경기술은 화전농경으로, 이는 이미 구석기시대부터 시도되었던 기술이다. 연구에 따르면 핀란드에서는 기원전 2000년에 이미 곡물 재배가 이루어졌다. 가장 오래된 농경활동의 흔적은 남서부 지역과 사타쿤타(Satakunta) 지역에서 확인되었다. 이후 농경활동은 핀란드의 철기시대인 기원전 500년부터 기원후 1300년 동안 핀란드 영토의 나머지 지역인 서쪽과 남쪽으로 확산되었다.

화전농경은 전 세계적으로 작물재배에 널리 사용된 기술로, 땅이 숲으로 뒤덮여 개활지가 없는 지역에서 더 많이 선택하였다. 핀란드에서 화전농경은 처음에는 자급자족 농경의 일환으로 사용되었고, 생태계와 균형을 이룰 수 있도록 하였다. 화전농경은 경작지를 순환적으로 사용하여 숲이 재생할 수 있는 시간을 주는 지속가능한 농경방식이었다. 흔히 숲의 나무를 벌채한 다음 불을 질러 자연적으로 영양분이 보충된 땅에서 작물을 재배하는 방식이었다. 추수 이후, 경작지는 자연 재생되도록 방치하였다.

토양의 특질은 나무 종류의 영향을 받는다. 숲의 재생 주기는 나무의 종류별로 다르다. 자작나무나 오리나무와 같은 활엽수가 자라는 곳에서 생성된 토양은 다목적성이 강해 다양한 곡물 재배가 가능하다. 침엽수가 자라는 곳에서 생성된 토양은 산성이 높아 재배가 가능한 작물의 종류가 한정적이다. 수백 년에 걸친 성장 주기 속에서 핀란드 삼림은 소나무와 가문비나무가 우세한 방향으로 성장하였다. 이러한 특징들과 이 지역의 지형이 화전농경을 하기에 적합한 지점들을 규정하게 되었다.

화전농경을 위해서는 구릉 사면이 필요했던 만큼, 이주의 방향이나 취락의 입지는 땅의 지리적 속성의 영향을 받았다. 이러한 영향으로 경작 구역은 둘로 나뉘었다. 동쪽 지역에서는 화전농경이 실시되었고, 서쪽과 남쪽 지역에서는 경작지가 평평해 농경이 우세하였다. 화전농경 지역에서 선호하는 도구는 도끼였고, 일반적인 경작이 실시되는 지역에서는 괭이를 선호하였다. 서쪽과 남쪽 지역에서는 레토카스키(Lehtokaski) 방식의 화전농경이 그리고 동쪽 지역에서는 후타카스키(Huuhtakaski) 방식의 화전농경이 우세하였다. 이러한 농경 방식의 차이는 서로 다른 독특한 문화적 발전으로 이어졌다. 화전농경은 단순히 생계 방식이었을 뿐만 아니라 구체적인 종족 단위의 특징들과 서로 다른 물질적이고 기술적인 발전 양상을 유도한 삶의 방식으로 이어지기도 했다.

핵심 경제 구조의 변화, 인구 증가, 삼림 관리 방식에 대한 정부 차원에서의 재검토, 토지개혁, 농경의 생산적 요소 안에서의 변동, 외국과의 교역을 통한 곡류의 확보 그리고 삼림자원의 가치 증대로, 화전농경이 토지와 자원의 낭비를 가져온다는 인식이 자리 잡게 되었다. 이러한 요인들이 결합하여 화전농경의 점진적 소멸을 촉진하였다. 숲으로 뒤덮인 영토는 국가의 산업 발전 계획에 포함되었고, 농경은 더 합리적이고 특화된 시스템으로 전환되었다.

20세기에 들어와 농촌 생계방식에서 일어난 변화들은 농촌인구를 조직하는 구조와 함께 가족과 공동체의 개념도 변화시켰다. 하나의 가구(household)에 속한 세대수가 감소하였고 가족의 생활 공간은 물론 가족의 관계망도 재구성되었다. 마을은 새로운 도로 체계의 성립과 새롭게 규격화된 소비 및 행정 중심지의 조성에 영향을 받아 배치되었다. 가공된 포장 음식은 식량을 보급해주던 자연 경제를 대체하게 되었다. 또한 빵과 그 외의 음식물을 매일 생산하고 보관하는 전통 대신, 고기와 채소의 소비가 증가하였다. 물물교환 경제는 화폐경제로 대체되었고 완전히 새로운 소비 사회가 성립하였다.

참고 도판: 102 - 105 - 106 - 128 - 130

원시 기술 산업 시스템

핀란드 영화계의 선구자 아호앤드솔단(Aho & Soldan)

이 1934년에 제작한 다큐멘터리 〈템포(Tempo)〉는 '생산에 관한 영화적 광시곡(A Film Rhapsody of Manufacture)'이라는 부제를 가지고 있다. 영화 제작자였던 아호(Heikki Aho)와 공학자였던 솔단(Bjorn Soldan)은 제2차 세계대전 이전에 제작된 영화들에서 산업화한 근대 국가로서의 핀란드를 주된 주제 가운데 하나로 다루었다. 〈템포〉는 무성 영화이다. 이 작품에서는 자연-인간-기계-생산이 주기적으로 나타나는 몽타주를 통해 국가 산업에 대한 담론을 제시한다. 영화에서는 고향의 상징이 스며들어 있는 내러티브(narrative)를 통해 토속적 농경 및 이동 방식들이 일련의 기계적 과정들과 결합한다. 그 결과 마치 하나의 대서사시와 같은 작품이 만들어졌다. 이 작품은 20세기 산업화 과정에서 토속적인 지식과 방법이 어떻게 융합되었는지 나타내는 일종의 사료로서 의미가 있다.

핀란드의 원시적 산업생산에서 목재는 원료뿐 아니라 연료로도 사용되었다. 제재소, 선박건조 그리고 나무의 천연수지 추출은 삼림자원에 기반한 초기의 생산분야였다. 16세기에 이미 수력을 이용한 제재소가 설립되었지만, 삼림자원이 더 많은 경제적 효과를 낼 수 있도록 제재소의 활동에 제약이 가해졌다. 17세기 후반부터 18세기 후반까지 핀란드의 가장 중요한 산업 중 하나는 선박건조였다. 건조기술은 스웨덴에서 들어왔는데, 오스트로보트니아(Ostrobothnia) 지역이 소나무 자원이 풍부하고 노동 비용이 낮아 그 지역 주민에게 성공적으로 전수되었다. 나무에서 비롯된 또 하나의 중요한 제품은 바로 천연수지로, 그 생산 방법은 프로이센에서 발트해 지역으로 소개된 것이었다. 나무 천연수지 생산이 활발하게 이루어진 핀란드는 세계 최대 생산국 가운데 하나로 성장하였다. 나무 천연수지와 그것에서 나온 찌꺼기는 항해의 매우 중요한 재료였으며, 선박과 밧줄의 표면처리는 물론 목재 건물의 단열재로도 사용되었다. 핀란드의 나무 천연수지에 대한 수요는 매우 높아 스웨덴을 통해 유럽의 여러 나라로 수출되었다. 그 결과 핀란드의 나무 천연수지는 '스톡홀름(Stockholm)' '비보르크(Vyborg)' '크라운(Crown)'과 같은 이름으로 유럽에서 유통되었다. 앞서 살펴본 세 가지 산업분야 중 제재소만이 수익을 내는 산업으로 지속해서 성장하였다. 종이와 금속의 생산과 더불어 이 세 가지 산업분야의 생산품은 1900년에 이르러 전체 산업 생산량과 수출량의 대부분을 차지하게 되었다.

기술 산업 시스템

핀란드에서 19세기 산업발전의 과정은 상업적 동기에 의해 주도되었다. 농경사회에서 산업사회로의 사회경제적 전환은 매우 효율적인 것이었다. 이 독특한 기술 과정은 순전히 가내 투자 및 가내 연료 자원을 통하여 이루어졌다. 산업의 근대화를 지원하기 위해 해외의 기술이 소개되었고, 기술 훈련도 뒤따라 이루어졌다. 저전류(低電流) 기술 분야의 경우에는 '핀란드의 에디슨'이라고 불리는 에릭 타이거스테드(Eric Tigerstedt)가 1912년부터 1924년 사이에 일흔일곱 개의 특허를 출원하였다(Kuusela, 1981). 기술적 방법들을 더 친숙하게 느낄 수 있도록 용어를 핀란드어로 바꾸면서 그에 대한 편견은 약화되었고 더 이상 이국적인 것으로 느껴지지 않게 되었다. 핀란드 전문가들은 핀란드어 용어집 제작으로 새로운 기능과 방법에 대하여 교육받을 수 있었다. 새로운 용어가 포함된 기술에 관한 핸드북인 『기술 매뉴얼(Teknillinen Käsikirja)』이 1914년에 출간되었다. 이 책에 앞서 이미 다른 핀란드어 용어집들도 출간되었는데, 1899년에 출간된 『핀란드 물리학자를 위한 용어집(Vipusten sanaluettelo Suomen fyysikoille)』이 그 중 하나이다.

핀란드어로 된 기술 용어의 발달은 대중이 그 기술에서 비롯된 변화를 더 쉽게 받아들일 수 있도록 해주었다. 당시 이러한 대중의 지지는 매우 중요한 정치적 변수로 작용하였다. 신문과 잡지에는 새로운 기술에 대한 기사들이 계속 실렸고, 정부는 선전물과 단편영화를 제작하여 새로운 기술을 대중에게 교육하고 소비를 장려하였다. 19세기 중반 제조업의 발달은 산업적 발달에 중요한 기여를 하였다. 그 발달을 촉진한 것은 산업 기계의 기술적 발달, 전문가적 능력의 증대 그리고 수요의 증대를 가능하게 한 정부의 새로운 무역 정책이었다. 1842년에 제조업 담당 부서(Manufaktuurijohtokunta)가 세워졌고 1854년에는 수력 발전 기계가 소개되어 20세기 중반까지 산업용 전기

생산의 주된 원천이 되었다. 이러한 측면에서 볼 때, 수자원은 산업과 초기 단계에 자연 운송로의 역할뿐 아니라 지속적인 에너지원을 제공해주었다.

제2차 세계대전 이후, 핀란드의 사회 구조는 극적으로 바뀌었다. 1946년에 시행되어 오늘날까지도 유효한 '단체협약 법률(Collective Agreement Act)'은 노동에 관한 대부분의 사항과 관련되어 있다. 이 법률의 시행으로 북유럽적 산업 관계가 정착되었다. 당시 핀란드 인구 대부분은 농경 경제에 기반한 농촌사회의 구성원이었다. 하지만 새로운 정책의 결과로 농경과 삼림자원에 생계를 의존하는 인구 비율은 점차 감소하였다. 산업과 토목 분야에서는 반대의 과정이 일어났다. 경제구조가 변화함에 따라 사회도 변하였고, 그 결과 땅의 점유에 대한 논리도 변하였다. 국가 안에서 발생한 이주는 남쪽의 도시와 근교로 향하였고, 농촌 인구는 극적으로 감소하였다. 핀란드 사회는 도시화되고 기계화되었다. 수입품에 대한 세율이 낮아지면서 자동차가 널리 보급되었고 새로운 이동 양상을 장려하였다. 그 결과 시골에 전원주택을 마련하는 문화가 등장하여 1960년대에 정점에 달하였다. 노동에 관한 새로운 법률의 등장은 사회 구조는 물론 사회 구조와 환경의 관계에도 직접적인 변화를 불러왔다.

지형과 이동성

지역의 특징은 인간 이동과 의사소통 네트워크를 위한 다양한 발명에 영향을 준 본질적 요소이다. 과거에는 접촉과 교환에 대한 참여가 사회 및 경제 통합을 위해 매우 중요한 도구였다. 수백 년 동안 그것은 문화 교류의 본질적인 원천이었다. 지리적으로 볼 때, 상업적 교환 네트워크는 지역 안 네트워크, 지역 간 네트워크 그리고 장거리 네트워크의 세 층위로 이루어져 있었으며, 이는 문화적 변수와 기술적 혁신의 중요한 요인이었다. 교통수단에 대한 해석은 사회에 끼친 문화적 영향력을 고려해 이루어져야 했고 이를 통해 과거 생계 체계의 독특한 특징들이 형성되었다. 각 사회 집단의 생존 논리는 그 사회 집단의 영향력의 범위와 구체적인 이동성의 양상 그리고 네트워크 패턴의 영

향을 받았다. 이동을 결정하는 것은 시간뿐 아니라 인간의 대사 에너지였다. 과거 사미 문화에서는 땅, 하늘, 물을 다 통과해 이동할 수 있는 능력을 지닌 백조를 초자연적 존재로 여겼다. 유목 사회든 영구 정착 사회든, 지형적 제약을 극복하고자 하는 노력은 새로운 이동 수단의 발생을 가져왔고, 그 이동 수단 가운데 많은 것이 오늘날까지도 사용되고 있다.

현대적인 이동 수단으로 새로운 이동 시스템이 등장하게 되면서 인간의 도보 이동이 마치 과거의 것으로만 느껴질 수도 있다. 우리를 땅과 연결해주는 이 요소, 즉 도보를 환경을 파악하기 위한 수단으로 여기는 경우는 별로 없다. 신발은 과거에 다양한 전략적 해결책이었으므로 신발을 인간-땅의 상호작용과 관련된 유물로 해석할 수도 있다. 기술적 구체성의 정도는 변화하는 자연 지형의 특징에 얼마나 많은 초점을 두고 있는지를 반영한다. 신발과 이동 관련 부속 장비는 지면 및 기후 조건이 어떠했는지 알려준다. 신체에 부가되었던 모든 장비는 당시의 환경 조건이 어떠했는지 파악할 수 있는 하나의 기관으로 여겨질 수 있다. 이 과정에서 신발은 능동적 매체였다. 사미 집단이 만들고 착용했던 순록 가죽 장화를 묘사한 삽화에서 이를 알 수 있다. 신발의 사용을 통해 사람은 토양의 습도, 식생 등을 감지할 수 있었고, 어느 정도 땅이 밟혔는지를 통해 순록 무리의 상태를 파악할 수 있었다.

핀란드에서는 500m² 이상의 넓이를 가진 호수와 물길이 18만 7,999개에 이른다. 핀란드 영역에 물이 이렇게 높은 비율로 존재하는 상황이 초반에는 정착민들에게 커다란 장벽으로 작용했겠지만, 결국에는 의사소통의 주요 네트워크가 되었을 것이다. 자연적으로 조성된 수로는, 핀란드에서 인간의 이동과 물자의 대량 수송을 위한 경로가 되어 1년 내내 사용할 수 있었다. 겨울에 강과 호수는 단단한 표면으로 얼어버린다. 발트해 역시 얼어버린다. 물이 얼음으로 고체화되면서 그 표면은 새로운 이동 방향, 이동 네트워크, 새로운 속도에 대한 구상을 가능하게 하였다. 그리고 이러한 변수들은 새로운 기술을 등장하게 하였다.

최초의 스케이트는 4,000년 전에 말이나 소의 발허리뼈

를 반으로 갈라 만들었다. 그 발명이 어디에서 일어났는지는 알려져 있지 않지만, 지면의 5% 이상이 물로 뒤덮인 지역에서 처음으로 사용하였던 것으로 추정된다. 북유럽 지역에서 스케이트가 어떻게 사용되었는지 처음으로 기록한 것은 1555년에 스웨덴 작가 올라우스 마그누스(Olaus Magnus)였다. 뼈 스케이트는 가죽 끈을 이용하여 발바닥에 부착하였으며, 그 뼈 스케이트를 부착한 상태에서 막대기 하나로 혹은 막대기를 양 다리 사이에 짚어 미는 방식으로 앞으로 나아갔다. 이 기술을 통해 인간의 이동에서 시간과 에너지가 상당히 줄어들었다. 참고로 지금의 스케이트에서 스케이트와 얼음의 접촉면은 과거 스케이트의 얼음 접촉면의 3분의 1에 불과하다. 얼음과 스케이트 면 사이의 마찰 지수는 온도, 스케이트의 미끄러지는 속도, 열 전도도, 접촉면 그리고 날의 거친 정도에 따라 달라진다(Formenti, 2014).

스키는 이보다 더 오래된 발명품이었던 것으로 보인다. 1960년대에 러시아의 신도르 호수(Lake Sindor) 근처에서 고고학적으로 발견된 스키 파편들은 가장 오래된 스키의 흔적으로 여겨지며, 방사성탄소연대측정법에 의해 기원전 6700년으로 연대가 매겨졌다. 여러 연구자는 '스키를 타다'를 의미하는 사미어 '튜오이카(čuoigat)'가 6,000-8,000년 전부터 사용되었던 것으로 보고 있다. 이러한 측면에서 볼 때, 메소포타미아에서 발굴 조사되어 대략 기원전 3,500년으로 연대가 매겨진 최초의 바퀴보다 스키와 뼈 스케이트가 더 오래되었음을 알 수 있다. 핀란드의 전통 집단 대부분은 스키를 탔으며, 그 결과 서로 구분 가능한 몇 개의 모델이 발달하였다. 핀란드에서 발견된 가장 오래된 스키 한 쌍은 기원전 3300년에 해당하는 것으로, 핀란드국립박물관에 보관되어 있다.

효율적인 이동 방법이 발달하면서 특정 집단이 그 영역에서 가질 수 있는 공간적 영향력이 증가했고, 이를 통해 식량을 확보할 가능성도 늘어났다. 그 결과 격리된 상황에 있던 초기 사회들도 사회적, 상업적 네트워크를 형성할 수 있었다. 겨울에는 스키와 썰매, 여름에는 다양한 배를 사용했다. 배는 하천과 바다를 이용해서 운송을 하는 데 사용되었다. 이러한 운송수단의 가치는 스키 폴이나 선체(船

體), 노 등에 날짜, 이름의 약자 그리고 사슴의 머리와 같은 성스러운 동물의 이미지를 새겼던 사실을 통해 알 수 있다.

지난 100년 이전까지만 해도 땅의 4분의 3가량이 숲으로 뒤덮여 있었고 취락의 밀도가 매우 낮았기 때문에 19-20세기에 들어와서야 도로와 철도 네트워크가 성립되었다. 1862년에 최초로 철로가 놓이면서 핀란드 영역에 근대적인 산업 및 상업 네트워크가 조성되었다. 현재 전체 철로의 길이는 8,816㎞이며, 매년 평균 3만 7,000톤의 물류와 1,300만 명의 이동을 책임지고 있다. 새롭게 등장한 기차와 그것의 동화 과정은 1884년에 유하니 아호(Juhani Aho)가 쓴 소설 『철도(Rautatie)』에 그려져 있다. 앨빈 토플러(Alvin Toffler)가 1970년대에 쓴 『미래의 충격(Future Shock)』과 비슷한 방식으로 이 소설에서 아호는 세기말에 기술 변화가 일반 사람들의 일상에 어떤 영향을 끼쳤는지 기록하였다. 20세기 전반에는 여러 시대에 고안되었던 다양한 운송 방법이 특이한 방식으로 공존하였다. 쇄빙선이 제작되고 자동차가 소개된 이후에도 목재를 호수와 강 위에 띄워 운반하는 일은 사라지지 않았다.

참고 도판: 131 - 133 - 134 - 135 - 166

가정의 물품들

하나의 유물 컬렉션은 특정한 삶의 방식을 반영한다. 과거 취락의 역동적 혹은 지속적인 양상은 가정에서 사용하는 물품들의 특징을 규정하였으며 무엇보다도 상황별로 가장 효율적인 적응 전략이 추구되었다. 유목생활은 가지고 다닐 수 있는 물품을 제약하였고, 그 결과 가벼움과 다기능을 추구하게 되었다. 반대로 정주 취락에서 사용한 물품은 다양했는데, 유물에 그 취락의 고유한 특징이 반영되어 있었다. 개별성, 기능적 다양성 그리고 재사용의 가능성은 과거 사물들의 기능적 속성의 특징이었다.

자급자족은 핀란드의 다양한 생계 방식 속에서 늘 존재했던 개념이다. 현대의 소비 사회에서 물질적 소유물은 흔히 개인의 부와 가치를 정하는 기준이 된다. 이와는 달리

과거에는 물질적 소유물의 양보다는 질이 중시되었다. 사물 축적은 이득보다는 짐으로 여겨졌다. 사물은 부피가 있고 무게가 나갔다. 공간은 한정되어 있었고 무게는 이동의 가능성을 제한하였다. 사물에 대한 가치 판단에 영향을 준 것은 기능의 다양성과 자급자족의 가능성이었다.

사회 집단의 취락 형태가 유목적이었든 정주적이었든 생계 구조와 관련된 모든 요소가 자체적으로 만들어졌다. 개인의 가치는 기술과 정보에 의해 매겨졌다. 인간은 제작자이자 사용자였다. 가정에서 가장 중요한 부의 원천은 기술적 지식이었다. 가용 자원으로 필요한 도구를 제작할 수 있는 능력은 사회 집단들이 독립적이고 지역에 맞는 적응 전략을 구사할 수 있도록 해주었다. 물질의 원료와 자연의 순환적 패턴을 이해할 수 있는 능력은 도구, 거주지, 의복의 제작을 위한 기술과 결합하였다. 농촌 가정의 경우, 주거지는 여러 기능을 수행하였다. 공간적 효율성은 다양한 기능을 수행하는 가능성과 직접 관련되어 있었다. 연속적으로 일어나는 일상적 행위의 순서는 주거지의 구조에 내재되어 있었다. 가구는 공간에 맞추어 제작되었고, 다양한 기능을 수행하는 유물이었다. 주거지는 공동 작용성을 보이는 하나의 시스템이었다. 이러한 측면에서 가정의 물품 구성은 조상 대대로 내려온 자체 제작 안내서에 따라 이루어졌으며, 생존을 위한 기발한 접근이 반영되었다.

참고 도판: 161 - 162

전달

지식의 네트워크

기술과 물질적 지식의 전달은 인간이 최초로 도구를 만들기 시작했던 시점부터 일어나기 시작하였다. 조상 대대로 내려온 지식은 구전으로 전해졌고 폭넓게 이루어진 반복을 통해 취득되었다. 그리고 시행착오를 통해 도구와 물질을 익숙하게 다룰 수 있게 되었다. 도구와 물질을 다루는 실력이 늘어나면서 점차 독특한 특징들도 표현하기 시작하였다. 특정 사물이 다른 사물에 비해 더욱 선호되는 가치 체계도 등장하게 되었다. 도구를 만드는 사람이 스스로 필요해서가 아니라 '제작자'라는 역할을 담당하고자 도구를 만들기 시작하면서 원래는 개인의 사용을 위해 만들어졌던 것이 이내 상품이 되었다. 그 결과 사물에서 '일관성'을 추구하기 시작했다. 전문화가 되면서 이후에는 미메시스(mimesis), 즉 모방이 일어났다. 도제(徒弟)들은 실천의 과정에서 배움을 얻었다. 또한 길드도 조성되었는데, 최종 결과물의 질을 유지하고 새로운 작업이 이익 창출로 이어져 얻게 되는 자신들의 권리를 지키기 위한 것이었다.

인간이라는 종은 자신이 이룩한 것을 자랑스러워 하는 경향이 있기 때문에 그러한 노력을 보여주고 강조할 목적으로 다양한 역사적 상황을 만들어냈다. 기술적 관점에서 볼 때 '세계박람회'의 개최는 산업혁명의 자연스러운 결과였다. 박람회에 참여하는 국가들은 기술적, 상업적 교환을 장려할 목적으로 최신 산업 제작품 및 전통 제작품을 모두 전시하였다. 이 거대한 행사를 통해 지속해서 얻은 결과는 아마도 그 이후에 발생한 세계적인 기류들일 것이며 그것들은 상당한 파급력을 가졌다.

장인의 솜씨

역사의 초기 단계에서는 도구의 제작을 신성한 노력으로 여겼다. 대부분의 문화에서 물질을 다루는 기술을 보유한 자는 사회적으로 지위가 높았다. 이러한 권력을 가진 개인들은 흔히 조화신(造化神, 데미우르고스)으로 여겨졌다. 장인의 솜씨는 조상 대에 형성되었다고 생각했으며, 비밀스러운 지식은 흔히 여러 세대에 걸쳐 전해졌다. 전 세계

적으로 사물을 제작할 수 있는 능력은 최상의 선물로 여겨졌다. 이러한 시각은 전설에도 녹아 있다. 『칼레발라』에 등장하는 베이네뫼이넨(Väinämöinen)은 주술사 비푸넨(Vipunen)의 도움을 받아 주문을 외우면서 배를 제작하였다. 기술의 이러한 성스러운 특징은 역사의 흐름에서도 그 유효함을 유지하였다.

장인의 활동은 특정 기술에 대한 숙련도의 확보를 동반한다. 그것은 '어떻게 할지'를 아는 것으로, 관찰이나 기록된 공식을 따라 한다고 얻을 수 있는 것이 아니다. 이러한 측면에서 볼 때, 숙련도의 발달은 인간의 생체역학 및 인지, 다시 말해 신체 동작의 조정력과 지각력에 기반한 행위적 진화를 필요로 한다. 그 결과 물질적 속성과 시각적으로 확인 가능한 동작의 연속 사이에서 긴밀한 소통이 일어난다. 작업을 하는 장인에게는 집중하고 반응하는 능력이 내재되어 있다. 이때 만듦의 과정은 특정 물질의 행동유도성에 따라 달라진다. 인간과 물질 사이에 일어나는 소통의 결과로 인지와 동작을 구분할 수 없게 하는 감각적 엮임이 일어나게 된다.

손에 내재되어 있는 '어떻게 할지'를 아는 능력은 생존을 위한 필수 자산이자 수단이다. 시간이 지나면서 기술의 발달은 전문화로 이어졌다. 물질을 다루는 특정 행위들은 그 정의가 정형화되었고 길드를 통해 그 수준을 보장하는 하나의 업종이 되었다. 물질을 다루는 데 있어 전문화가 이루어지고 기술이 발달하면서, 장인정신의 개념이 등장하게 되었다. 자신과 남을 구별해야 하는 필요성은 개성 있는 창의성으로 이어졌다. 그러나 장인정신은 단순히 기술적 숙련도 측면에서 이상 추구와 관련된 것만은 아니었고, 실제 행위와도 관련이 있었다. 장인정신을 의미하는 '크래프트맨십(craftmanship)'의 '크래프트(craft)'는 사물에도 해당하고 그 제작자의 정신과도 연관되어 있다.

핀란드에서 장인이라는 직업은 중세시대부터 그 기록을 확인할 수 있다. 17세기부터 각각의 관할지역에서 허용되는 장인의 종류 및 수를 정할 수 있는 권리가 법적으로 부여되었다. 1621년에 규정된 국가 수공업 개혁안에 따르면, 길드를 구성하기 위해서는 최소한 네 명의 전문 장인이 필요했다. 처음에 조직된 길드들은 투르쿠(Turku)에 있었다. 이 장인들 중 다수는 한곳에 정착하지 않은 떠돌이 전문가들이었다. 길드 체계는 1867년에 소멸하였고 장인들은 직업의 자유를 얻게 되었다. 그 이후 전문 장인의 직업을 보호하고 정착 및 비정착 장인 모두에게 그 기술을 인증하는 자격증을 부여하기 위하여 협회가 조성되었다. 그 협회 중 일부는 오늘날까지도 유지되고 있다.

오늘날에 와서는 형태를 디자인하거나 부여하는 과정에 다양한 방식이 적용되고 있는데, 점차 확장되고 있는 컴퓨터 어플리케이션의 활용이나 디지털 제작, 탭 랩(tab-lab)과 같은 기능, DIY, 새로운 물질, 온라인 상업 플랫폼 등이 이에 해당한다. 오늘날 장인의 활동은 과학과 기술 모두에 대한 이해가 필요하다.

산업화 과정을 겪고 자동화가 도입되면서, 가치나 기준을 새롭게 판단하기 위하여 장인이라는 개념에 새로운 접근이 이루어졌다. 형태를 부여하는 행위는 산업 생산의 연속적인 과정으로 전환되었다. 미술과 수공업이 산업미술 분야로 전환되었고 이것이 다시 디자인 분야로 전환되면서 물질에 대한 직접적인 지식과 거기에 내재된 형태적 변이 가능성의 가치에도 변화가 나타났다.

장인은 살아남았지만, 일반적으로는 더 이상 제품의 최종 형태를 규정하는 존재는 아니다. 물질과 기술을 전문으로 다루는 장인의 능력은 점차 디자인 작업의 보조 역할에 그치게 되었다. 장인은 형태를 해석하는 존재로 바뀌었다. 그들은 재료의 변화와 관련된 다양한 변수를 디자이너에게 전달하며, 디자이너와의 협업에서 새로운 형태적 가능성을 추구한다. 그러나 몇몇 문화에서는 이런 과정이 거부되기도 한다. 핀란드에서는 오래전부터 장인과 디자이너가 긴밀히 협업해왔고, 그 결과 수준 높은 제품들이 생산되었다. 이러한 장인들의 이름은 흔히 알려져 있지 않다. 그러나 세계적으로 몇몇 사회에서는 이러한 장인의 지식을 추앙하기도 한다. 예를 들어 일본에서는 일부 장인들에게 '인간문화재(人間国宝)'라는 명칭을 부여하기도 한다.

참고 도판: 59 · 60 · 78 · 131 · 169 · 248

교육

외국어에서 온 다른 개념들과 마찬가지로, '디자인'이라는 개념도 '형태를 제공하다'라는 뜻을 가진 핀란드어 '무오토일루(muotoilu)'로 대체되었다. 전 세계적으로 사물에 대한 정의를 내리는 작업은 다양한 분야의 전문가에 의해 이루어졌다. 원(原)기술 시대에는 전문 장인 외에도 다양한 분야의 제작자와 발명가 들이 있었다. 산업화가 진행되면서 과학자와 공학자 역시 물질, 형태, 기능을 규정하는 작업에 적극적으로 참여하게 되었다. 형태 제작에서 전문화는 아주 최근에서야 일어난 현상이다.

핀란드에서는 형태의 제공과 디자인에 관한 정규 교육이 몇 가지 특수한 제품에 초점을 맞춘 시도로 시작되었다. 길드 제도가 폐지된 이후, 새로운 전문 기관들이 설립되었다. 1879년에는 핀란드 화가 패니 출버그(Fanny Churberg)를 수장으로 핀란드수공업연맹(Friends of Finnish Handicraft)이 만들어졌고, 1875년에는 오늘날 '오르나모(Ornamo)'로 불리는 핀란드미술공예협회(Finnish Society of Arts and Crafts)가 세워졌다.

처음으로 설립된 교육 기관들은 미술 혹은 수공업이 포함된 이름을 내걸고 운영하였다. 1871년 헬싱키에는 '공예학교(Crafts School)'가 오늘날 디자인박물관(Design Museum)으로 불리는 실용미술박물관(Museum of Applied Arts) 옆에 세워졌다. 1886년에 중앙미술공예학교(Central School of Arts and Crafts)가 세워지면서 이 분야의 교육체계가 재정비되었다. 전쟁 당시 겪었던 내핍 상태의 결과로 핀란드의 생산 산업 체계는 보수가 필요한 상황이었다. 따라서 전후 재건사업의 일환으로 숙련도, 기술 그리고 원료의 측면에서 디자인 분야를 새롭게 개념화하는 과정이 이루어졌다. 산업 분야에는 창의적 혁신을 동반하는 새로운 운영 방식이 도입되었다. 이러한 복합적인 조건들은 새로운 기술 발전의 등장을 가져왔고 독특한 성장 가능성을 찾게 되었다. 이는 역동적이며 복잡한 프레임워크(framework)를 제공하여 새로운 관점을 도입할 수 있었다. 약 100년이 지난 후인 1973년에는 교육 개혁의 일환으로 새로운 디자인대학교(University of Design)가 설립되었다. 그 이후에 일어난 최근의 변화로는 경제, 기술 그리고 미술 및 디자인 분야를 담당하던 세 개의 독립적인 기관이 결합하여 2010년에 알토대학교(Aalto University)가 세워진 것이다.

핀란드 디자인의 융복합적 성격은 20세기 중반에 활동했던 인물들인 디자이너 카이 프랑크(Kaj Franck), 섬유 디자이너 부코 에스콜린누르메스니에미(Vuokko Eskolin-Nurmesniemi), 도예가 루트 브뤼크(Rut Bryk), 디자이너 티모 사르판에바(Timo Sarpaneva)의 삶의 배경에서도 관찰된다. 많은 핀란드 디자이너는 그들이 교육을 받았을 때 다룬 재료와 직업적으로 일할 때 다루는 재료가 다르다는 특징을 가지고 있다. 이는 학생에게 다양한 재료를 다루는 능력을 키워주기 위하여 기관 간 상호교육이 얼마나 긴밀하게 이루어졌는지 보여준다. 이러한 접근방식의 결과가 바로 위에서 언급된 인물들이다. 본래 프랑크는 가구 디자인, 부코는 토기, 브뤼크는 그래픽 미술 그리고 사르판에바는 직물을 전공하였다.

전문화를 향한 노력이 진행되면서, 20세기에 들어와서는 산업 현장에서 일하는 전문가가 창의적 발상, 제작, 운송, 시장, 소비와 관련된 다양한 기술을 모두 종합적으로 다루어야 한다고 강조하게 되었다. 사업의 일환으로, 사업가와 철학자의 역할을 모두 담당하는 '좋은 디자이너'의 중요성에 사람들이 관심을 가지게 된 것이다. 사회-경제적 현실에 맞춘 이러한 종합적이고 냉철한 결합은 탄탄한 재정적 기반을 제공해줄 것으로 보였다. 디자이너가 생산의 모든 다양한 단계에 관여해야 하는 것은 현지 및 세계 시장의 수요와 트렌드에 대한 분석적 시각을 유지하는 데 필요한 부분이다.

기술 이전

기술의 효율적인 이전은 한 나라의 경제적 발전에 상당한 영향을 미칠 수 있다. 기술의 이전에는 다양한 통로가 존재하는데, 기술 및 지식의 개발, 미디어, 상표 등록, 직접 수입 등이 이에 해당한다. 세계적 단위로 볼 때 언어는 기

술적, 물질적 지식의 사회적 이전에서 본질적 요소이다. 하지만 번역은 기술 이전의 길이 될 수도 있고, 장벽이 될 수도 있다.

선사시대에는 기술 이전이 인간의 이동성을 통해 이루어졌다. 오늘날의 핀란드 영역에 해당하는 지역에 살았던 선사시대 집단들은 남쪽과 동쪽의 다양한 문화와 접촉하였다. 이동하는 과정에서 사회 집단들은 새로운 기술과 도구를 획득하게 되었고, 이것들은 이내 해당 지역의 물질적, 기술적 문화에 영향을 끼쳤다. 예를 들어 도끼는 라트비아-리투아니아(Latvian-Lithuanian) 지역에서 들어왔던 것으로 보인다. 고고학적으로 확인된 도끼의 분포양상을 통해 배 모양 도끼들이 발트해 지역에서 확산되었고, 오늘날 핀란드의 동남부 지역을 통해 망치-도끼(hammer-axe) 문화와 함께 유입되었으며, 서남부 지역으로까지 확산되었음을 알 수 있다. 이것은 여러 기술 이전의 사례 중 하나에 불과하다. 대륙을 횡단하거나 지역 단위에서 일어난 이주의 결과로 다양한 형식의 유물이 전해졌다. 이러한 형식들은 지역 안에서 필요 및 자원에 따라 변형되었다. 물질적, 기술적 지식의 유입은 오랜 시간 동안 지역 문화의 요소에 지속해서 영향을 끼쳤다.

장인정신의 발현 역시 지식 이전의 또 하나의 사례에 해당한다. 기술 전문화의 한 형태에 해당하는 장인정신은 물질적, 기술적 지식에 대한 구체적인 의사소통을 통해서만 형성될 수 있다. 과거에는 장인들이 유목민적 방식으로 핀란드의 여러 지역을 옮겨 다니며 활동하였다. 이러한 순환적 활동은 지식 이전의 네트워크를 규정했을 뿐만 아니라 성스러운 역할에 대한 이야기의 전달에도 영향을 끼쳤다.

산업화 초기 단계에는 언어가 장벽으로 작용하였다. 외국에서 유입된 기술 지식은 그 나라의 언어로 된 기술 용어를 통해 들어왔다. 따라서 그러한 지식의 도입 및 수용을 장려하기 위해서는 전략적 방법이 요구되었다. 기술 이전의 기본적 구성요소가 정보였던 상황에서, 언어 장벽은 지식 획득의 장벽이 되기도 했다. 한편 외국의 기술적 영향력이 지역의 독자성을 와해할 수 있다는 우려도 작용하였다. 따라서 핀란드의 근대화 초기에는 외래어나 그리스어에서 파생된 용어들이 거부되었다. 이에 기술 혁신에 접근하고 그것을 수용할 수 있도록 하는 다양한 방안이 마련되었다. 외국의 영향력 속에서도 자치권을 유지할 수 있다는 것에 대한 가장 설득력 있는 주장은 바로 교육이었다. 한편 특정 용어에 대한 이해와 그것의 확산은 본질적인 것을 의미하였다. 이는 단순히 외래어 용어의 수용만이 아니라 그것이 의미하는 바를 이해하는 것과 관련된 문제였다. 이는 문화적 문제일 뿐만 아니라, 기술적 문제이기도 했기 때문이다. 역사적으로 볼 때 지식의 전파는 해당 시대마다 우세했던 언어를 통해 세계적으로 확산되었다. 그리고 이러한 세계적 차원에서 외래어에 대한 수용은 자국의 언어 문화에 지속해서 영향을 미쳐왔다.

핀란드는 다른 나라의 혁신을 수용해 기술적 동화가 일어나더라도, 그 과정에서 자신들의 문화 정체성에 영향이 미치지 않도록 하는 방안을 마련하였다. 기술적 수용을 장려하기 위해 사람들이 쉽게 접근할 수 있는 새로운 용어들을 핀란드어로 만들었다. 또한 새로운 요소의 특징 혹은 기능을 설명하는 데 용이한 구체적인 단어가 만들어지기도 했다. 1940년대에는 '전기(electricity)'를 '사코(sähkö)'로 번역했는데, 이 단어는 '쉬익 소리를 내며 반짝거리다'라는 뜻을 가진 동사의 결합인 '세케 뇌이데 세헤테인(säkenöidä sähähtäin)'에서 유래한 것이었다(Voima ja Valo, 1929; 1960). 이러한 새로운 단어들은 단순히 기술자의 교육을 위해서만 만들어졌던 것이 아니었고, 대중에게 새로운 기술의 수용을 장려할 목적으로도 만들어졌다. 기업, 학회지 그리고 전문가 집단의 공동 노력으로 핀란드어는 발전을 포용하는 방향으로 나아갔다.

모더니즘이란

어떤 단어가 얼마나 쓰였는지 알 수 있는 구글앤그램뷰어(Google Ngram Viewer)를 통해 '모더니즘(Modernism)'이라는 용어의 사용 빈도 증가 양상을 분석할 수 있다. 사용 빈도 그래프에서 점진적 증가를 보이기 시작한 시점부터 많은 이야기를 할 수 있다. 사실 20세기에 등장한 다양한 분야나 사상을 통틀어 보아도 모더니즘보다 더

많은 영향력을 지녔던 용어는 없을 것이다. 모더니즘의 정의는 학문 분야, 시대 그리고 지역적 맥락에 따라 변화해 왔다. 하지만 이는 뜻이 모호한 용어이다. 평범한 모든 가정집에는 모더니즘이 어떤 형태로든 존재한다. 형태적인 측면에서 그것은 급진적이었고 유럽 중심적이었다. 모더니즘 개념은 19세기부터 자리 잡기 시작하였고, 20세기 초에 정점에 도달했던 다양한 상황의 결과물이었음이 분명하다. 경제적, 기술적, 사회적 그리고 심지어는 정치적 측면까지 포괄한 모더니즘이 손으로 만질 수 있는 형태로도 나타나게 되면서 모든 창의적 분야를 아우르는 하나의 미적, 기능적 접근이 되었다. 그러나 과도한 사용으로 그 효과가 반감되기도 하였다. 오늘날에는 이 용어가 구체적인 하나의 맥락적 관점을 나타내는 데 사용되는 경우는 거의 없다. 어느덧 모더니즘은 보편적인 범주가 되었다.

또 하나의 국가 신화

20세기 중반의 미학이 핀란드의 디자인을 통해 상징적으로 해석되었음은 이미 많이 논의된 사실이다. 20세기 중반에는 문화-정치적 선전을 내포하고 있는 민족주의적 서사가 물질에 형태를 부여하는 몇몇 대표 장인에 의해 채용되었다. 이러한 과정에는 몇 가지 중요한 요인이 개입하였다. 우선 전후의 사회-문화적 분위기를 재구성하고자 하는 욕구가 개입했고, 동쪽과 서쪽 세계 사이에 존재하는 또 하나의 정치적 공간을 만들어내야 하는 필요성도 개입했으며 산업화에서 비롯된 충동도 개입했고, 전 세계적으로 디자인을 중시하는 분위기도 개입했다. 산업 박람회가 꾸준히 열리면서, 밀라노 트리엔날레(Triennale di Milano)와 같이 디자인에 초점을 맞춘 새로운 형식의 박람회도 등장하였다. '좋은 디자인(Good Design)'이라는 제목 아래 전 세계적으로 전시회가 열리기도 하였다. 또한 경쟁을 장려할 목적으로 상도 제정되었다. 독일 영화감독 한스 리히터(Hans Richter)의 〈다이 누이 보눙(Die Neue Wohnung)〉과 같이 새로운 삶의 방식을 홍보하는 영화도 만들어졌다. 지역적, 세계적 요인의 영향을 받아 일본이나 스위스와 같은 많은 나라에서 국가 디자인 개념을 촉진하는 데 공을 들였다.

역사는 다시 내재된 정체성의 투영을 위한 중요한 도구가 되었다. 과거 형태의 요소들은 20세기 중반에 들어와 새로운 수사(修辭)의 일부가 되었다. 밀라노 트리엔날레에서 여러 번 상을 받으면서, 핀란드는 세계 및 국내 언론의 관심을 받게 되었다. 이러한 상황에서 미학적 분류가 일어났고 특정 제품은 공통의 민족 정체성을 반영하는 상징물로 추앙받았다. 디자인 생산 과정이 하나의 큰 흐름으로 수렴되면서 세계 언론이 집중적으로 주목하였고, 국내 언론은 세계 언론이 그 중요성을 입증해준 성공 사례에 주목하게 되었다. 이러한 예술적 성공은 이내 상업적 성공으로 이어져 디자인은 수출품으로 자리 잡았다. 핀란드 토착 문화의 물질적, 형태적 속성들은 미학적 그리고 기능적 담론에서 도용되었다. 이 담론을 통하여 핀란드의 전형적인 특징들이 드러났고, 모더니즘의 원리에도 완벽히 동조하는 속성들이 존재한다는 것이 입증되었다. 이러한 특징은 전통적이면서 근대적인 것이기도 했다. 조상으로부터 물려받은 장인정신의 요소들은 단일한 민족적, 근대적 양식의 미학적 근엄함을 드러내는 데에도 도움을 주었다. 정치적 취약함 속에서도 역사는 현재를 위해 과거를 복원하는 작업에 활용되었다. 또한 자연적 연속성의 아이디어가 투영되기도 하였다.

정부의 국제 관계 전략 속에서 디자인이 하나의 역할을 담당하게 되었다. 식기가 정치적 입장을 반영할 수 있다는 구상은 분명히 놀라운 것이었다. 그 결과, 핀란드 디자인에 대한 인식은 핀란드 시장의 활성화에 중요한 힘으로 작용했다. 해외에서 이루어진 디자인 담론의 성공은 대중의 호응으로 나타났다. 합리화, 효율성, 전통, 근대화가 발전과 동일하다는 공식이 성립되면서 대중을 위한 일반적인 미학적 문법으로 자리 잡았다. 언어나 다른 나라의 용어와 마찬가지로 새로운 미학적, 기능적 원리들은 핀란드 사람들의 이해에 맞추어 변형되고 소개되었다. 이 시기의 생산품에 반영된 핀란드 디자인은 이후 제품을 국제적으로 홍보할 때 핵심 요소가 되었다. 또 다른 한편으로 이러한 민족주의적 수사가 과도하게 적용되면서 핀란드 디자인은 하나의 주류 상품으로 전락하여 그 독특함을 잃기도 했다. 20세기 중반을 기준으로 삼는다면, 이후로 창의적인 생산은 많이 줄어들었다. 흔히 이러한 구체적인 맥락적 틀에

서 핀란드의 창의적 분야에서 일어나는 생산행위에 대한 분석이 일어나곤 한다. 즉 생산행위는 기존 관점의 연장으로 해석되거나 기존 관점에 대한 반작용으로 해석된다.

참고 도판: 78 - 192 - 198 - 206 - 251

형태를 만들어내다

역사적으로 볼 때 핀란드에서는 새로운 형태적, 기술적 표현을 시도하기 위한 매체로서 몇 가지 물질에 주목해왔다. 새로운 물질은 새로운 접근 방법을 가져왔다. 이것이 바로 핀란드가 1967년에 몬트리올 세계 엑스포(Montreal's 1967 World Fair)에 출품한 티모 사르파네바의 벽 부조 작품의 주제였다. 서로 다른 물질은 핀란드 수출 산업 및 경관의 주된 요소들을 반영하였다. 4.5x9m 규모의 거대한 나무, 금속, 섬유, 도자기, 유리로 된 부조들은 각각의 재료를 다루는 전문 디자이너들이 그 맥락에 맞게 제작하였다. 이 작업에 참여한 디자이너로는 나무를 맡은 타피오 비르칼라(Tapio Wirkkala), 금속을 맡은 라일라 풀리넨(Laila Pullinen), 섬유를 맡은 우라베아타 심버그에르스트룀(Uhra-Beata Simberg-Ehrström), 도자기를 맡은 비게르 카이피아이넨(Birger Kaipiainen) 그리고 유리를 맡은 티모 사르파네바가 있었다. 이 재료들 가운데 유리와 나무는 20세기 중반까지 핀란드에서 진행한 연구의 가장 대표 물질이다. 그러나 플라스틱에서 시작된 새로운 물질의 도입은 디자이너들에게 새로운 개념적, 형태적, 기능적 적응의 가능성을 안겨주게 되었다.

유리

핀란드의 가장 오래된 유리 공장은 1681년에 창문 유리를 생산하기 위해 세워졌다. 20세기 핀란드 유리의 의의는 그 경제적 기여도에 있었던 것이 아니라 핀란드의 유리 제품들이 20세기 중반부터 받은 세계적인 찬사에 있었다. 당시에는 칼훌라(Karhula), 이탈라(Iittala), 누타예르비(Nuutäjarvi), 리히메키(Riihimäki) 등 네 곳의 유리 공장이 있었다. 1932년부터 칼훌라에서는 유리의 대량생산이 그리고 이탈라에서는 수제 유리의 생산이 이루어졌다. 가정용 유리 제품의 경우, 처음에는 스웨덴 유리 제품을 모방하여 규격화된 수입 모델을 중심으로 생산이 이루어졌다. 그러다가 칼훌라와 리히메키에서 처음으로 디자이너의 참여 속에서 새로운 모델들이 만들어지기 시작하였다. 이때 적용된 방식은 경쟁이었다. 1932년에 열린 '칼훌라 대회(Karhula competition)'는 디자인 분야의 영향이 유리 산업에 개입하기 시작한 중요한 사건이었다. 이 대회의 결과가 바로 아이노 알토(Aino Aalto)의 〈Bölgeblick〉 디자인이었다. 아이노의 디자인 제품은 압착유리로 된 식기로, 저가 생산이 가능하였다. 하지만 이 제품을 제외하고는 대회 과정을 통해 명성을 널리 알린 핀란드 유리 제품은 대량생산 제품이 아니라 주로 장식용 유리 제품이었다. 그 예로 알바 알토의 〈사보이 화병(Savoy vase, Karhula, 1937)〉이나 타피오 비르칼라의 〈칸타렐리 화병(Kantarelli, Iittala, 1946)〉을 들 수 있다. 기업에서는 혁신적인 디자인이 개발되는 것을 장려하기 위해 별다른 제약을 두지 않았다.

1946년부터는 이탈라와 리히메키를 중심으로 유리를 불어서 만드는 장인과 디자이너 사이의 긴밀한 협업이 일어나기 시작하였다. 공장이 있는 지역의 유리 장인들의 솜씨가 뛰어났기 때문에 그들과의 협업으로 진행된 광범위한 실험들은 독특한 미학적, 기능적 결과물을 낳았다. 생산성을 높이고 비용을 낮추기 위한 새로운 기술의 도입 속에서도, 장인과 디자이너 들은 전통 기술을 계속 활용하여 새로운 결과물을 만들어냈다. 이러한 과정이 오랜 시간에 걸쳐 진행되면서 가장 눈에 띄는 제품들이 생산되었던 것이다. 나무로 된 틀을 이용하여 유리를 만들 경우 발생하는 현상을 지속해서 탐구해 1960년대에는 자연스러운, 즉 비균질적인 유리가 다시 만들어지게 되었다. 유리 생산의 역사에서 가장 오래된 기술은 바로 틀 안에서 유리를 부는 기법인데, 이렇게 만들어진 유리 표면은 매끄럽지 않다. 많은 디자이너가 이러한 기법을 활용하는 장식적인 전략을 자기의 디자인에 적용하였다. 타피오 비르칼라가 디자인한 《울티마 툴레(Ultima Thule)》 시리즈의 유리 제품이 많은 인기를 얻게 되면서 이탈라 공장에서는 1973년

까지 모든 유리 제품을 틀 안에 넣어 불어서 만드는 방식으로 제작하게 되었다. 처음에 이 기법은 유리 예술 작품에 한정되었으나, 대중의 호응을 얻으면서 가정용 유리 제품에도 적용하였다. 초기에는 1960년 밀라노 트리엔날레에 출품한 비르칼라의 《파다린 감옥(Paadarin jail)》이나 디자이너 내니 스틸(Nanny Still)의 《플린다리(Flindari)》 시리즈, 사르파네바의 《핀란디아》 시리즈 등 조형물을 중심으로 이러한 기법이 적용되면서 비평가와 대중 모두의 호응을 얻었다. 나무로 된 유리 틀을 손으로 깎으면서 유리의 다양한 표면 처리가 가능해졌는데, 울퉁불퉁한 표면 효과를 낸 유리가 바로 그것이다. 핀란드에서 이러한 미적 감각이 유행하게 된 것은 어쩌면 놀라운 일이 아니다. 비르칼라의 《울티마 툴레》 유리잔은 지난 48년 동안 핀에어(Finnair) 항공사에서 사용해왔다.

참고 도판: 192 - 198 - 221

나무

삼림자원에서 비롯된 생산품인 목재, 섬유소, 종이는 핀란드에서 가장 오랫동안 지속되고 있는 산업의 기반이다. 나무의 속성에 대한 깊은 이해는 공식적, 비공식적으로 진행된 연구의 결과물이다. 1,000년 동안 이 지역 집단들은 주된 천연 원료로 사용했던 나무의 활용방식을 최대한 많이 고안해내기 위해 그 구조 및 형태적 특징에 대한 연구를 진행하였다. 나무의 모든 부분은 어떤 식으로든 사용되었다. 이러한 강한 탐구 정신은 극도의 필요에서 비롯된 것이었으며, 정규교육 분야와 산업 분야에서 진행된 연구개발 과정을 통해 더욱 발달하였다.

핀란드에서 자라는 다양한 나무종은 서로 다른 용도로 사용되고 있다. 소나무는 건설과 목공에서 가장 흔히 사용하지만, 외부에 노출되었을 때 내구성이 떨어지고 마찰에도 약하다. 가문비나무 역시 건설산업현장 특히 벽체 외부를 피복하는 용도로 효과적으로 사용되고 합판 제작에도 이용된다. 자작나무는 견고하고 여러 기능을 수행할 수 있기 때문에 다양한 제품 생산에 활용되고 있다. 주로 합판, 베니어합판, 칩보드 합판 제작에 이용되며, 특히 가구와 인테리어 장식으로 선호된다. 백양나무는 습기에 강하기 때문에 사우나에 자주 사용한다. 오리나무는 목공, 외부면 피복 그리고 가구 제작에 활용한다. 핀란드 사람들은 나무로 무엇인가를 만들고자 하는 욕구를 가지고 있다. 이러한 욕구는 나무로 형태를 만들거나 디자인하는 작업을 통해 가장 잘 나타나는 것으로 유명하며 이는 가구의 제작에서 가장 가시적으로 드러난다. 나무 이용에서 원자재의 높은 품질과 장인정신으로 핀란드는 명백한 지역적 이점을 가지고 있었다.

나무의 이용과 관련된 혁신의 정도를 보여주는 사례로 1936년에 특허를 받은 〈L-다리(L-leg)〉를 들 수 있다. 나무를 구부리는 이 독특한 기법을 고안한 알바 알토는 이것으로 'US 2042976A' 특허를 받았다. 〈L-다리〉에서는 특정한 모양으로 찍어낸 베니어합판의 표면을 덧씌우는 기술을 활용하여 통나무의 단단함을 재현하였다. 알토는 그의 최측근 가구 제작자 오토 콜호넨(Otto Korhonen)과 함께 이 기법을 개발하였다. 〈L-다리〉를 이용하면서 크기가 서로 다른 다섯 가지 다리를 이용하여 다목적 가구 라인을 개발하였고, 효율적인 순차 생산 방법으로 〈L-다리〉 제품들을 제작할 수 있었다. 이 가구 라인이 성공하면서 기술 자체도 하나의 상표가 되었다. 알토와 콜호넨은 브레인스토밍을 거듭해 1932년에 〈파이미오(Paimio)〉 의자를 선보였다. 원래는 '41호 의자'라고 불린 이 제품에서는 자작나무의 사용과 관련된 세 가지 특징을 볼 수 있다. 우선 다리는 라멜라(lamella) 층판을 한 방향으로 구부려 제작했다. 의자의 앉는 부분은 원하는 형태로 찍어낸 베니어합판으로 만들었는데, 베니어합판을 이루는 층을 쌓을 때 그 층들의 나뭇결이 서로 교차하도록 하여 의자의 앉는 부분의 형태를 안정적으로 유지하였다. 또한 사람의 몸무게를 지탱하기 위해 구조적으로 앉는 부분의 두께를 조절하였다. 그리고 등받이 부분을 따라서 곡선이 더 얇아지도록 하여 유연성과 가벼움을 추구하였다.

아울러 통나무로 된 세 개의 길이 지지대로 구조물의 안정을 확보하였다. 비록 20세기 초반에 만들어졌지만 위의 두 제품은 하나의 물질을 가지고 심도 있는 지식을 확보하

여 기술을 발전시켰고 이를 종합할 수 있는 능력이 어느 정도였는지 잘 보여주었다.

참고 도판: 58 - 66 - 78 - 187 - 225 - 251

플라스틱

2차 세계대전 이전까지만 하더라도 일반 가정에서는 플라스틱 제품을 거의 찾아볼 수 없었다. 핀란드에서는 플라스틱 산업의 역사가 제1차 세계대전과 제2차 세계대전 사이의 시기부터 시작된다. 물론 플라스틱 제품이 빈번하게 사용되기 시작한 것은 1950-1960년대부터이다. 플라스틱 제품의 제작에 초점을 맞추었던 최초의 핀란드 회사는 사르비스(Sarvis)였다. 1950년대만 하더라도 핀란드 대중은 플라스틱에 대해 잘 몰랐다. 이 '새로운' 재료에 대한 홍보가 있었던 최초의 전시가 1951년에 플라스틱협회에 의해 주최되었다. 협회에서는 홍보영상으로 사용할 〈새로운 방향(Uusille urille)〉이라는 제목의 단편영화도 의뢰하였다. 이 영상에서는 플라스틱 제품의 '자연스러운 친숙함'이 강조되었다. 당시 플라스틱 제품을 묘사할 때 강조했던 메시지는 그다지 많은 것이 변하지 않는다는 것이었다. 이러한 홍보의 일환으로 제작된 또 다른 단편영화가 1957년에 공개된 〈일상생활에서의 편의(Mukavuutta kodin arkeen)〉였다.

이 당시에는 플라스틱이 미래를 나타내는 것으로 사용되기도 하였다. 조립주택, 가구, 가정용 제품, 의류 모두 플라스틱 혁명을 촉발하였다. 1968년에 건축가 마티 수로넨(Matti Suuronen)이 디자인한 〈푸투로 하우스(Futuro house)〉는 대량생산된 조립식 '스키 샬레(Ski Chalet)'로 홍보되었다. 조립식 스키 샬레는 여러 가지 기능을 수행할 수 있으면서 이동성이 강하고 그 어떠한 지형에도 세울 수 있으며 심지어 헬리콥터를 통해 운반할 수 있는 것으로 소개되었다.

핀란드에서 플라스틱에 대한 호응이 널리 퍼지면서 규격화된 플라스틱 제품을 점차 일상적으로 사용하기에 이르렀다. 1인당 연간 플라스틱 소비량은 1955년 2.6kg에서 10년 사이 34kg으로 증가하였다(Houkuna 2004).

플라스틱의 속성을 이용하여 만든 대부분의 물품은 새로운 형태로 발전하게 되었다. 초기에는 생산 공정상의 문제로, 핀란드의 제품 생산에서 플라스틱이 적극적으로 활용되지는 못하였다. 그럼에도 형태적 실험들이 진행되면서 특히 가구 분야에서 플라스틱을 이용한 독창적이고 상징적인 모델들이 등장하게 되었다. 세계적으로 규격화된 형식인 앉는 부분과 등받이가 결합한 의자는 핀란드에서 재해석되었는데, 그 사례가 바로 인테리어 디자이너 에로 아르니오(Eero Aarnio)의 〈폴라리스(Polaris)〉 의자이다. 많은 디자이너가 플라스틱을 이용할 경우의 형태적 가능성에 대하여 고민하였다. 섬유를 통하여 강화된 플라스틱과 주형을 이용해서 만든 폴리스티렌(Polystyrene)은 그 생산에 많은 노동력이 투입되었으므로 소량 생산을 할 경우에는 생산단가가 높았다. 그런데 이 재료로 만든 일부 모델이 세계적으로 인기를 얻으면서 가구 회사들은 새로운 홍보 전략을 구사하였다. 기업 홍보 차원에서 가구 카탈로그에 이러한 혁신적 제품을 포함했던 것이다. 1965년에 시장에 소개된 건축가 위르외 쿠카푸로(Yrjö Kukkapuro)의 〈카루셀리(Karuselli)〉 의자는 아르텍(Artek) 사에서 아직까지 생산하고 있다. 또한 1963년에 에로 아르니오가 디자인한 독창적이고 상징적인 〈볼(Ball)〉 의자는 이후 미국 잡지 《플레이보이(Playboy)》를 비롯한 모든 가능한 플랫폼을 통해 언론의 엄청난 관심을 받으면서 세계적 아이콘이 되었다.

플라스틱은 대중문화의 전형적인 재료로 더 추앙받기도 하였다. 연구개발을 통해 플라스틱 산업에 단가를 낮추는 대안적 생산 방법들이 도입되었다. 세계의 소비시장은 열광했다. 그러다가 1970년대의 석유 파동으로 이 재료에 대한 비판적 시각이 등장하였고, 또한 플라스틱의 무분별한 사용을 지속하였을 때 야기될 실제 한계 상황에 대한 고찰도 이루어졌다.

참고 도판: 143 - 191 - 193 - 201 - 288

형식

인간이 사물을 만들기 시작하면서부터 형식이 등장하였다. 그것은 최고의 성과를 가져오는 기술이었다. 형식은 "이후에 하나의 범주가 되어버린 것의 최초 사례가 된다(Sudjic 2008:57)." 물질-형태-기능의 균형 잡힌 관계의 결과인 형식은 어쩌면 세계화의 가장 이른 사례로도 볼 수 있다. 고고학 유물로부터는 이른 시기의 형식들이 어떻게 전 세계에 전달되었는지에 대한 시사점을 얻을 수 있다. 독특한 환경, 특징적인 버릇, 문화 전통 모두 형식의 형성에 기여했으며, 그렇게 발생한 형식들은 결정적인 속성에 변화가 일어나기 전까지는 시간의 흐름 속에서 당연하게 사용되었다. 시간이 지나고 문화 발전의 복잡한 과정 속에서 형식은 기하급수적으로 늘어났다. 인간의 행위는 수많은 작업으로 분화되었으며, 그러한 작업의 등장으로 새로운 제품 범주도 발생하게 되었다.

현대적 맥락에서 서로 다른 사물 범주는 각각 서로 다른 유효기간을 가진다. 기능적 측면이 강화된 새로운 사물들은 시장에 빈번하게 출시된다. 또한 형식을 공들여 개선하는 과정에는 창조 의식과 기준에 대한 저항이 반영된다. 완전히 새로운 형식은 이보다는 덜 자주 등장하였는데, 주로 사회적 영향력으로 변화가 일어난다. 새로운 형식은 기발함과 탐구하는 정신을 통하여 나타난다. 형식은 인간의 구체적인 행위 양식과 연관되어 있기 때문에 그 행위 양식에 변화를 가져오는 요인은 관련된 제품의 범주가 가지는 유효성에도 영향을 끼친다. 어떠한 형식은 한물간 것이 되기도 하지만 또 다른 형식은 시간의 흐름 속에서도 유지되곤 한다. 형식의 효율성을 관장하는 속성들은 맥락의 영향을 받는다. 형식은 그것의 탄생 배경이 된 다층적 맥락들을 반영한다.

디자이너 안티 누르메스니에미(Antti Nurmesniemi)가 디자인한 등받이 없는 사우나 의자의 형식은 매우 흥미로운 사례이다. 핀란드의 과거 농촌 문화에서는 유사한 모습의 의자가 수백 년 동안 사용되어 왔다. 핀란드국립박물관 컬렉션에서는 다양한 지역에서 사용되었지만 모습이 약간씩 다른 스툴들을 찾아볼 수 있다. 이 초기 사례들의 공통 요소는 앉는 부분의 형태이다. 앉는 부분은 사용된 재료의 특성으로 이미 자연에서부터 어느 정도 규정되어 있었다. 자연 상태에서 이러한 형태가 빈번하게 발견되기 때문에 아마도 스툴이 농가 주택의 필수품이 되었을 것이다. 스툴의 핵심 요소는 바로 인간의 신체에 잘 맞는 형태인데, 이는 자연에 의해 결정되었다. 이러한 변수들, 즉 이미 규정된 형태, 재료의 확보 가능성 그리고 그것의 기능적 효과는 하나의 토착적인 범주를 만들어냈다. 그러나 자연과 관계 맺는 방식이 변화하면서 사회 구조도 바뀌었고, 이러한 토착적인 범주는 더 이상 필요가 없어졌다. 또한 사용자는 더 이상 제작자가 아니었다. 하지만 스툴이라는 이 형식은 1952년 사용 용도에 대한 재해석의 결과로 다시 등장하게 되었다. 누르메스니에미는 기존에 존재했던 형태에 새로운 기능을 투영하였고 그 결과 이 형식은 새로운 사회 구조 속에서 다시금 역할을 가지게 되었다.

참고 도판: 178 · 179 · 193 · 268

원형

원형(原形)은 하나의 규격화된 기능에 대한 보편적, 형태적 반응의 결과로 해석할 수 있다. 오늘날 새로운 제품들이 점차 빠른 속도로 시장에 소개되고 있지만, 그래도 뿌리 깊은 원형들의 몇 가지 본질적 속성은 여전히 유효하다. 원형은 사회의 기술적, 물질적 유산의 일부를 구성하며, 어떠한 사물이 원형으로 규정되면 그 사물은 초월성을 얻게 된다. 원형은 독특한 시간성이 반영된 현상이기도 하다. 그것은 과거와 현재를 결합하고 있지만 역사적이거나 현대적인 것으로도 볼 수 없다. 그것들의 존재는 독특하다. 심지어 '아우라'가 있다고도 말할 수 있다. 원형은 친숙하면서도 혁신적이고 쉽게 접할 수 있으면서 독특하다. 그것들은 하나의 공통된 정체성을 반영하는 기본적인 특성을 보인다. 원형에는 깊이와 지혜가 투영되어 있다. 특정 원형의 기원은 문화적 계보와 관련 있다. 그것은 한 개인에 의해 만들어질 수 있는 것이 아니다. 어떤 특정 사례를 원형이라고 부를 수는 있겠지만, 그 결과물에 광범위하고 종합적인 과정이 있었음을 알 수 있다. 원형은 안정과 지

속성을 반영하면서 한편으로는 시간적 범주 밖에 놓여 있다고 할 수 있다.

원형 개념과 관련하여 고려해야 하는 것은 과거의 시대와 사회에서 역할을 했던 가치의 틀이다. 현대 사회들은 발전과 변화에 대한 믿음의 영향을 받는다. 하지만 과거에는 지속성이 해석의 가장 중요한 가치였다. 어쩌면 원형은 인간이 자연과 맺고 있는 관계에 대한 원초적 시각을 반영하는 것일지도 모른다. 이 개념적 세계에서는 영구성이 본질적 속성이었다. 순환의 연속, 환생, 보존은 물질적, 비물질적 문화 발전의 방향을 규정한 과거 사회들의 본질적 가치들이었다.

원형의 가치를 상징하는 20세기의 사례로 디자이너 카이 프랑크가 만든 《킬타/테마(Kilta/Teema)》 식기 시리즈를 들 수 있다. 이 시리즈는 명확히 규정된 하나의 식기 세트로 구상한 것이 아니라 자유롭게 섞어서 쓸 수 있는 요소들로 이루어져 있었다. 이 시리즈의 근본 원리는 기능성과 다기능성이었다. 이 디자인에는 규범적 엄격함이 투영되어 있다. 이 시리즈의 제품은 대량생산 덕분에 쉽게 구매할 수 있는 가격으로 책정되었고 제품들을 섞어서 쓴다는 발상은 규범에 대한 저항으로 인식되어, 당시 사회적으로 문제시되고 있던 사항에 대한 이데올로기적 반응으로 활용되기도 하였다. 이 시리즈의 상업적 성공은 초반에는 특별히 부각되지 않았다. 이는 식기 및 관련 식사 예절에 대한 새로운 논리를 제시해야 했기 때문이다. 1958년에는 이 시리즈에 서른일곱 개의 개별 아이템이 포함되어 있었으며, 각 아이템의 생산 지속 여부는 수요로 결정되었다. 1953년에 처음 대중에 소개된 이 시리즈는 1974년에 단종되었는데, 이는 시리즈의 성공과 별개로 회사 내부 사정 때문이었다. 그러다가 1981년에 《테마(Teema)》라는 새로운 이름으로 다시 생산되기 시작하였다. 이때는 사기 재질로 새롭게 만들었기 때문에 기술적으로 완전히 다시 디자인되어야 했다. 프랑크는 이 기회를 통해 기존 《킬타/테마》 시리즈의 특징에서 색감과 두께 등을 수정하였다. 새로운 재료와 생산 과정의 수혜를 입게 되면서 디자인은 전반적으로 종합적인 양상을 띠었다. 자연스러운 흰색 사기는 색감뿐 아니라 무게도 고려하여 선택한 것이었다. 그결과 제품들은 디자인의 간소화를 향한 프랑크의 집념을 여실히 보여주었다. 《테마》 시리즈의 제품들은 초기에는 오로지 흰색과 검은색으로만 생산되었다.

참고 도판: 18 - 175 - 177 - 206 - 299

초자연에서 탈자연으로

기술이 답이라면 질문은 무엇인가

1979년에 영국인 건축가 세드릭 프라이스(Cedric Price, 1933-2003)는 어느 강연에서 "기술이 답이라면 질문은 무엇인가?(Technology Is The Answer, But What Was The Question?)"라는 도발적인 질문을 던졌다. 그 이후로 이 표현은 기술이 발전의 근간이 된다는 20세기의 견고한 믿음을 나타내는 데 비일비재하게 사용되었다. 기술이 문화 변동의 핵심 요인이라는 것은 역사적으로 볼 때 보편적인 생각이다.

그럼에도 산업화 이전의 사회를 다룰 때는 기법(technique)과 기술(technology), 이 두 가지 개념을 구분해야 한다. 이러한 입장을 강력하게 주장하고 있는 팀 잉골드에 따르면 기술은 산업화 이전의 사회에 접근할 때는 적용하면 안 되는 개념이다. 현대적 의미에서의 기술은 자연에 대한 인간의 통제를 상정하고 있기 때문이다. 기법은 특정한 스킬이나 방법을 의미하지만, 기술은 사회 단위에서 이루어진 기법들의 집합체를 의미한다. 전자가 '만들기(making)'와 관련이 있다면, 후자는 '생산(producing)'과 관련이 있다.

초자연적 기법

물질 문화는 흔히 기술적 노하우(know-how)의 물질적 표현으로 여겨진다. 그러나 유물 그 자체를 제외했을 때는 가장 중요한 것이 물질적으로 표현되지 않고 암묵적으로만 이해되었다. 어떤 것을 가공할 수 있는 능력은 아주 긴 세월 동안 생존의 기반이 되었다. 초기 사회에서 원시기술은 이미 적응을 위한 하나의 문화전략으로 여겨졌다. 또한 사회-문화적 조직의 특징을 규정하는 데에도 기여했다.

중요한 기술적 전환은 사회 전반에 상당한 변동을 가져왔다. 이런 측면에서 사회 변동을 가져온 과거의 기술적 전환들은 역사적 분기점으로 이해할 수 있다(Serres 1995). 하지만 기술적 전환들은 단선적 발전의 과정을 가져오기보다는 다양한 분야에 영향을 끼쳤다. 오늘날과 달리, 변

화가 늘 긍정적으로 여겨진 것은 아니었다. 혁신은 흔히 사회적 수용을 위해 기존의 친숙한 형태들과 결합하기도 했다. 과거 사회의 기술적 구조는 신앙체계에 의해 규제되기도 했다. 그리고 모든 측면은 사회 집단을 특징 지우는 이데올로기의 논리에 흡수되었다.

이러한 측면에서 과거 사회의 독창성은 단순히 물질적 속성의 발견과 기술적 방법, 도구의 발달에만 국한되었던 것이 아니다. 사회 혁신의 역량은 신앙체계의 차원에서도 분석할 필요가 있다. 흔히 종교 대신 '신앙체계'라는 개념을 사용할 경우, 아직 성문화되지 않은 세계에 대한 맥락적 해석을 담고 있는 이데올로기를 의미한다. 핀란드뿐 아니라 전 세계적으로도 과거 사회에서 제의와 상징은 생존을 위한 전략적 기술 집합의 일환으로 발달하였다. 신앙체계는 원시기술체계의 일부였다. 기술은 지식과 사고의 체계로 이루어져 있었으며, 물질적, 비물질적 속성들로 구성되어 있었다. 이 체계 안에서 과거 사회들은 자신들이 가지고 있는 세계관에 따라 행동을 조절하였다. 신앙체계는 인간과 생태계 사이에서 일어난 본질적 대화에서 비롯된 생존을 위한 이데올로기였던 것이다. 이러한 신앙체계는 성문화되지는 않았고, 자연적이고 시간적인 맥락에 따라 그 모습이 결정되었다. 샤먼과 주술사는 생산체계 안에서 적극적으로 참여하였다. 신앙체계는 환경적 관계뿐 아니라 사회 조직의 균형을 유지하는 데에도 기여했다. 각각의 생계전략은 이러한 변수들 사이에서 일어난 시너지의 결과였다. 그리하여 발생한 것이 생존을 가능하게 하는 자연의 물질적, 비물질적 요소와의 관계 맺음이었다.

도구와 유물에는 흔히 성스러운 요소가 투영되었는데 이러한 초자연적 해석은 도구 발달의 초기 단계부터 나타났다. 숙련된 기법으로 물질을 다루는 사람은 처음부터 초자연적 힘을 가진 것으로 여겨졌다. 물질을 변화시키고 그 상태와 형태를 변화시킬 수 있는 능력은 하나의 선물이었다. 변환의 과정은 일종의 마법적 변형(變態)의 과정으로 인식되었고, 그 기법은 성스러운 공식과도 같았다. 물질을 다루는 기법과 관련하여 전문화가 일어나게 되면서 전이(轉移) 제의도 발생하였다. 기술적 전이는 기법의 수용뿐 아니라 초자연적 힘을 관장하는 능력과도 연관되었다.

물질에 대한 조정은 현대적 관점에서의 '기법'이 아닌, 성스러운 변성(變性)으로 여겨졌다. 이러한 기법들을 활용한 직업들이 발달할수록 제의는 성스러운 속성이 뒤섞여 있는 기법 및 지식의 보호에 활용되었다.

광물의 추출도 하나의 성스러운 작업이었다. 지구는 임신한 상태에 있는 것으로 여겨졌다. 광물을 배아로 해석하는 관점은 땅의 특성을 모성에 빗대어 인격화한 대지모신(大地母神)의 개념과 관련이 있었다(Eliade 1956). 지구는 상징적으로 비옥한 땅이라 여겨졌고, 서로 다른 종류의 돌은 다른 성장 단계에 있는 배아를 나타낸다고 이해되었다. 자연의 모든 물질적 발현은 그것이 지닌 무한한 생식 가능성의 측면에서 접근되었다. 이러한 관점은 시간과 문화를 뛰어넘어 다양한 신앙체계에서 그 유효함을 유지했다.

참고 도판: 244 · 246 · 252 · 257 · 271

초감각적 집중력

인간은 물론 모든 살아 있는 것의 감각은 환경에 대한 생존 반응으로 발달하였다. 우리의 감각기관은 정보처리 기관인 두뇌로 데이터를 보내는 통로에 지나지 않는다. 시각적 정보는 초당 108bit의 속도로 시신경에 전달된다. 과거에는 환경에 대한 기존의 경험을 통해서만 공간에 대한 인식이 가능했다. 보이는 세계만이 존재하는 세계였다. 하지만 인간의 관찰력은 문화의 영향을 받고 신앙체계는 주변 세계를 해석하는 방식에 영향을 끼친다. 공간은 사실 감각적으로 경험되는 것이다.

인간을 둘러싼 환경의 상징적 측면은 집중력과 감각적 인식을 심화시켰다. 물질적, 기술적 발달은 자연에 실재하는 것과 문화적으로 상상한 것 사이에서 일어난 소통의 결과였다. 자연적 요소에는 독특한 속성들이 포함되어 있었다. 그것들은 능동성, 의식 그리고 성격도 가지고 있었다. 이러한 논리는 전 세계적으로 인간이 물질과 상호작용하기 시작한 바로 그 시점부터 존재해왔다. 토착적 믿음체계의 가치는 전설로도 기록되었다. 전설에서는 아주 유려한 묘

사를 통해 인간이 생존하고 자연과 상호호혜적인 관계를 맺기 위해 투쟁하는 현실에 대한 초자연적 인식이 강조되었다. 서사시에는 환경적 조건에 대항하여 일어난 영웅적 사건들이 묘사되어 있었고 이를 통해 시공간을 초월한 인간 생존의 세계적 역사를 확인할 수 있었다. 승리와 패배의 이야기는 인간의 주변에 대한 인식을 확장하는 역할을 했을 것이다. 전설은 물질적, 비물질적 특징에 대한 해석의 논리를 파악할 수 있게 하였다. 이러한 속성들의 총체는 과거 생태계의 일부분으로 접근해야 한다.

성문화된 종교의 본질적 요소들은 감각을 뛰어넘은 본질적 해석들에 대한 반영으로도 이해할 수 있다. 즉 인간이 태곳적부터 가지고 있던 감각을 뛰어넘는 것들에 대한 인식을 반영하고 있다. 과거의 비기독교적인 신앙체계들은 환경에 대한 일종의 이데올로기였다. 그 이데올로기적 구조는 인간 생존의 모든 측면을 관장하였다. 그것들은 현실에 대한 해석을 반영하였고 자연이 주는 기회나 제약으로 인간의 행동방식을 규정하였다. 신앙체계는 맥락적이었다. 그것은 인간의 존재를 설명해주는, 즉 인간의 구체적인 과거, 인간을 둘러싸고 있는 오늘날의 실체, 인간이 미래에 나아가야 하는 방향을 결정하는 우주생성론의 실체에 영향을 끼쳤다. 맥락에 변화가 일어나면 실존에 관한 철학에도 변화가 함께 나타났다. 이러한 변화는 인간 집단이 새로운 생태계 안에서 이동하거나 집단의 기술적 문화에서 큰 전환이 일어나 비롯된 결과였다.

초기의 수렵 및 농경사회는 환경이 영적인 실체로 이루어져 있다고 여겼다. 신앙체계의 구체적 특징은 시대와 문화에 따라 달랐지만, 생태계의 초자연적 요소와 끊을 수 없는 관계를 맺고 있다는 공통점이 있었다. 생존은 순환의 영속성과 자연의 재생가능성에 달려 있었다. 다양한 신앙체계 속에서 영속이나 환생에 대한 주제가 전 세계적으로 나타나는 것도 어쩌면 공통된 기반에서 비롯되는 것일지 모른다. 자연의 순환에 따라 생존의 다양한 전략을 맞추는 것은 이러한 순환의 영속성에 절대적으로 의존한다는 것이기도 하다. 집단의 안녕은 계절의 순환적 반복이 제공하는 안정성에 좌우되었다. 따라서 계절과 관련된 이변은 매우 위협적이었다. 자연에 대한 의존이 초자연적 힘에 대

한 믿음으로 이어졌을 것이다. 영원, 영생, 환생과 같은 개념은 계절들의 지속적인 생산의 힘과 관련 있었다. 이러한 영적인 믿음은 이후 조상숭배, 할티아(haltia) 정령에 대한 믿음, 샤머니즘 그리고 주술(Magic) 행위 등과 같은 다양한 신앙 행위로 이어졌다. 자연과의 상호작용은 상호호혜적인 관계를 보장해주는 제의를 통해 이루어졌다.

사미 집단의 신앙체계는 당시 존재했던 핀란드의 다른 집단과 마찬가지로 주변 환경 및 생계방식과 연관되어 있었다. 초자연적 환경 인식의 사례가 되는 것이 '시에디(sieidi)' 개념이다. 과거 사미 사회에서는 자연 지형에 성스러운 의미를 투영하였다. 그러한 장소를 '시에디'라고 불렀는데, 지형의 형태가 특이하거나 초자연적 존재와 접촉할 때 이용할 수 있는 자연 요소가 자리 잡고 있었다. 시에디는 부탁을 하거나 부탁을 들어준 것에 대한 대가를 치르기 위해 봉헌물(奉獻物)을 헌납하는, 자연과의 선물교환이 일어나는 장소였다. 시에디는 지형적 특징, 섬이나 호수와 같은 지리적 요소 그리고 독특한 사물이 존재하거나 독특한 형태를 지녔는지의 여부에 따라 여러 영역으로 나뉘어졌다. 각 영역에 부여된 이름에는 그것이 지닌 성스러운 의미가 반영되어 있었다. 이 장소들은 오늘날에도 흔히 그 이름으로 불린다.

서로 다른 동물은 서로 다른 신을 나타내기도 하였다. 숭배의 대상이 되는 동물도 있었고 두려워하거나 혐오하는 동물도 있었다. 또한 동물의 각 신체 부위마다 특정한 힘이 있는 것으로 여겨졌다. 환생에 대한 믿음을 잘 보여주는 것이 동물 뼈를 다시 조심스럽게 묻어주었던 행위이다. 이는 그 동물의 몸이 새롭게 만들어지는 데 영향을 준다고 여겨진 것으로 보인다.

참고 도판: 237 - 242 - 245 - 247 - 254

초자연적 매체

신앙체계는 사회 적응전략의 일환으로 유기적으로 진화한다. 그것은 인간과 인간이 사는 곳 사이에서 이루어진

구체적 대화에 준거하며 일상생활의 본질적 요소가 된다. 또한 신앙체계는 생존에 관한 논리에도 개입한다. 이러한 면에서 신앙체계가 사회의 세계관을 반영하는 생물학적인 도그마의 일종이라고 할 수 있다. 제의, 조각상, 상징 등은 인간의 생존 및 자연과의 조화로운 공존을 위해 필요한 유기적인 존재물이었던 것이다.

핀란드의 많은 초기 사회 집단 사이에서는 조상숭배가 이루어졌다. 죽은 자들은 환경을 보호하는 존재로 여겨졌다. 마을 근처에 조성된 매장지는 후대에 조상숭배의 장소가 되었으며, 매장지에 묻힌 자들의 후손은 인접한 땅에 대한 사용권을 받았다. 조상숭배가 이루어지는 사회에서는 죽은 자들을 땅의 소유주로 여겼기 때문이다. 어쩌면 '할티아 정령'은 조상숭배 행위에서 탄생하여 수렵 집단들이 영적으로 동경하는 존재일지 모른다. 할티아 정령은 자연의 요소들에 내재되어 있는 힘을 반영하기도 하였다. 그들은 초자연적 보호 정령으로 여겨졌으며, 환경의 핵심 요소를 이루는 복수의 맥락 속에서 존재하였다.

농경사회의 또 다른 신앙체계는 바로 주술이었다. 주술 역시 자연과의 영적인 대화와 관련이 있었다. 주술은 사회 집단의 안녕을 수호하기 위해 주술사가 행하는 일련의 제의들로 이루어져 있었다. 또한 주술과 관련된 상징이나 이미지들은 삶과 가정의 모든 요소에 최대한 투영되었다. 이에 농경사회에서 주술은 초자연적 상징과 제의의 일상화를 가져온 하나의 내재된 문화요소였던 것으로 이해할 수 있다. 시간이 지나면서 그 상징은 여전히 사용되었지만 그 원래의 뜻은 상실되었고 문화적 장식으로만 유지되었다. 그럼에도 국가 전설의 형성에 기여한 전설적인 서사들 덕분에 핀란드인의 무의식 속에 주술의 중요성이 자리 잡게 되었다. 샤먼은 초자연적 시각을 가지고 있는 것으로 여겨졌다. 그들은 시공간을 꿰뚫어볼 수 있었고, 물리적 실체 너머도 인식할 수 있었다. 사미 문화에서 샤먼의 북에는 우주적 구조가 반영되어 있었다. 북은 샤먼이 점술을 보는 데 꼭 필요한 사물이었다. 사미 문화의 북은 타원형의 표면을 가지고 있었는데 순환적인 세계관을 반영하는 그림으로 장식되었다. 북의 그림은 우주를 구성하는 세 개의 영역을 나타내는 세 개의 장면으로 나누어져 있었

다. 위는 천상계, 가운데는 인간 세계, 아래는 모든 것이 거꾸로인 세계 '자브르니다이브무(Jábrniidáibmu)'를 나타냈다. 모든 축의 중심에는 태양이 자리 잡고 있었다. 사미 집단의 생존 문화는 태양과 그에 따른 계절적 변화에 직접적으로 의존했다. 스웨덴 민족학자 에른스트 만커(Ernst Manker)는 1963년 그의 저서에서 사미를 '여덟 계절의 사람들(the people of eight seasons)'이라고 불렀다.

농경사회에서도 자연과의 상징적 대화가 일어났다. 풍년을 기원하고 그것에 대해 고마움을 표시하기 위해 상징을 사용하고 제의가 행해졌다. 수렵과 어로의 경우에도 유사한 행위들이 일어났다. 어로나 사냥의 성공을 기원하기 위해 기둥 형태의 봉헌물 받침대가 세워지기도 하였다.

이러한 민간 신앙은 18세기부터 그 유효성이 사라지기 시작했지만, 시골에서는 20세기까지 유지되기도 하였다. 하지만 민간 신앙이 마치 하나의 종교로 잘못 이해되면서 기독교에 대한 위협 혹은 반기로 여겨지게 되었다. 만약 민간 신앙을 생존 체계에 해당하는 것으로 여겼다면 그것에 대한 반응은 어쩌면 달랐을지도 모른다. 여하튼 신앙이라는 개념에 대한 태도에서 본질적인 차이가 있었다는 것은 명백하다. 그러나 새로운 체계에서는 모든 신적인 요소를 자연에서 분리하였다. 그리하여 자연의 특수한 맥락들은 그것이 지닌 성스러운 의미를 상실하게 되었다.

참고 도판: 238 - 246 - 253 - 267

신앙체계 2.0

1993년 4월 20일에 월드와이드웹(www) 시스템이 만들어졌다. 이것은 새로운 연대 설정의 '기원점'으로, 즉 새로운 시대의 개시를 알리는 시점으로 여겨질 수 있다. 웹 이전의 세상을 경험했던 이들에게 이러한 주장은 충분히 설득력이 있을 수 있다. 하지만 이때로부터 이미 10년 전에도 소프트웨어 회사들은 개인 컴퓨터끼리 직접 연결하여 파일을 공유하는 방식인 피어투피어(peer-to-peer, P2P) 연결 서비스를 제공하고 있었다. 핀란드의 리누스 토발즈

(Linus Torvalds)가 개발한 리눅스 커널(Linux kernel)의 소스 코드는 1991년에 공유되었다. 이를 시작으로 무료 오픈소스 소프트웨어 운영체계들이 모인 '가족(Family)'이 형성되었다. 하나의 '생태계'를 이루는 리눅스는 컴퓨터 역사상 가장 큰 규모의 오픈소스 소프트웨어 프로젝트로 전 세계적으로 확산되었다. 더 자세히 보면 그것은 공동체, 협업 그리고 장인정신을 명백히 보여주는 사례라고 할 수 있다. 2018년을 기준으로 리눅스 4.15 버전은 2,330만 개의 소스 코드 행으로 구성되어 있다.

새로이 등장한 오픈소스 집단들은 익명으로 참여하는 시스템을 마련하였는데, 이는 많은 초기 사회에 존재했던 협동 체계의 디지털 버전으로 이해할 수 있다. 이것의 가장 눈에 띄는 사례는 자발적 참여를 통해 만들어진 위키피디아(Wikipedia)이다. 이 협업 집단의 참여자들은 공식적으로 '위키피디언(Wikipedians)'이라고 불린다. 2018년 기준으로 위키피디아에 참여한 사람들의 공식 집계는 3,400만 5,787명이다(Wikipedia / magicword: numberofusers).

오늘날 우리는 코드를 작성하는 방법을 배우고 알고리즘은 우리의 일상생활을 규정하고 있으며 디지털 장비의 사용이라는 의식을 진행하지 않고서는 하루도 지낼 수 없다. 컴퓨터는 우리의 제단이 되었고, 그 주변에 온갖 이미지와 개인 물품들이 배치되어 있다. 마우스는 오늘날의 마법 지팡이다. 우리는 그것을 스크린이라는 공간에서 흔든다. 우리는 인터넷에 대한 굳건한 믿음을 가지고 디스플레이의 불빛을 뚫어지게 바라보며, 컴퓨터가 작동을 멈추지 않기를 빈다. (참고로 오늘날에는 이것이 마치 인류의 종말에 해당하는 것으로 보인다.) 과거에는 흔히 주술적 믿음에서 비롯된 상징들로 도구를 장식하여 좋은 결과를 위한 도움을 기원했다면, 오늘날 우리에게 주어진 것은 뛰어난 수학적 기계들이다.

참고 도판: 241 - 249 - 272

핀란드 최초의 수학적 기계

핀란드에서는 1955년에 컴퓨터 프로젝트가 처음으로 시작되었다. 이 경험은 혁신보다는 사회적, 교육적 시사점을 가져왔다. 물리공학자 에르키 라우릴라(Erkki Laurila) 교수와 저명한 수학자 롤프 네반리나(Rolf Nevanlinna)의 추진력으로 설립된 수학적기계위원회(Committee for Mathematical Machines)는 핀란드학술원(Academy of Finland)이 세운 전후 최초의 과학적 연구 집단이었다. 핀란드에서 처음 컴퓨터가 만들어진 것을 계기로 정보기술 전문가에 대한 훈련이 시작되었는데, 정보기술은 수십 년 뒤에 핀란드 경제의 중요한 요소로 자리 잡게 될 새로운 분야였다.

바이오생명 / 최상의 자연 혹은 자연을 뛰어넘어

'자연(nature)'과 '바이오(bio)' 이 두 개념 모두 점차 변화를 경험하고 있다. 현대 사회에서 우리는 점점 더 흥미로운 방식으로 이것들에 접근하고 있다. 이미 19세기 말 이후 지구는 바이오스피어(biosphere)로 불렸다. 즉 그 이전까지는 지역 생태계 단위로 이해되었던 것이 이제는 지구 단위로 확장된 것이다. 자연자원의 활용 양상은 지역 및 세계 단위에서의 사회적 역학을 반영하고 있다. 우리의 환경은 점차 인공적으로 되어가고 있다. 자연자원을 보호하기 위한 노력의 일환으로 우리는 원재료의 형태적 속성들을 모방하는 인공 대체품을 개발하고 있다. 효율성과 지속성을 향한 새로운 추구는 자연을 향한 또 다른 접근 방법의 창조를 동반한다.

개념으로서의 자연은 인간이 만들어낸 것이다. '바이오(bio)'는 '생명'을 의미하는 그리스어 접두사이다. 현재 우리는 생체에너지(bio energy), 생체화학물(bio chemicals), 생체융복합(bio synthesis), 생체생산(bio manufacturing), 생체기술(bio technology) 등 바이오닉(bionic)으로 규정된 맥락 속에서 존재하고 있다. 생체제작(bio fabrication)은 1907년에 처음 시작된 것으로 알려져 있다. 발달 생물학자 로스 헤리슨(Ross Harrison)

이 체외에서 세포조직을 배양하는 것에 대해 저술한 논문이 현대 세포배양의 근간을 마련하였다. 오늘날 생물학, 기계공학, 물질과학은 새로운 기술 형태의 개발에 기여하는 주된 분야이다. 생체모방공학(bio-mimesis)의 발달로 새로운 물질적 맥락들이 등장하고 있다. 생체지능(bio intelligence)은 인공지능을 통하여 확장되고 있다. 새로운 기술들은 환경을 이해하고 상호작용할 수 있는 능력을 확장해주는 적응 통로로 여겨질 수 있다. 아날로그에서 디지털로, 우리는 다시금 눈에 보이지 않는 현상들과 상호작용하고 있다. 원시 기술에서 정보 기술로의 발전이 일어나는 과정에서 우리의 물질적, 비물질적 환경은 '최상의' 모습 혹은 기존의 것을 '뛰어넘는' 모습을 갖추게 되었다.

참고 도판: 240 - 255 - 260 - 270

나노 세계

나노테크놀로지(Nanotechnology)는 1-100nm 단위에서 물질의 새로운 기능을 만들어내는 신 기술을 의미한다. 용어로서의 나노테크놀로지는 물리학, 화학, 생물학이 교차하는 지점에 존재하는 다양한 과학 및 기술 분야를 지칭한다. 이 기술의 발달로 전통적으로 물질을 다루던 산업들은 기능의 증진을 통하여 새롭게 탈바꿈할 수 있게 되었다. 나노테크놀로지란 본질적으로는 개별 원소 단위까지 공학적으로 물질을 조작하는 것이다. 이러한 단위에서 작업하게 되면 물질의 근본적 구조와 행동방식에 대한 통제가 가능해진다. 나노 단위에서는 화학 반응, 시각적 활동, 전자 활동, 자성 활동의 흔적을 포착하는 것이 가능해진다. 따라서 물질에서 새로운 기능을 찾을 수 있는 가능성이 생기는 것이다. 이 기술을 통해 이미 존재하는 물질은 새로운 기계적, 시각적, 반응적 속성들을 나타내도록 공학적으로 설계되고, 그 결과 그 물질을 활용할 수 있는 분야도 늘어난다. 나노테크놀로지는 새로운 물질의 발전도 촉발한다. 높아진 환경보존 의식은 생체기반물질(bio based materials)의 개발 필요성에 근거를 제공한다.

핀란드에서 나노테크놀로지는 기존 산업들에 기여할 수 있는 점이 많아 새롭게 성장하고 있는 분야이다. 특히 나노 섬유소 물질 개발에 초점을 맞추고 있다. 특허출원 양상이나 시장분석 내용을 보면, 나노 섬유소 물질의 산업적 활용에 대한 관심이 가장 많은 분야는 종이, 포장재, 코팅, 의약품, 합성물 그리고 전기이다. 나노 섬유소 물질은 재생가능한 자원을 이용하여 제작되며, 강하고 반응성이 좋고 필름 막을 형성하고자 하는 경향을 보인다. 또한 하중, 변형, 시간, 온도와 관련된 외부 조건에 따라 변형되는 점성과 점탄성(粘彈性)의 속성을 가진다. 산업 단위에서 나노 물질의 생산에 걸림돌이 되는 것은 무엇보다도 물질 규격화와 그 생산 과정에서 나타나는 일관성의 문제이다.

참고 도판: 63 - 240 - 255

주술은 실용적인 것이었다

오늘날 핀란드 영토에 해당하는 지역에 사람들이 처음으로 정착했을 때부터 인간과 생태계 사이에는 초자연적 연결고리를 통한 물질적 관계 맺음이 이루어졌다. 새로운 자원을 발견하면서 현실에 대한 새로운 이해도 생겨났고, 이는 물질 문화와 상징적 표현의 발달을 동시에 가져왔다. 주술은 하나의 기법이다. 주술은 실용적인 것이었다.

핀란드국립박물관 민속실 총괄 담당자 라일라 카타야(Raila Kataja)와의 인터뷰

질문자(이하 FC-VK.)　오늘날 우리가 '주술'이라 부르는 행위는 과거 사회에서 신앙체계 및 개인 일상의 중요한 부분을 이루었다. 그렇다면 이런 '주술'의 기능은 무엇인가?

카타야(이하 RK).　'주술'이라는 단어 그리고 같은 의미의 핀란드어 '타이카(taika)'는 흔히 외부인에 의해 '미신'이라는 오명이 붙게 되었다. 그러나 구체적이고 현실에 존재하고 손으로 만질 수 있는 사물을 통해 보호나 치료가 이루어질 수 있다는 지속적이고 구체적인 믿음은 오래 전부터 유럽에서 이어져 내려온 전통적 관점이다. 이러한 믿음이나 사물 기저에 존재하는 이데올로기는 복잡하고 다양하다. 이 전통은 구전되었으며 성문화된 경전이 있는 것도 아니고 하나의 절대적인 교리가 있는 것도 아니다.

핀란드 농촌에서는 20세기 초반까지 주술과 관련된 믿음이나 행위들이 지속되었다. 오랫동안 주술적 교리의 영향을 받은 민간신앙은 교회의 가르침과 공존하였다. 교회에서는 17-18세기에 제의용 나무나 그 외의 성스러운 장소들을 없애고자 하였으나, 유럽에서 가장 늦게까지 주술사와 마녀가 활동한 지역이 바로 핀란드였다.

주술사가 가지고 있던 공통된 믿음은 이 세계에 존재하는 행운의 총량이 한정되어 있다는 것이었다. 따라서 한 사람이 다른 사람의 행운을 빼앗아 가면서 잘살게 되는 것이라고 보았다. 이에 사람들은 주술을 이용해 사람들 사이의 행운의 분배양상을 조절하고자 하였다. 다시 말해 한정된 자원에 대한 반응이었던 것이다. 생계 문제와 관련해서는 본인의 몫을 확보하는 것이 매우 중요했다. 그것은 생존과 직결된 문제였다.

민속학자 라우라 스타크(Laura Stark)의 『주술적 존재(The Magical Self)』에 나와 있듯이, 주술이란 어떤 일이 일어나게 하는 인위적인 메커니즘을 의미하는 것으로, 그것과 관련된 지식은 비밀에 둘러싸인 전통이었다. 과학의 경우와 마찬가지로, 주술은 인간의 삶이 운영될 수 있도록 하는 결과들을 추구하였다.

핀란드국립박물관 민속실에 있는 주술적 물건들은 행운을 얻는 데 사용되었는데, 이렇듯 주술의 사용은 인생의 본질적인 측면과 맞닿아 있었다. 종종 악의적인 언급도 있었다. 주술적 물건은 흔히 주문과 함께 사용되었다. 주문을 외우는 행위는 초자연적 힘이 자연의 모든 곳에 존재한다는 믿음에 바탕을 두고 있었는데, 모든 동물, 현상 그리고 물건에는 비인격적 힘이 들어 있다고 여겼다. 이것을 보이마(voima), 베키(väki)라고 불렀다. 특히 희귀하거나 이례적인 물건 그리고 동물일수록 그 힘이 더 강하다고 생각하였다.

아주 이른 단계부터 주술 기호나 예방 기호는 장식적 모티프와 함께 사용되었다. 거기에는 별모양, 십자가, 고리 형태의 십자가, 미로 모티프 등이 포함되어 있다. 이러한 기호들은 아주 오래되었고 보편적이었는데 핀란드에서는 18세기 말까지도 사용되었다. 다만 그때는 본래의 의미는 상실한 채, 단순히 높은 기술적 수준의 장식에 불과했다.

FC-VK.　'주술'의 존재는 어떻게 관습과 사물을 통해 나타났는가?

RK.　이 질문에 답하기 위하여 구체적인 사례를 들도록 하겠다.

라이틸라(Laitila)에서 사용되었던 이 치즈 틀에는 하눈바쿠나(hannunvaakuna) 혹은 성요한의 십자가라고 부르는 고리 형태의 십자가가 바닥에 조각되어 있다. 1807년에 제작되었으며, 핀란드어로 '푸메르키(puumerkki)'라고 불리는 누군가의 표식도 있었다. 유제품은 쉽게 상했기 때문에 관련 물품에는 흔히 보호와 관련된 기호들이 추가되었다. 그러나 후대에 가서는 이러한 기호들이 장식적 역할만을 담당하게 되었다.

쿠오르타네(Kuortane) 지역의 카티얄라(Kaatijala) 농장에서 온 다리미도 하나의 사례가 된다. 이 다리미는 육각형의 양각 문양으로 장식되어 있었는데 '기원후 1700년'

이라고 조각되어 있었고, 가운데에는 AED라는 모노그램이 있었다. 또한 'IESUS 1700 ANNO'가 조각된 십자가 문양과 별모양과 관련 있는 아홉 개의 모서리를 가진 기호, 네 개의 고리로 된 하눈바쿠나, 미로 기호인 야툴린타르하(jatulintarha)가 보인다. 그러나 이 다리미에서 이러한 기호들이 어떠한 의미를 가졌는지는 알 수 없다. 잘 조각된 장식일 뿐이었는가? 아니면 더 심오한 의미를 가졌던 기호들인가?

곰 머리뼈는 놀라운 사례에 해당한다. 그것은 아마도 제의용 혹은 성스러운 나무인 우리푸(uhripuu)에서 온 것이었다. 핀란드에서는 17-18세기 교회에서 이러한 나무를 없애기 위해 노력했지만, 19세기 말까지 널리 사용되었다. 성스러운 나무는 주로 키가 큰 가문비나무, 자작나무 혹은 소나무였다. 하지만 주택 근처에 있는 마가목, 사시나무, 보리수나무, 버드나무도 성스러운 나무로 사용되었다. 나무에는 많은 상징적 의미가 부여되었다. 나무는 그것이 가지고 있는 신성함으로 보호받았다. 나무를 함부로 해하는 것은 죽음의 결과를 가져올 수도 있다고 믿었다. 이 나무들이 가진 상징적 의의는 다양했다. 저승세계와 소통을 하거나 태곳적 신이나 정령들을 숭배하는 장소가 되었다. 나무는 생계를 보장해주는 것으로 여겨졌고, 공동체에서는 그것들이 결정적인 역할을 한다고 보았다. 나무는 한 가족 혹은 마을 전체의 성스러운 장소가 될 수도 있었다. 핀란드 문화에서 곰이 성스러운 동물이었던 만큼, 곰 머리뼈를 꽂은 나무는 꽤 흔했다. 사람들은 행운이나 어로 활동의 성공을 빌기 위하여 첫 수확한 곡물이나 소에서 처음 짠 우유를 바쳤다.

칼라유말라(Kalajumala) 조각상은 쾨위뤼예르비(Köyryjärvi) 호숫가에 세워졌던 여러 조각상 가운데 하나였다. 이러한 종류의 조각들은 나무 밑동을 이용해 만들어졌으며 깔때기 형태로 조각되었다. 종종 머리글자나 날짜가 새겨진 경우도 있었다. 그 위에 납작한 돌을 올려 비와 부패로부터 보호하였다. 이 조각상에는 1828년에 만들어졌다고 표시되어 있다. 쾨위뤼예르비 호수는 물고기가 잘 잡히는 곳으로 유명했으며, 이 조각들은 물고기를 많이 잡은 것을 기념하기 위하여 세워졌다. 성공적인 사냥을 기념하기 위해서도 제작되었다. 그 조각 자체가 봉헌물이기도 했지만, 그 조각에 잡은 물고기의 일부를 바치기도 했다. 옛날에는 라플란드 남부 지역에 이러한 조각들이 흔히 세워졌다. 이 조각들의 형태는 사미 집단의 '세이타(Seita)' 정령을 참고하여 만들어졌다고 여겨진다.

참고 도판: 238 - 247 - 256 - 257

운영체계

사물은 다른 사물을 만든다

사회의 모습은 인간과 사물 사이에 존재하는 다수의 네트워크에 의해 규정된다. 또한 사물의 의미에는 이러한 사회 집단의 가치체계가 투영되어 있다. 그것이 기술적이든 정신적이든, 이러한 사물들의 의미는 구조의 환경을 설정하는 데 기여한다. 그리고 그 논리가 운영체계를 이룬다. 이것이 바로 사물들의 사회적 삶인 것이다.

메이드 인 핀란드

1912년에 생긴 핀란드노동조합에서는 '핀란드산 제품을 우선시하자(Give a Preference to Finnish Products)' 라는 슬로건을 공포했다. 내수시장의 규모는 국내 산업에 직접적인 영향을 끼친다. 핀란드는 꽤 늦게 화폐경제가 일상화되었다. 물물교환과 자급자족이 결합된 경제 논리는 20세기 초까지 핀란드 사회에서 우위를 점하였다. 농촌 사회의 구조는 20세기에 들어와서도 유지되었는데, 소비자의 구매력 저하는 수요의 저하로 직접 이어졌다. 이러한 맥락에서 국제무역은 산업발전의 결정적인 장려책이 되었다. 산업구조의 특징을 결정하는 것은 도시 및 농촌 취락에서의 인구 분포였다. 농촌 일자리에서 산업 일자리로의 전환은 현금 수입이 증대되고 화폐 경제가 널리 정착되는 결과를 가져왔다.

핀란드 국기와 열쇠를 결합한 기호(Key Flag symbol)는 공식적으로 등록된 단체 마크이다. 마크는 해당 제품이 핀란드에서 생산되었거나 그 서비스가 핀란드에서 고안되어 핀란드인의 일자리 창출에 기여했음을 표시한다. 또한 디자인이 핀란드 회사들의 중요한 성공 요인이라는 인식이 정착되면서 핀란드 디자인(Design from Finland) 표시도 2011년부터 제작하여 사용하고 있다.

시장, 미디어, 소비자 그리고 정치

사회적 관점에서 20세기 초반 핀란드의 시장 구조는 특수

한 수요를 충족하는 생산을 장려할 정도로 다양하지는 않았다. 목재와 종이 산업의 발달은 농촌사회에서 화폐경제의 점진적 확산을 가져왔다. 이러한 발달로 기존의 농촌사회는 국내시장의 구조로 편입되었고, 그 결과 소비가 증가해 제품 생산에 대한 수요도 늘어났다. 즉 새로운 소비 집단이 등장하게 된 것이다. 사회 구조가 변하면서 더 어린 세대도 소비자층으로 떠올랐다. 이러한 변화에 기여한 것은 새로운 제도뿐 아니라 교육과 커뮤니케이션에서의 새로운 전략이었다. 1950년에 아동보육 수당제도가 도입되면서 새로운 종류의 물품에 대한 소비가 증가하였다. 1959년에는 디자인 관련 제품이 국가 총 수출액의 0.9%에 불과했다. 하지만 1965년에 이 수치가 5%까지 올랐고, 1970년대에는 7%까지 올랐다(Myllyntaus 2010).

20세기에 이러한 과정을 겪으면서 핀란드 경제는 상당한 변화를 맞이하게 되었다. 수입품에 대한 제한 때문에 다양한 종류의 제품을 개발할 기회가 생겨났다. 국내 생산품은 수입품과 경쟁할 필요가 없어져 디자인적 측면이 발달할 수 있는 결정적 계기가 마련되었다. 그리고 대량 홍보 전략도 추가적으로 자극을 주었다. 국가는 대량 소비를 장려할 목적으로 전체를 포괄하는 철학을 제품에 투영하였다. 대량 소비 시장이 발달함에 따라 일반 가정용 제품의 수준과 질도 높아졌다. 처음으로 대량생산된 의자는 1890년 무라메(Muurame) 사에 의해 제작되었다.

상업적 성공을 경험한 기업들은 제품 개발 과정에서 디자인적인 측면을 점차 고려하게 되었다. 이는 소비자가 제품 제작에 개입한 디자이너의 이름을 모르더라도 마찬가지였다. 예를 들어, 핀란디아(Finlandia) 사에서 1970년대에 생산한 보드카 병을 타피오 비르칼라가 제작했다는 사실은 대중은 아마도 거의 몰랐을 것이다. 또한 예술작품에 사용하는 유리와 일반 가정용으로 사용하는 유리에도 구분을 두지 않았다. 이탈라 사의 유리 디자인 라인 〈I〉는 원래 1956년에 고품격 가정용 유리로 고안된 것이었는데, 이후 'I' 로고는 회사에서 제작한 실용 유리 제품 라인에도 사용되었다.

새로운 디자인 제품의 개발과 홍보에서 '모두가 매일 (everyman everyday)' 개념의 영향력은 매우 강했다. 이 접근에서 중요한 것은 내구성과 보편적인 미학이었다. 카이 프랑크가 1948년에 디자인한 《킬타(Kilta)》 식기 시리즈는 보편적인 디자인 문법의 상징이 되었다. 이 디자인의 콘셉트는 새로운 대중의 기능적 요구를 충족해주고자 하는 논리에서 나왔다. 다기능성과 비용을 감안해서 만든 《킬타》 제품들은 각 가정의 필요에 맞추어 사용할 수 있었다. 1956년에 에스콜린누르메스니에미가 마리메코(Marimekko) 사를 위해 디자인한 '모든 소년'을 의미하는 〈요카포이카(Jokapoika)〉 셔츠도 또 하나의 사례이다. 원래는 남성용으로 만들어졌으나, 이후 모든 연령의 남녀가 입는 대중적인 옷이 되었다. 50년이 지난 오늘날에도 〈요카포이카〉 셔츠는 여전히 제작되고 있으며, 이제 세계적으로 유명한 제품이 되었다.

소비 촉진은 기업 혼자서 진행한 것이 아니라 정부 정책의 일환으로 이루어졌다. 소비를 장려하고 새로 등장한 소비 집단들을 특정한 방향으로 교육하기 위해 단편영화들이 제작되었다. 새로운 대량 소비자들을 대상으로 한 1,200편 이상의 단편영화는 세금 감면 혜택을 주어 금융 지원을 하는 방식으로 제작되었다(Lammi 2010). 영화를 통해 전달하는 메시지는 합리적이고 효율적인 가사 활동이었다. 새로운 물질과 새로운 상품 범주도 홍보되었다. 친숙한 맥락으로 소개해 일반 가정에 동화되도록 장려했다. 전시회와 박람회를 조직하여 '모던한 가정'이라는 개념을 위해 홍보하던 아이디어, 물질 그리고 기술에 대중이 친숙해질 수 있는 기회가 마련되었다. 당시의 담론에서 모던한 삶의 방식은 대중이 알아볼 수 있는 형태와 결합하였다.

이러한 시도의 결과로 1950년대부터 핀란드의 가정들은 새로운 기능적, 미학적 속성을 수용하며 구조적으로 재구성되었다. 이와 관련해 발생한 선구자적 사건이 바로 1935년 아르텍 사의 설립이다. 아르텍 사는 새로운 주택과 관련된 이념을 알리는 홍보 센터 역할을 했다. 대중을 상대로 한 마케팅 및 교육의 결과로 1952년에서 1975년 사이에 개인 소비가 두 배로 증가하였다.

20세기에 생활 수준이 점진적으로 높아지면서 그와 연동

해 소비습관에서도 변화가 나타났다. 생활 수준은 그 나라에서 생산되는 제품들의 발전 양상에 직접적인 영향을 끼친다. 과거 인구증가 문제에 대한 해결책으로 고안된 정책들로 높은 수준의 공공서비스와 사회보장제도가 마련되었으며, 이는 소비시장의 구조에 새로운 변수로 작용하였다. 노동 관련 법규와 개념이 변화함에 따라 어떻게 자유시간을 보내고 소비하는지에 대한 관점도 바뀌게 되었다. 생산과 물류유통에서 일어나는 발전들로 핀란드에서는 자동화가 점차 확산되고 있으며(OECF 2018), 사회-경제적 구조들이 계속 변화하고 있다.

대량생산된 제품들

요포
어떤 경우 제품의 특정 속성이 사회에 의해 도용되고 합의를 얻는다. 이런 사례가 바로 〈요포(Jopo)〉 자전거이다. 1965년 시장에 처음 소개된 이후로 요포는 도시 생활의 인기 요소로 정착하였다. 그리고 10년 후에는 이 자전거의 판매 대수가 전체 인구의 50%에 도달하게 되었다. 요포 자전거는 산업 디자이너 에로 리슬라키(Eero Rislakki)와 이학석사학위를 가진 에르키 라히카이넨(Erkki Rahikainen)이 디자인한 제품이었다. 〈요포〉는 '모두의 자전거(every bicycle)'라는 의미를 가지고 있었기에, 이 제품에는 처음부터 모두를 포괄하는 민주주의적 요소가 내포되어 있었음을 알 수 있다. 또한 남녀공용 자전거로, 이를 통해 남녀 모두가 탈 수 있는 일반 모델이 널리 유행하게 되었다. 게다가 필요에 따라 높이를 쉽게 조절할 수 있어 전 연령층이 탈 수 있었다.

도무스와 빌헬미나
1946년에 디자이너 일마리 타피오바라는 대량생산이 가능한 저렴한 다용도 의자를 디자인하였다. 조립이 안 된 상태로 포장된 이 의자는 조립하기도 쉬웠고 운반비용이 적어 수출비용도 낮았다. 이 다용도 의자는 세계적으로 성공했는데, 미국의 놀(Knoll) 사에서는 '핀체어(Finnchair)'라는 이름으로 그리고 영국에서는 '스택스(Stax)'라는 이름으로 홍보하였다.

1950년대 가구 생산은 중요한 수출 산업으로 발전하였다. 대표 기업으로 아스코(Asko) 사와 이스쿠(Isku) 사를 꼽을 수 있다. 기본 구조를 사용하되 디테일에서 다양성을 추구했기 때문에 규격화된 제품을 생산하는 과정에서 다양성과 연속 생산 모두를 노릴 수 있었다. 이를 통해 타피오바라의 생각과 제작방식을 규정한 독특하지만 상반된 개념들을 결합할 수 있었다. "연속 생산(serial production)을 시작한 지 얼마 안 된 인간과는 달리, 자연은 태초부터 체계적인 반복의 과정을 통해 단조로움 대신 무한한 응용의 자유를 얻게 되었다(Tapiovaara, 1981)."

〈도무스(Domus)〉 의자의 경우, 그것이 1946년에 처음으로 소개된 시점과 가장 많이 생산된 시점 사이에 여러 가지 혁신을 위한 실험들이 이루어졌다. 〈빌헬미나(Wilhelmina)〉 의자 디자인은 대량생산을 염두에 둔 원리를 가지고 있으며, 바로 그 원리에서 디자인의 형태적, 기술적 기발함이 비롯되었다. 생산 개수가 1,000단위를 넘게 되면 생산단가의 최적화를 위하여 역설계(reverse engineering)가 매우 중요해진다. 이를 위해서는 구조적인 기발함과 적절한 재료의 사용이 핵심이다. 이러한 측면에서 〈빌헬미나〉 의자의 디자인은 형태적, 구조적 통합과 각 부분을 결합할 때 정확성을 추구하되 목공의 역할을 최소화하는 것 사이의 조화를 추구했다고 할 수 있다. 찍어낸 부분들의 완벽한 디자인 구성으로 생산과 조립 과정에서 목공작업을 최소화하였다. 이 모델은 의자 다리에 초점을 맞추었는데, 곡선 처리된 베니어판 다리 한 쌍이 수직으로 올라와 등받이 부분과 의자를 지탱한다. 이 디자인을 구성하는 논리의 그 어떠한 부분도 숨겨져 있지 않다. 의자는 모든 관점에서 논리 정연하고 유려한 형태를 성공적으로 전달하고 있다.

이러한 기발함에도 〈빌헬미나〉 모델은 시장에서 성공하지 못했다. 이 모델은 일반적 형식 기준으로 볼 때 진화적 이변으로 의미가 있으며, 이것을 통해 대량생산 시장에서 가지고 있는 의의를 재검토할 시기를 맞았다고 할 수 있다.

참고 도판:286

다양성

1950년대부터 핀란드 가정들은 새로운 기능적, 미학적 요소들의 구조적 재구성을 경험하게 되었다. 기업의 연간 보고서는 이러한 소비 방식 및 소비 트렌드의 변화를 기록한다. 20세기 전반에 시작된 일반적인 근대화의 양상은 더욱 심화되었다.

기업들은 새로운 범위의 다양성을 상품 카탈로그에 반영하였다. 제품마다 새로운 기술과 다양한 종류의 형식이 적용되면서 삶의 구조에도 변화가 찾아왔다. 경제는 몇 가지 양식적 개념들과 관련되었다. 단순함 + 청소하기 쉬움 + 경제성 + 편안함 = 아름다움

〈일상생활에 햇빛(Aurinkoa arkipäivään)〉이나 〈일상생활에 편안함(Comfort to Everyday Life)〉과 같은 홍보 영화들은 제품뿐 아니라 가치에 대한 홍보까지도 추구하였다. 소비자에게 무엇을 살 것인지 뿐만 아니라 어떻게 살 것인지에 대한 방향을 제안한다.

소비문화가 심화할수록 선택의 폭도 넓어졌다. 선택의 범위에는 점점 더 많은 변수가 추가되었다. 또한 제품을 개인 맞춤형으로 하는 전략도 점차 심화하였다. '선택'을 할 수 있다는 것이 매우 강력한 새로운 현상이 되었다. 예를 들어, 20세기 제품 발달 과정에서 등장한 것이 '색상'이라는 추가 요소였다. 오늘날 우리는 여러 색상의 제품 중 하나를 선택하는 것을 당연하게 여기는데 사실 제품 생산에서 색상 선택이 도입된 것은 꽤 최근의 현상이다. 역사적으로는 소비자에게 선택의 폭을 넓혀주기 위해 색을 사용했으나, 색은 문화적 특징이 되기도 한다. 지난 수십 년 동안 사용하는 색의 범위가 변화해왔는데, 이에 영향을 준 것은 특정 시기를 규정하는 경향이 된 맥락적 요소들이었다. 또한 어떤 경우에는 색이 특정 제품 혹은 브랜드와 직접적으로 관련되어 있기도 하다. 그리하여 특정 색채에 대한 특허 출원이 이루어지기도 하였다. 핀란드에서는 특정 소비 제품을 나타내는 데 특정 색채가 사용되었다.

그 대표 사례가 디자이너 올로프 벡스트룀(Olof Bäckst-röm)이 디자인한 피스카스(Fiskars) 사의 클래식한 오렌지색 가위이다. 이 오렌지색의 인기가 정말 높아 제품을 뛰어넘어 회사를 대표하게 되었다. 흥미롭게도 이 오렌지색은 실수로 나온 색으로 원래 의도했던 것은 붉은 계열의 색이었다고 한다. 하지만 이 색에 대한 호응이 매우 좋았고 검은색보다도 더 선호되었다. 1967년 10월 5일 회사에서 두 가지 색에 대한 투표를 진행하였고, 그 결과 9:7로 오렌지색이 선택되었다. 이후 최초 가위 디자인의 '유전자'를 바탕으로 서른두 개의 가위 모델이 개발되었다.

참고 도판:294

표준화

새로운 물질적, 기술적 지식의 확산을 위하여 다양한 네트워크가 존재한다. 오늘날에는 기업뿐 아니라 대학기관에서도 연구개발이 진행된다. 그 결과는 공적인 측면을 가지기도 하고, 사적인 측면을 가지기도 한다. 학문적 지식의 확산은 세계적 발전을 가능하게 한다. 기업 지식의 일부를 이루는 기술 전이의 메커니즘은 그 자체가 하나의 제품이 될 수 있는데, 그것이 바로 특허이다. 한 나라에서 새로운 지식의 생성 정도를 시대별로 파악하기 위해 일반적으로 사용하는 것이 특허의 개수이다. 한 나라에서 출원한 특허의 개수가 많을수록, 그 나라 기업들이 더욱 혁신적인 시각을 가지고 있는 것으로 여겨진다. 또한 해외 특허 사용 비용에 대한 분석을 통하여 외국 기술의 유입 정도에 대한 파악이 가능해진다.

새로운 물질과 기술이 세계 시장에 성공적으로 소개되려면 그것이 기존 구조와 결합할 수 있어야 한다. 산업 및 무역 분야에서 세계화 추세가 증대될수록, 새로운 세계적인 논리가 필요했다. 지적재산권의 보호를 받는 특허에 포함된 정보 외에 제품의 표준화와 관련된 정보는 공유할 수 있다. 표준화는 지역 및 세계 시장에서 새로운 발전의 전파를 장려한다. 표준화가 경제 발전을 가져올 가능성은 기술적 지식의 확산을 통해 높아진다. 그 결과, 국가 경제의 혁신 역량은 강화되고 기술 발전의 정도는 증가한다.

선사시대 이후로 도구는 표준화된 방식으로 제작되었다. 효율성을 추구하기 위하여 특정 형태적, 물질적 속성들이 반복적으로 사용되면서 선사시대의 생산 유적들은 원료 산지 근처에 자리 잡게 되었다. 초기 사회에서 정착된 표준들은 기술 목록의 조성에 기여했을 뿐만 아니라 문화적 표시로도 사용되었다. 표준은 개인과 사회 정체성의 소통을 가능하게 한 문화적 표식이었다. 표준은 명시되어 있는 일련의 규칙들로 존재하기보다는, 특정한 기법에 대하여 조상 대대로 전해 내려온 선호의 형태로 존재하였다. 물질과 기술을 능숙하게 다루는 능력은 이후 장인정신으로 발전하였고, 이것은 다시 길드에 의해 규정된 높은 수준의 표준으로 발달하였다. 제품의 높은 품질을 유지하는 것 외에도, 기능에서의 효율성을 보장할 형태적 속성을 규정해주는 표준 관리도 시행되었다.

현재의 표준화는 재료 및 제품의 속성을 규정하고 그것을 단순화하기 위한 일련의 규칙과 가이드라인으로 이루어져 있다. 이는 효율성을 추구하는 시스템을 바탕으로 균질성을 달성하게 하는 공통의 합의점이라 할 수 있다. 기업 구조에서 표준화의 추구는 비용 절감, 생산 시간의 축소 및 생산성의 증대, 제품 품질 향상 그리고 높은 고객 만족도로 이어진다. 또한 산업 분야에서 표준화의 적용은 수출의 증대도 가져온다. 사용자의 관점에서는 제품의 균질성과 일관성을 가져다준다. 표준화는 또한 일상적인 활동에 직접적인 영향을 끼친다. 이는 작업 실행 과정에서의 단순화와 일관성으로 이어진다. 이를 통하여 표준은 국제, 국가 그리고 지역 단위로 규정된다. 이것은 합리적 사고에 기반을 두고 있지만, 환경 보호에도 기여한다. 현대 사회에서의 표준화는 기술적 통합에 근본적인 기반을 두고 있다. 또 한편으로는 국제 교역 및 세계화 현상에서 비롯되는 네트워크 논리의 일종이기도 하다. 표준에 따라 구체적으로 제시되는 것은 물질, 기술, 과정, 제품 그리고 유통의 특징들을 결정한다.

핀란드에서는 산업 분야의 표준화가 1922년에 공학기계 제작자협회(Engineering Machinery Manufacturers Association)를 통해 처음으로 시행되었다. 그러한 시도는 무역을 증진하기 위해 지역 산업 제품을 국제적 상황에 맞게 조정해야 할 필요에서 비롯되었다. 그 결과, 시스템 내부에서부터 새로운 창의성과 혁신적인 사고가 등장하였다. 기업 표준화가 정착한 이후, 제품을 제작하는 행위는 지역과 세계에서의 생산 과정에서 나온 지식과 창의적 기술에 의존하게 되었다.

제2차 세계대전의 결과로, 1942년에는 핀란드기업체표준화협회(Work Efficiency Union of Industries)가 설립되었고, 이후 1946년에는 국가 산업 및 경제 발전의 경쟁력을 확보할 목적으로 핀란드표준협회(Finnish Standards Association)가 설립되었다. 핀란드표준협회에서 처음으로 정한 표준은 농업 분야에 해당하는 것이었다. 이 협회는 2004년을 기준으로 1만 7,000개 이상의 표준을 정하였다.

참고 도판: 273 - 274 - 275 - 298

모듈성

모듈성(modularity)은 세부 분할들의 연속과 요소들의 최적화된 반복으로 이루어진 조립 시스템을 의미한다. 모듈성은 다용도적 특징을 가지고 있어 주택 건설 및 주택 인테리어에 대한 20세기의 전형적인 솔루션으로 자리 잡게 되었다. 또한 표준화와도 관련되어 있으며, 미리 만들어 놓은 부분들을 여러 다양한 방법으로 조합할 수 있는 합리화의 과정이기도 하다. 모듈성은 결과물의 유연성과 다기능성을 보장해주며, 그 결과 복잡성과 제품 단위에서의 다양성을 장려한다. 이때 시스템의 한계를 규정하는 연결 부위(joint)가 가장 중요한 요소가 된다.

19세기 말까지만 하더라도 핀란드에서 목재 건축은 통나무를 사용하던 철기시대의 전통을 그대로 답습하고 있었다. 주택에서 사용된 단위들의 범위는 나무의 크기에 의해 결정되었다. 통나무의 길이는 측정의 본질적인 단위를 이루며 주택 구조 및 내부 요소의 규격을 대부분 규정하였다. 또한 연결부위를 이용하여 건축물을 조립하고 해체하는 것이 가능해졌다. 그리하여 건물을 재구성하거나 확장

하거나 운반하거나 재사용할 수 있었다.

참고 도판: 228 - 301- 304

사물들의 네트워크 / 사물들의 가족

사물들은 홀로 존재하지 않고 관계 맺음의 네트워크를 이루며 존재한다. 사물들 사이의 관계는 상호보완적일 수도 있고 상호관계적일 수도 있고 상호협동적일 수도 있고 상호통합적일 수도 있다. 사물들이 상호소통적인 관계를 맺으며 발전하는 경우도 있다. '사물들의 가족(object families)'은 작업 과정을 장려하고 공간을 최대한 많이 확보하며 심지어 개별 요소들 사이에 공통된 정체성을 확립하기 위하여 고안된다. 재료, 형태, 단위와 같은 요인을 통해 사물은 기능에 관한 담론에 참여하게 된다. 관습적인 습관의 반복으로 이러한 관계들은 드러나지 않게 되는데, 이러한 사실이 그 효율성을 입증하기도 한다. 사물을 이용한 소통 혹은 그러한 소통의 부재는 문화적, 시간적 맥락과도 관련되어 있다.

참고 도판: 279 - 283 - 284 - 295 - 300

손

물건이 손에 어떻게 쥐어져 있는지를 관찰한다면 어떻게 사물에 따라 손이 적응하는지 확인할 수 있다. 힘을 어떻게 주고 어떠한 방식으로 움켜쥐며 정확한 움직임은 어떻고 팔목이 어떻게 도는지, 엄지와 나머지 손가락 사이에서 사물을 어떻게 작동하는지 등을 알 수 있다. 이러한 생체역학은 인간의 독특한 특징이다. 어떤 이론들은 인간 손 형태의 진화 방향과 초기 도구 제작 방식 사이에 상관관계가 있다고 본다. 인간이 손재주가 있는 것이 물질과의 상호작용의 결과인가? 인간-물질-변형 사이의 대화와 관련하여 인간이 물질에 끼친 영향만큼이나 물질과 변형이 인간에게 구조적인 영향을 끼쳤을 가능성이 있다. 영국의 생물학자 찰스 로버트 다윈의 『종의 기원(On the Origin of Species)』이 1859년에 출간된 이후로 도구가 인간 형태의 발전에 미친 영향에 대한 이론들이 제기되었다. 인간 종에 대한 분류에서도 '하는 것(호모 하빌리스, Homo habilis)'과 '만드는 것(호모 파베르, Homo faber)'이 고려되었는데, 이는 인간의 환경에 대한 태곳적 접근 방법의 증거가 된다.

손의 생체역학은 힘을 들여 움켜쥐는 동작과 정확함을 필요로 하는 움켜쥐는 동작을 결합한다. 엄지의 크기가 검지의 60%에 해당하는 것은 인간의 손과 그 동작 능력의 독특한 특징이다. 손의 형태적 변수들 이외에도, 힘을 조절하는 능력 역시 세밀한 발전 과정을 경험한 요소이다. 아기의 손과 팔은 조절 없이 무작위로 움직인다. 그러다가 집중적인 반복을 통하여 우리의 운동제어 능력, 팔과 손의 움직임의 궤적 그리고 정확도와 관련된 기술이 발달하는 데 이 모두는 도구를 제작하고 사용하는 데 본질적으로 필요한 요소들이다. 손목을 돌리는 행위 역시 움켜쥐는 행위에 중요한 추가 요소가 된다. 특히 손잡이의 사용과 관련하여 위치 및 힘 조절의 유연한 통제에 기여한다.

인간의 손의 발달과 관련한 특이사항은 손의 편재화(偏在化)와 관련 있다. 편재화는 모든 제품의 특징이며 사용자 중심 디자인의 원초적 측면을 이룬다. 오늘날 이것의 가장 명백한 사례는 컴퓨터 마우스일 것이다. 키보드로 명령어를 치는 행위는 사용자-인터페이스의 역할을 담당하는 마우스로 대체되었다. 미국인 발명가 더글러스 엥겔바트(Douglas Engelbart)가 발명한 최초의 마우스는 나무 몸체로 되어 있었다. 오늘날의 마우스는 1988년에 특허 출원된 제품으로, 특허에는 다음과 같이 묘사되어 있다. "손으로 잡는 화살표의 위치를 조정하는 제품으로 전체 무게는 대략 3ounce(온스)이다." 이 외에도 오른손, 왼손을 구분하지 않는 다양한 디자인이 존재하지만, 왼손잡이 사용자들은 오른손잡이용 마우스를 그대로 사용하며 기능을 반대로 배치한다. 소프트웨어를 이용해서 기능을 반대로 배치하는 것이다.

그런데 왜 인간의 90%가 오른손잡이인가? 고고학적 연구에 의하면 인간은 이미 140-190만 년 전부터 주로 오른

손을 사용했다고 한다(Toth, 1985). 어쩌면 각각의 손이 도구 제작 과정에서 담당했던 역할이 인지 편재화 과정에 영향을 미쳤을지 모른다. 한쪽 손의 사용을 선호하는 현상은 아주 어린 나이부터 등장한다. 영아들은 시간이 지날수록 손을 내리치거나 손과 팔 동작의 궤적을 완성하고 힘을 조절한다. 그러면서 양손을 사용하던 경향에서 점차 한쪽 손을 선호하는 경향으로 전환된다. 한쪽 손을 더 많이 사용하는 현상은 석기시대 도구의 인체공학에서 이미 확인되기도 하였다.

참고 도판: 6 - 8 - 289 - 294

작업의 효율성

산업의 발달로 시간과 동작에 대한 연구는 과학 분야의 중요한 연구주제로 자리 잡게 되었다. 효율적인 작업 방식이 이익의 증대로 이어질 수 있다는 인식은 이미 존재하였다. 하나의 작업 행위마다 동작의 연속성을 개선하기 위하여 기술적 방법을 발전시키는 집중적 분석은 1900년대 초반에 미국 산업공학자 프랑크와 릴리언 길브레스 부부(Franck and Lillian Gilbreth)에 의해 진행되었다. 그들이 택한 연구 방법은 동작의 궤도를 점과 곡선을 이용하여 시공간적으로 추적하는 것이었다. 이러한 접근의 목적은 각 동작별로 하나의 종합된 행동 법칙을 찾아내는 것이었다. 인간의 동작을 기계적 반복으로 환원하는 것은 사실 현실적이거나 적용 가능한 접근방식은 아니었다. 그럼에도 길브레스 부부의 연구방법은 의미심장한 기록으로 수용되었고 둘 다 산업공학자였던 만큼 타당성 있는 참고자료로 받아들여졌다.

핀란드에서는 노동효율성연구소(Work Efficiency Institute, TTS-Työtehoseura)가 1924년에 설립되었다. 이 연구소는 본래 농업방식의 발전을 추구하기 위하여 세워졌으나, 분야의 확장에 따라 1937년에는 구조의 재정비가 이루어졌다. 오늘날 그곳의 슬로건은 '우리는 노하우를 안다(we know know-how)'이다. 이 연구소에서 제공했던 서비스는 기술 발전에만 초점을 맞춘 것이 아니었으며

대중 매체를 통해 일반 대중을 위한 탄탄한 교육 프로그램도 포함되어 있었다. 이 연구소는 실질적인 도움이나 합리적 소비를 장려하는 메시지를 담은 전시 기획이나 단편영화 제작을 활발히 수행하였다.

이 연구소의 초기 인물이 가사노동의 효율성을 연구한 마이유 게브하르드(Maiju Gebhard)였다. 게브하르드는 언론에 자주 모습을 드러냈는데, 특히 라디오와 출판물을 통해 가사 노동자가 자신이 어떻게 일을 하는지에 대해 스스로 되돌아볼 필요가 있다고 주장하였다. 노동의 효율성을 장려하는 그녀의 이러한 사고는 그녀의 발명품에서뿐 아니라 가사 업무에 도움이 될 새로운 기술에 대한 소개에도 반영되었다. 대중이 사용할 수 있는 새로운 가전제품의 소개는 현대적인 삶의 이상에 대한 홍보가 되기도 하였고, 새로운 소비 시장의 개발에 결정적인 역할을 하기도 하였다. 특히 냉동고와 식기세척기는 기술 진보의 측면에서라기보다는, 합리적이고 현대적인 가정이라면 반드시 있어야 하는 제품으로 홍보되었다. 게브하르드는 또한 릴리언 길브레스를 핀란드로 초대하여 대중에게 길브레스 부부가 수행한 연구를 소개하였다. 그들의 이론은 이후 전후 핀란드에서 유명했던 라이프스타일 잡지《코틸리에시(Kotiliesi)》의 연재를 통하여 공유되었다.

마이유 게브하르드의 연구는 합리화를 장려했을 뿐만 아니라 가전제품 및 가정 디자인에서의 구체적인 발전 사항도 소개하였다. 그녀의 발명품은 기능적 문제에 대한 해결과 더불어 여성의 신체를 염두에 둔 구체적 발전을 내포하고 있었다. 그녀의 발명품 중 가장 인기가 많았던 것은 아마도 오늘날 핀란드의 모든 가정에서 사용하고 있는 〈아스티안쿠이바우스카피(Astiankuivauskaappi)〉 식기 건조대이다. 이 발명품에 대한 기록은 디자이너 슈트-리호츠키(Margarete Schütte-Lihotzky)가 1926년 독일에 소개한 선구적인 주방 디자인에서 처음으로 등장하였다. 식기 건조대의 특허 출원이 이루어진 것은 1930년 미국에서 루이스 R. 크라우스(Louise R. Krause)에 의해서였다. 가사 노동과 관련된 문제점들이 세계적으로 다루어지고 있었음이 명백하다. 핀란드에서 이 식기 건조대 디자인이 바로 그리고 오랫동안 성공할 수 있었던 이유는 가정에

서 활동 공간이 부족했던 것과 전통 주거 형식에서 기능과 공간을 결합했던 경향과 관련이 있을 것이다. 핀란드에서는 일반 주택의 규모가 작아지면서 공간을 기능적으로 조직하게 되었고, 그 과정의 일환으로 가구 대부분은 부분적으로 혹은 완전히 주택 구조에 결합되었다. 따라서 주방에서의 다기능성을 추구한 디자인이 핀란드 가정의 공간 문화에 동화되고 흡수된 것은 전혀 놀라운 일이 아니다.

노동효율성연구소와 더불어, 핀란드직업건강연구소(Finnish Institute for Occupational Health)는 제2차 세계대전 이후에 등장한 작업 효율성의 증대라는 문제에 추가적 해결책을 모색하기 위해 설립되었다. 이 연구소는 보건과 경제의 관점에서 인간이 도구 및 작업행위와 맺고 있는 밀접한 관계를 다루었다. 오늘날 이 연구소는 핀란드의 사회보건부(Ministry of Health and Social Affairs)에 소속되어 있으며 직장에서의 복지에 대한 학제 간 연구에 초점을 두고 있다.

참고 도판: 242 - 275 - 276 - 302

통계

통계는 '상황에 대한 과학'을 의미한다. 최신 정보에 대한 분석을 통해 실시간으로 예상하여 의사결정의 방향을 정하는 데 활용된다. 초기에 통계가 발달한 것은 인구 및 경제 정보에 맞추어 정책을 결정해야 하는 국가의 필요를 채우기 위해서였다. 전 세계적으로 통계 학회들이 국가 단위, 지역 단위로 설립되었다. 1853년 최초의 국제 통계 학회가 열렸다. 오늘날에는 모든 분야의 의사결정 과정에서 이 방법이 적용된다. 《뉴욕타임스》의 최근 기사에서는 "현세대의 통계학자들은 강력한 컴퓨터와 세련된 수학적 모델을 이용하여 거대한 정보의 홍수 속에서 유의미한 패턴과 시사점을 찾아낸다. 그 결과의 활용 가치는 인터넷 및 온라인 홍보의 개선에서 암 연구를 위한 유전자 염기 서열의 선택에 이르기까지 매우 다양하다(「For Today's Graduate, Just One Word: Statistics」, 2009.8.7). 또한 구글에 들어가면 "구글 서비스를 사용하면, 당신의 정보를 우리에게 믿고 맡길 수 있다."라는 문구가 뜬다 (https://safety.google/privacy/data/).

핀란드통계청(Tilastokeskus)은 1865년에 설립되었으며, 그 슬로건 중에는 '우리는 모두 통계학자이다(We All Are Statistics)'라는 것도 포함되어 있다. 이 연구소에서는 '핀디케이터(Findicator)'라는 온라인 서비스를 개발하여 운영하고 있는데, 사회의 다양한 측면을 나타내는 100개 항목을 중심으로 핀란드의 발달 정도를 나타내는 최신 통계자료를 제공하고 있다. 이 프로그램은 국가 사회 보고 시스템으로 이루어져 있다. 이 플랫폼의 개발은 원하는 사회적 결과에 도달하는 것과 관련된 지표를 어떻게 만들 것인지 고민하는 주도권의 일환으로 진행되었다. 이러한 정보의 생성은 공공 행정뿐 아니라, 사려 깊은 사회에 대한 환원에도 활용된다.

참고 도판: 305

참고문헌

Åberg, V.A., Standarttisoiminen on nykyajan tunnussana, Otava, 2014

Acerbi, G., Travels through Sweden, Finland, and Lapland, to the North Cape, in the years 1798 and 1799, 1802 (archive.org)

Aho, J., Rautatie, Söderström, Porvoo: 1889

Ahola, J., Teollinen muotoilu, Otakustantamo, 1978

Alho, O., H.Hawkins, P. Vallisaari, Finland: a cultural encyclopedia, Finnish Literature Society, Helsinki: 1997

Ambrose, S.H., Paleolithic Technology and Human Evolution, Science Vol.291 (2001) 1748-1752

Anttonen, P., Tradition through Modernity-Postmodernism and the Nation-State in Folklore Scholarship, SKS, Helsinki: 2016

Appadurai, A., The social life of things-Commodities in cultural perspective, Cambridge University Press, Cambridge: 1986

Ball, P., The Elements, Oxford Univ. Press, 2002

Bataille, G., Informe, Documents 1 (1929) 382

Bateson, G., Steps to an Ecology of Mind, Univ. of Chicago Press, 1972

Bennett, J., The Force of Things: Steps toward an Ecology of Matter, Political Theory, Vol. 32, No. 3 (2004) 347-372

Bläuer,A, J. Kantanen, Transition from hunting to animal husbandry in Southern, Western and Eastern Finland: new dated osteological evidence, Journal of Archaeological Science 40 (2013) 1646-1666

Blind, K., A. Jungmittag, A. Mangelsdorf, The Economic Benefits of Stadardisation, DIN German Institute, 2000

Boas, F. Race, Language and Culture, Macmillian, New York: 1940

Bratton B.H., The Stack: On Software and Sovereignty, MIT Press, Cambridge: 2016

Casson, S., The Discovery of Man, Readers Union Limited, London: 1940

Charalampides, G. et al., Rare Earth Elements: Industrial Applications and Economic Dependency of Europe, Procedia Economics and Finance 24 (2015) 126-135

Clifford, J., On Ethnological Surrealism, Comparative Studies in Society and History, Vol. 23, No. 4 (1981) 539-564

Clifford, J., The Predicament of Culture, Harvard Press, Boston: 1988

Corby, R. et al., The Acheulean Handaxe: More Like a Bird's Song Than a Beatles' Tune?, Evolutionary Anthropology (2016) 25: 6-19

Crutzen, J.P., Geology of mankind, Nature Vol. 415 (2002) 23

DeLanda, M., The Machinic Phylum, in TechnoMorphica, 1998

DeLanda, M., A Thousand Years of Nonlinear History, Swerve Editions, New York: 2000

Eliade, M., The Forge and the Crucible: The Origins and Structures of Alchemy, The University of Chicago Press, Chicago-London: 1978

Eliade, M., Shamanism: Archaic techniques of Ecstasy, Princeton Univ. Press, Princeton: 1972

Ellul, J., The Technological Society, Vintage Books, New York: 1964

Ford, H., My Life and Work, 1923

Forest Finland, Finnish Forest Research Institute-Metla, 2013

Formenti, F., A Review of the Physics of Ice Surface Friction and the Development of Ice Skating, Research in Sports Medicine (2014) 22:3

Gebhard, M., Pakastamisesta, in: Teho, issue 7/1957, 381-383

Gibson, J.J., The Ecological Approach to Visual Perception, Houghton Mifflin, Boston: 1979

Grabek-Lejko, D. et al., The Bioactive and Mineral Compounds in Birch Sap Collected in Different Types of Habitats, Baltic Forestry (2017) 23(1)

Haukkala, T., Does the sun shine in the High North? Vested interests as a barrier to solar energy deployment in Finland, Energy Research & Social Science 6 (2015) 50-58

Heikel, A.O., Rakennukset, SKS, Helsinki: 1887

Heinonen, J., Suomalaisia Kansanhuonekaluja, SKK, Helsinki: 1969

Henshilwood, C.S., F. Errico (eds), Homo Symbolicus: The dawn of language, imagination and spirituality, John Benjamin Publishing Company, 2011

Herva, V.P., K. Nordqvist, A. Lahelma, J. Ikäheimo, Cultivation of Perception and the Emergence of the Neolithic World, Norwegian Archaeological Review, (2014) 47:2, 141-160

Herva, V.P., K. Nordqvist, J.M. Kuusela, J. Ikäheimo, Close Encounters of the Copper Kind, Conference Paper, 2009

Hjerppe, R., Studies on Finland's Economic Growth: 1860-1985, Bank of Finland Publications, Government Printing Centre, Helsinki: 1989

Hobsbawm, E, T. Ranger (eds), The Invention of Tradition, Cambridge Univ. Press, Cambridge: 1983

Hodder, I., Entangled: An Archaeology of the Relationships between Humans and Things, Wiley-Blackwell, Oxford: 2012

Home, M., M. Taanila, Futuro: Tomorrow's House From Yesterday, Desura

Hughes, J.D., An Environmental History of the World: Humankind's Changing Role in the Community of Life, Routeledge, London-NY: 2001

Huokuna, T., Muovi modernin kulutusyhteiskunnan symbolina, in: Tekniikan vaiheita, issue 4 (2004) 29-39, 30

Huurre, M., Kivikauden Suomi, Otava, Keuruu: 1998

Huurre, M., 9000 vuotta Suomen esihistoriaa, Otava, Keuruu: 1979

Ikäheimo, J., K. Nordqvist, Rediscovering the Suomussalmi Copper Adze, Norwegian Archaeological Review, (2017) 50:1, 44-65

Ikäheimo, J., H. Panttila, Explaining Ceramic Variability: The Case of Two Tempers, Fennoscandia archaeologica XIX (2002), 3-11

Ingold, T., Beyond Art and Technology: The Anthropology of Skill, in Anthropological perspectives on technology, Univ. of New Mexico Press, Albuquerque: 2001

Ingold, T. The Perception of the Environment, Routledge, London-NY: 2000

Jordan, P., M. Zvelebil (eds), Ceramics Before Farming: The Dispersal of Pottery Among Prehistoric Eurasian Hunter-Gatherers, Routledge, London-NY: 2010

Kahrs, B., J. Lockman, W. Jung, When does tool use become distinctively human? Hammering in young children, Child Dev. (2014) 85(3): 1050-1061

Kivikoski, E., Finland: Ancient Peoples and Places, Thames and Hudson, London: 1967

Knappett, C., L. Malafouris (eds), Material Agency: Towards a Non-Anthropocentric Approach, Springer, 2008

Kolehmainen, A., V.A.Laine, Suomalainen talonpoikaistalo, Otava, 1980

Korvenmaa, P., Finnish Design: A Concise History, Aalto Arts Books, 2014

Krikke, J., The Most Popular Operating System in the World, Linux Insider, 15.10.2003

Kuusela, A., Tigerstedt Suomen Edison, Helsinki: 1981

Lammi, M., M. Pantzar, The Fabulous New Material Culture, National Consumer Research Centre-Finland, 2010

Lehtinen, I., P. Sihvo, Rahwaan puku, Museovirasto, Helsinki, 1984

Leroi-Gourhan, A., Gesture and Speech, MIT Press, Cambridge: 1994

Leroi-Gourhan, A., Prehistoric Man, Philosophical Library, New York: 1957

Lindström, M., M. Pajarinen, The Use of Design in Finnish Manufacturing Firms, ETLA-The Research Institute of the Finnish Economy, 2006

Lycett, S., Acheulean variation and selection: does handaxe symmetry fit neutral expectations? J. of Archaeological Science 35 (2008) 2640-2648

Maasola, J., Kirves, Tekijät ja Maahenki Oy, Helsinki: 2009

Malafouris, L., At the Potter's Wheel: An Argument for Material Agency, in Material Agency, Springer, 2008

Malafouris, L., Renfrew, C. (eds.) The Cognitive Life of Things: Recasting the Boundaries of the Mind, McDonald Institute for Archaeological Research, 2010

Malafouris, L., How Things Shape The Mind: A Theory of Material Engagement, MIT Press, Cambridge: 2013

Malafouris, L., Third hand prosthesis, Journal of Anthropological Sciences, Vol. 92 (2014) 281-283

Manker, E. People of Eight Seasons, Nordbok, Gothenburg: 1975

Marzke, M.W., R.F. Marzke, Evolution of the Human Hand, J. Anat. (2000) 197: 121-140

Mauss, M., The Gift: The Form and Reason for Exchange in Archaic Societies (1950) W.W. Norton, London-NY: 1990

Melman, S., The Impact of Economics on Technology, J. of Economic Issues (1975) 9:1, 59-72

McNabb, J., J. Cole, The mirror cracked: Symmetry and refinement in the Acheulean handaxe, J. of Archaeological Science: Reports 3 (2015) 100-111

Michelsen, K.E., Harjula, Finland-Short Country Report, History of Nuclear Energy and Society, 2017

Miestamo,R., Suomalaisen Huonekalun Muoto ja Sisältö, Esan Kirjapaino Oy, Lahti: 1981

Mironov, V. et al., Biofabrication: a 21st century manufacturing paradigm, Biofabrication 1 (2009)

Mithen, S. (ed), Did farming arise from a misapplication of social intelligence?, Phil. Trans. R. Soc. B (2007) 362: 705-718

Mithen, S., Creativity in Human Evolution and Prehistory, Routledge, London-NY: 1998

Mithen, S., After the Ice, Phoenix, London: 2003

Moody, G., Rebel Code-inside linux and the open source revolution, Perseus, Cambridge: 2001

Myllyntaus, T., "Popularising Electricity in Finland 1870-1960" in Technology Between Artes and Art, Waxmann Verlag, Münster: 2008

Myllyntaus, T., "Design in Building an Industrial Identity: The Breakthrough of Finnish Design in the 1950s and 1960s", ICON, 16 (2010) 201-22

Myllyntaus, T., The Finnish Model of Technology Transfer, Economic Development and Cultural Change (1990) Vol. 38, No. 3, 625-643

Myllyntaus, T., Patenting and Industrial Performance in the Nordic Countries 1870-1940, 11th International Economic Congress, Milan, 1994

Myllyntaus, T., Summer Frost-A Natural Hazard with Fatal Consequences in Preindustrial Finland, in Natural Disasters and Cultural Responses, Lexington Books, 2009

Myllyntaus, T., M. Saikku (eds), Encountering the Past in Nature, Ohio Univ. Press, Athens: 1999

Myllyntaus, T., Finnish Industry in Transition 1885-1920, The Museum of Technology, 1989

Myllyntaus, T., Farewell to Self-sufficiency: Finland and the Globalisation of Fossil Fuels, in Energy,Policy,and the Environment: Modeling Sustainable Development for the North, Studies in Human Ecology and Adaptation, Springer, 2011

Myllyntaus, T., Mattila, T., Decline or increase? The standing timber stock in Finland, 1800-1997, Ecological Econ. 41 (2002) 271-288

Næss, A., The Shallow and the Deep, Inquiry: An Interdisciplinary Journal of Philosophy 16 (1973) 95-100

Næss, A., Ecology, Community and Lifestyle, Cambridge Univ. Press, 1989

Nonaka, T., B. Bril, R. Rein, How do stone knappers predict and control the outcome of flaking? Implications for understanding early stone tool technology, Journal of Human Evolution 59 (2010) 155-167

Norri, M.R., Connah, R., Kuosma, K., Artto, A. (eds.) Architecture and Culture Regionality: Interview with Reima Pietilä, in Pietilä: Intermediate Zones in Modern Architecture, MFA, Helsinki: 1985

Norri, M.R., K. Paatero (eds), Timber Construction in Finland, MFA, Helsinki: 1996

Östlund, L., L. Ahlberg, O. Zackrisson, I. Bergman, S. Arno, Bark-peeling, food stress and tree spirits-the use of pine inner bark for food in Scandinavia and North America, J. of Ethnobiology (2009) 29(1): 94-112

Paju, P., A Failure Revisited: The establishing of a national computing center in Finland, Cultural History, Univ. of Turku, 2014

Pentikäinen, J. (ed), Shamanism and Northern Ecology, Religion and Society Series, de Gruyter, Berlin: 2011

Raittila, P., P. Tommila, I. Aikakauslehtien, Suomen lehdistön historia, 9, (1991) 326-327

Rauhalahti, M. (ed), Essays on the History of Finnish Forestry, Luston tuki Oy, Punkaharju: 2006

Renfrew, C., I. Morley (eds), Becoming Human: Innovation in Prehistoric Material and Spiritual Culture, Cambridge Univ. Press, 2009

Renfrew, C., E.B.W. Zubrow (eds), The Ancient Mind: Elements of Cognitive Archaeology, Cambridge Univ. Press, 2008

Renfrew, C., Neuroscience, evolution and the sapient paradox: the factuality of value and of the sacred Phil. Trans. R. Soc. B (2008) 363: 2041-2047

Rice, P., On the froms of pottery, J. of Archaeological Method, 1999

Ridington, R.,Technology, world view, and adaptive strategy in a northern hunting society, Canad. Rev. Soc. & Anth. 19 (4) 1982

Saarinen, S., The myth of a finno-ugrian community in practice, Nationalities Papers (2001) 29:1, 41-52

Said, E. W., Orientalism, Random House, New York: 1978

Sarapää, O., A. Torppa, A. Kontinen, Rare earth exploration potential in Finland, Journal of Geochemical Exploration 133 (2013) 25-41

Sarantola-Weiss, M., Kalusteita Kaikilla, Gummerus, Kirjapaino, 1995

Schefferus, J., The History of Lapland, 1673 (archive.org)

Sennett, R., The Craftsman, Yale University Press, New Haven: 2008

Sennett, R., Together, Penguin Books, London-NY: 2012

Serres, M., The Natural Contract, Univ. of Michigan Press, Ann Arbor: 1995

Serres, M., B. Latour, Conversations on Science, Culture, and Time, Univ. of Michigan Press, Ann Arbor: 1995

Serres, M. (ed), A History of Scientific Thought, Blackwell, Cambridge: 1995

Stark, L., The Magical Self: Body, Society and the Supernatural in Early Modern Rural Finland, Academia Scientiarum Fennica, 2006

Shore, B., Culture in Mind: Cognition, Culture, and the Problem of Meaning, Oxford Univ. Press, Oxford-N.Y.: 1996

Sirelius, U.T., Suoman Kansanomaista Kulttuuria, Kansallistuote Oy, Helsinki: 1919

Stiegler, B., Technics and Time: The Fault of Epimetheus, Stanford Univ. Press, Standford: 1998

Stiegler, B., The Anthropocene and Neganthropology, lecture, Canterbury, November 2014

Sudjic, D., The Language of Things, Penguin Books, London: 2008

Talve, I., Finnish Folk Culture, Finnish Literature Society, Helsinki: 1997

Tapiovaara, I., The Profession of Industrial Design, lecture (1961), IT Collection, Museum of Applied Arts, Helsinki

Tarasov, A., Spatial Separation Between Manufacturing and Consumption of Stone Axes as Evidence of Craft Specialisation in Prehistoric Russian Karelia, Estonian J. of Archaeology (2015) 19: 83-109

Teye, F. et al., Benefits of agricultural and forestry machinery standardization in Finland, MTT Agrifood Research Finland, 2002

Toivanen, H., K. Lukander, K. Puolamäki,. Probabilistic Approach to Robust Wearable Gaze Tracking, Journal of Eye Movement Research (2017) 10(4): 2

Toth N., Archaeological evidence for preferential right-handedness in the lower and middle pleistocene, and its possible implications, J. of Human Evolution (1985) 14: 607-614

Turner, F., From Counterculture to Cyberculture, Univ. of Chicago Press, London-Chicago: 2006

Vaesen, K., The cognitive bases of human tool use, Behavioural and Brain Sciences (2012) 35: 203-262

Vayda, A., Environment and Cultural Behaviour: Ecological Studies in Cultural Anthropolgy, Bantam Doubleday Dell, New York: 1969

Voima ja Valo, 8 (1929), No5-6, 263-267 / Voima ja Valo, 33 (1960) 1: 10-17

Vuorela, T., Suomalainen Kansankulttuuri, Werner Söderström Osakeyhtiö, Helsinki: 1975

Vuorela, T., Ethnology in Finland Before 1920, The History of Learning and Science in Finland 1828-1918, Societas Scientiarum Fennica, 1977

Vuorela, T., Atlas of Finnish Fol Culture, SKS, Helsinki: 1976

Wade, N.J., A NAtural History of Vision, MIT Press, Cambridge: 1998

Williams, R., Keywords: A Vocabulary of Culture and Society, Fontana, 1976

Wilson, F.R., The Hand: How Its Use Shapes The Brain, Language, and Human Culture, Pantheon Books, New York: 1998

Zackrisson, O. et al., Ancient use of Scots pine inner bark by Sami in N. Sweden related to cultural and ecological factors, Vegetation History and Archaeobotany (2000) 9: 99-109

Zvelebil, M., Mobility, contact, and exchange in the Baltic Sea basin 6000-2000 BC, J. of Anthropological Archaeology 25 (2006) 178-192

후기

이 책『인간, 물질, 변형─10 000년의 디자인』에서는 선사시대부터 현재에 이르기까지, 10 000년에 이르는 시간 동안 핀란드에서 제작되었던 물건들을 다루고 있다. 이 물건들을 통해 강조하고자 했던 것은 문화발전이라는 복잡한 과정에서 진행된 인간, 물질 그리고 환경 사이의 끊임없는 상호작용이다. 다양한 관점에서 해석하고 전통적이지 않는 방법으로 병치(竝置)한 이 물건들 사이에 존재하는 문화적, 사회적, 경제적, 기술적 그리고 정신적 연결고리는 놀라운 태피스트리(tapestry)를 만들어냈다. 여기서 다루는 범위는 고대에서 미래까지, 세계 단위에서 지역 단위까지 그리고 구체적인 시공간적 맥락에서 원형적인 것까지 포괄하고 있다.

박물관 컬렉션은 우리 자신과 지구상의 인류 생존을 이해하기 위해 필수적이다. 이 책과 2018년부터 2019년까지 핀란드국립박물관에서 열렸던 관련 전시의 핵심 자료는 바로 핀란드의 민속학적, 고고학적 컬렉션이었다. 이번 전시가 가능했던 것은 이 컬렉션을 모으고 보존하고 기록했던 집념 어린 노력들 덕분이다. 이 책자와 전시를 통해 박물관 관계자와 그들의 전임자의 열정과 노력에 박수를 보낸다.

또한 결정적인 역할을 한 핀란드문화재청의 고고학 및 미술 컬렉션 부서의 협조에 감사를 표하고 싶다. 그 외에도 다양한 기관 및 개인이 전시품을 대여해주었고 그것이 도록에 실리도록 허락하였으며 이에 대해 매우 고마움을 느끼고 있다.

이번 전시를 구상하고 도록의 형태로 펴낸 이 책의 지은이이자 큐레이터이자 디자이너의 역할을 맡은 플로렌시아 콜롬보(Florencia Colombo)와 빌레 코코넨(Ville Kokkonen)에게도 따뜻한 감사의 말을 전하고 싶다. 국가 소장 컬렉션과 문서의 내용을 마치 단선 엑스선 촬영을 한 것처럼 선명하게 스캔함으로써 핀란드 문화유산의 풍부함을 전혀 새로운 방식으로 소개할 수 있었다. 이 연구는 핀란드문화재단(Finnish Cultural Foundation)의 지원으로 가능하였다.

마지막으로 우리 박물관의 전문가, 보존가 그리고 기술자 들의 수준 높은 기여에 고마움을 표하고 싶다. 특히 민속실 총괄 담당자 라일라 카타야(Raila Kataja), 프로젝트팀장 페이비 로이바이넨(Päivi Roivainen) 그리고 보존실 총괄 담당자 에로 에한티(Eero Ehanti)가 이번 전시에서 중심적인 역할을 담당하고 헌신한 것을 높이 치하하는 바이다.

엘리나 안틸라(Elina Anttila)
핀란드국립박물관장

한국어판을 펴내며

이 책은 핀란드국립박물관이 특별전을 개최하면서 발간한 『인간, 물질, 변형—10 000년의 디자인(Man Matter Metamorphosis—10 000 Years Of Design)』의 한국어판 전시도록이다. 10 000년 전, 핀란드 땅이 융기한 이래 그 안에서는 삶을 위한 치열한 움직임이 탄생하였다. 삼림과 호수, 수많은 동식물 그리고 무엇보다도 인간 역시 생태계의 한 요소로서 등장하였다. 10 000년의 시공간에서 탄생한 석기, 토기, 뼈 도구, 목기, 현대 디자인 제품과 신소재 산업기술까지 이 모든 것은 치열한 움직임이 만들어낸 다양한 결과물이다. 이 책에서는 인간이 삶을 위해 물질을 활용하고, 이러한 물질 문화가 다시 인간에게 끼친 영향을 인간과 사물 간의 상호관계 속에서 살펴본다. 이 책의 출간과 특별전을 위하여 아낌없는 도움을 준 핀란드국립박물관 엘리나 안틸라 관장과 직원들, 훌륭한 전시 콘셉트를 제공한 건축가 플로렌시아 콜롬보와 산업 디자이너 빌레 코코넨 그리고 이번 전시를 위하여 많은 협력과 지원을 아끼지 않은 주한핀란드대사관 에로 수오미넨 대사에게 감사드린다. 끝으로 새로운 개념의 전시를 선보이기 위하여 열정을 아끼지 않은 국립중앙박물관의 관우들과 출판사 관계자 여러분에게도 감사를 전한다.

배기동
국립중앙박물관장

우리말로 옮기며

이 책은 주변에서 흔히 볼 수 있는 전시도록이 아니다. 이 도록은 빙하기 종식 이후 10 000년에 이르는 장구한 세월 동안 핀란드에서 이루어진 인간과 물질 사이의 상호작용을 담고 있다. 도록에서 제시한 유물들을 하나하나 확인해나가다 보면 현대 핀란드의 각종 도구나 물품에 보이는 디자인이 뜻밖에도 매우 오랜 역사를 가지고, 오늘날까지 면면히 계승되어왔다는 사실에 놀라게 된다. 디자인에 관한 정곡을 찌르는 명쾌한 설명은 독자를 자극하기에 충분하며, 제품의 편리함만을 추구하는 현대인에게 물질 문화의 가치를 새롭게 인식시켜준다. 이 책은 유물이 단순히 인간 행위에 의하여 창조된 것이 아니라 물질과 상호호혜적인 것임을 강조한다. 북유럽의 특수한 자연환경이 제공한 물질 속에서 오늘날의 '북유럽 디자인'이 탄생했음을 밝히고 있다. 하지만 이 책은 핀란드 물질 문화의 독자성만을 강조하지는 않는다. 선사시대부터 현재에 이르기까지 등장한 다양한 도구에서 보이는 공통성을 함께 소개한다. 그런 측면에서 이 책은 고고학 전공자에게도 시사하는 바가 크다. 토기나 석기는 하나의 '유물'이기에 앞서 '도구'이며, 생존을 위한 과거 인간의 투철한 고민이 반영된 '물질 문화'임을 다시 일깨워준다. 이렇게 귀중한 전시도록을 번역할 기회를 준 박물관에 고마운 마음을 전하고 싶다.

고일홍
서울대학교 아시아연구소

이 책은 핀란드국립박물관이 개최한 특별전 〈10 000 Years Of Design–Man, Matter, Metamorphosis〉(2018.10.12–2019.2.24)의
전시도록으로, 국립중앙박물관과의 공동기획 특별전 〈인간, 물질 그리고 변형─핀란드 디자인 10 000년〉을 기념하여 출간하는
공식 한국어판입니다. 이 특별전은 플로렌시아 콜롬보(Florencia Colombo)와 빌레 코코넨(Ville Kokkonen)이 고안한 콘셉트와
디자인으로 핀란드국립박물관과 협력하여 기획한 전시를 기반으로 하였습니다. 아래 판권 표기는 핀란드 전시를 기준으로 한 것입니다.

전시

전시 구상 및 기획·디자인	플로렌시아 콜롬보(Florencia Colombo) 빌레 코코넨(Ville Kokkonen)

핀란드국립박물관(The National Museum of Finland)

관장	엘리나 안틸라(Elina Anttila)
전시부장	미네르바 켈타넨(Minerva Keltanen)
프로젝트팀장	페이비 로이바이넨(Päivi Roivainen)
민족학자료컬렉션 책임관	라일라 카타야(Raila Kataja)
유물조사부장	산나 테이티넨(Sanna Teittinen)
유물센터장	카이야 스테이네르킬유넨(Kaija Steiner-Kiljunen)
보존부장	에로 에한티(Eero Ehanti)
보존과학	부오코 아흘포르스(Vuokko Ahlfors) 스티나 비에르클룬드(Stina Björklund) 레나 할레이(Leena Haleyi) 크리스티나 카린코(Kristiina Karinko) 마리 카르얄라이넨(Mari Karjalainen) 퓌뤼 클리피(Pyry Klippi) 시르쿠 쾨시(Sirkku Kössi) 아스타 퓌살로(Asta Pyysalo) 헨니 레이요넨(Henni Reijonen) 라이모 사비나이넨(Raimo Savinainen) 사라 테오도레(Sara Théodore) 투이야 토이바넨(Tuija Toivanen)
유물관리	리스토 하코메키(Risto Hakomäki) 티모 쿠오스마넨(Timo Kuosmanen) 마르야 펠란네(Marja Pelanne) 유하 푸스티넨(Juha Puustinen) 헤이디 라얄라(Heidi Rajala)
전시운영	비르피 아콜라티(Virpi Akolahti) 카리타 엘코(Carita Elko) 티타 헤키넨(Titta Häkkinen) 미트로 카우린코스키(Mitro Kaurinkoski) 헤이키 케투넨(Heikki Kettunen) 레이요 파사넨(Reijo Pasanen) 야리 발로(Jari Valo) 투오마스 부오(Tuomas Vuo) 레아 베르티넨(Lea Värtinen)
홍보마케팅	율리 비스테르(Juuli Bister) 페이비 쿠카메키(Päivi Kukkamäki) 마르유트 람미넨(Marjut Lamminen)

핀란드문화재청(The Finnish Heritage Agency)

고고유물부장	유타 쿠이투넨(Jutta Kuitunen)
사진컬렉션부장	이즈모 말리넨(Ismo Malinen)
유물관리	레나 루오나바라(Leena Ruonavaara) 카트야 부오리스토(Katja Vuoristo) 한누 헤키넨(Hannu Häkkinen) 야나 오나트수(Jaana Onatsu)
관리팀장	토미 니칸데르(Tomi Nikander)

이 출판을 위한 리서치는 핀란드문화재청의 협조와 지원으로 수행되었습니다.

출판

집필·편집·디자인	플로렌시아 콜롬보(Florencia Colombo) 빌레 코코넨(Ville Kokkonen)
편집팀	엘리나 안틸라(Elina Anttila) 사리 헤키넨(Sari Häkkinen) 페이비 쿠카메키(Päivi Kukkamäki) 마르유트 라미넨(Marjut Lamminen)
기고	스티나 비에르클룬드(Stina Björklund) 에로 에한티(Eero Ehanti) 리스토 하코메키(Risto Hakomäki) 라일라 카타야(Raila Kataja) 페이비 로이바이넨(Päivi Roivainen)
사진작가 디지털 이미지 재보정	조니 코르크만(Johnny Korkman)/무세오쿠바(Museokuva) 에트수로 엔도(Etsuro Endo)
이미지 저작권(Image Copyrights)	© Finnish Heritage Agency

판권이 언급되지 않은 이미지는 핀란드문화재청에 저작권이 있습니다. 이 책에 사용한 이미지는 저작권 보유자 또는 사진작가의 허가를 받기 위하여 모든 노력을 기울였으며, 유물 설명과 판권을 올바르게 명시하기 위하여 주의를 기울였습니다. 일체의 누락은 의도하지 않은 것이며 추가 정보가 있다면 추후에 적절하게 저작권에 포함할 것입니다.

표지·면지 이미지	야리 베테이넨(Jari Väätäinen) 핀란드지질연구센터(Geologian tutkimuskeskus)/GTK
폰트	Theinhardt, by 프랑수아 라포(François Rappo)

한국어판 출간

펴낸날	2019.12.20 (초판 1쇄)
펴낸곳	국립중앙박물관
디자인·제작·유통	안그라픽스
옮긴이	고일홍(서울대학교 아시아연구소)
교정·편집	이병호 양성혁 백승미 홍설아(국립중앙박물관) 문지숙 서하나 박지선(안그라픽스)
디자인	노성일(안그라픽스)
핀란드어감수	안나 아미노프(Anna Aminoff)
인쇄·제책	스크린그래픽
Copyright	© 2018 Finnish Heritage Agency/Florencia Colombo-Ville Kokkonen
Korean Edition Copyright	© 2019 국립중앙박물관(National Museum of Korea)

이 도서의 국립중앙도서관 출판예정도서목록(CIP)은 서지정보유통지원시스템 웹사이트(seoji.nl.go.kr)와 국가자료공동목록시스템(nl.go.kr/kolisnet)에서 이용하실 수 있습니다. CIP제어번호:CIP2019049876

ISBN 978-89-8164-199-3 (03650)

플로렌시아 콜롬보 (Florencia Colombo)

스위스에 거주하는 건축가 플로렌시아 콜롬보는 창의적인 방향으로 문화 프로젝트를 기획한다. 건축, 현대미술, 디자인 분야에서 활동하고 있으며 다양한 국제기관을 위한 융합적인 학술 전시와 서적들을 개발하고 있다.

빌레 코코넨 (Ville Kokkonen)

빌레 코코넨은 핀란드 출신의 산업 디자이너이다. 스위스에 있는 그의 사무실에서는 기술적, 과학적 발견과 관련한 프로젝트 포트폴리오들이 진행된다. 그의 작품은 미래 생활환경에 대한 예측의 결과물이다. 빌레 코코넨은 현재 핀란드 헬싱키에 있는 알토대학교의 예술디자인 및 건축학부에서 교수로 재직하고 있다.

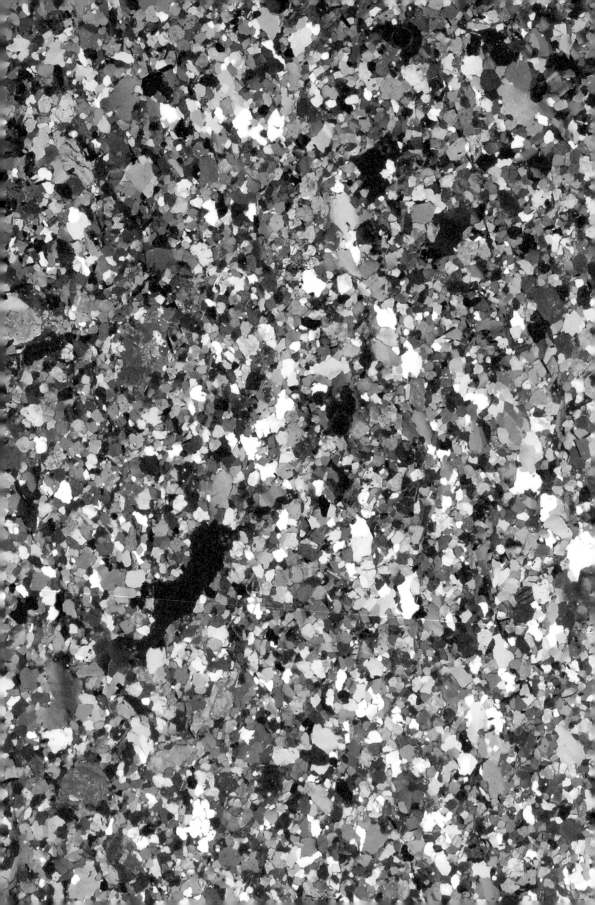